Toys for Boys VOLUME 2

Edited by Patrice Farameh

TECTUM PUBLISHERS

contents

miniature machines	super cars	electronics and entertainment	megayachts	personal treasures
1	2	3	4	5

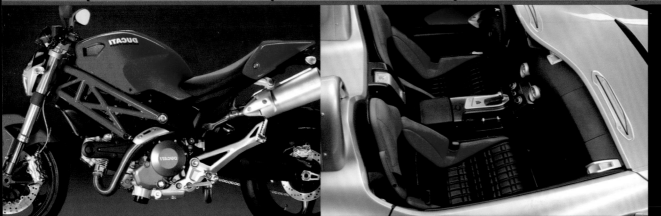

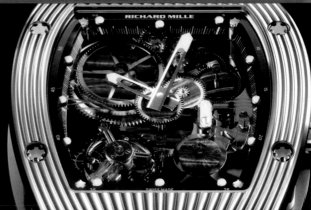

exotic
engines

6

luxe
lifestyle

7

super
jets

8

interiors
and
design

9

personal
pleasures

10

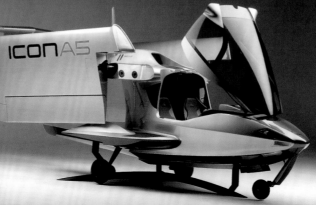

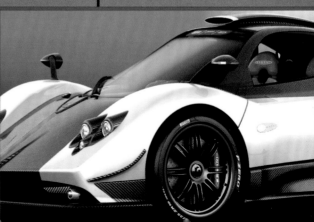

The Art of Living Well

When the first edition of Toys for Boys was released a few years ago, extravagance and luxury was particularly trendy and blatantly desirable. At that time, the half a billion euro worldwide luxury market was having a growth of up to 30% every year enjoyed by people with liquid portfolios of millions to spare. But with today's fluctuating economy, or considerable downturn of it, those percentages have definitely taken a spiraling dive downwards. This complete turn in the marketplace has changed the way one thinks about luxury and the lavish lifestyle it affords. Today, those same brands and companies are concentrating less on bling, and upping the ante on overall experience.

In the once robust market of high-priced goods and services, any characteristic of luxury was deemed an essential ingredient to the hottest acquisition du jour. When once this kind of careless spending became some kind of mythical prerequisite for anyone seeking status, today the term luxury finds itself in a world where the word alone has almost become an obscenity. No longer are the diamond-smothered ties to bejeweled tire rims considered luxurious and desirable, but frowned upon as useless and futile objects for the wasteful. Reckless spending of the rich has been replaced with a scrupulous concern for quality and craftsmanship. Here we enter a new era of conscientious consumerism, where the word luxury has more to do with customization and the caliber of its components and composition rather than inspiring awe, or envy.

Luxury toys today are all about exceptional items created by incredible engineering, such as flying automobiles, private planes that float across seas, or hybrid motorbikes with the power of a Formula One racecar. Everyday functional objects like belt buckles and card holders are redesigned for the James Bond within the most fashionable man; technical wonders in keeping time—or in some cases those cabinets that automatically wind the complex movements inside them—are celebrated within the pages of this book. It is not just about using our limited resources, but doing what one can to save them with eco-friendly gadgets like solar-powered Bluetooth devices or electric vehicles that can ride more than 100 miles on a single charge. To get the attention today of the most finicky consumer, many companies today develop products with creative global brand collaborations; car manufacturers such as Porsche and BMW are making engines for yacht and motorcycle companies, and there are even surprising partnerships such as Ferrari with high-performance bicycles or speaker systems.

New items getting deservedly more male attention are those little luxuries that enhance our well-being; the toy should have a positive meaning to one's life. With longevity high on the priority list for any person today, stylish relaxation pods and massage chairs are taking up living spaces once reserved for uncomfortably high-tech and ultra-modern interiors; oversized lounge beds with plushy cushions in front of serene infinity pools or computerized showerheads that are personalized to the client's body shape are considered the interior design crème de la crème.

The following pages in this book confirm that the ultimate toys for boys are not just things that have an exclusively high price, but have price-exclusive merit as a valuable commodity. The most luxurious toys exhibit achievement and competence, rather than simply flaunting consumption or wealth. Even though the overall meaning of luxury may have changed, the experience of what constitutes luxury has been significantly enhanced. Now the fantasy of luxury has given away to the reality of the finest experience where one can truly master the art of living well.

Patrice Farameh

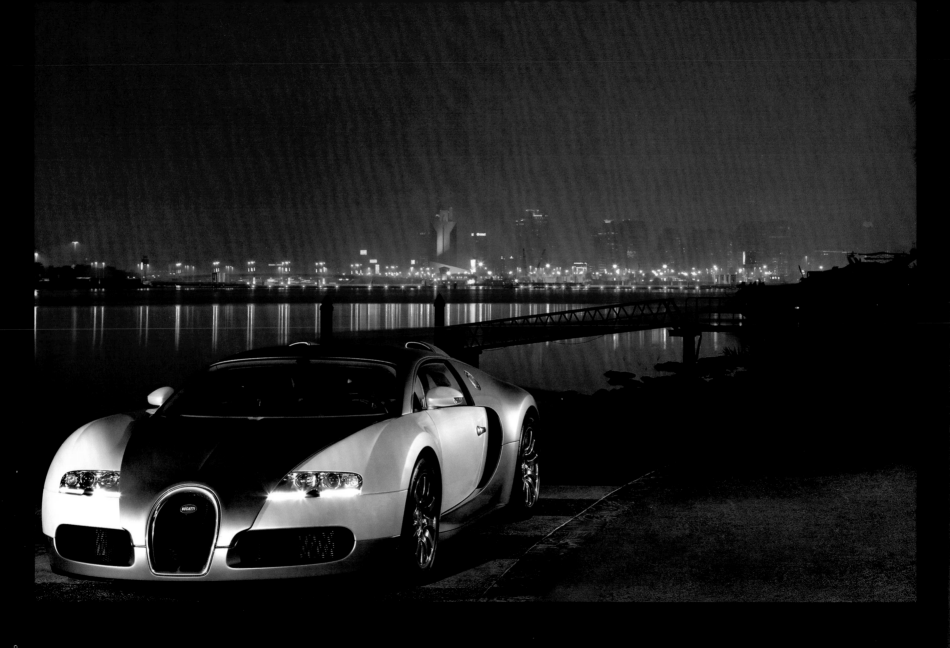

Lorsque la première édition de *Toys for Boys* a été publiée il y a quelques années, l'extravagance et le faste étaient particulièrement à la mode. À cette époque, le marché du luxe, représentant cinq cents milliards d'euros à l'échelle mondiale, bénéficiait d'une croissance de 30% par an et s'adressait de plus en plus aux jeunes millionnaires. Mais l'économie mondiale a depuis été victime d'un ralentissement considérable. Ce revirement a modifié le rapport au luxe et au style de vie qu'il engendre, incitant les marques et les constructeurs à prendre une nouvelle orientation, fondée davantage sur le ressenti global lié à l'élégance que sur le clinquant.

Sur un marché autrefois solide, tout ce qui portait la marque du luxe était considéré comme un "must have". La consommation de produits siglés était devenue courante pour toute personne affirmant un certain statut. Le terme "luxe" prend aujourd'hui une nouvelle connotation, parfois obscène. Les cravates serties de diamants ou les jantes de roues ornées de pierres précieuses ne sont plus considérées comme des produits de luxe mais comme des objets inutiles et "bling bling". Les acheteurs sont désormais plus regardants, et plus exigeants en matière de qualité et de design. Les fabricants l'ont compris, et c'est une ère nouvelle qui s'annonce, dans laquelle la consommation sera plus réfléchie et où le mot luxe sera davantage synonyme de personnalisation, de qualité et d'originalité.

Les produits de luxe incarnent l'exception, que leur confère la maîtrise de technologies de plus en plus innovantes : voitures volantes, avions privés pouvant naviguer sur les mers ou motos hybrides dotées de la puissance d'une Formule 1. Les objets usuels, tel que les boucles de ceinture et les porte-cartes, sont repensés pour titiller "l'esprit James Bond" qui sommeille chez tous ceux qui sont sensibles à la mode. Les montres, petits bijoux technologiques, sont elles aussi encensées au fil des pages de ce livre, offrant des mécanismes aux complications toujours plus surprenantes. La question de l'exploitation des ressources se pose aujourd'hui aussi dans l'industrie du luxe. Comment créer des objets respectueux de l'environnement, alimentés par exemple par l'énergie solaire, tels que les appareils Bluetooth, ou bénéficiant d'une grande autonomie, à l'image des véhicules électriques pouvant parcourir plus de cent soixante kilomètres avec une seule charge. Pour sensibiliser des consommateurs de plus en plus avertis, de nombreuses entreprises développent des projets parfois sur-

prenants en partenariat avec des marques célèbres. Ainsi, Porche et BMW fabriquent des moteurs pour des sociétés de yachts et de motos, et Ferrari apporte son savoir-faire pour perfectionner des vélos haute performance ou des ensembles d'enceintes acoustiques.

Les nouveaux gadgets créés pour les hommes tendent également à engendrer un impact positif sur les modes de vie. Preuve que la santé et le confort sont devenus des valeurs essentielles, les sièges relaxants et les fauteuils de massage prennent d'assaut les espaces de vie aux dépens des appartements high-tech épurés. Désormais, le nec plus ultra du design d'intérieur intègre lits immenses à coussins épais, piscines à débordement, douches assistées par ordinateur qui adaptent les jets d'eau au corps de l'utilisateur...

Au fil des pages de ce livre, on observe que les nouveaux "jouets" créés pour l'homme ne sont plus uniquement des objets exorbitants ; seuls une vraie valeur ajoutée et un confort d'utilisation justifient désormais un prix élevé. Dès lors, les gadgets les plus luxueux constituent des preuves d'originalité et de réussite, plutôt qu'un simple étalage de fortune personnelle. Et si le sens même du luxe semble avoir changé, c'est avant tout l'expérience du luxe au quotidien qui est maintenant mise en exergue. Les rêves de faste ont fait place à un "art de bien vivre".

Patrice Farameh

De Kunst van het Goede Leven

Toen de eerste editie van ‚Toys for Boys' enkele jaren geleden verscheen, waren extravagantie en luxe bijzonder trendy en zeer gegeerd. In die tijd kende de wereldwijde luxemarkt van een half miljard euro een jaarlijkse groei van 30 % en was ze vooral bedoeld voor mensen die miljoenen cash geld ter beschikking hadden om eraan uit te geven. Met de huidige fluctuerende, of zelfs tanende economie, zijn deze percentages echter begonnen aan een neerwaartse spiraal. Deze complete ommekeer in de markt heeft de manier waarop we over luxe denken, en over de overvloedige levensstijl die erbij hoort, veranderd. Vandaag concentreren diezelfde merken en bedrijven zich minder op glitter en verhogen ze hun inzet op de allesomvattende ervaring.

In de ooit stevige markt van peperdure goederen en diensten, werd elk kenmerk van luxe beschouwd als een essentieel ingrediënt van de hipste aankoop ‚du jour'. Ooit was dit zorgeloze uitgeven van geld een soort van mythisch noodzakelijke voorwaarde voor iemand op zoek naar status. Vandaag is de term luxe bijna ongehoord geworden. Met diamanten overladen dassen en versierde wieldoppen worden niet langer beschouwd als luxueus en begerenswaardig, maar worden afkeurend bekeken als nutteloze en waardeloze prullen voor verkwisters. Het onverantwoord geld uitgeven van de rijken werd vervangen door een fanatiek streven naar kwaliteit en vakmanschap. We betreden hier een nieuw tijdperk van bewust consumeren, waar het woord luxe meer te maken heeft met maatwerk, het kaliber van de componenten en de compositie, dan met het afdwingen van ontzag of afgunst.

Luxespeelgoed draait nu om uitzonderlijke voorwerpen die gecreëerd worden door ongelooflijke engineering, zoals vliegende auto's, privévliegtuigen die op zee drijven, of hybride motorfietsen met de kracht van een formule I-bolide. Dagelijkse functionele voorwerpen zoals riemgespen en kaartenhouders worden opnieuw ontworpen voor de James Bond in de meest modebewuste man. Technische wonderen voor het weergeven van de tijd – of zelfs kasten die de complexe uurwerken binnenin automatisch opwinden – worden vereerd op de pagina's van dit boek. Het gaat er niet louter om zeldzame grondstoffen te gebruiken, maar ook om wat men kan doen om ze te vrijwaren, met milieuvriendelijke gadgets zoals Bluetooth-toestellen op zonne-energie of elektrische voertuigen die meer dan 160 km

afleggen met één lading. Om heden ten dage de aandacht te trekken van de meest veeleisende klant, ontwikkelen veel bedrijven nu producten waarbij creatieve merken wereldwijd samenwerken. Autoconstructeurs zoals Porsche en BMW maken motors voor jacht- en motorfietsbouwers, en er ontstaan zelfs verrassende combinaties zoals Ferrari met zeer performante fietsen of luidsprekersystemen.

Nieuwe producten die terecht meer mannelijke aandacht krijgen, zijn de kleine luxes die ons welzijn verbeteren; het speelgoed zou een positieve betekenis moeten hebben in iemands leven. Met duurzaamheid vandaag de dag hoog op eenieders prioriteitslijst, palmen stijlvolle relaxatiecocons en massagestoelen de leefruimte in, die tevoren voorbehouden was voor oncomfortabele hitech en ultramoderne interieurs. Grote ligbedden met zachte kussens aan de rand van serene landschapszwembaden of computergestuurde, gepersonaliseerde douchekoppen die zich aanpassen aan de lichaamsvorm van de klant, behoren tot de crème de la crème van de binnenhuisinrichting.

Patrice Farameh

miniature machines

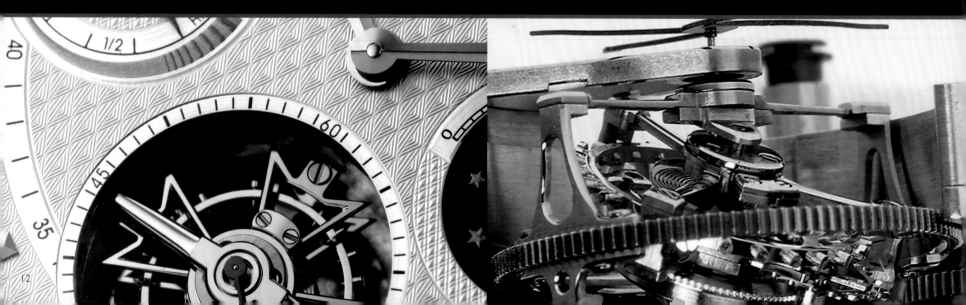

Watches and timepieces are among of the most meticulously handcrafted objects in the world. The precision required by the great watchmakers rivals that of a surgeon and is part of a tradition going back to the Age of Enlightenment. The pieces featured in this section are the inheritors of history's great tradition. Each machine is beautiful both inside and out.

Montres et horloges comptent parmi les objets les plus délicats à fabriquer. La précision d'un maître horloger est proche de celle d'un chirurgien, perpétuant une tradition remontant au Siècle des Lumières. Ainsi, les pièces présentées dans ce chapitre sont les héritières d'un savoir faire incomparable, qui imprime sa marque tant sur l'extérieur que sur les mécanismes internes de ces bijoux magnifiques.

Horloges en klokken behoren tot de fijnste handgemaakte voorwerpen ter wereld. De precisie die veel horlogebouwers aan de dag moeten leggen, kan concurreren met die van een chirurg en ze maakt deel uit van een traditie die teruggaat tot de Eeuw van de Verlichting. De stukken die in dit hoofdstuk worden getoond, zijn de erfgenamen van een grote traditie uit de geschiedenis. Elke machine is prachtig, zowel binnenin als aan de buitenzijde.

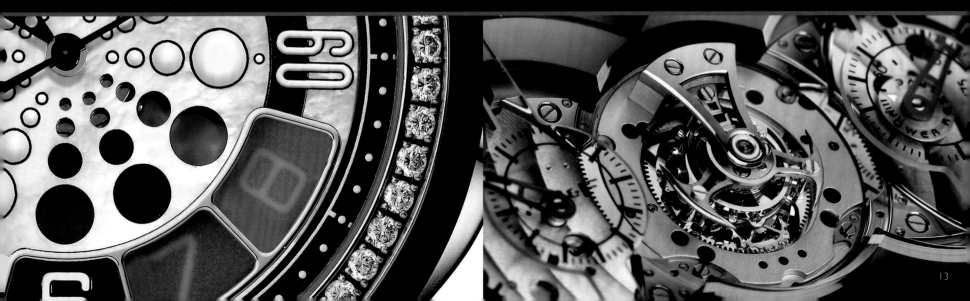

miniature machines

Quadruple Tourbillon	16	RM 025	33	Electronic Watch Safe	50
Quantième Collection	18	One Million $ Big Bang	34	Travel Watch Case	51
Quai de l'Ile	20	RM 018	35		
Royal Oak Forged		Luvorene	36		
Carbon Concept	22	Arena White Spice	37		
Royal Oak Offshore Rubens		Horological Machine No.1	38		
Barrichello Chronograph	24	Piaget Polo Tourbillon Relatif			
Vulcania	26	Watch - New York Edition	42		
RM 020	27	Presidential 6Timezone			
Sequential 1	28	Diamond Watch	43		
UR 202 AlTiN	30	One Million $ Black Caviar	44		
Limited Edition de Grisogono	31	Piaget Emperador Secret Watch	45		
Fleurier Tourbillon Orbis Mundi®	32	Blancpain Tourbillon Diamants	47		

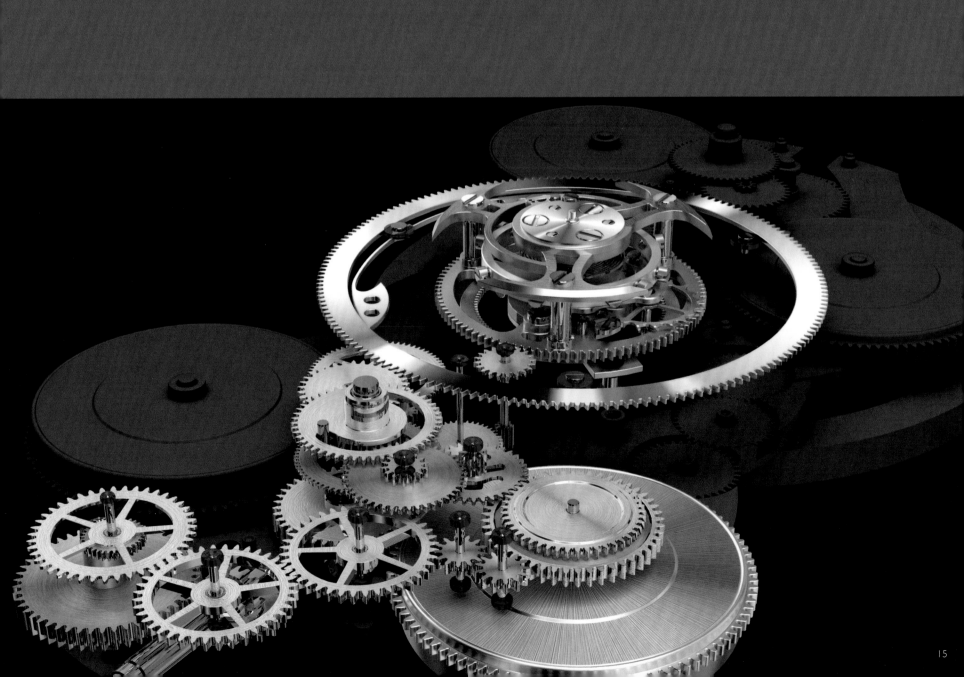

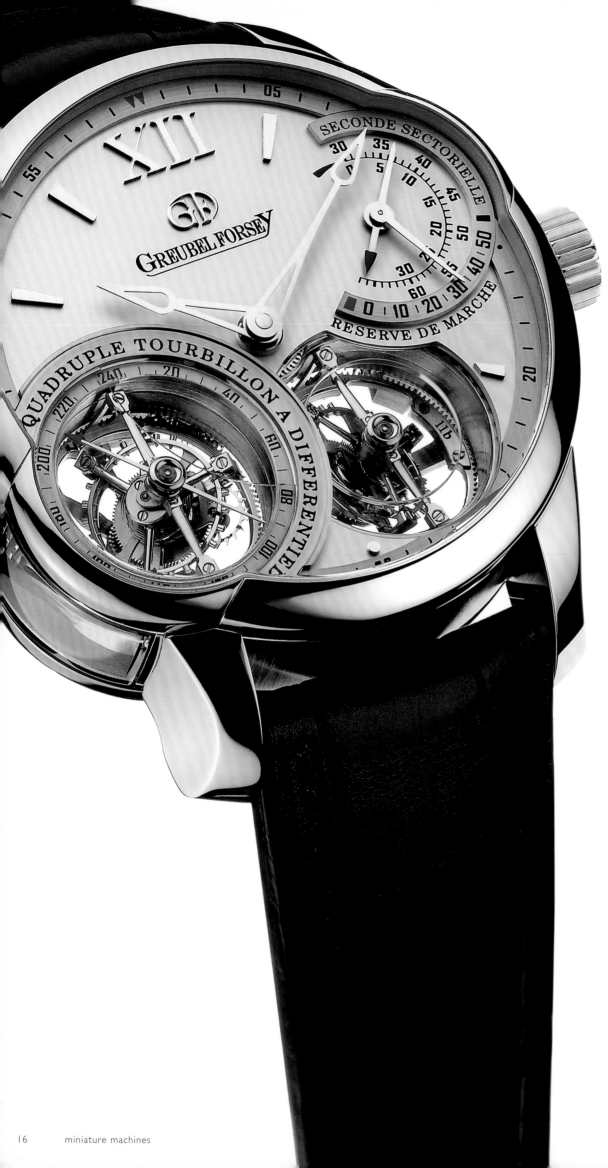

Quadruple Tourbillon

Greubel Forsey | www.greubelforsey.ch

From the esteemed watchmaking due of Robert Greubel and Stephen Forsey comes the Quadruple Tourbillon À Différentiel Sphérique, a revolution in timekeeping precision. Building on earlier inventions the Double Tourbillon and the Tourbillon 24 Secondes Incliné, this €525,000 model employs four asynchronous tourbillons that function independently of each other.

Les talents reconnus des maîtres horlogers Robert Greubel et Stephen Forsey ont donné naissance au Quadruple Tourbillon à Différentiel Sphérique, un instrument horaire de précision révolutionnaire. S'inspirant de la Double Tourbillon et de la Tourbillon 24 Secondes Incliné, ce modèle à 525.000 € utilise quatre tourbillons asynchrones qui fonctionnent indépendamment les uns des autres.

Het gewaardeerde horlogemakerduo Robert Greubel en Stephen Forsey is verantwoordelijk voor de Quadruple Tourbillon à Différentiel Sphérique, een revolutie in uurwerkprecisie. Voortbouwend op eerdere uitvindingen van de Double Tourbillon en de Tourbillon 24 Secondes Incliné werd bij dit model van 525.000 euro gebruik gemaakt van vier asynchrone tourbillons die los van elkaar functioneren.

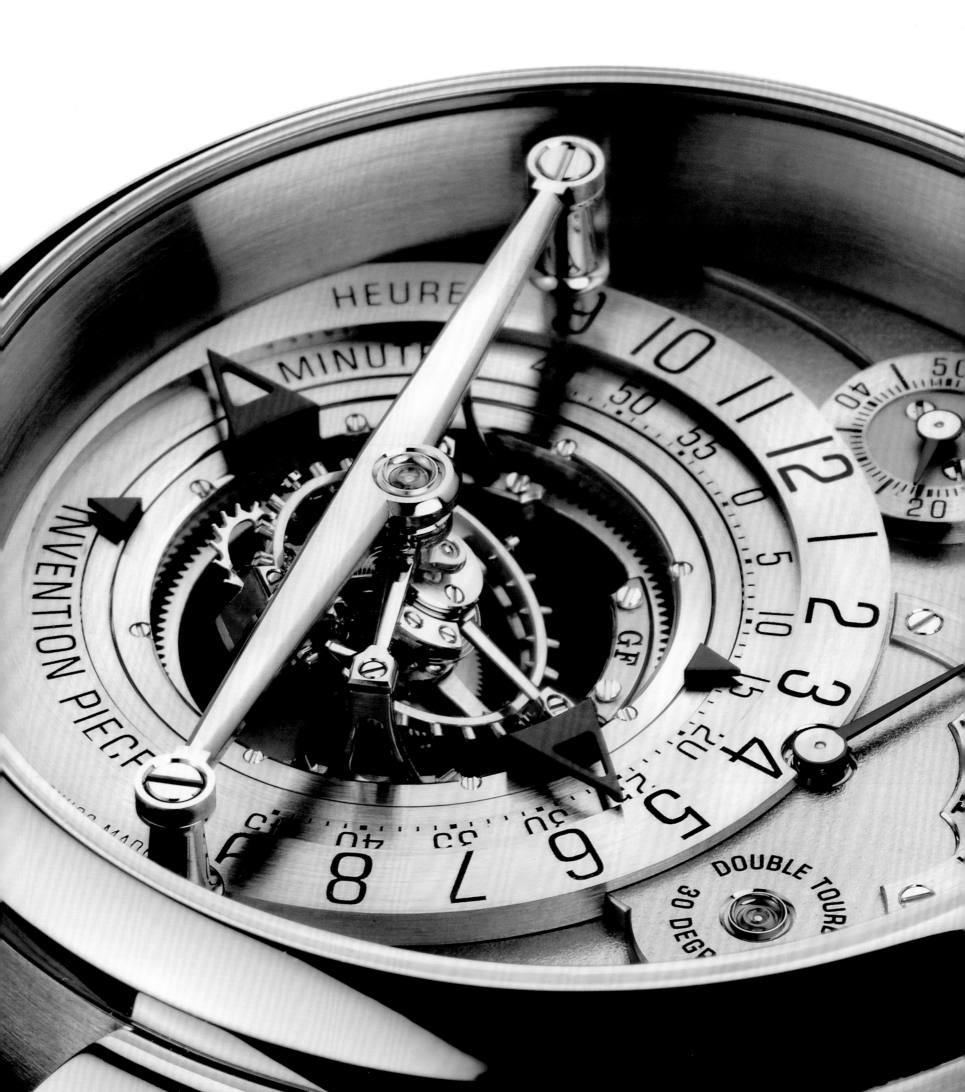

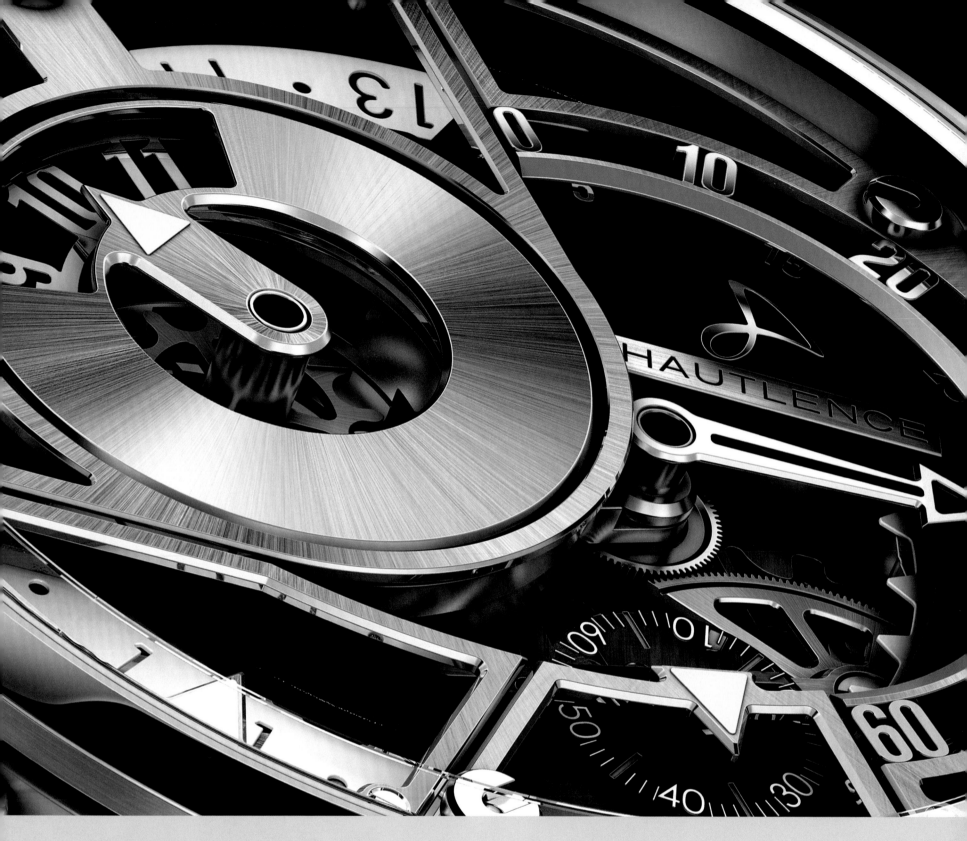

Quantième Collection

Hautlence | www.hautlence.com

Known for its unique designs and its incredible technical precision, HLQ is a beautiful addition to the impressive Hautlence collection using their signature style of presenting the time, which includes separate mechanisms for displaying hours, minutes and seconds. This limited edition piece has a rounded face that is remarkably easy to read despite the complicated movement, and can be shown proudly with its hand-stitched alligator strap.

Connue pour ses formes uniques et son incroyable précision technique, HLQ est une magnifique nouveauté dans l'impressionnante collection Hautlence. Reprenant le style unique de la marque pour afficher les heures, minutes et secondes, ce modèle en édition limitée possède une face arrondie qui lui permet d'être très facile à lire. Un objet à exhiber avec fierté, sublime avec son bracelet alligator cousu main.

HLQ, bekend om zijn unieke ontwerpen en ongelooflijke technische precisie, is een mooie aanvulling van de indrukwekkende collectie van Hautlence. Dit model volgt hun herkenbare stijl voor tijdsweergave, die uit afzonderlijke mechanismen bestaat voor het weergeven van de uren, minuten en seconden. Dit stuk, dat deel uitmaakt van een gelimiteerde editie, heeft een afgeronde voorzijde die ondanks het complexe werk opmerkelijk gemakkelijk af te lezen is. Het mag bovendien gezien worden met zijn met de hand genaaide bandje in krokodillenleer.

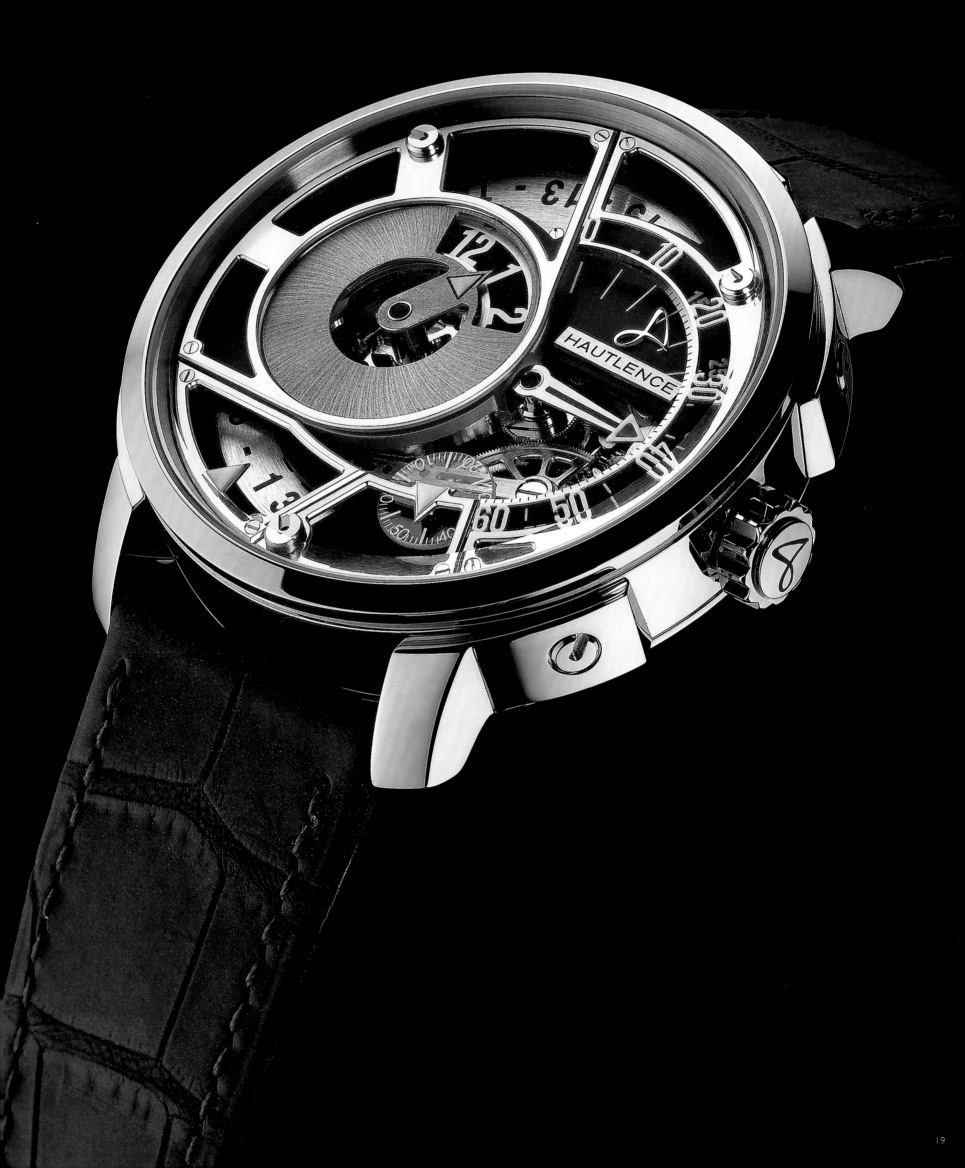

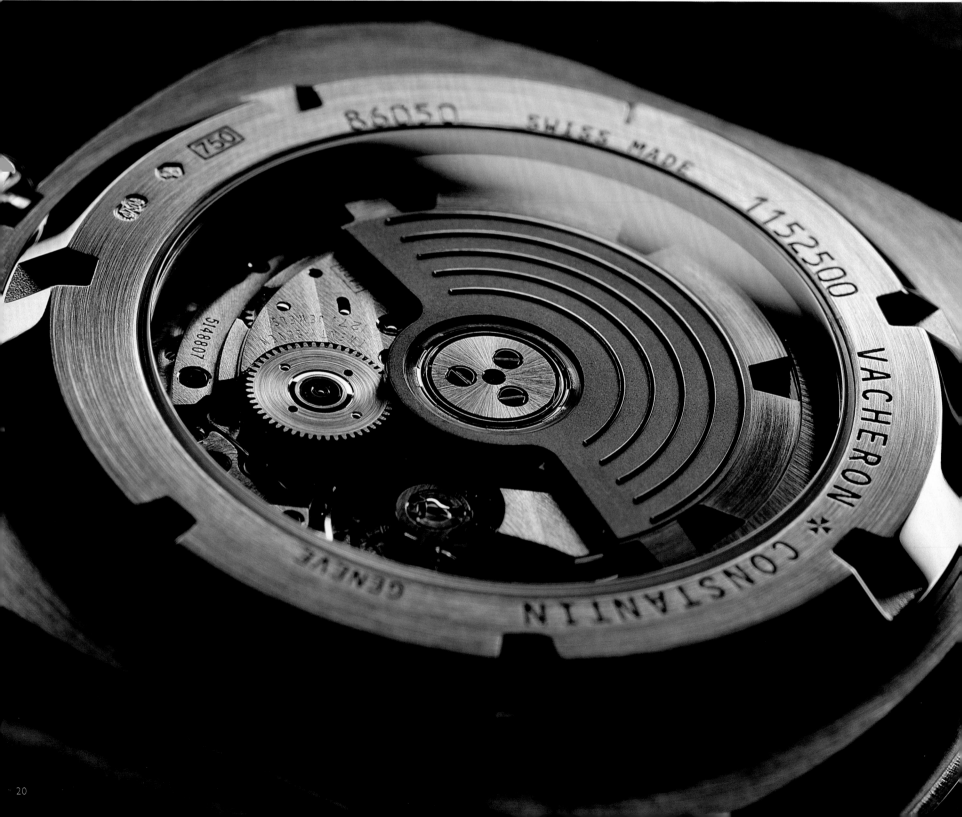

Quai de l'Ile

Vacheron Constantin | www.vacheron-constantin.com

Personalized to meet the client's wishes with over 400 possible combinations, this resolutely contemporary watch combines the most advanced technologies with the finest horological savoir-faire. The case is revolutionary; the dial incorporates a whole range of security-printing technologies with two self-winding mechanical movements that can be seen through the line's semi-transparent dials.

Personnalisable au gré des désirs du client suivant plus de quatre cents déclinaisons, cette montre résolument moderne allie les technologies les plus innovantes au savoir-faire horloger le plus minutieux. Ancré dans un boîtier révolutionnaire, le cadran presque translucide comporte toute une gamme de technologies Security-Printing (impression sécurisée) ainsi que deux mouvements mécaniques à remontage automatique.

Dit eigentijdse horloge kan de klant geheel volgens zijn eigen wensen en smaak samenstellen. De 400 combinatiemogelijkheden integreren de meest geavanceerde technologieën met de beste know-how op het vlak van horlogerie. De kast op zich is al revolutionair. De wijzerplaat is voorzien van een beveiligingsbedrukking en de twee mechanische uurwerken met zelfopwinding zijn zichtbaar door de semitransparante wijzerplaat.

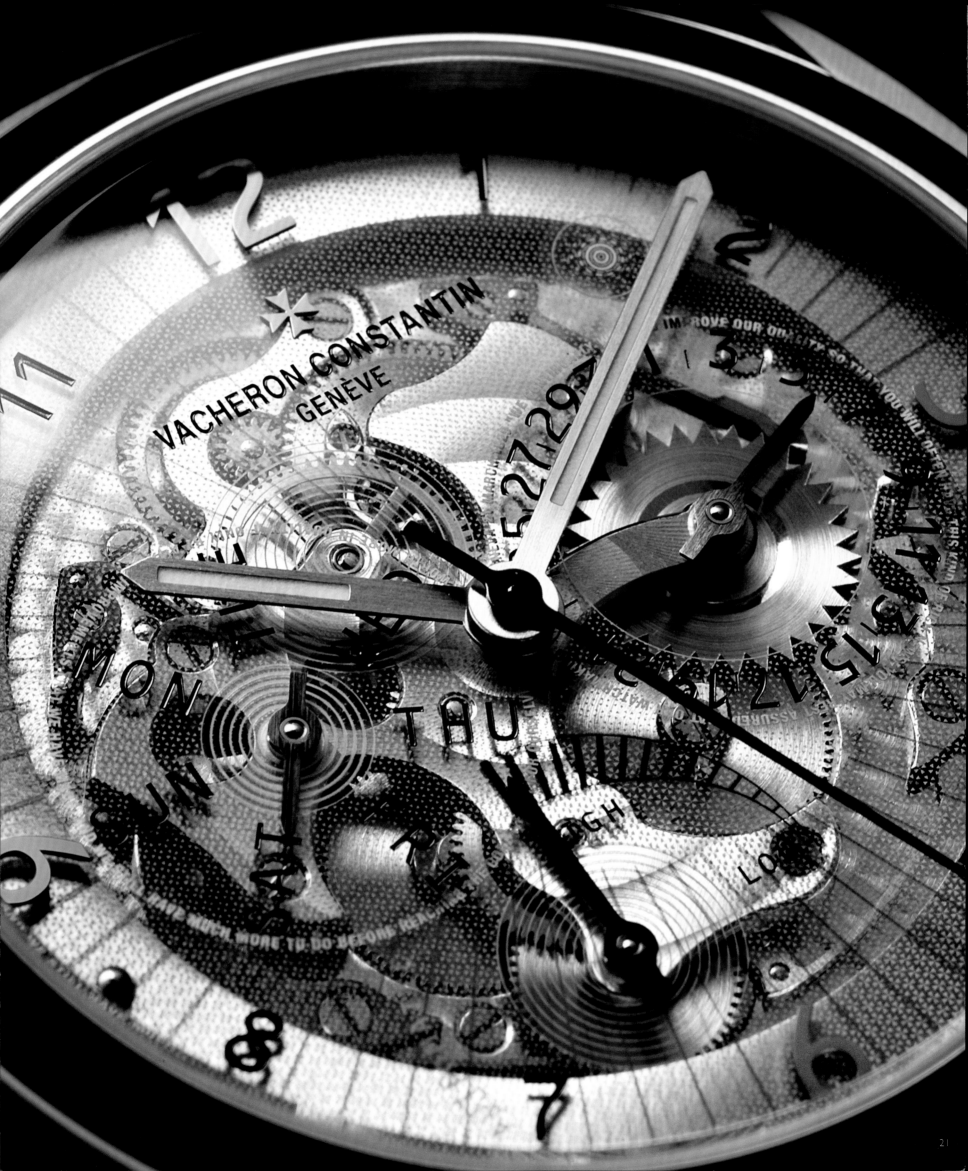

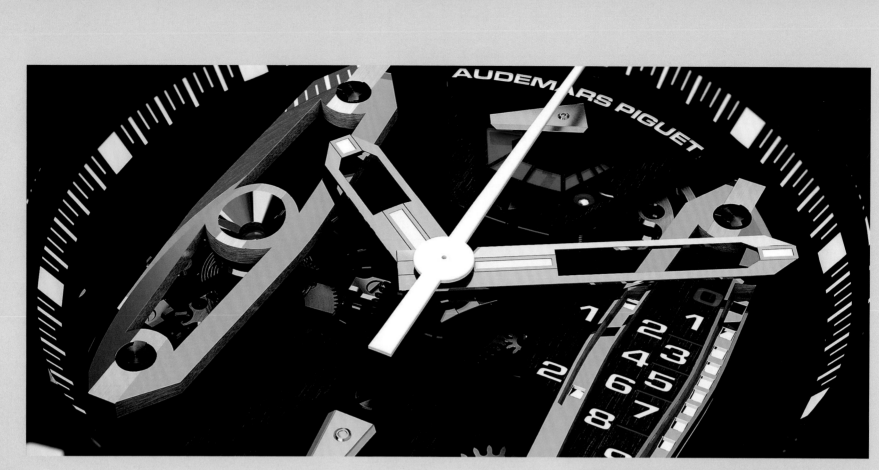

Royal Oak Forged Carbon Concept

Audemars Piguet | www.audemarspiguet.com

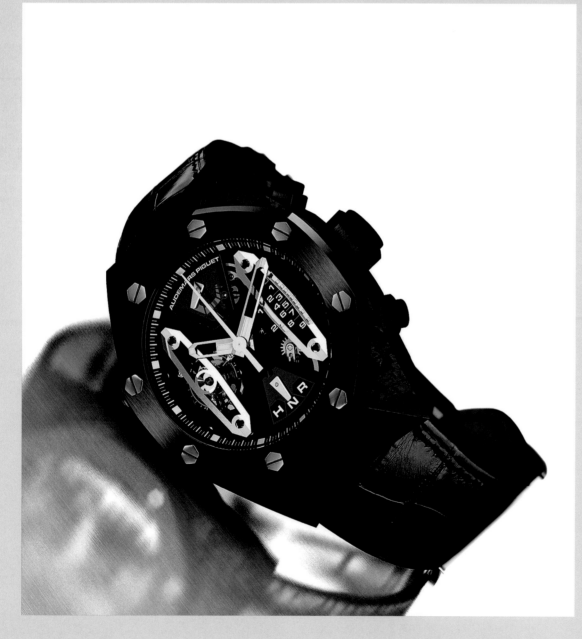

This exceptional €165,000 timepiece is manufactured by the first and only watch company to master the use of forged carbon for diminutive watch parts. This limited production watch is the first to combine a carbon case and an ultra-complex, 384-part Calibre 2895 tourbillon chronograph carbon movement with other materials including ceramic, PVD blackened titanium and eloxed aluminum.

Cet objet exceptionnel d'une valeur de 165.000 € est fabriqué par la seule et unique société horlogère capable d'appliquer l'utilisation du carbone forgé aux composants minuscules utilisés dans les montres. Réalisée en édition limitée, cette montre est la première dotée à la fois d'un boîtier en carbone et d'un mouvement tourbillon chronographe ultra complexe en carbone. Elle est constituée de 384 composants, ainsi que d'autres matériaux tels que la céramique, le titane noir PVD et l'aluminium éloxé.

Dit uitzonderlijke horloge van € 165.000 wordt gemaakt door het eerste en enige horlogebedrijf dat gesmede koolstof voor minuscule horlogeonderdelen weet te gebruiken. Dit horloge wordt slechts in beperkte oplage geproduceerd en is het eerste waarbij een kast en uurwerk in koolstof – het uit 384 delen bestaande, uiterst complexe Calibre 2895 uurwerk met tourbillon-chronograaf – gecombineerd wordt met andere materialen waaronder keramiek, titanium en geëloxeerd aluminium.

Royal Oak Offshore
Rubens Barrichello
Chronograph

Audemars Piguet | www.audemarspiguet.com

Brazilian Formula 1 race car driver Rubens Barrichello joined forces with legendary watchmaker Audemars Piguet to create this exceptional timepiece in three different versions in a limited series of 1,650 pieces, all of which sold immediately to passionate watch lovers around the globe. This renowned octagonal-shaped watch is crafted with ultra-resistant "anti-shock" technical ceramics; the bezel, crown, and push pieces were all designed to reflect its Formula 1 theme.

Le célèbre pilote brésilien de Formule 1, Rubens Barrichello, a élaboré cette montre exceptionnelle avec la complicité du fabricant Audemars Piguet. Disponible en trois versions, chacune produite en série limitée de mille six cent cinquante exemplaires, ces petits bijoux ont été vendus en un clin d'œil à des passionnés du monde entier. Connue pour sa forme octogonale, cette montre est fabriquée à partir de céramiques antichoc ultra résistantes. La lunette, la couronne et les boutons poussoirs ont été imaginés pour évoquer la magie de la Formule 1.

De Braziliaanse formule 1-coureur Rubens Barrichello werkte samen met de legendarische horlogebouwer Audemars Piguet om dit uitzonderlijke horloge te creëren in drie verschillende versies, in gelimiteerde series van 1.650 stuks. Ze werden allemaal onmiddellijk verkocht aan gepassioneerde horlogeliefhebbers over heel de wereld. Dit beroemde achthoekige horloge is gemaakt van zeer stevig, schokbestendig technisch keramiek. Het ontwerp van de glasring, kroon en knoppen staat allemaal in het teken van de formule 1.

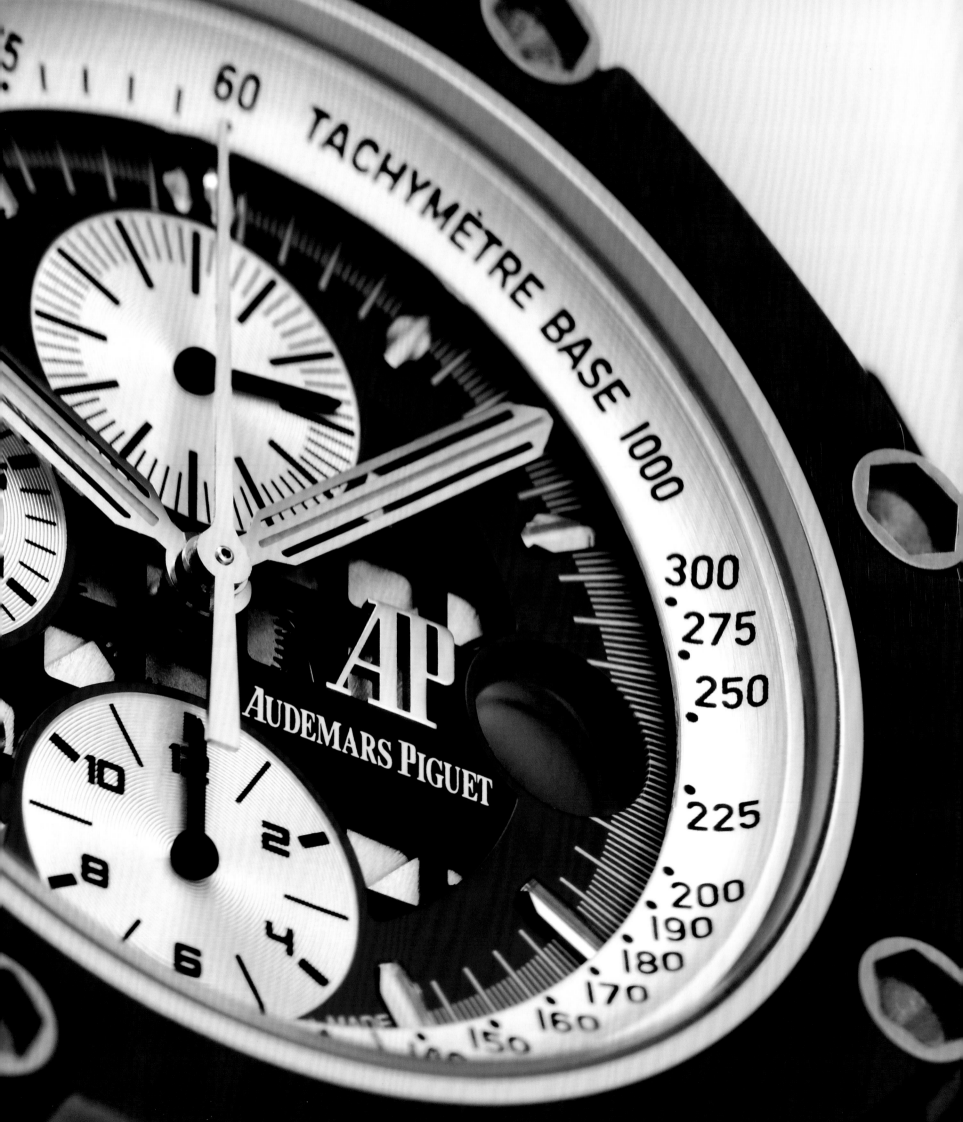

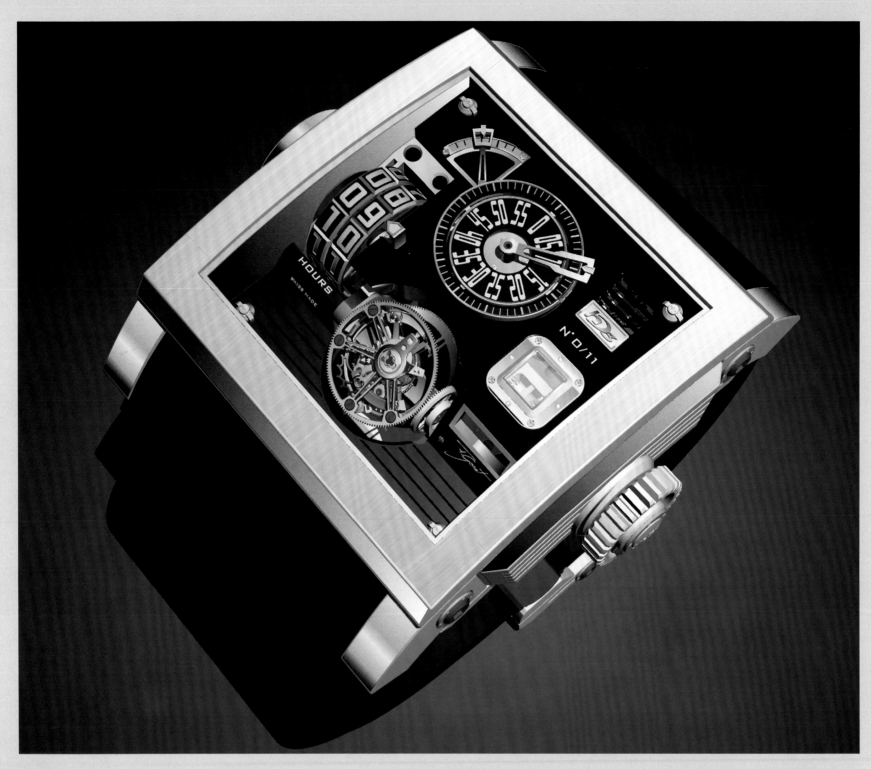

Vulcania

HD3 | www.hd3complication.com

This second timepiece designed by Fabrice Gonet was directly inspired by the magical world of author Jules Verne. This €325,000 timepiece is reminiscent of the novelist's imaginary machines in a modern way. Its revolutionary gyrotourbillon movement was developed specifically for this model. There is even a porthole on the main plate similar to those of the Nautilus submarine, while a map and coordinates of the mysterious island are engraved on the back.

Directement influencée par l'univers fantastique de Jules Verne, cette création est la seconde montre conçue par Fabrice Gonet. Ce modèle d'une valeur de 325.000 € est une transposition dans les temps modernes des machines imaginaires de l'écrivain. Ainsi, son mouvement de tourbillon sphérique, ou "gyrotourbillon", fut spécialement développé pour l'occasion, de même que son design, caractérisé par un hublot semblable à ceux du Nautilus et par une carte gravée accompagnée des coordonnées de l'île mystérieuse.

Dit tweede uurwerk dat door Fabrice Gonet ontworpen is, is rechtstreeks geïnspireerd op de magische wereld van Jules Verne. Dit horloge van € 325.000 doet denken aan een moderne versie van de imaginaire machines van deze schrijver. Zijn revolutionaire mechaniek met de gyrotourbillon werd speciaal voor dit model ontwikkeld. Er is zelfs een patrijspoort in de hoofdplaat zoals bij de onderzeeër, de Nautilus, terwijl er een kaart en coördinaten van het mysterieuze eiland op de achterzijde gegraveerd staan.

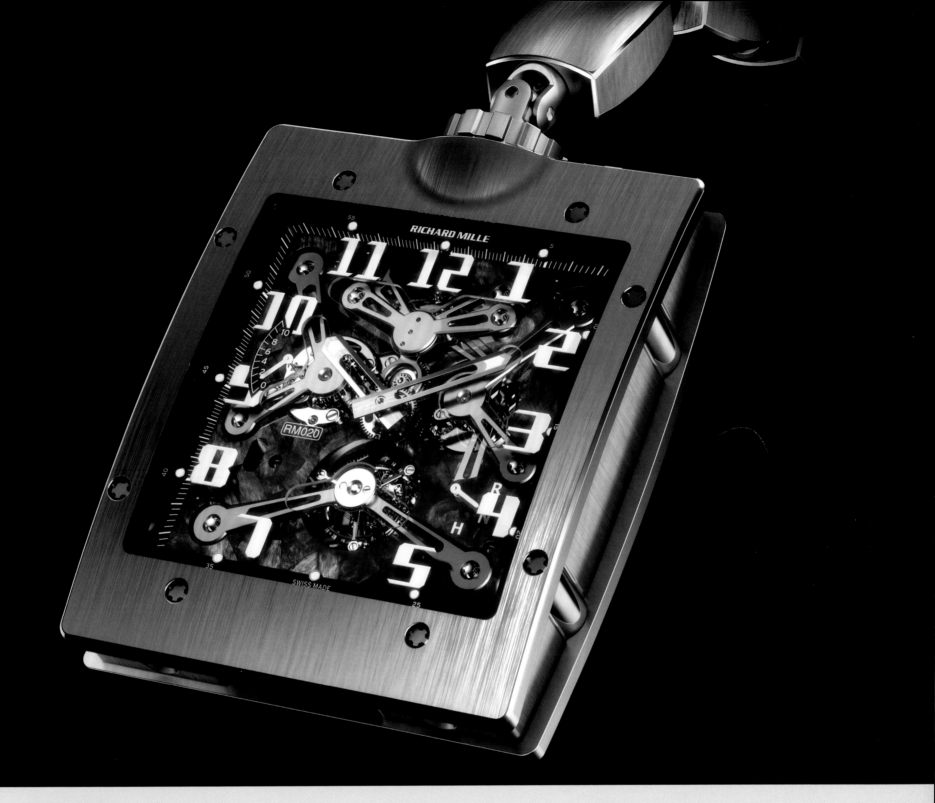

RM 020

Richard Mille | www.richardmille.com

The RM 020 is the perfect synthesis of 18th century horological values and 21st century technology and aesthetics with a unique titanium watch chain that has a quick attach/release mechanism. It is the first pocket watch made of carbon nano-fiber, originally utilized in U.S. Air Force jets. The tourbillon escapement is driven by a double-winding barrel that is directly coupled, supplying a 10-day power reserve.

La RM 020 synthétise à merveille les valeurs des maîtres horlogers du XVIIIe siècle et celles de l'esthétique du XXIe siècle. Disponible dans un large choix de biseaux de titane ou d'or, son unique chaîne en titane possède un mécanisme d'attache rapide. Première montre de poche construite en nano fibres de carbone, matériau utilisé à l'origine dans les jets de l'U.S. Air Force, elle est équipée d'un double barillet directement couplé qui actionne l'échappement à tourbillon. Une grande technicité qui lui assure environ dix jours de réserve de marche.

De RM 020 is de perfecte synthese van de horlogewaarden van de 18de eeuw, gecombineerd met de technologie en de esthetiek van de 21ste eeuw. Het is het eerste zakhorloge gemaakt van koolstofnanovezels, een materiaal dat oorspronkelijk werd gebruikt voor de straaljagers van het Amerikaanse leger. Het echappement wordt aangedreven door een dubbel palrad dat rechtstreeks gekoppeld is, wat een werkingsreserve oplevert voor 10 dagen. De unieke horlogeketting van titanium is uitgerust met een mechanisme dat snel los- en vastgemaakt kan worden, met een keuze uit kassen in titanium of 18-karaats geel of wit goud.

Sequential 1

Manufacture Contemporaine du Temps (MCT)
| www.mctwatches.com

The Sequential watch presents incredibly complex movement architecture with aperture windows with revolving triangular panes that provide a total of 12 displays. Oversized hour numerals are displayed at four positions on the watch with each position comprising five triangular prisms with the minutes cleverly displayed on a delicate brushed sapphire disc.

La Sequential 1, constituée de fenêtres ouvertes sur des panneaux triangulaires, présente une architecture très complexe qui lui permet de délivrer à tout moment douze affichages différents. Les chiffres des heures s'affichent sur quatre positions, composées chacune de cinq prismes triangulaires. Les minutes, quant à elles, sont sublimement disposées sur un disque de saphir délicatement brossé.

Het Sequential horloge heeft een ongelooflijk complexe uurwerkarchitectuur met vensters met roterende driehoekige glaasjes, die in totaal 12 displays vormen. Er zijn grote uurcijfers te zien op vier plaatsen op het horloge en elke positie bevat vijf driehoekige prisma's waarbij de minuten worden weergegeven op een schijf van geborsteld saffier.

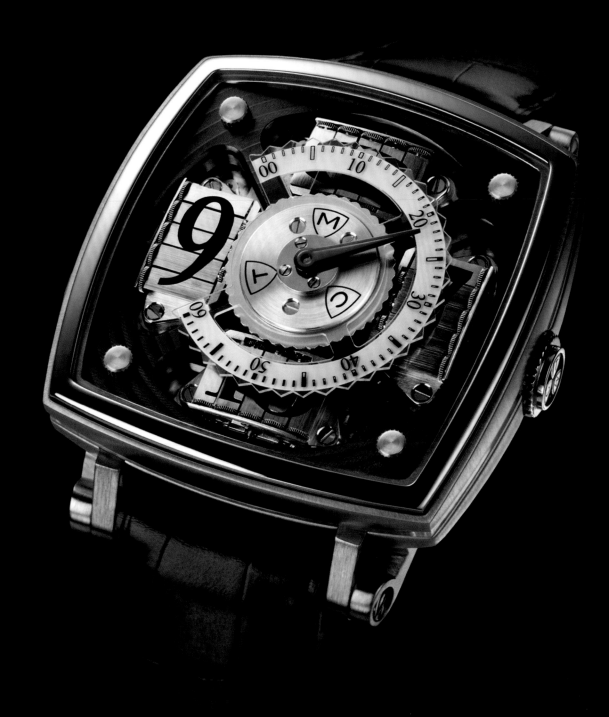

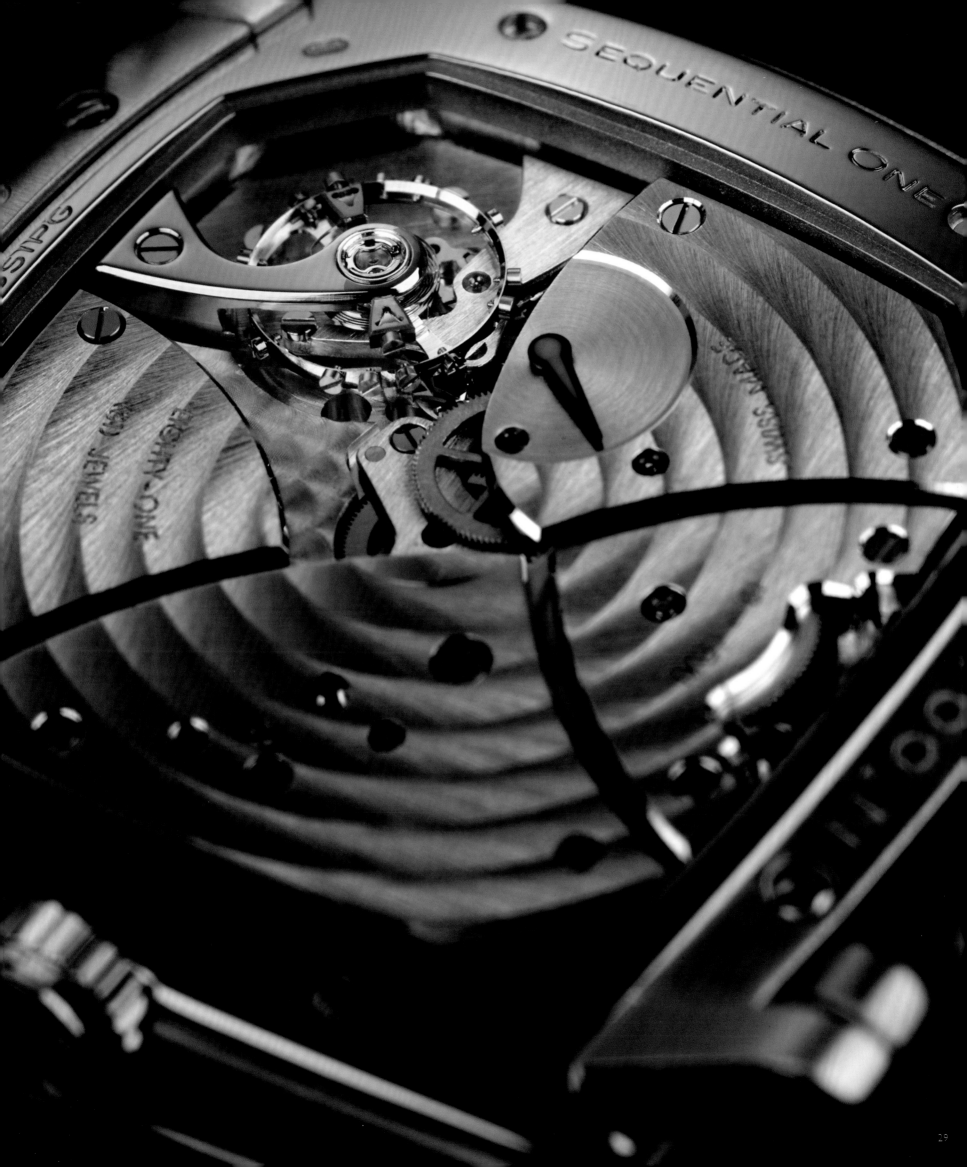

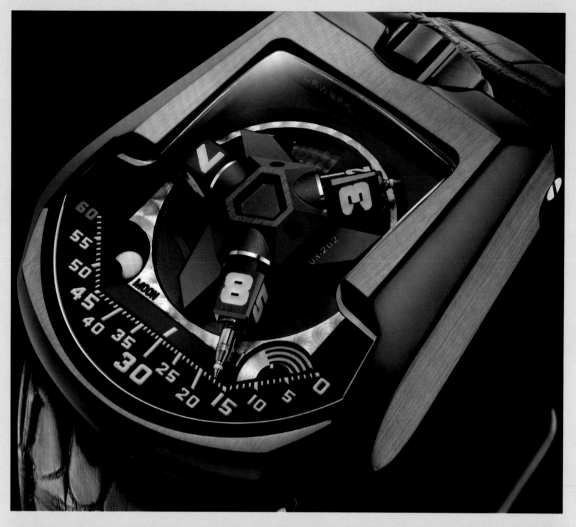

UR 202 AlTiN

Urwerk | www.urwerk.com

This is the rebel of contemporary horology, surpassing the norms of watch making today as the first wristwatch with a patented Revolving Satellite Complication. This groundbreaking new winding system is regulated by compressing air and utilizing miniature turbines. Its steel case is treated with an AlTiN special coating less than four microns thick that creates a resistance unlike any other.

Voici la rebelle de l'horlogerie contemporaine ! Surpassant les normes actuelles de fabrication, l'UR 202 est la première montre de poignet qui présente le système breveté "Revolving Satellite Complication". Ce procédé révolutionnaire de barillet régulé par air comprimé utilise des turbines miniatures. De plus, le boîtier en acier est traité avec un revêtement spécial AlTiN de moins de quatre microns d'épaisseur, offrant une résistance incomparable.

Dit is de rebel van de hedendaagse horlogerie, die de normen van het horlogebouwen van vandaag overschrijdt. Dit is namelijk het eerste polshorloge met een gepatenteerde ‚Revolving Satellite Complication'. Dit nieuwe, baanbrekende opwindsysteem wordt afgesteld door lucht samen te persen en miniatuurturbines te gebruiken. Zijn stalen kast is behandeld met een speciale AlTiN-coating die minder dan vier micron dik is en voor een nooit eerder geziene stevigheid zorgt.

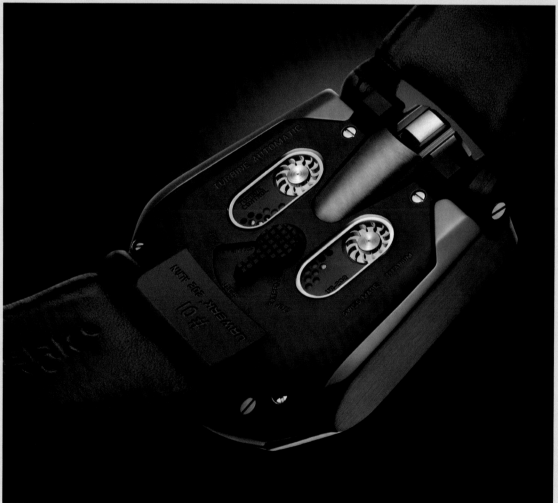

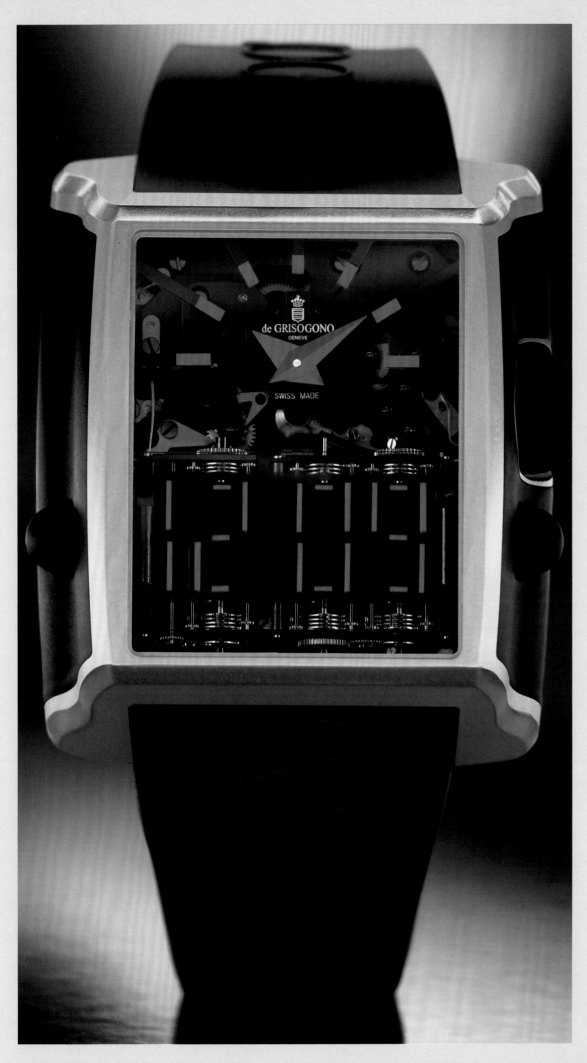

Limited Edition
de Grisogono

de Grisogono | www.degrisogono.com

This is one of the most complicated movements found in watches today with its 651 components. It displays two distinct time zones and two displays, and is the world's first mechanical watch to display digital and analog time. Time is displayed by an array of 23 horizontally and vertically positioned microsegments. Launched to mark an exceptional horological year for de Grisogono, the Meccanico is being produced in a limited edition of 177 watches in titanium and 177 in white gold.

Cette montre présente, grâce à ses 651 composants, les mouvements les plus complexes qui soient à l'heure actuelle dans le domaine de l'horlogerie. Mue par un système entièrement mécanique et associant pour la première fois affichages numérique et analogique, cette merveille technologique a pour particularité de renseigner simultanément deux zones horaires différentes. L'heure y est représentée par le biais de 23 micro segments positionnés horizontalement et verticalement. La Meccanico de De Grisogno, lancée en 2008 pour marquer une année exceptionnelle, fut l'objet d'une série limitée de 177 exemplaires en titane et 177 en or blanc.

Met zijn 651 onderdelen is dit één van meest complexe uurwerken die vandaag in horloges worden gebruikt. Het geeft twee afzonderlijke tijdzones weer, heeft twee displays en het is het eerste mechanische horloge ter wereld dat de tijd digitaal en analoog weergeeft. De tijd wordt getoond door een opeenvolging van 23 horizontaal en verticaal gepositioneerde microsegmenten. De Meccanico, die werd gelanceerd om een uitzonderlijk horlogejaar te vieren voor Grisogono, wordt geproduceerd in een beperkte oplage van 177 horloges in titanium en 177 in wit goud.

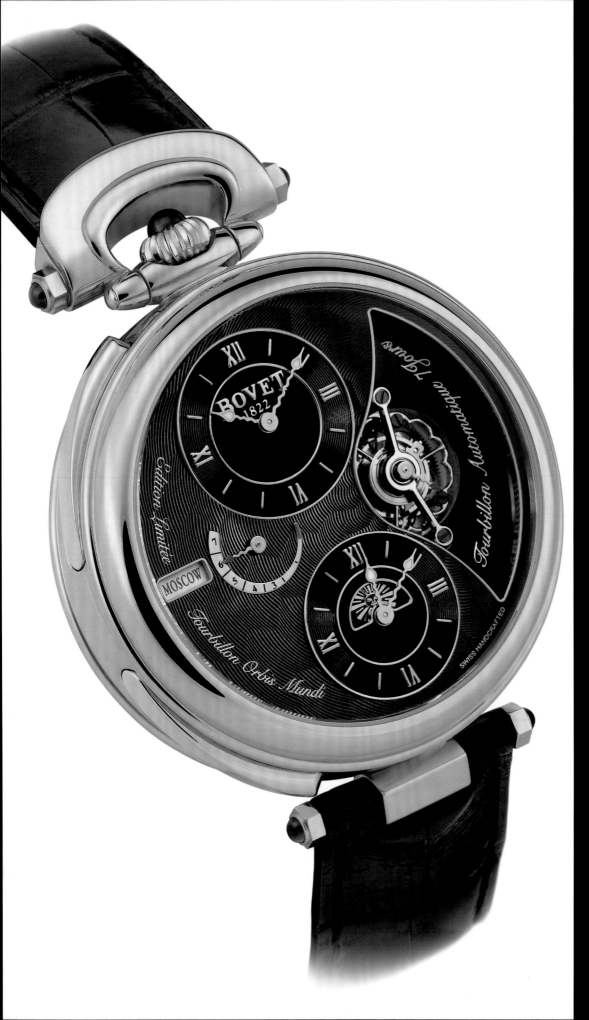

Fleurier Tourbillon Orbis Mundi®

Bovet | www.bovet.com

This recent addition to the Bovet collection embodies new feats of virtuosity. The transparent mineral rock crystal dial reveals a main time zone indicating the local hours and minutes. The pivoted tourbillon cage features a "lotus flower" bridge and a seconds hand, with a second counter that indicates the hours and minutes of the second time zone.

Cette nouvelle création de la collection Bovet promet des prouesses inédites de virtuosité. Son cadran, en cristal minéral transparent, révèle un fuseau horaire principal qui indique les heures et les minutes locales. La cage de tourbillon est ornée d'un décor "fleur de lotus" qui porte l'aiguille des secondes. Un autre compteur, finalement, venant compléter cette structure, indique les heures et les minutes d'un second fuseau horaire.

Deze recente aanvulling van de Bovet-collectie biedt een nieuwe kijk op virtuositeit. Op de transparante wijzerplaat in mineraal quartz wordt een hoofdtijdzone weergegeven met indicatie van de lokale uren en minuten. De pivoterende tourbillonkast heeft een „lotusbloem"-brug en een secondewijzer, met een tweede teller die de uren van de tweede tijdzone weergeeft.

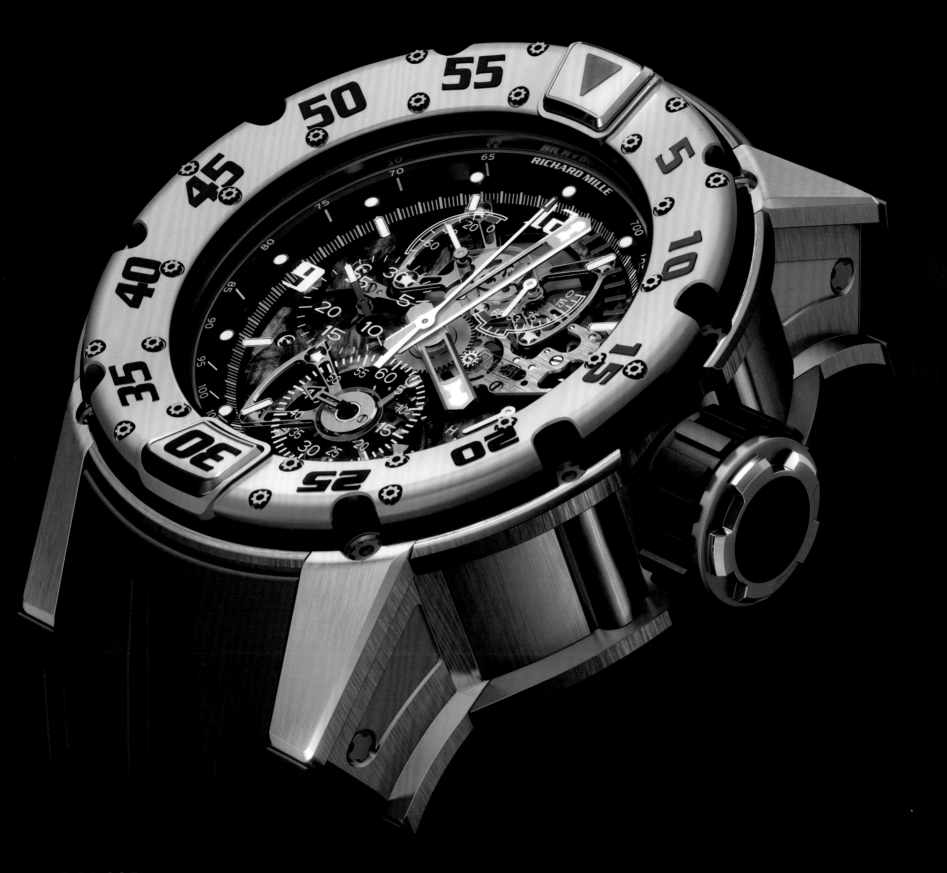

RM 025

Richard Mille | www.richardmille.com

The RM 025 Tourbillon Chronograph Diver's Watch is an outstanding timekeeping creation from famous high-end luxury watchmaker Richard Mille. This remarkable diver's watch is different from any other of his models not only because of its exterior appearance but also because of its ability to withstand the harshest conditions of deep sea diving. It can successfully resist pressure up to 300 meters below sea level.

La RM 025 Tourbillon Chronograph Diver's Watch est une création de luxe du célèbre fabricant Richard Mille. Cette remarquable montre de plongée se démarque non seulement de ses précédents modèles par son apparence externe, mais également par sa capacité à supporter les conditions les plus rudes d'activité sous-marine. Ainsi, elle peut sans problème résister à une pression correspondante à un niveau de 300 mètres de profondeur.

De RM 025 Tourbillon Chronograph Diver's Watch is een uitmuntende uurwerkcreatie van de beroemde luxe-horlogemaker Richard Mille. Dit opmerkelijk duikershorloge verschilt van elk van zijn andere modellen, niet enkel door zijn uiterlijke kenmerken, maar ook omdat het bestand is tegen de meest barre omstandigheden van de diepzee. Het is met name uitstekend bestand tegen de druk tot 300 meter onder de zeespiegel.

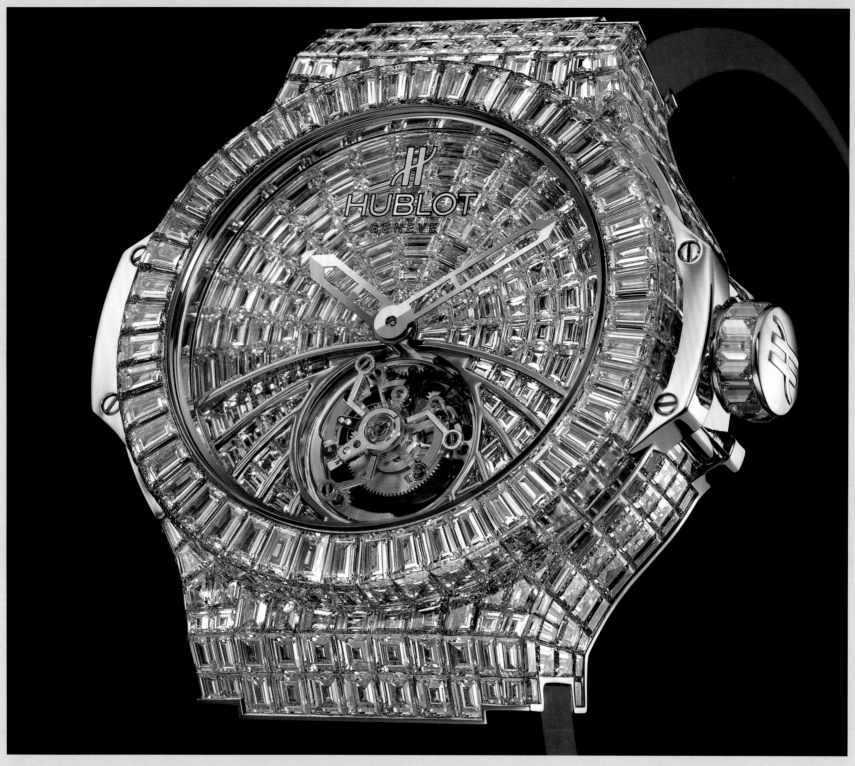

One Million $ Big Bang

HUBLOT SA | www.hublot.com

The renowned watchmaker Hublot, in alliance with the diamond-setting workshop, Bunter SA, has designed and developed an elite watch known as the Big Bang. The Big Bang boasts a fully invisible setting that makes the materials of the setting disappear. The only parts that can be seen are the diamonds. The credit goes to the craftsmen who accomplished the tedious job of making this exclusive watch, which was not feasible a few years ago.

Le célèbre fabricant Hublot a conçu et mis au point une montre d'élite nommée Big Bang. Cet objet possède un sertissage complet qui ne laisse rien paraître du matériau utilisé en dessous, la seule partie visible étant une surface parfaitement recouverte de diamants. Le mérite d'un tel objet, qui n'aurait pu être réalisé quelques années auparavant, revient aux artisans de Bunter SA, un atelier spécialisé dans le montage de diamants. Ceux-ci, en effet, ont accompli un travail de conception acharné et minutieux, unique en son genre.

De bekende horlogebouwer Hublot heeft, in samenwerking met het diamantatelier Bunter SA, een elitehorloge ontworpen en ontwikkeld onder de naam Big Bang. Wat de Big Bang zo bijzonder maakt, is dat het materiaal van de kast verdwenen lijkt. De enige onderdelen die zichtbaar zijn, zijn diamanten. De verdienste hiervoor ligt vooral bij de vaklieden die het langdradige werk verrichten dat nodig is voor het maken van dit exclusieve horloge, wat enkele jaren geleden niet mogelijk was.

RM 018

Richard Mille | www.richardmille.com

In celebration of Boucheron's founding in 1858, the most famous jeweler of the Place Vendome and Richard Mille have joined forces to create this unique timepiece. The Hommage à Boucheron represents the extraordinary union between jewelry and watchmaking, with the wheels of the movement of this timepiece formed by semi-precious and precious stones.

À l'occasion de l'anniversaire de la marque Boucheron, fondée en 1858, Richard Mille s'est associé au plus célèbre joailler de la Place Vendôme pour créer un objet à la hauteur de l'événement. Nommée "Hommage à Boucheron", cette montre unique doit sa splendeur à la joaillerie tout autant qu'à l'horlogerie, les rouages de son mouvement étant constitués d'un assemblage de pierres précieuses et semi-précieuses.

Ter ere van de oprichting van Boucheron, in 1858 verenigden de beroemdste juwelier van de Place Vendôme en Richard Mille hun krachten om dit unieke horloge te creëren. De Hommage à Boucheron staat voor het buitengewone huwelijk tussen juwelen en horlogerie, waarbij de radertjes van de mechaniek bestaan uit halfedelstenen en edelstenen.

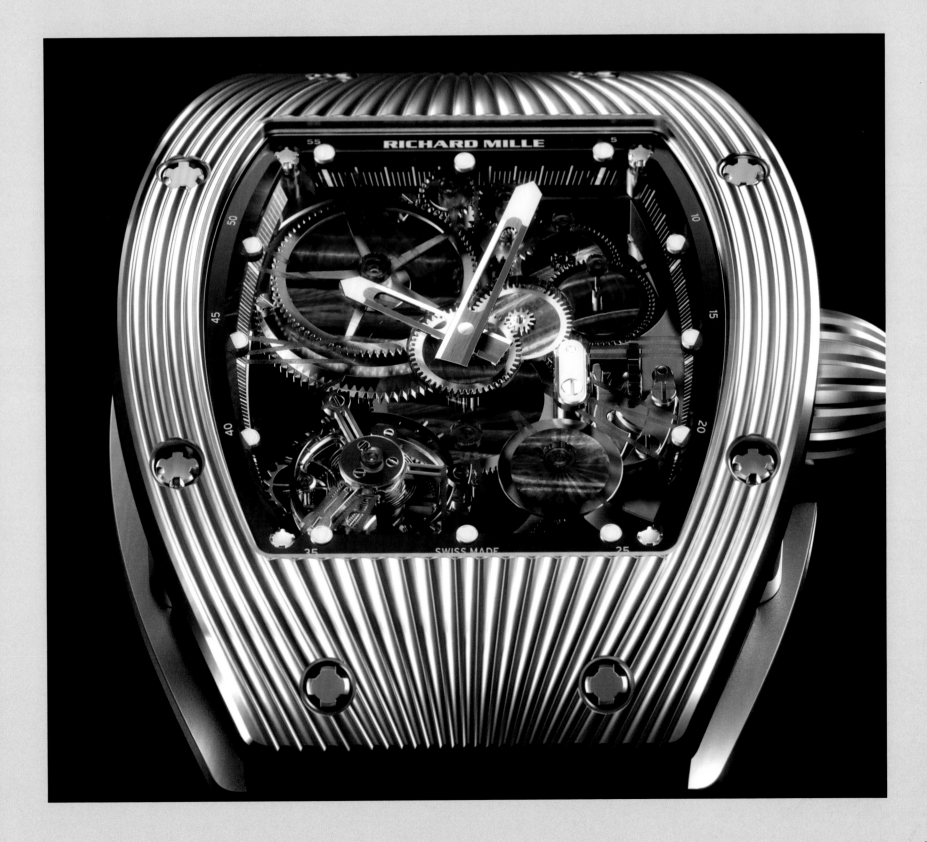

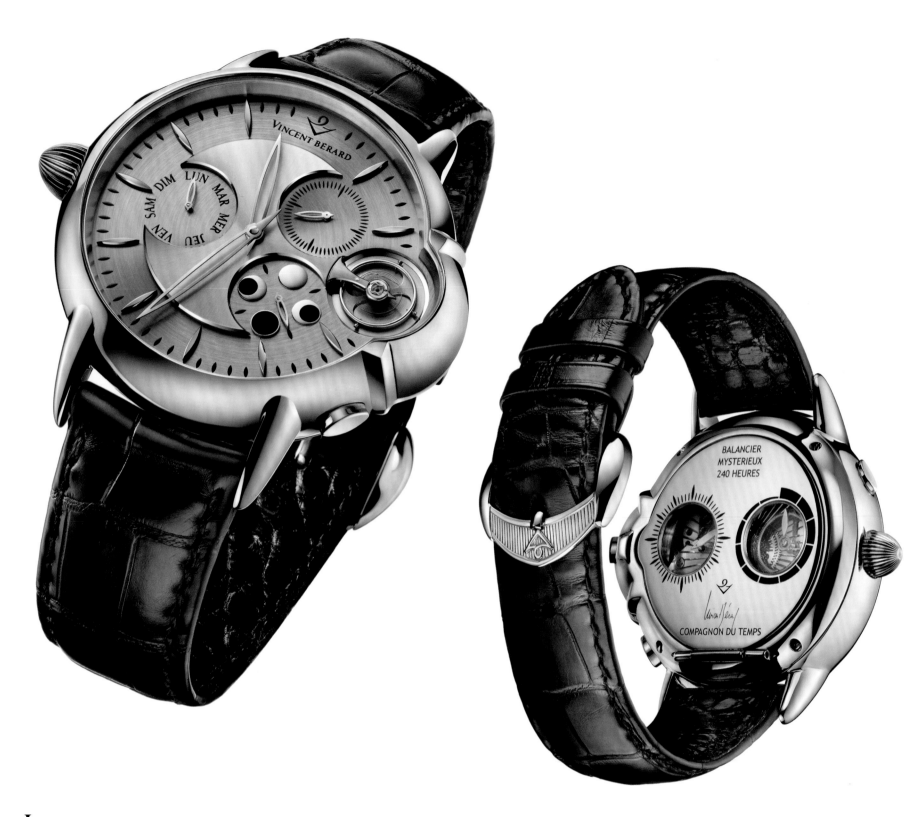

Luvorene

Vincent Bérard | www.vincentberard.ch

The VB 441 movement that drives this watch is entirely designed and realized by Vincent Bérard, who explains that he "started from a blank page" and who takes inspiration from the greatest timekeeping mechanisms, but updates them technologically. When the hinged case back is opened, a surprising movement is revealed, with a totally original architecture.

Le mouvement inédit VB 441 qui actionne cette montre a entièrement été conçu et réalisé par Vincent Bérard. Expliquant sa démarche, celui-ci raconte comment, partant d'une page blanche, il s'est inspiré des plus célèbres mécanismes de montres tout en les mettant au goût du jour d'un point de vue technologique. Lorsque le dos du boîtier est ouvert, c'est un surprenant mouvement qui se découvre au sein d'une architecture entièrement originale.

Het VB 441-werk dat dit horloge aandrijft, werd volledig ontworpen en uitgevoerd door Vincent Bérard, die uitlegt dat hij „van een wit blad begon" en die zijn inspiratie haalt uit de grootste horlogemechanismen, waarvan hij de technologie moderniseert. Wanneer de scharnierende rug van de kast open is, wordt een verrassende mechaniek onthuld met een volledig originele architectuur.

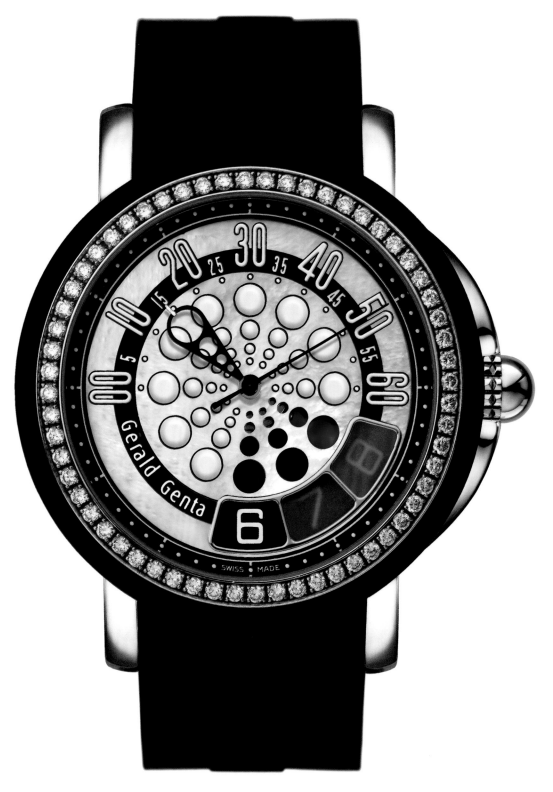

Arena White Spice

GERALD GENTA | www.Geraldgenta.com

Part of the Arena line of watches famed for its contemporary elegance and fun watch design, the Arena Spice lets you revel in the chance to experience a whole new watch with simply the advance of the hour. A new shade appears as each jumping hour moves into the aperture at 6 o'clock, demonstrating the classic technical combination of jumping hours and retrograde minutes known to this watchmaker.

Nouvelle venue de la gamme Arena connue pour sa conception élégante et ludique, cette création apporte une touche de fun au design des montres. D'une conception réellement avant-gardiste, elle se démarque par son système alternatif de couleurs qui changent d'heure en heure au gré du cercle chromatique. Une nouvelle teinte apparaît en effet dès que l'aiguille des heures passe dans l'ouverture à six heures, mettant en exergue l'affichage des heures sautantes et des minutes rétrogrades, signe récurrent des créations de Gérald Genta.

De Arena Spice, die deel uitmaakt van de Arena-horlogelijn - bekend om haar eigentijdse elegantie en leuk horlogedesign - geeft u de kans om een volledig nieuw horloge te ervaren die enkel het vorderen van het uur aangeeft. Er verschijnt een nieuwe kleur telkens het uur verspringt naar de opening ter hoogte van zes uur. Dit is een sterk staaltje van de klassieke technische combinatie van verspringende uren en retrograde minuten waarvoor deze horlogemaker zo gekend is.

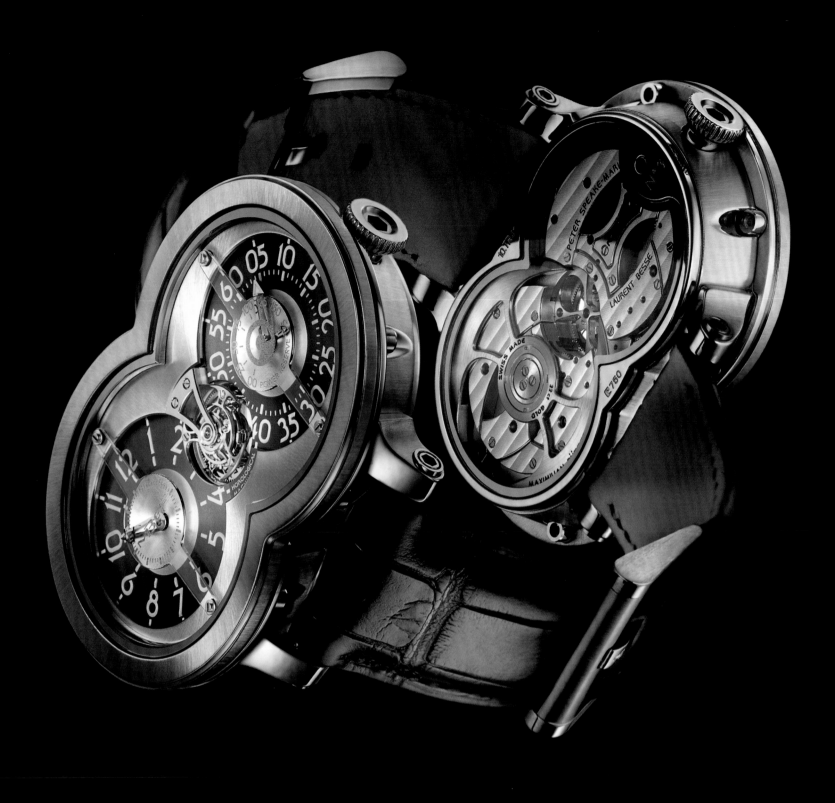

Horological Machine No.1

MB&F | www.mbandf.com

This limited edition €140,000 Horological Machine is a true kinetic sculpture that gives time. The 'engine' exhibits true technological advance in watch making with its 376 hand-crafted and -finished parts is powered by four barrels which drive a central tourbillon regulator, giving it an amazing seven day power reserve.

Cette édition limitée Horological Machine, d'une valeur de 140.000 €, est une véritable sculpture cinétique qui donne l'heure. Avec ses 376 pièces polies à la main, le mécanisme de cette montre renferme une réelle avancée technologique. Actionnée par quatre barillets qui entrainent un régulateur à tourbillon central, cette pépite de l'horlogerie de luxe présente une étonnante autonomie de fonctionnement de sept jours.

Deze Horological Machine met een waarde van € 140.000, die tot een gelimiteerde editie hoort, is een ware kinetische sculptuur die de tijd weergeeft. De 'motor' is een sterk staaltje geavanceerde technologie op horlogeriegebied. Ze bestaat uit 376 met de hand gemaakte en afgewerkte onderdelen die worden aangedreven door vier palraderen. Die zetten op hun beurt een centrale tourbillon regulator in beweging, waardoor het uurwerk een verbazingwekkende reserve heeft voor niet minder dan zeven dagen.

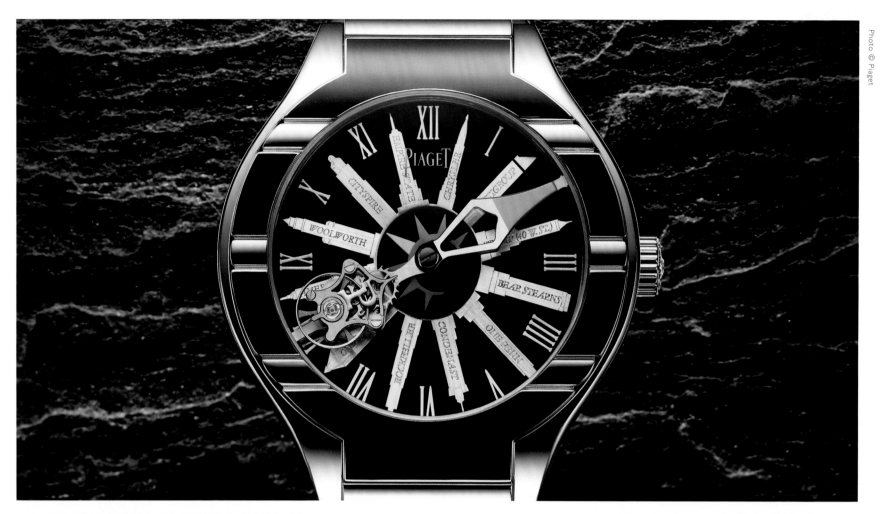

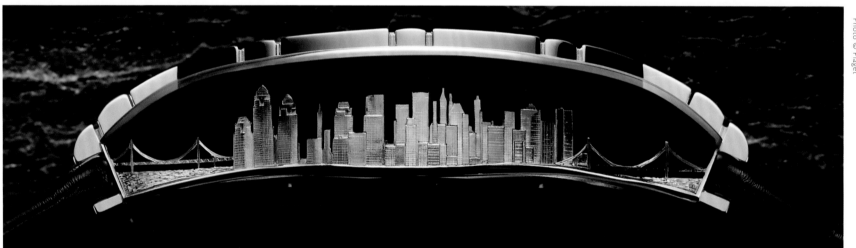

Piaget Polo Tourbillon Relatif Watch - New York Edition

Piaget | www.piaget.com

Equipped with Calibre 608P, a mechanical hand-wound flying tourbillon movement, this showcases Piaget's ability to place technical expertise in the service of aesthetics. Suspended from the tip of the minute hand, the carriage of this flying tourbillon appears to be disconnected from the base mechanism driving it.

Équipée du Calibre 608P, un mouvement tourbillon volant à remontage manuel, cette montre est une démonstration de la capacité de Piaget à mettre l'expertise technique au service de l'esthétique. Suspendue à l'aiguille des minutes, la cage de ce tourbillon volant paraît en effet non solidaire du mécanisme de base qui l'entraîne.

Met zijn Calibre 608P, een mechanische, met de hand opgewonden, vliegende tourbillon, toont dit model het vermogen van Piaget aan om technische deskundigheid ten dienste te stellen van de esthetiek. De wagen van deze vliegende tourbillon die aan de top van de minutenwijzer ,ophangt', lijkt los te staat van het basismechanisme dat hem aandrijft.

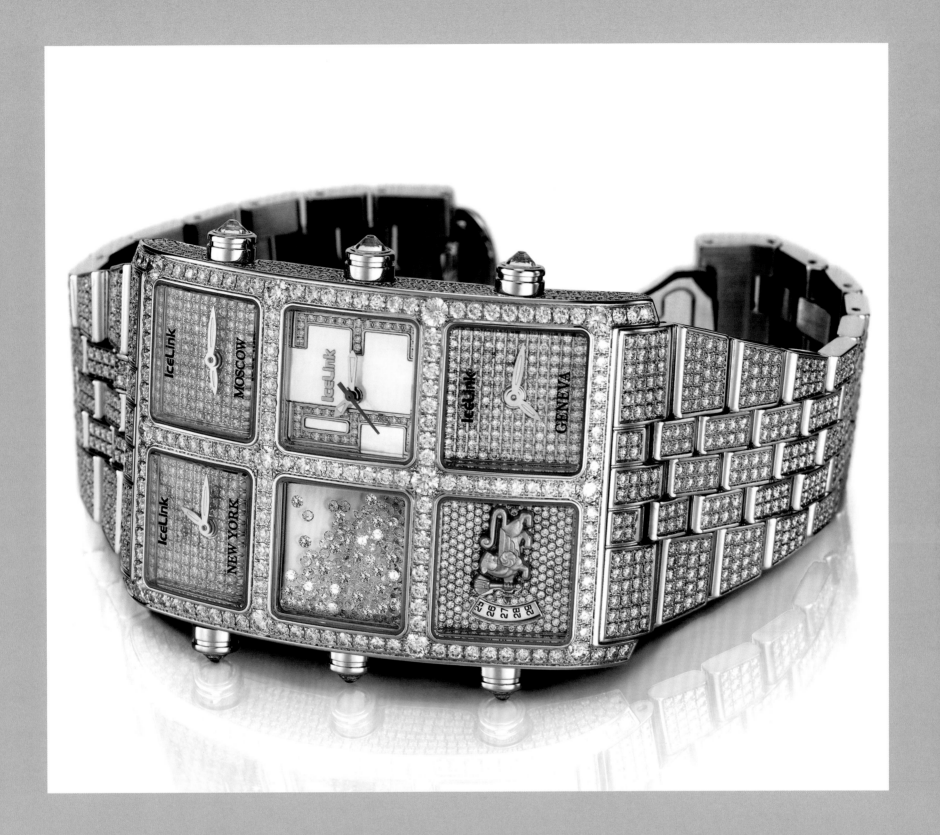

Presidential 6Timezone Diamond Watch

Icelink | www.icelinkwatch.com

This one-of-a-kind €55,000 watch has a special rectangular movement that displays the six time zones of the major metropolitan cities around the globe. The modern dial of this specially patented watch has an impressive diamond setting of 28 carats that shows the current times in Los Angeles, New York, London, Tokyo, Paris, and Hong Kong.

Cette montre unique en son genre, d'une valeur de 55.000 €, possède un mouvement rectangulaire qui affiche les fuseaux horaires de six des principales villes du monde. Son cadran, spécialement breveté, affiche un impressionnant sertissage de diamants 28 carats, sur lequel sont indiquées les heures de Los Angeles, New York, Londres, Tokyo, Paris et Hong Kong.

Dit horloge van € 55.000 is enig in zijn soort. De moderne wijzerplaat van dit bijzondere gepatenteerde uurwerk heeft een indrukwekkende diamantsetting van 28 karaat. Het heeft een speciale rechthoekige mechaniek die de zes tijdzones aangeeft van de grootste wereldsteden, met name Los Angeles, New York, Londen, Tokyo, Parijs en Hongkong.

One Million $ Black Caviar

HUBLOT SA | www.hublot.com

As decadent as its namesake would imply, the case of the Black Caviar Band contains 322 diamonds and is crafted from 18-karat white gold. The Hublot Black Caviar Bang itself is crafted with more than 500 very rare black diamonds that weighs 34.5 carats. Inside, it accommodates the HUB Solo T tourbillon movement, composed of 146 components, can be admired through the watch's sapphire case back.

Aussi décadent que son nom le suggère, le boîtier de cette "Black Caviar Band" est composé d'or blanc 18 carats et renferme 322 diamants. Cette montre est elle-même fabriquée dans son intégralité de plus de 500 diamants noirs extrêmement rares de 34,5 carats. On trouve à l'intérieur le mouvement à tourbillon HUB Solo T, un assemblage de 146 composants pouvant être admirés à travers le dos translucide du boîtier en saphir.

Even decadent als de naam doet vermoeden, bevat de kast van de Black Caviar Bang 322 diamanten en is ze vervaardigd van 18-karaats wit goud. De Black Caviar Bang van Hublot zelf is bezet met meer dan 500 uiterst zeldzame zwarte diamanten die 34,5 karaat wegen. Binnenin zit de HUB Solo T tour-billon-mechaniek die uit 146 onderdelen bestaat, en die bewonderd kan worden door de saffieren achterzijde van de kast.

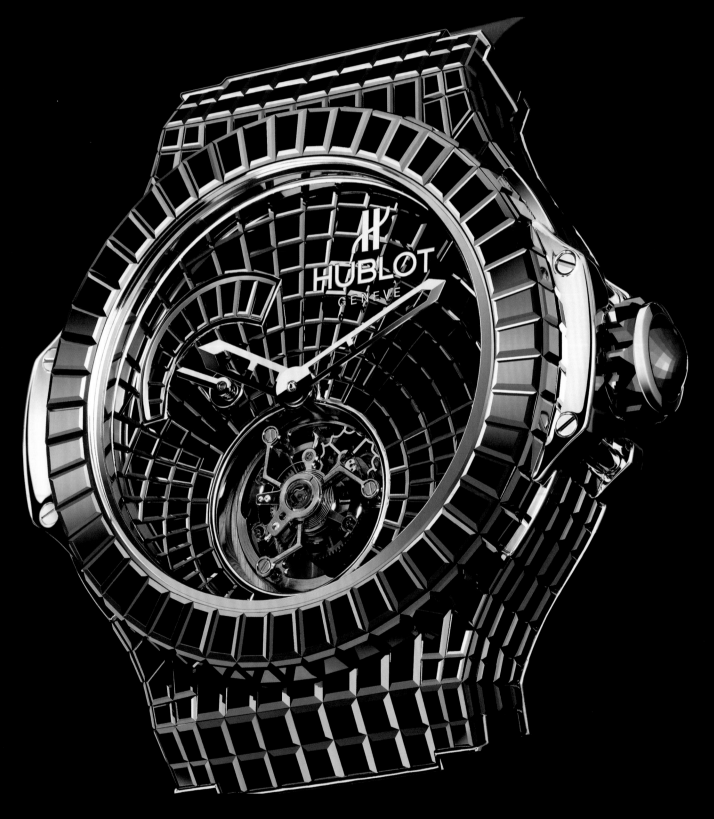

Photo © Hublot SA

Piaget Emperador
Secret Watch

Piaget | www.piaget.com

The name of this timepiece refers to a surprise second watch that is hidden within the case that is encrusted with diamonds. The central emerald-cut diamond is one of the most sought-after color (D) and weighs 3.35 carats. This impressive piece has 1,211 diamonds weighing a total 97 carats and took over 2,000 hours to create.

Le nom de cette montre laisse deviner un cadran "secret" dissimulé à l'intérieur de son boîtier incrusté de diamants. La pierre centrale taillée en émeraude présente une des couleurs les plus recherchées des spécialistes (D) et pèse 3,35 carats. Ce modèle impressionnant renferme 1211 diamants pesant un total de 97 carats et a nécessité plus de deux mille heures de travail lors de sa fabrication.

De naam van dit uurwerk verwijst naar een tweede verrassingshorloge dat verborgen zit binnenin de kast, die bezet is met diamanten. De centrale, in smaragdvorm geslepen diamant is er één van de meest gegeerde kleur (D) en weegt 3,35 karaat. Dit indrukwekkende stuk bevat 1.211 diamanten die in totaal 97 karaat wegen en er waren meer dan 2.000 uren nodig om het maken.

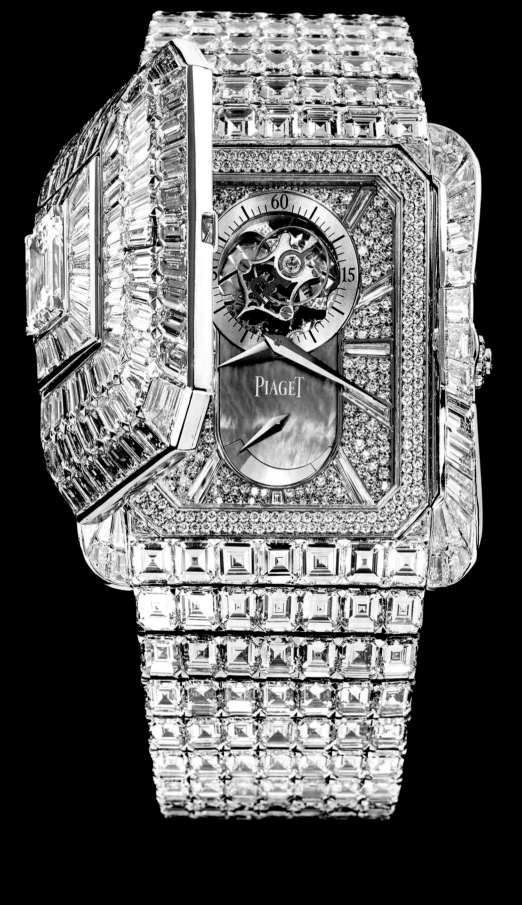

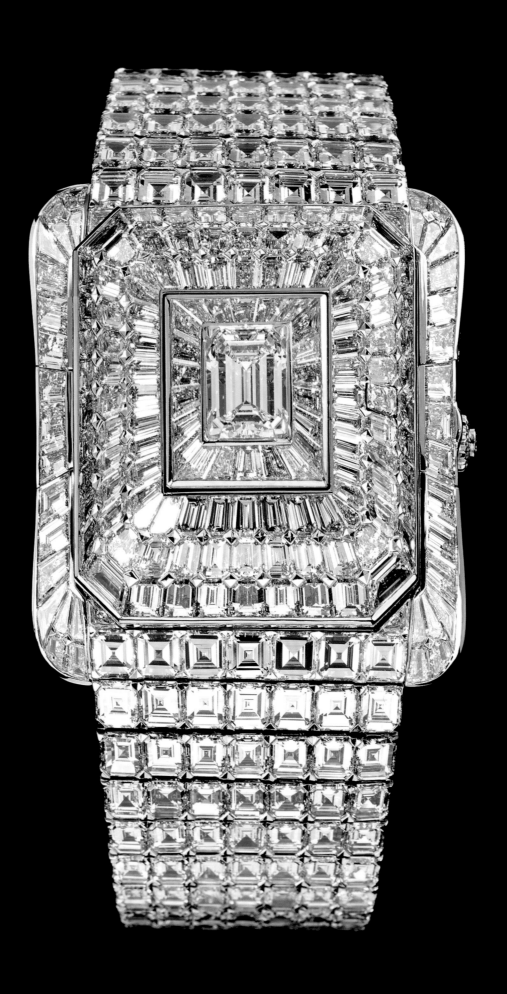

Photo © Piaget

Blancpain Tourbillon Diamants

Blancpain | www.blancpain.com

Blancpain has raised the bar once again with yet another watch to catch our interest. With a reputation for manufacturing the finest mechanical and complicated timepieces, Blancpain has created a masterpiece with this €1.3 million watch. The watch has a grand total of 480 baguette diamonds, with only a small window at the 12 o'clock position displaying the Blancpain Calibre 25A movement.

En sortant une nouvelle montre en tout point remarquable, Blancpain a une fois encore hissé la barre très haut. Fier d'une réputation de fabricant de montres complexes dotées des meilleurs mécanismes, cet artisan a créé une pièce d'exception. Ce bijou d'une valeur de 1,3 million d'euros, doté de 480 diamants baguette, dispose en outre d'une petite fenêtre à l'emplacement de minuit pour laisser apparaître le mouvement du Calibre 25A Blancpain.

Blancpain heeft eens te meer de lat hoger gelegd, met een nieuw horloge dat ons opvalt. Blancpain, dat een reputatie heeft als fabrikant van de mooiste mechanische en complexe horloges, heeft met dit exemplaar van € 1,3 miljoen een meesterwerk gecreëerd. Het horloge bevat in het totaal 480 baguette diamanten, met slechts één vensertje ter hoogte van 12 uur waarin een Calibre 25A-uurwerk te zien is.

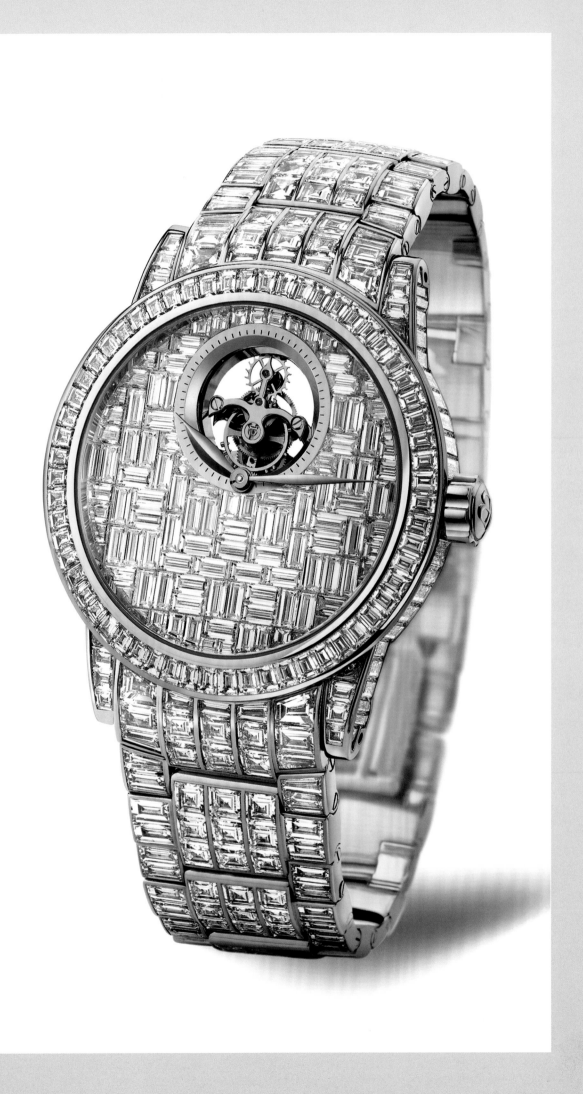

Electronic Watch Safe

BUBEN&ZORWEG | www.buben-zorweg.com

Esteemed Austrian firm Buben & Zörweg has been making fine timepieces and accoutrements for watch collectors. Their safes and watch winders provide security as well as maintain and showcase the works of any serious collector.

La très réputée société australienne Buben & Zörweg fabrique depuis longtemps des montres prestigieuses et de luxueux accessoires vestimentaires pour les collectionneurs. Les coffres et remontoirs qu'elle a initiés apportent bien sûr une sécurité à l'objet, mais permettent également une meilleure préservation des pièces de tout collectionneur sérieux qui souhaite les transporter avec lui ou les exposer en public.

Het gerespecteerde bedrijf Buben & Zörweg maakt mooie uurwerken en toebehoren voor horloge-verzamelaars. Hun brandkasten en opwindsystemen bieden veiligheid en opbergruimte; hierin komen de stukken van elke ernstige verzamelaar meer dan tot hun recht.

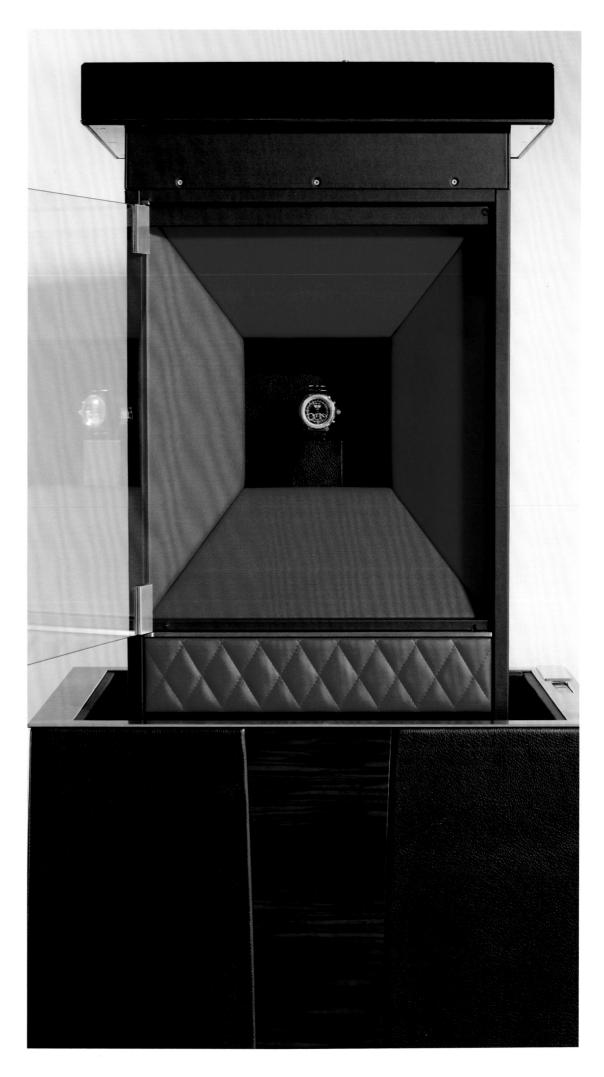

Travel Watch Case

Louis Vuitton | www.louisvuitton.com

Designed in the Asnieres workshop in the suburbs of Paris, the box is made from Nomade leather and Monogram canvas, hand-stitched in the form of traditional jewelry boxes from the beginning of the 20th century. For the practicality aspect of this elegant design, there is room for a fairly large collection, and special individual containers create ideal pressure and temperature for transporting the most valued timepieces.

Conçue dans les ateliers d'Asnières, à la périphérie de Paris, cette petite malle est constituée de cuir Nomade et de toile Monogram cousus main, comme les traditionnelles boîtes à bijoux du début du XXᵉ siècle. Son design élégant n'affecte en rien sa dimension pratique ; elle présente en effet suffisamment de place pour accueillir une collection relativement importante, et ses multiples casiers individuels assurent une pression et une température idéales à chaque montre conservée, même les plus précieuses.

De box, die ontworpen werd in de ateliers van Asnières, in de Parijse voorstad, is vervaardigd uit Nomadeleder en Monogram Canvas en wordt met de hand genaaid in de vorm van de traditionele juwelenkistjes uit het begin van de 20ste eeuw. Wat het praktische aspect van dit elegante ontwerp betreft: er is plaats voor een vrij grote verzameling, en speciale individuele vakken creëren de ideale druk en temperatuur voor het vervoeren van de meest waardevolle uurwerken.

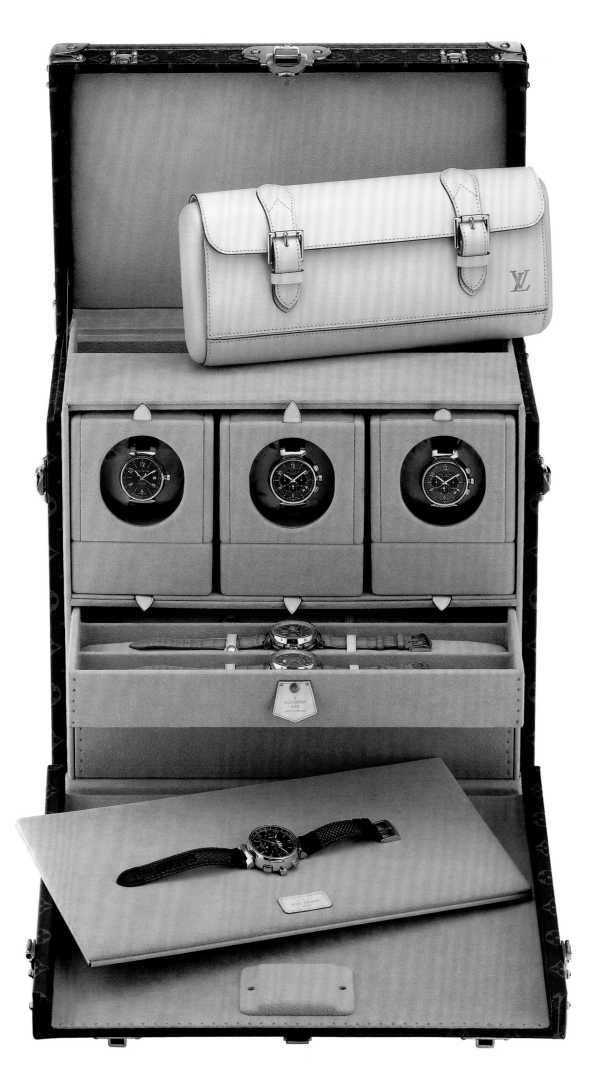

super cars

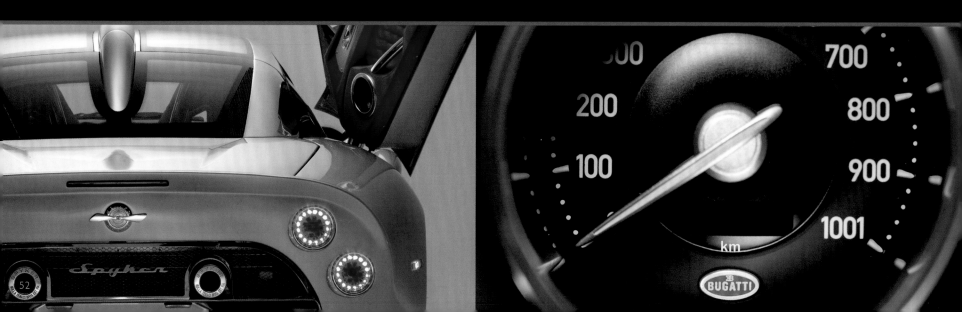

The sound of an engine revving up is unmistakable and music to the ears of serious car enthusiasts. The supercars featured in this chapter run the gamut from Lamborghini to Rolls-Royce and span a number of automotive styles. What they have in common is that they are the best of their breed, the latest innovations from the world's most hallowed automakers. Few possessions inspire the passion that cars do, and these models remind us exactly why that is.

Douce musique aux oreilles d'un amateur de voitures, le son d'un moteur qui embraye est incomparable. Les incroyables bolides présentés dans ce chapitre sont de styles très variés, allant de la Lamborghini à la Rolls-Royce. Elles ont en commun d'être ce qui se fait de mieux dans leur catégorie et d'intégrer les toutes dernières technologies. Peu d'objets suscitent autant de passion que les voitures… et en voyant celles-ci, on comprend pourquoi.

Het geluid van een motor waarvan het toerental wordt opgevoerd, klinkt ongetwijfeld als muziek in de oren van elke zichzelf respecterende autofanaat. De superauto's die in dit hoofdstuk aan bod komen, doorlopen het gamma van Lamborghini tot dat van Rolls-Royce en vertegenwoordigen een hele reeks autostijlen. Wat ze gemeen hebben, is dat ze de beste zijn in hun soort, uitgerust met de recentste innovaties uit de wereld van de meest gelauwerde autobouwers. Weinig bezittingen roepen zoveel passie op als auto's en deze modellen herinneren ons eraan hoe dat komt.

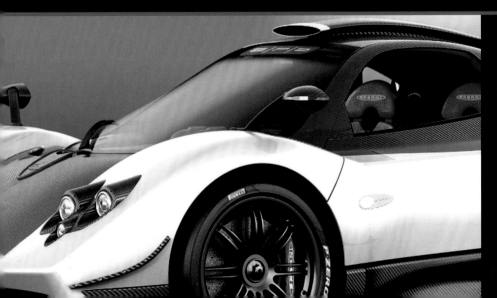

super cars

Veyron	57	C8 Aileron	88	
Veyron Grand Sport	58	D8 Peking-to-Paris	89	
Pur Sang	62	Dakara SUV	90	
Black Miracle	63	CTR3	92	
Cinque	64	DBS	94	
SLR Stirling Moss	66	Zagato	96	
Reventón	70	Maybach Exelero	98	
Murciélago LP 670-4 SuperVeloce	72	F700	100	
C8 Laviolette LM85	76	200 EX	102	
CCXR Edition	78	Drophead Coupé	104	

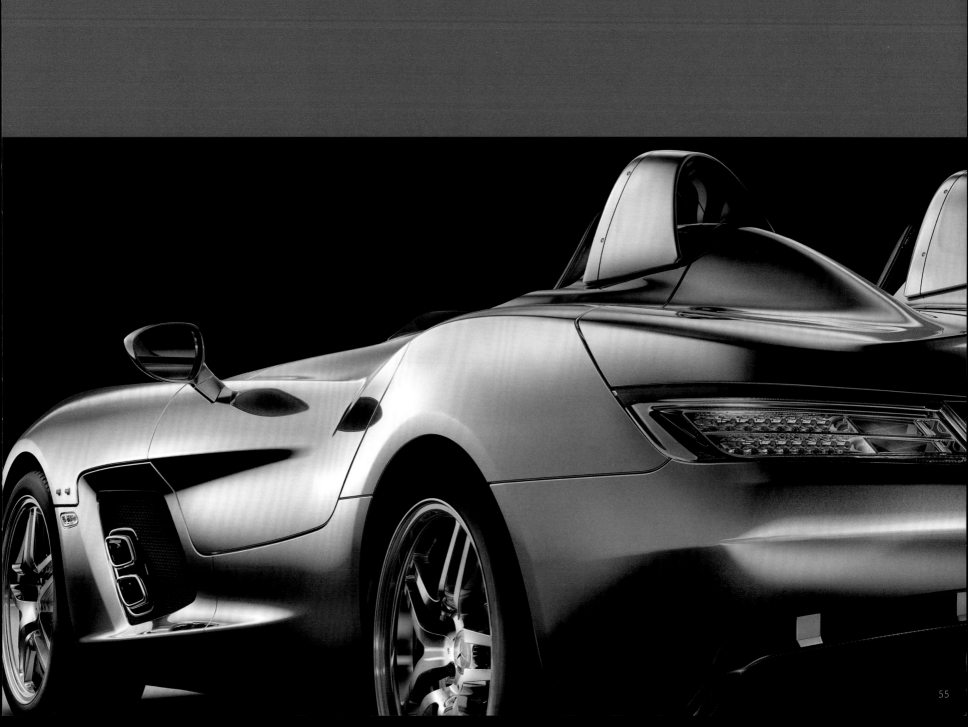

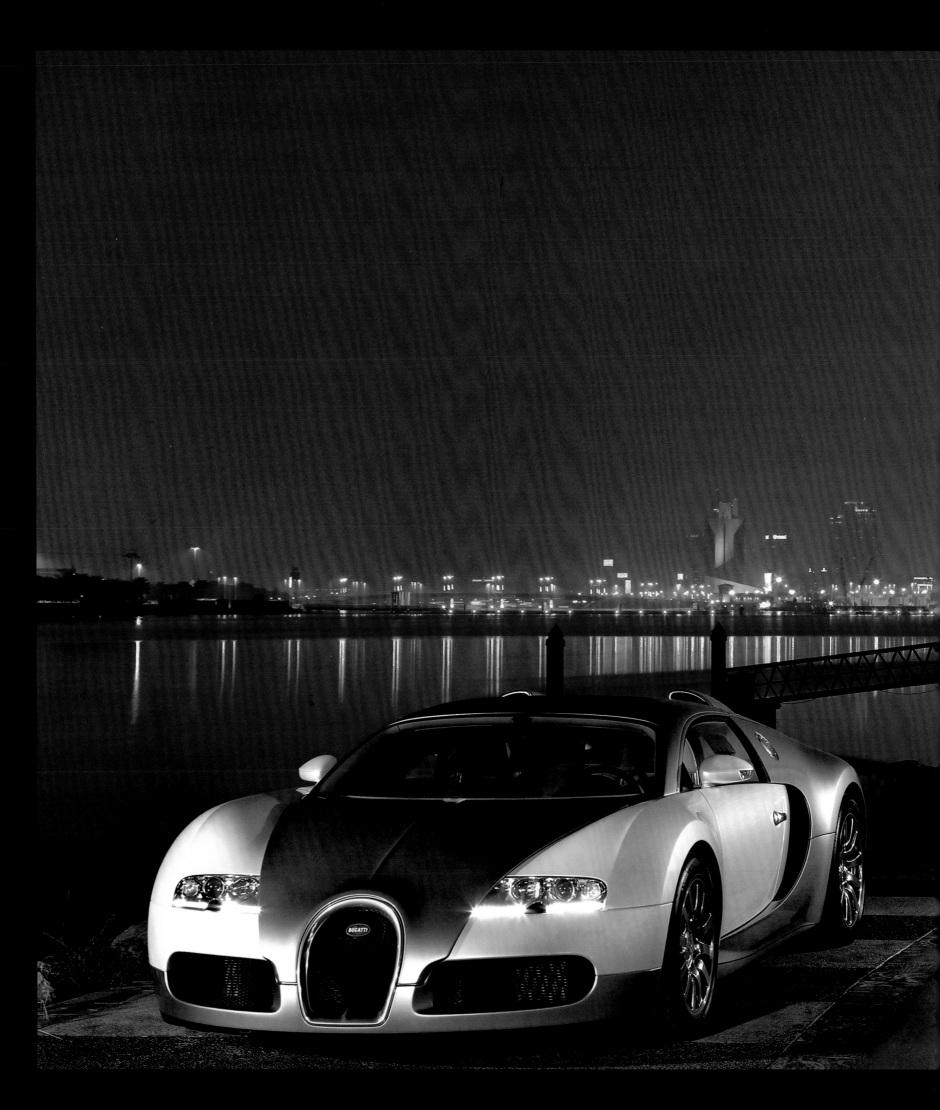

Veyron
Bugatti | www.bugatti.com

The Bugatti Veyron 16.4 has more than justified its lengthy period of development—it has been in the works since 1999—by bringing forth a perfect product. The stunning vehicle is the most powerful, most expensive and fastest street-legal production car in the world, with a proven top speed of over 400 km/h (407 km/h or 253 mph).

En phase de conception depuis 1999, la Bugatti Veyron 16.4 a largement amorti sa longue période de développement en donnant naissance à une création parfaite. Cet étonnant véhicule, respectueux des règles de sécurité routière, est à ce jour l'automobile la plus puissante, la plus chère et la plus rapide au monde, avec une vitesse enregistrée de 407 km/h.

De Bugatti Veyron 16.4 was zijn langdurige ontwikkelingsperiode – er werd aan gewerkt sinds 1999 – meer dan waard, want het is een perfect product geworden. Het verbluffende voertuig is de krachtigste, duurste en snelste productieauto ter wereld, met een bewezen topsnelheid van meer dan 400 km/u (407 km/u of 253 mph).

Veyron Grand Sport

Bugatti | www.bugatti.com

This open-top super car incorporates innovative structural solutions, designed to ensure the roadster offers the same extremely high levels of performance and passive safety as the coupe version. Only 150 will be produced at €1.4 million. Its sturdy aerodynamic design and low sitting body make it perfect for cruising coastal roads in style.

Cette voiture de sport à toit ouvrant présente une structure innovante, conçue pour délivrer les mêmes niveaux de performance et de sécurité que la version Coupé. Produite à seulement 150 exemplaires d'une valeur de 1,4 million d'euros chacun, la Veyron Grand Sport bénéficie d'un solide design aérodynamique et d'une carrosserie abaissée qui la rendent idéale pour parcourir les routes côtières dans la plus pure élégance.

Voor deze cabrio werd gebruik gemaakt van innoverende structurele oplossingen opdat de roadster dezelfde extreme prestatieniveaus en passieve veiligheid biedt als de coupéversie. Er zullen slechts 150 exemplaren worden geproduceerd voor een prijs van € 1,4 miljoen. Door zijn robuuste aerodynamische design en lage carrosserie is hij perfect geschikt voor stijlvolle ritten langs kustwegen. De Italiaanse Rivièra wenkt.

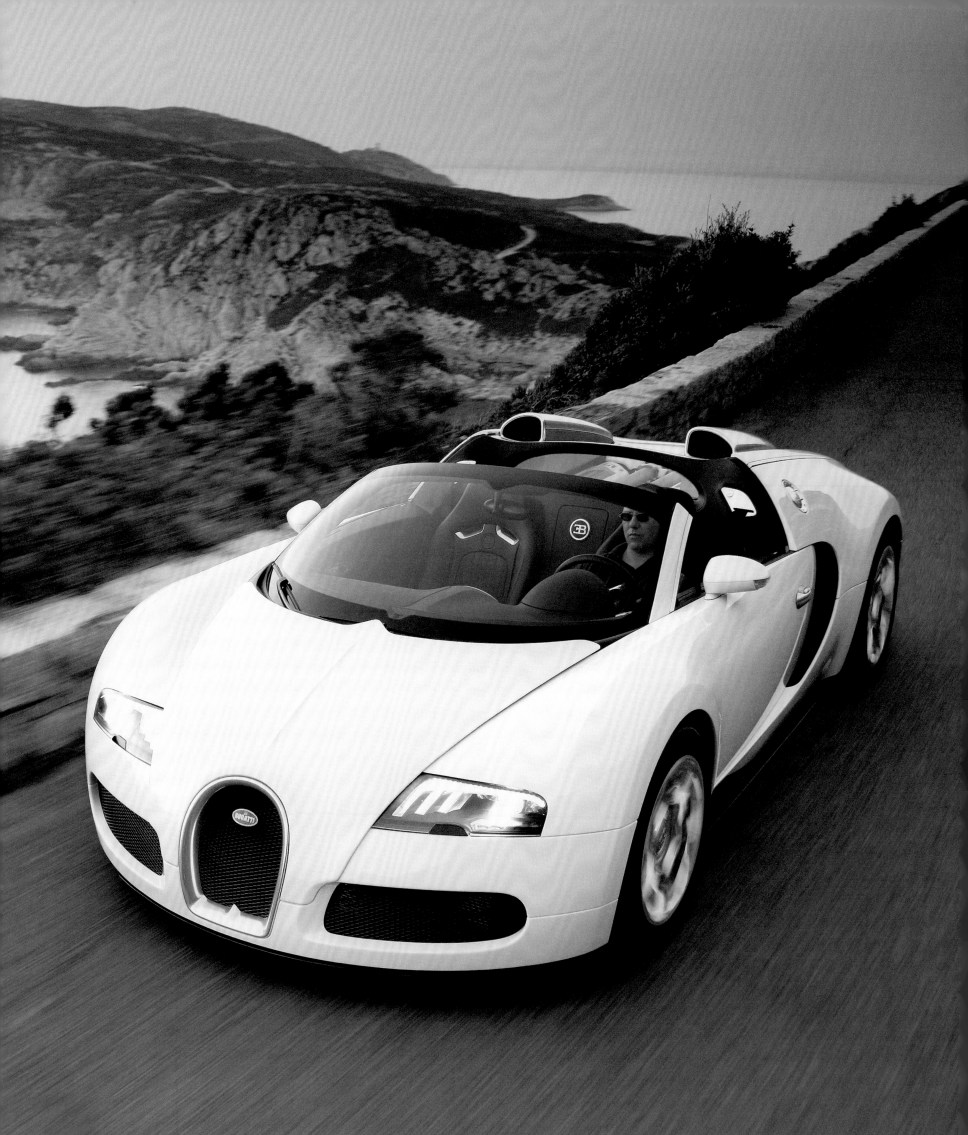

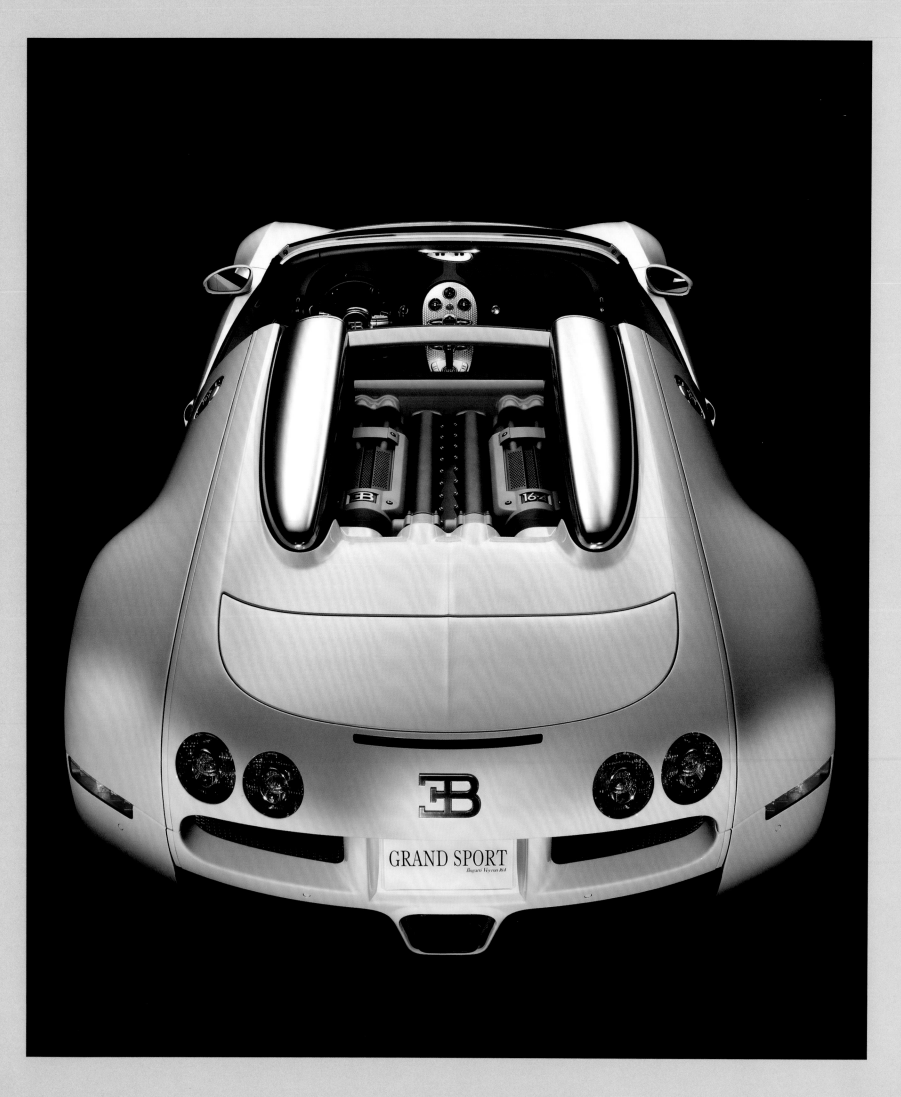

GRAND SPORT
Bugatti Veyron 16.4

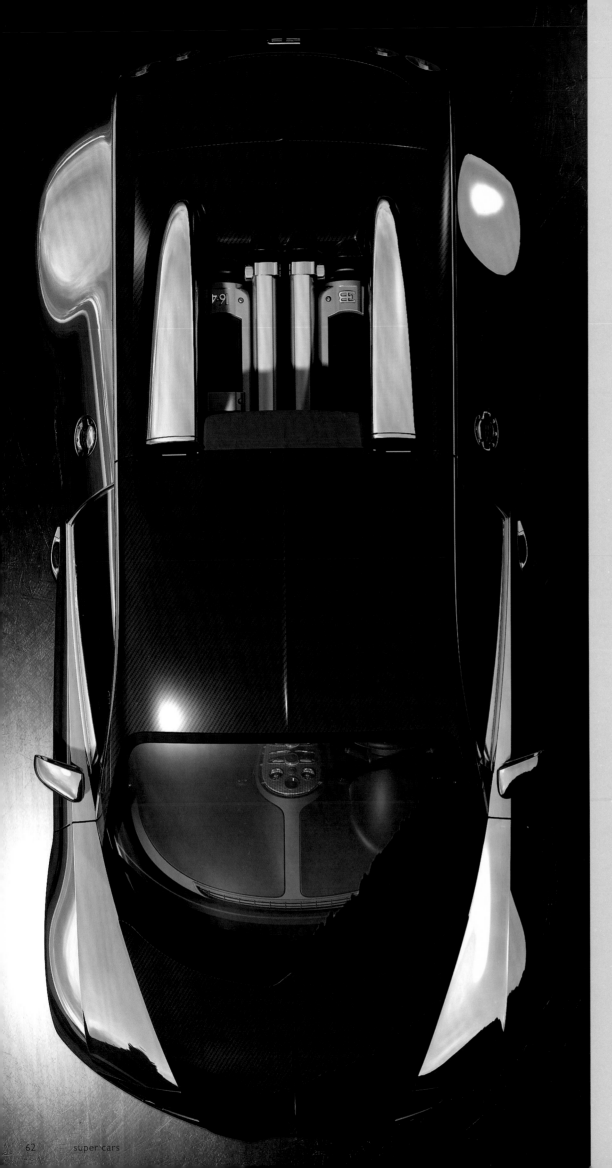

Pur Sang

Bugatti | www.bugatti.com

The difference between the Pur Sang (French for 'thoroughbred') and the standard Veyron is the body finishing: the Pur Sang has none, revealing the Veyron's pure aluminum-carbon fiber body. Production of the Pur Sang will be limited to five cars at €1.1 million, which will have high-gloss aluminum wheels with a diamond cut finish.

La Pur Sang et la Veyron standard se distinguent par la finition de leur carrosserie. La Pur Sang en est simplement dépourvue, révélant ainsi la structure en pur aluminium et fibre de carbone de la Veyron. D'une valeur de 1,1 million d'euros, celle-ci sera fabriquée à cinq exemplaires, pourvus de jantes en aluminium et bénéficiant d'une découpe finale au diamant.

Het verschil tussen de Pur Sang (Frans voor 'volbloed') en de standaard Veyron is de afwerking van de carrosserie: de Pur Sang heeft er geen, waardoor de voor het koetswerk gebruikte aluminium-koolstofvezel duidelijk zichtbaar is. Van de Pur Sang zullen slechts vijf exemplaren worden gebouwd, elk ter waarde van € 1,1 miljoen, die uitgerust zullen zijn met hoogglans aluminiumwielen, afgewerkt met geslepen diamant.

Black Miracle

Ferrari | www.hamann-motorsport.de

The genius of this car lies in its black matte finish, which makes the entire car look as if it is covered in velvet. An additional finishing color in red, orange or yellow provides a breathtaking contrast and aerodynamic design that ensures the speed and smoothness that the world-renowned exotic car manufacturer Ferrari is known for.

Le génie de cette automobile tient à sa finition noire qui donne l'impression qu'elle est recouverte d'un splendide manteau de velours. Des applications rouges, oranges ou jaunes, ajoutées à la carrosserie, créent un contraste sidérant sur cette surface parfaitement mate. En outre, le design aérodynamique du véhicule assure une vitesse et une maniabilité à la hauteur du savoir-faire Ferrari, mondialement reconnu.

Het karakter van deze auto zit 'm in zijn zwarte matte afwerking, waardoor het lijkt alsof hij helemaal bekleed is met fluweel. Accenten in het rood, oranje of geel zorgen voor een adembenemend contrast en een aerodynamisch design, dat de snelheid en de stroomlijning verzekert waar de wereldberoemde exotische autofabrikant Ferrari bekend om staat.

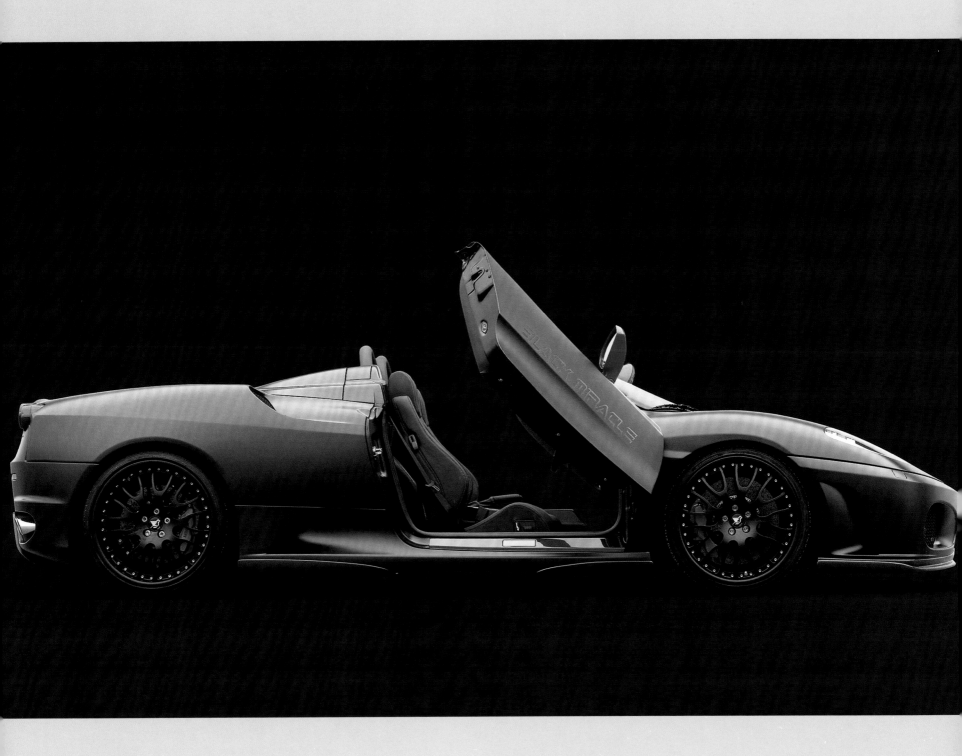

Cinque

Pagani | www.paganiautomobili.it

The word 'cinque',as in Pagani Cinque, means five. The newest Pagani is the road-legal version of the racetrack-only Pagani Zonda R, and, in keeping with its name, only five will be produced. This €1.3 million model from Pagani is produced with a bespoke titanium and carbon fiber material that enables even a lighter body than the Zonda F.

Le mot *cinque*, du nom Pagani Cinque, désigne le chiffre cinq. La toute nouvelle Pagani est la version conforme aux règles de sécurité routière du modèle Pagani Zonda R, uniquement réservé à la course, et une variante de la Zonda F plus légère encore. Comme son nom l'indique, seuls cinq exemplaires seront produits, d'une valeur de 1,3 million d'euros chacun, et fabriqués avec un matériau en titane et fibre de carbone conçu spécialement pour l'occasion.

Het woord 'cinque', zoals in Pagani Cinque, betekent vijf. De nieuwste Pagani is de productieversie van het racemodel Pagani Zonda R, en, zoals de naam het al zegt, zullen er slechts vijf van worden geproduceerd. Dit Pagani model van € 1,3 miljoen wordt gemaakt van een spraakmakend titanium- en koolstofvezelmateriaal dat het mogelijk maakt een nog lichtere carrosserie te bouwen dan die van de Zonda F.

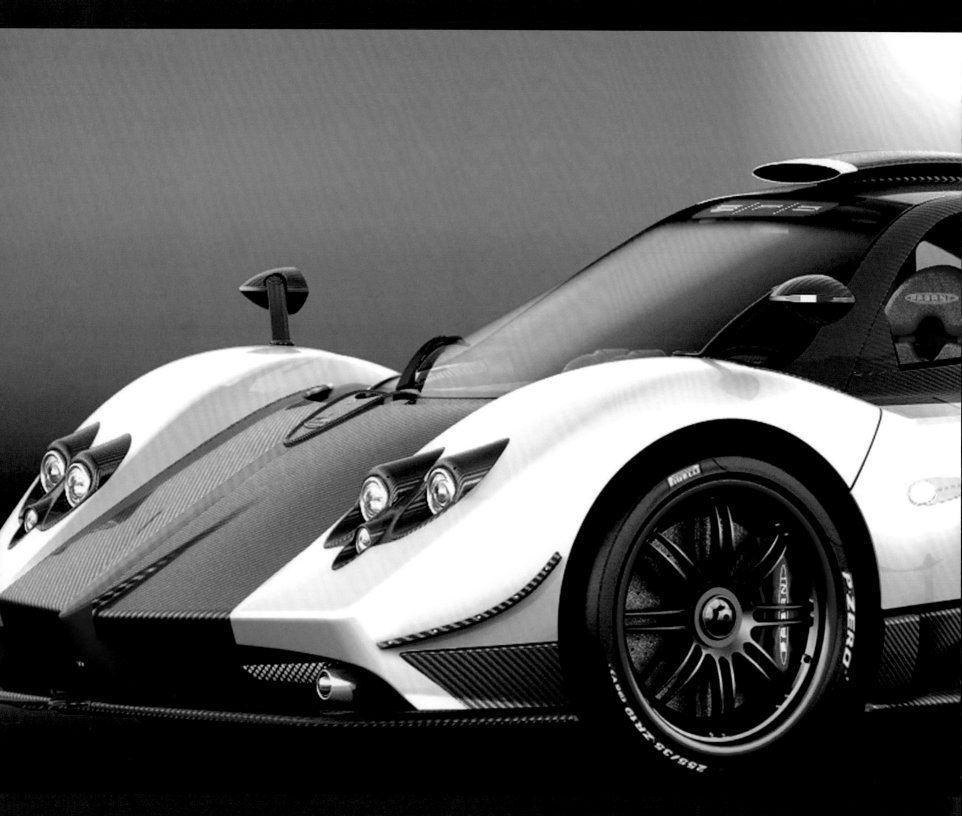

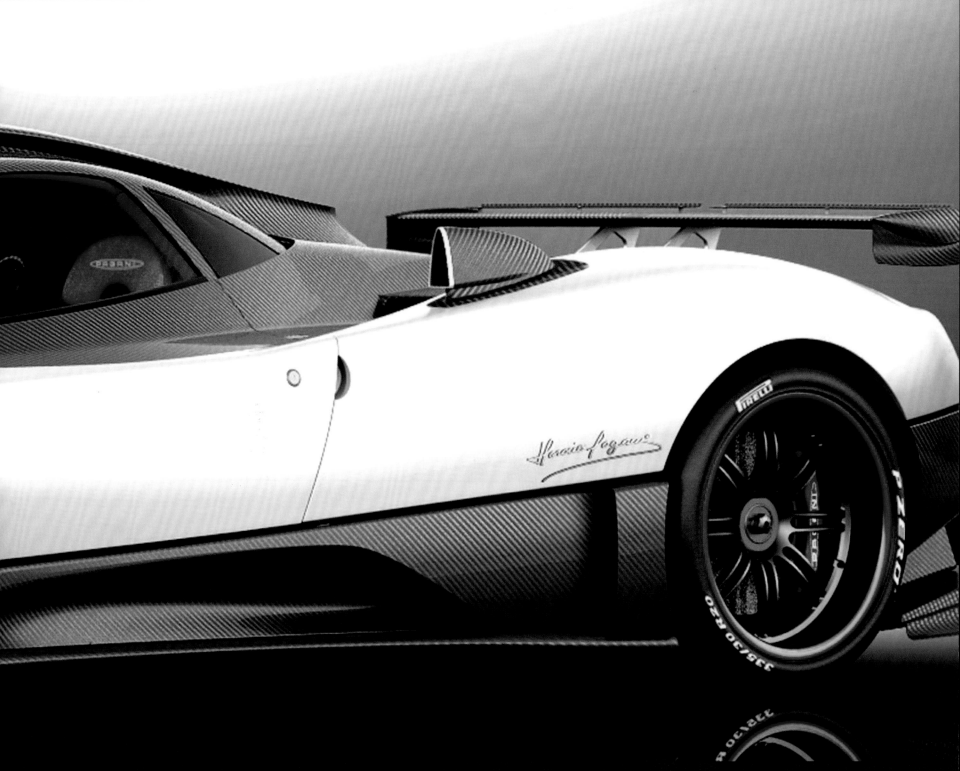

Photo © Pagani Automobili Communication

SLR Stirling Moss

Mercedes Benz | www.mercedesbenz.com

With its 'swing-wing' doors, its windshield removed, and an aggressively styled carbon fiber body, the Mercedes-Benz McLaren SLR Stirling Moss has speed written all over it. Its body is lengthened for a look of lean power that manages to retain the elegance with which Mercedes-Benz is synonymous. This unique vehicle, which has a limited production run of 75, can achieve a top speed of 217 mph and costs approximately €750,000.

Avec ses portes pivotantes, son absence de pare-brise et sa carrosserie audacieuse en fibre de carbone, la Mercedes-Benz McLaren SLR Stirling Moss est une pure incarnation de vitesse. Sa forme allongée, symbole d'une élégance dont Mercedes Benz est coutumier, apporte une grande sensation de fluidité. Pouvant atteindre une vitesse de 350 km/h, ce véhicule unique en son genre fait partie d'une série limitée de 75 pièces, vendues chacune 750.000 €.

Met zijn naar boven openzwaaiende ('swing-wing') deuren, de afwezigheid van een voorruit en een opvallend gestileerde carrosserie in koolstofvezel, ademt heel de Mercedes-Benz McLaren SLR Stirling Moss snelheid uit. De uitgerekte carrosserie zorgt voor een gestroomlijnde, krachtige look, die toch de elegantie uitstraalt waar Mercedes-Benz voor staat. Dit unieke voertuig, waarvan slechts 75 exemplaren worden geproduceerd, kan een topsnelheid halen van 350 km/h (217 mph) en kost ongeveer € 750.000.

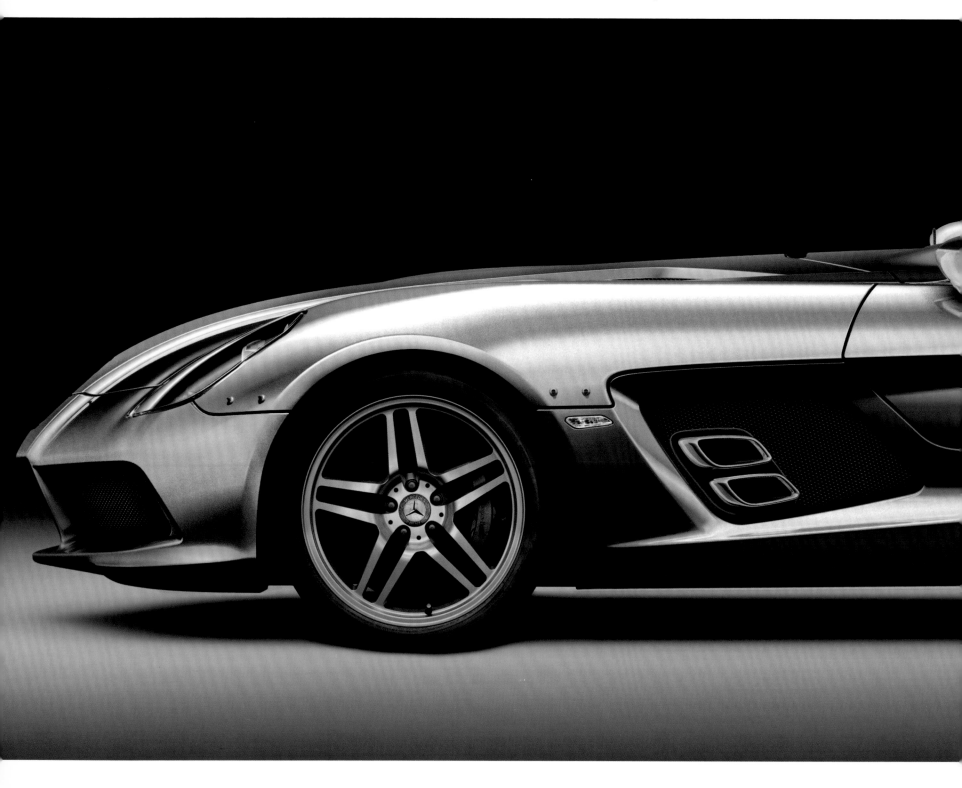

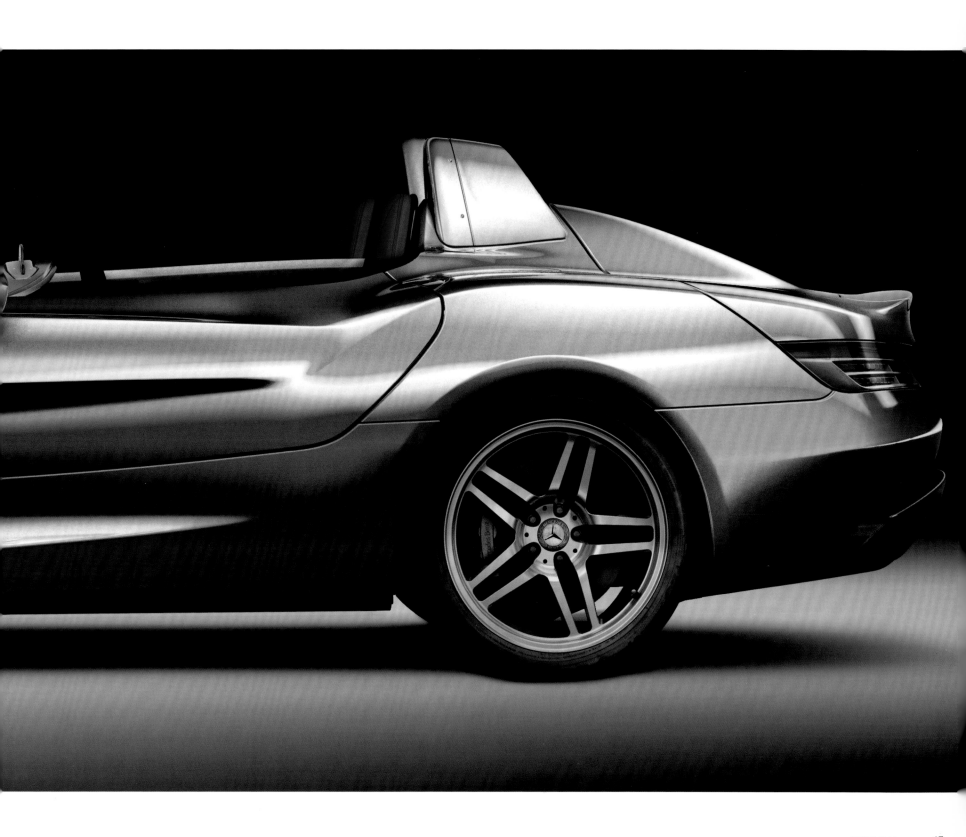

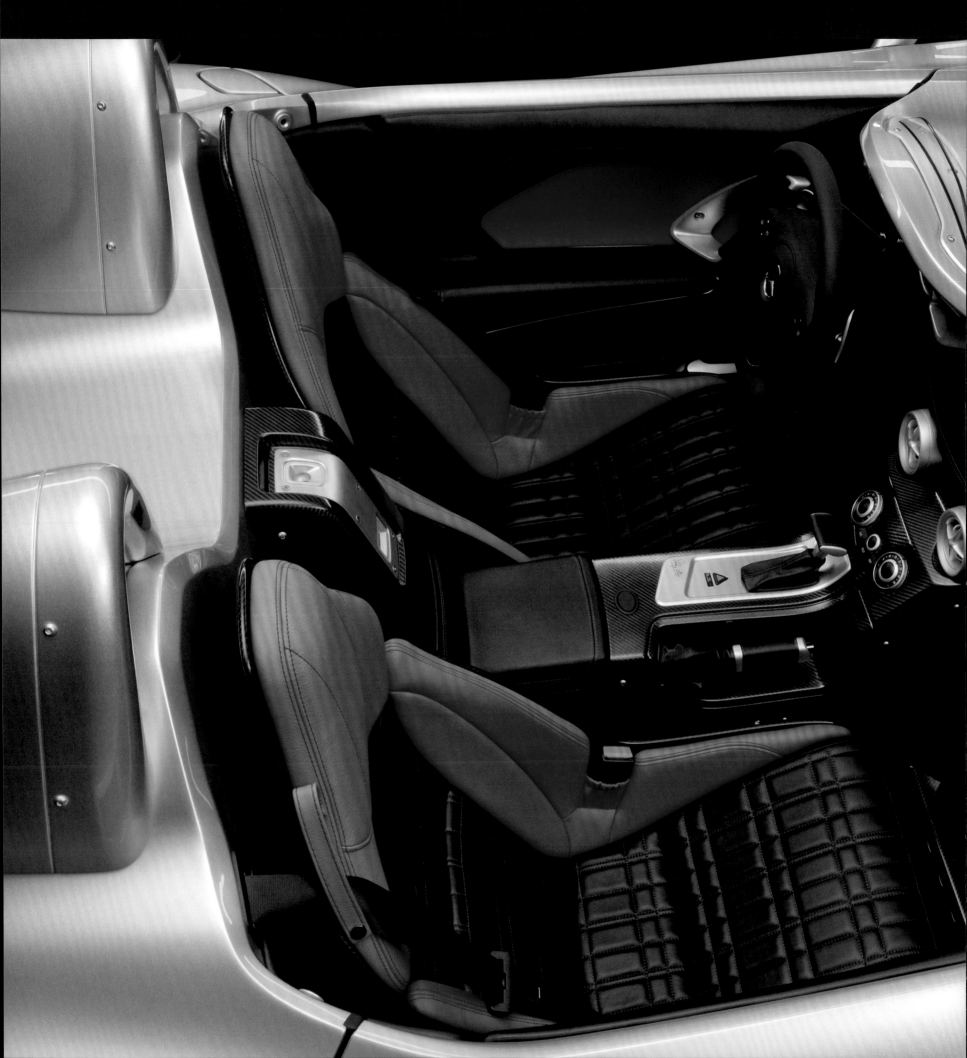

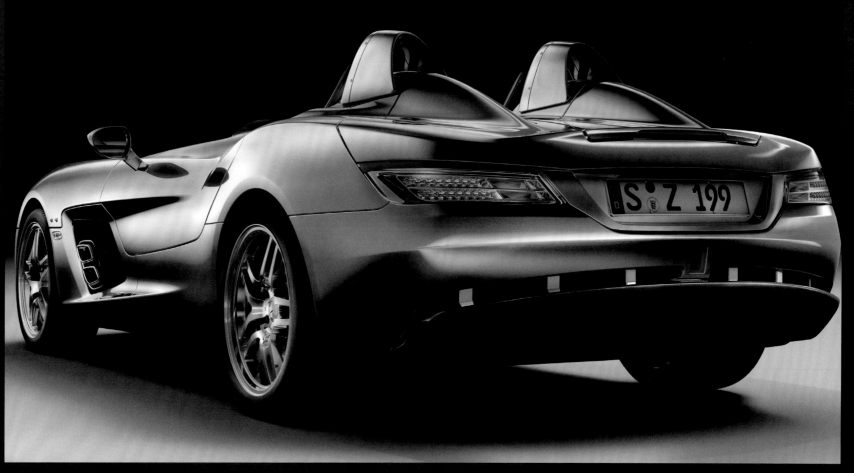

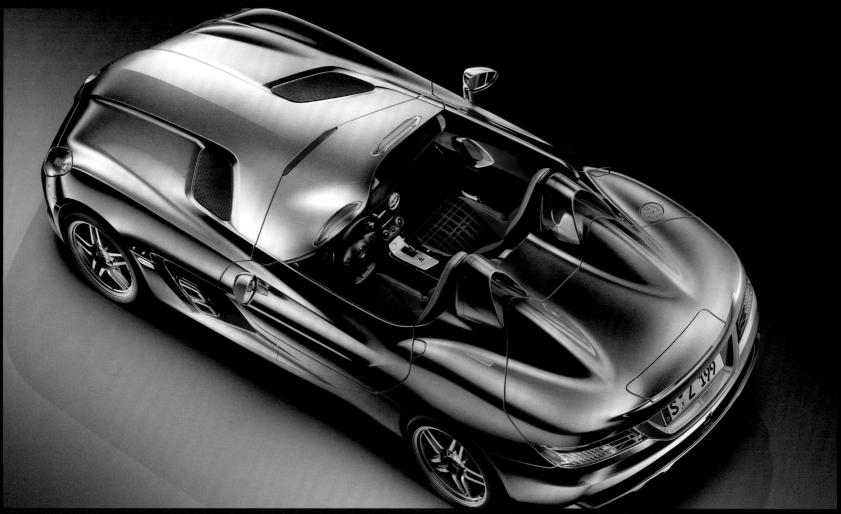

Reventón

Lamborghini | www.lamborghini.com

This spectacular €1.0 million model created by one of the most famous sports car makers in the world is produced in limited number of 20 cars. Named after a famous bull, this high-performance masterpiece has been designed by today's most forward-thinking engineers with an impressive 650 horsepower that can reach a top speed of 211 mph (340 km/h).

Ce spectaculaire modèle à 1 million d'euros est créé par l'un des constructeurs de voitures sportives les plus célèbres au monde. Fabriqué en seulement vingt exemplaires, ce bijou de haute performance a été conçu par les ingénieurs les plus inventifs de notre époque. Il tire son nom d'un taureau de combat mythique, symbole de son impressionnante puissance motrice de 650 chevaux capable de le propulser à 340 km/h.

De productie van dit spectaculaire model van € 1,0 miljoen, dat werd gecreëerd door de beroemdste sportwagenbouwers ter wereld, wordt beperkt tot slechts 20 exemplaren. Dit zeer performante meesterwerk, dat volgens de traditie van het merk ook genoemd werd naar een beroemde gevechtsstier, werd ontworpen door de meest vooruitdenkende ingenieurs van vandaag. Het is uitgerust met een indrukwekkende 650 pk-motor die een topsnelheid kan bereiken van 340 km/h (211 mph).

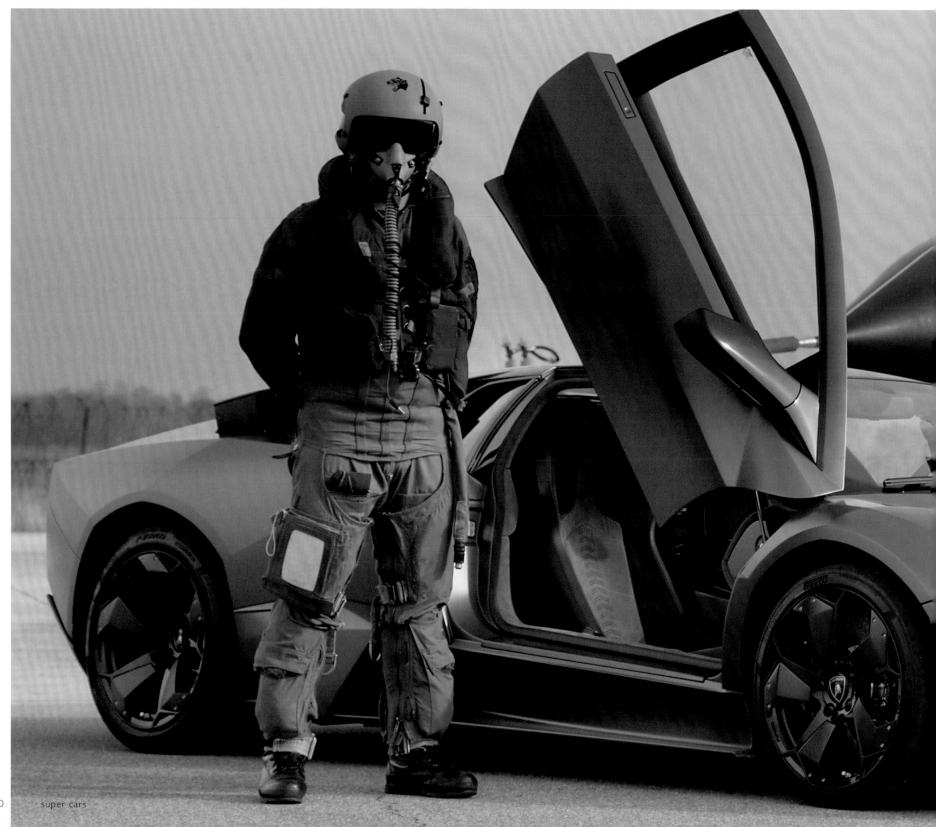

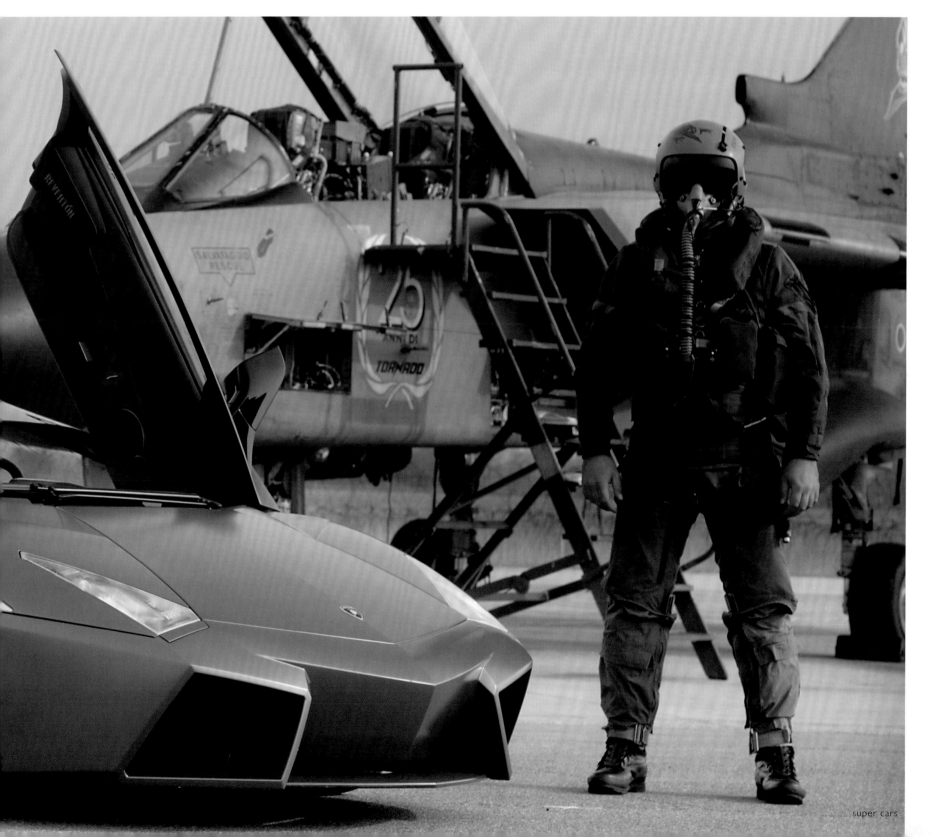

Murciélago LP 670-4 SuperVeloce

Lamborghini | www.lamborghini.com

Only 350 models of this limited edition supercar will be built with a newly designed engine of 670 hp that will handle the 3.2 second climb from 0-100 km/h (62 mph) to its top speed of 212 mph (342 km/h) smoothly. The black Alcantara interiors beautifully contrast the car's striking yellow exterior with its redesigned carbon fiber spoilers.

Seuls 350 exemplaires de ce super bolide vont être fabriqués, dotés d'un nouveau moteur de 670 chevaux. Un propulseur qui va assurer le passage de 0 à 100 km/h en 3,2 secondes et l'ascension en douceur à une vitesse de pointe de 342 km/h. L'intérieur noir en alcantara du véhicule apporte un contraste magnifique avec sa carrosserie jaune en fibre de carbone.

Er zullen slechts 350 modellen gebouwd worden van deze in gelimiteerde editie geproduceerde superauto. Ze hebben een nieuw ontworpen motor van 670 pk die in 3,2 seconden van 0-100 km/uur (62 mph) klimt en vlot een topsnelheid haalt van 342 km/uur (212 mph). Het zwarte Alcantara interieur contrasteert mooi met het opvallende gele koetswerk met herontworpen spoilers in koolstofvezel.

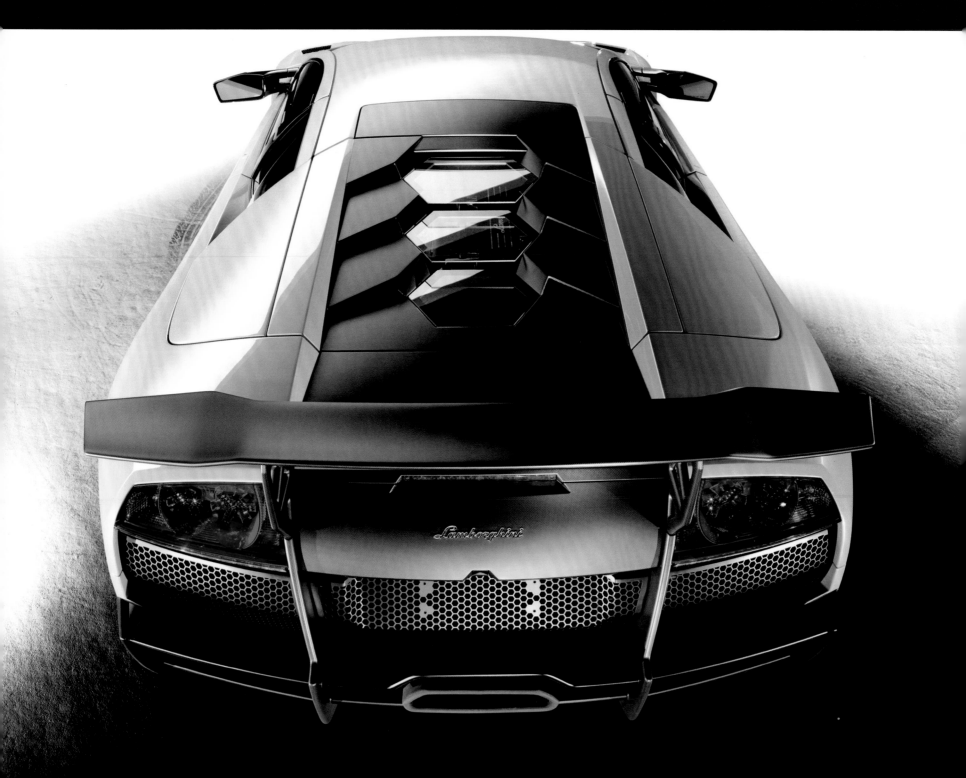

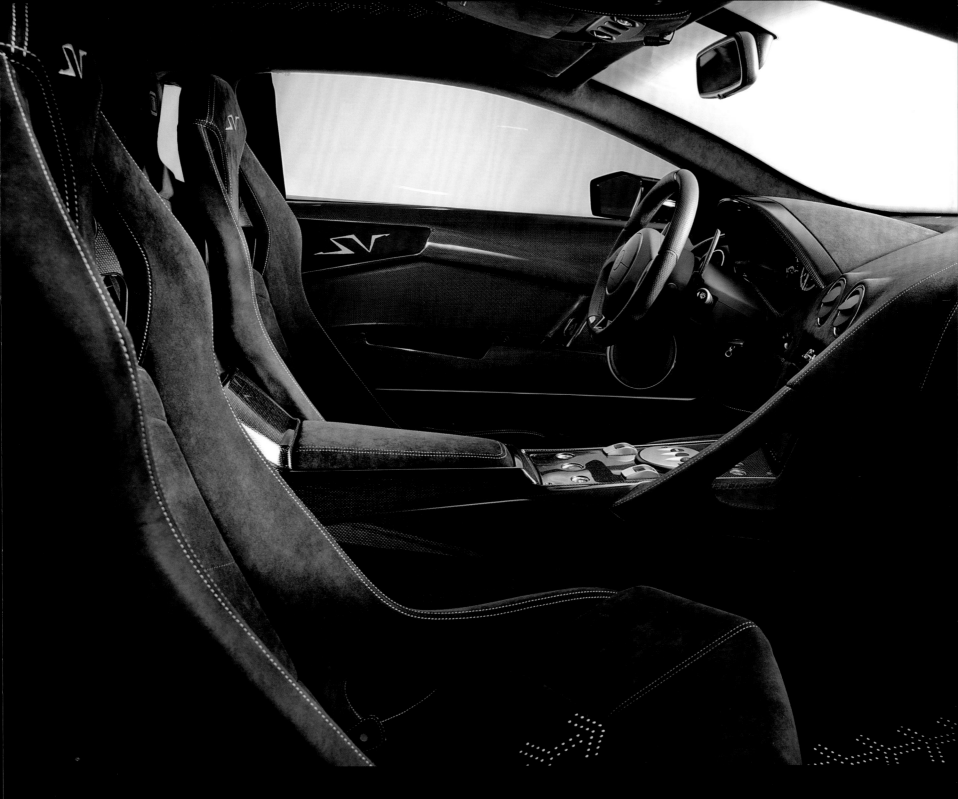

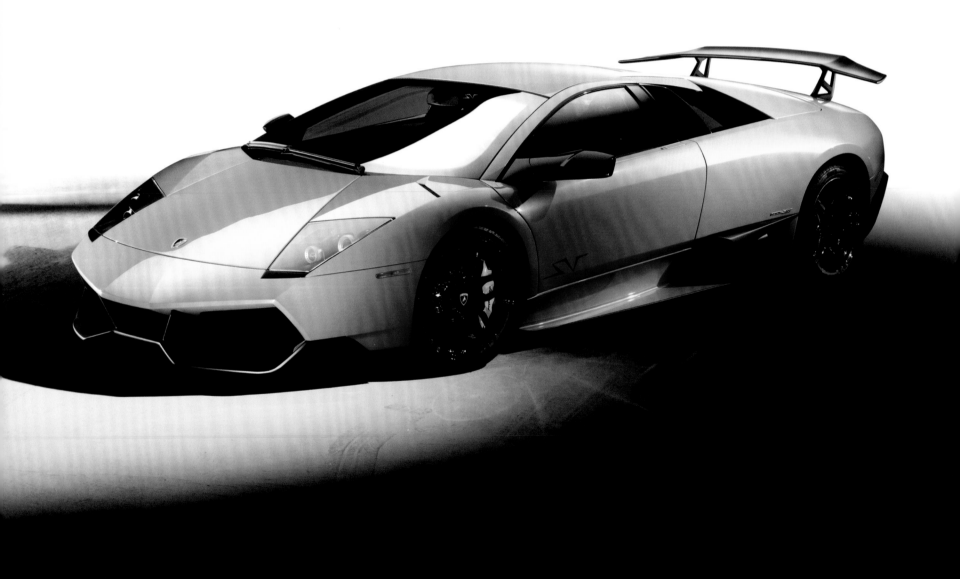

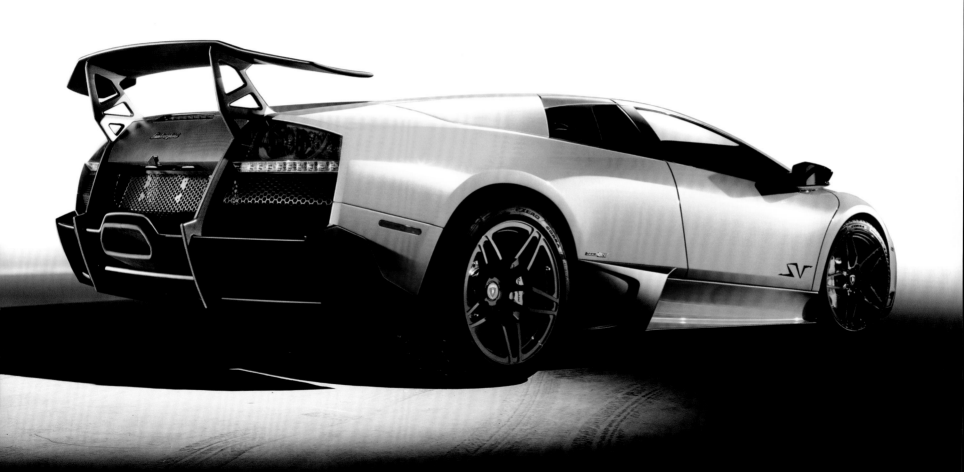

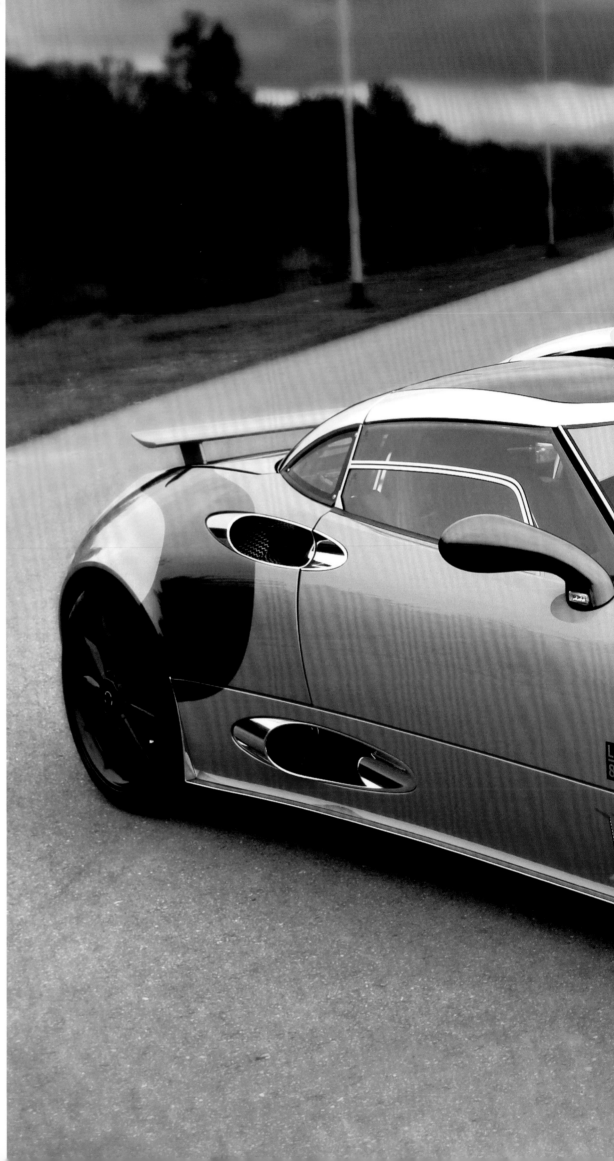

C8 Laviolette LM85

Spyker Cars N.V. | www.spykercars.com

Racecar technologies and design meet the open road in this Le Mans-inspired Dutch super car. It is characterized by lightweight all aluminum body construction and an uncompromising engineering package. The interiors have black leather and alcantara that is embellished with orange stitching and piping throughout. Its overall style is eye-catching and unique.

Technologie et design se rejoignent sur l'asphalte avec ce super bolide hollandais inspiré des 24 Heures du Mans. La technique de construction sans compromis utilisée permet d'obtenir une carrosserie légère entièrement faite d'aluminium. L'intérieur du véhicule est doté d'un mélange de cuir noir et d'alcantara rehaussé de surpiqûres oranges ainsi que de la fameuse boîte apparente. Son style unique ne manque pas d'attirer l'attention.

Technologieën en design uit de wereld van de racewagens worden toegepast op de open weg in deze Nederlandse, op Le Mans geïnspireerde superauto. Hij wordt gekenmerkt door een lichte, volledig uit aluminium vervaardigde carrosserie en een engineering zonder compromissen. Het interieur is voorzien van zwart leder en Alcantara verfraaid met oranje stiksels en is volledig afgebiesd. De totale aanblik van de wagen is opzienbarend en uniek.

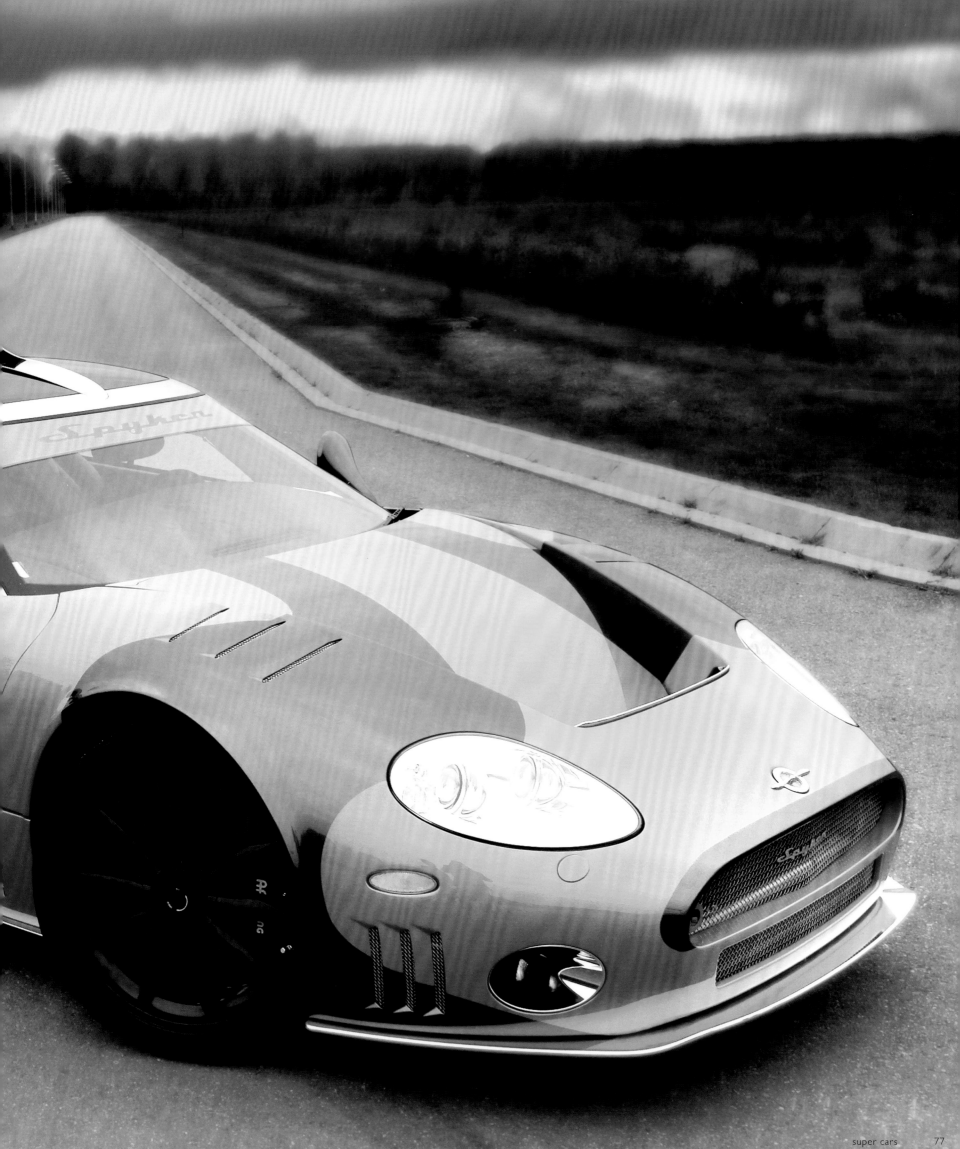

CCXR Edition

Koenigsegg | www.koenigsegg.com

The CCXR Edition is the green supercar derivative of the CCX, with a highly modified engine that can run on Biofuel as well as normal petrol. When running on regular petrol, the 4.7 liter twin-supercharged Koenigsegg engine delivers 888 bhp, but on E85 Biofuel it rises to 1018 bhp. All of the 300 totally clear-coated carbon fiber components in each car is hand-crafted by a select number of artisans, justifying its €1.5 million price.

La CCXR Edition est la version écologique de la CCX. Le véhicule bénéficie d'un moteur très largement repensé, pouvant fonctionner aussi bien au biocarburant qu'au carburant normal. Lorsqu'il tourne au carburant classique, le moteur à double injection 4,7 litres délivre une puissance au frein de 888 bhp ; avec le biocarburant E85, cette puissance s'élève à 1.018 bhp. Ses trois cents composants entièrement recouverts de fibres de carbone, fabriqués à la main par une poignée d'artisans triés sur le volet, justifient son prix stupéfiant de 1,5 million d'euros.

De CCXR Edition is de groene superauto afgeleid van de CCX, met een sterk aangepaste motor die zowel kan functioneren op biobrandstof als op gewone benzine. Als hij op gewone benzine rijdt, levert de 4,7 liter twin-supercharged motor van Koenigsegg 888 rem-pk, maar op E85 biobrandstof loopt dit op tot 1018 rem-pk. De 300 volledig doorzichtig gecoate componenten in koolstofvezel die elke auto rijk is, worden met de hand gemaakt door een select aantal vaklieden, wat het astronomische prijskaartje van meer dan € 1,5 miljoen verklaart.

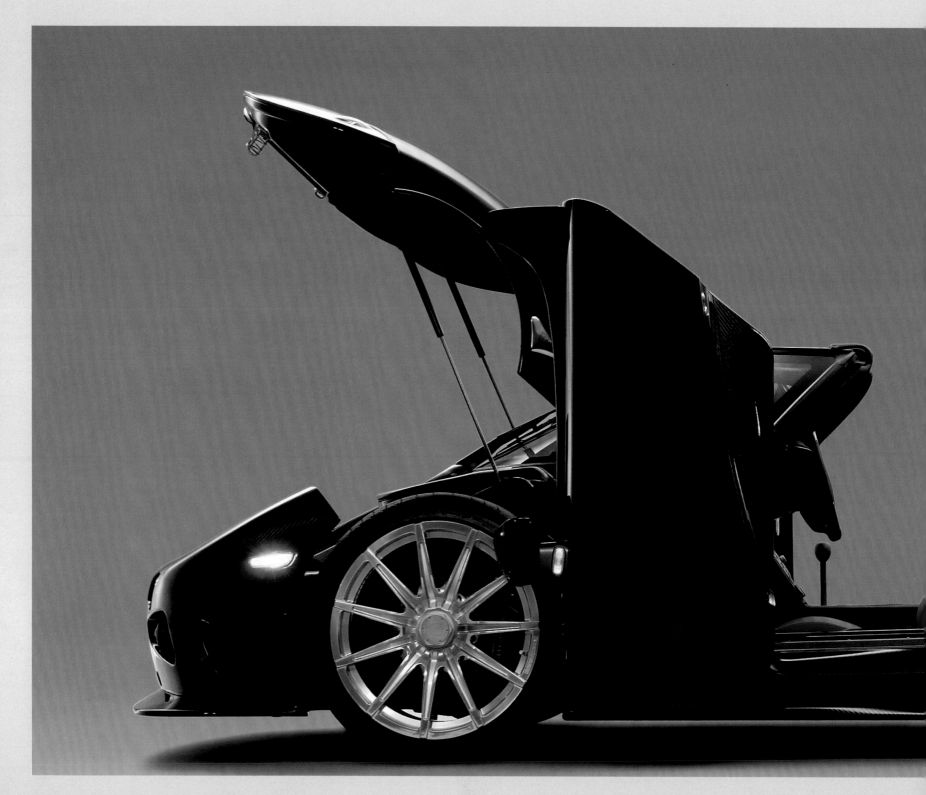

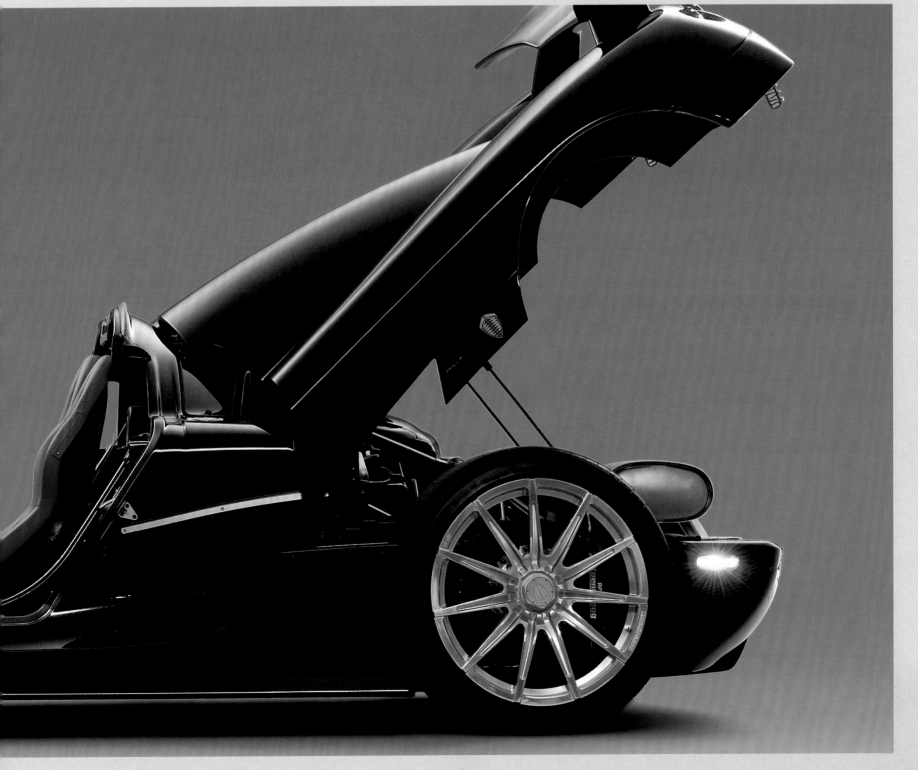

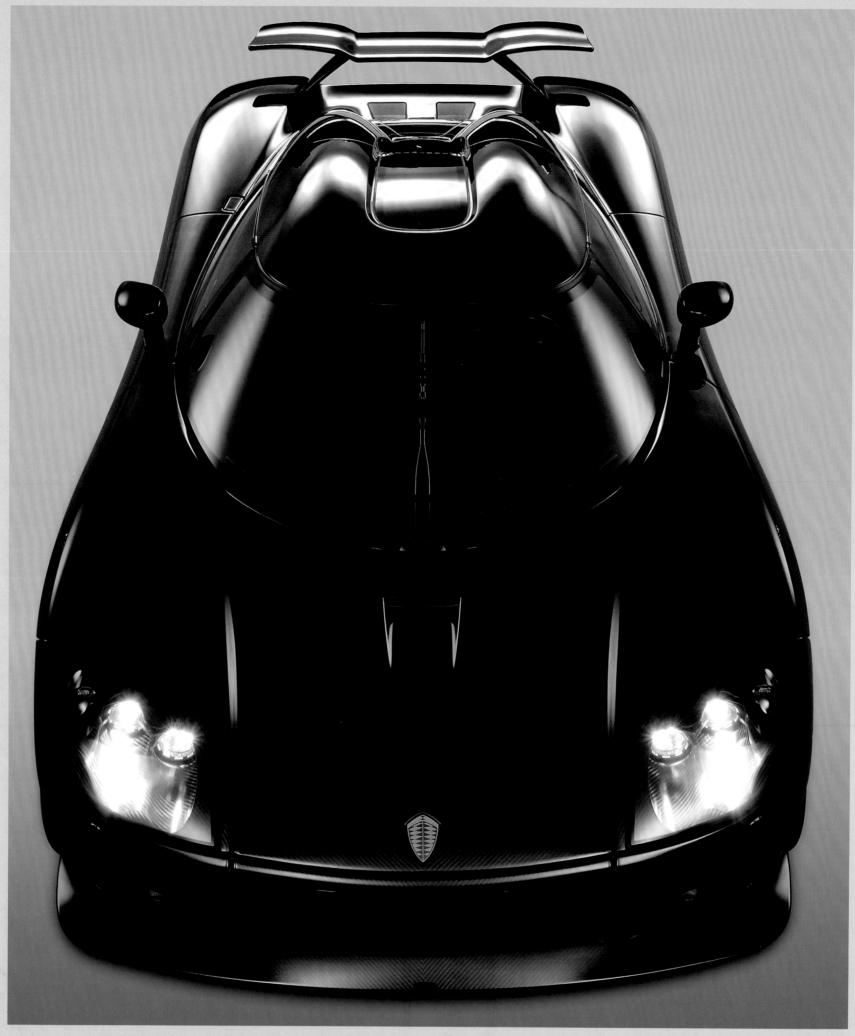

Photo © Stuart Collins

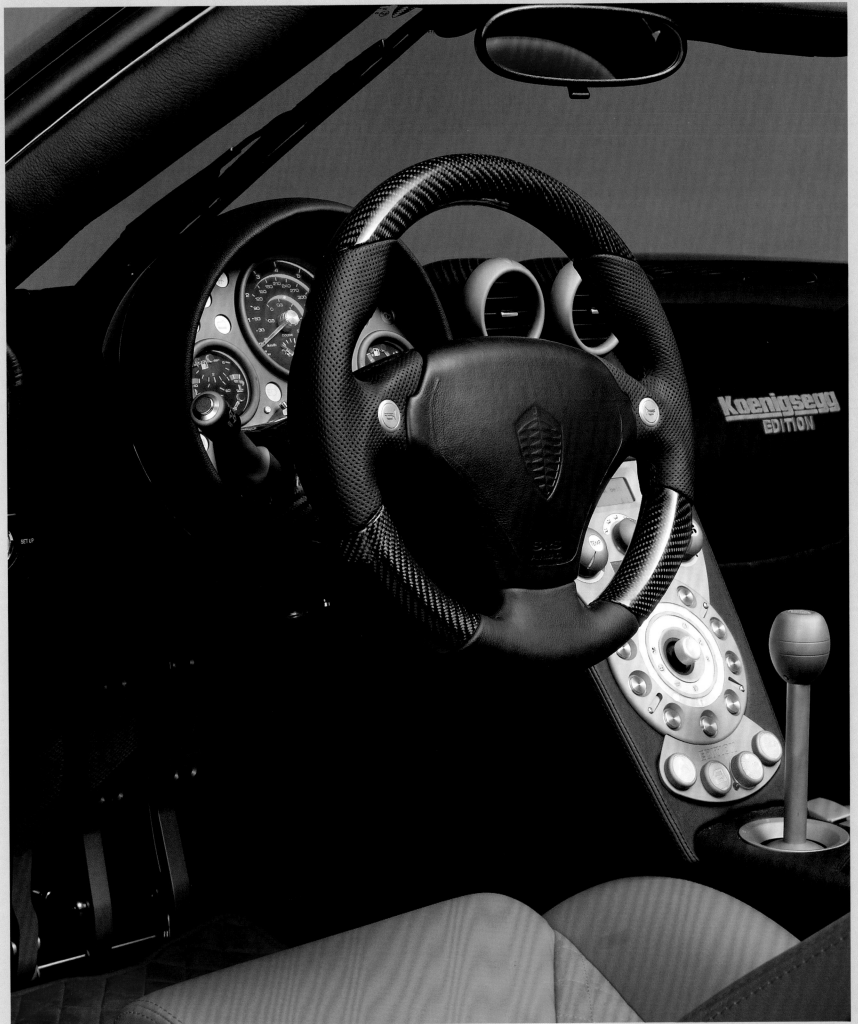

Photo © Stuart Collins

Zonda R

Pagani | www.pagniautomobili.it

The Italian firm Pagani has a habit of turning out models that become favorites among enthusiasts in the super cars community. Even with its €1,460,000 price tag, the first 10 Zonda R out of the 15 units were sold out in no time. The state-of-the-art makeup of the body, the giant rear wing and the countless spoilers and diffusers are all made of carbon fiber, giving the impression that the Pagani Zonda is almost ready for takeoff.

La société italienne Pagani a pour habitude de concevoir des modèles qui deviennent très rapidement des must. Même avec un prix de 1,46 million d'euros, les dix premières Zonda R, sur les quinze produites au total, se sont vendues un clin d'oeil. L'habillage ultra moderne de la carrosserie, l'aile arrière géante et les innombrables spoilers et diffuseurs réalisés en fibres de carbone donnent l'impression que la Pagani Zonda est prête à décoller.

Het Italiaanse bedrijf Pagani heeft de gewoonte auto's uit te brengen die de favorieten worden van enthousiaste fans uit de wereld van de superauto's. Ondanks het prijskaartje van € 1.460 miljoen werden de eerste 10 exemplaren van de 15 gebouwde Zonda R's in een mum van tijd verkocht. De geavanceerde opbouw van de carrosserie, de gigantische achtervleugel en de vele spoilers en diffuser zijn allemaal vervaardigd van koolstofvezel, wat de indruk geeft dat de Pagani Zonda haast klaar is om op te stijgen.

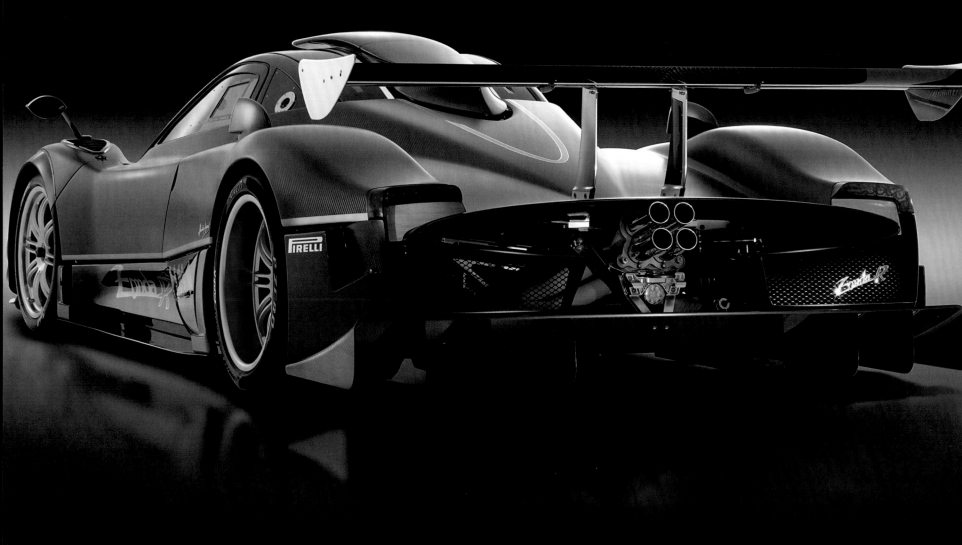

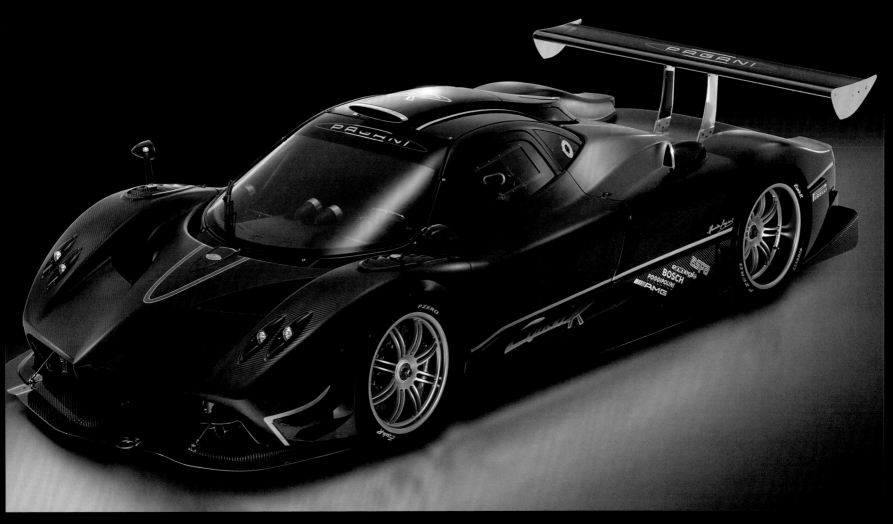

Ultimate Aero

SSC | www.shelbysupercars.com

This new model of the Ultimate Aero sets the benchmark for supercars today as the world's most powerful production car for €500,000. Achieving tremendous power via its twin turbo V8 engine housed in a lightweight, aerodynamic frame, the newly designed SSC claims that its 1,287 horsepower that can reach up to 270 mph, a world record for a production car.

Ce modèle de l'Ultimate Aero est en train de devenir la nouvelle référence des super bolides. Voiture de série la plus puissante à ce jour, vendue 500.000 €, elle développe une incroyable puissance avec son moteur twin turbo V8, abrité dans une structure légère et aérodynamique. C'est ainsi que la nouvelle SSC annonce pouvoir atteindre une vitesse de 434 km/h avec ses 1.287 chevaux.

Dit nieuwe model van de Ultimate Aero wordt het referentiepunt voor de huidige superauto's, want het is de krachtigste productiewagen ter wereld. Het prijskaartje bedraagt € 500.000. Dankzij zijn enorme kracht van 1.287 pk, die ontwikkeld wordt via zijn V8 motor met dubbele turbo in een licht, aerodynamisch frame, wordt verwacht dat de nieuw ontworpen SSC een topsnelheid van om en bij de 430 km/h (270 mph) kan halen, een wereldrecord voor een productieauto.

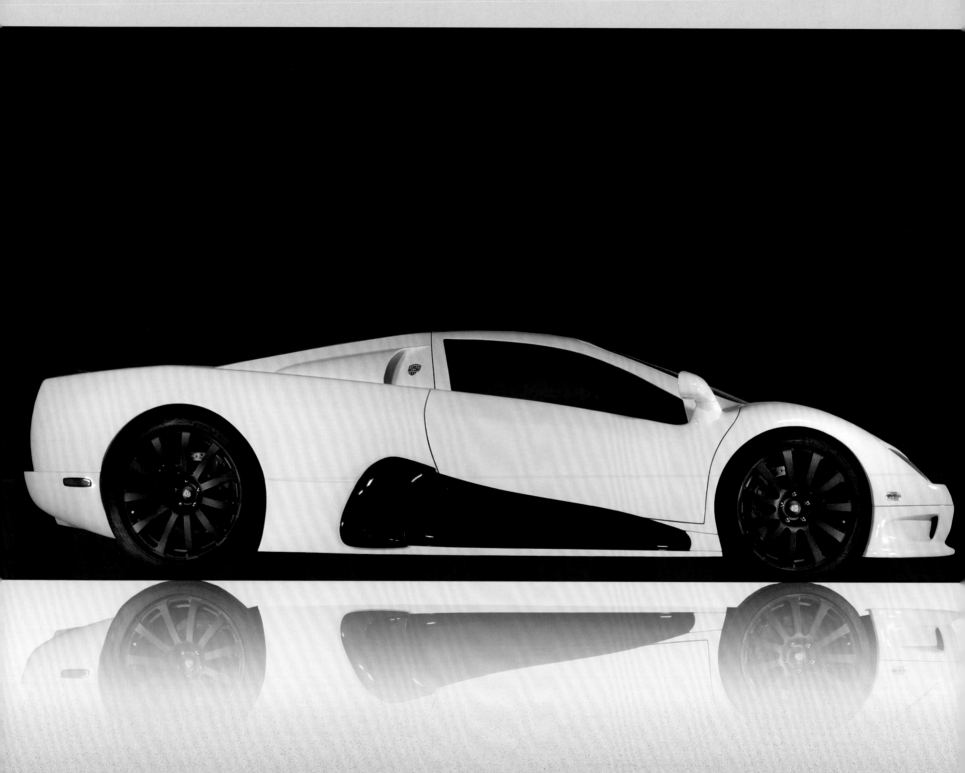

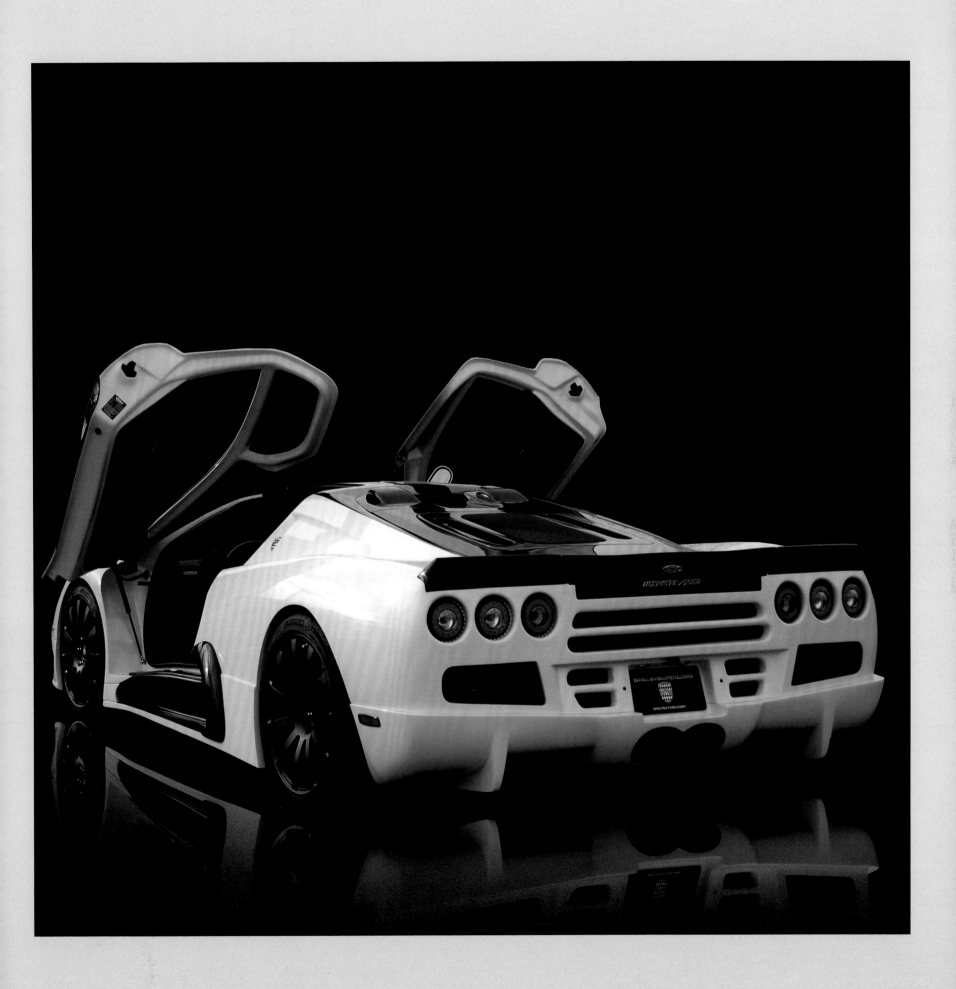

BMW M6 by AC Schnitzer

CEC | www.cecwheels.com

The AC Schnitzer Tension is a concept car based on the BMW M6 that is produced with an upgraded version of the already powerful standard M6 engine. They design each component with specific attention to the marrying of form and function with cutting-edge parts like specially designed wheels and rear wing combined with full aerodynamic elements and exhaust system.

La AC Schnitzer Tension est une voiture concept qui s'inspire de la BMW M6, construite avec une version améliorée du moteur M6 standard déjà très puissant. CEC conçoit chaque composant de haute technologie avec une attention particulière, afin de combiner au mieux leurs formes et fonctionnalités. Ainsi, les roues spécifiquement conçues et l'aileron arrière sont associés à un système complet d'éléments aérodynamiques et d'échappement.

De AC Schnitzer Tension is een op de BMW M6 gebaseerde conceptwagen die geproduceerd wordt met een geüpgradede versie van de reeds krachtige standaard M6-motor. Bij het ontwerp van elke component werd specifiek aandacht besteed aan de combinatie van vorm en functie met de modernste onderdelen, zoals speciaal ontworpen wielen en een achtervleugel gecombineerd met volledig aerodynamische elementen en uitlaatsysteem.

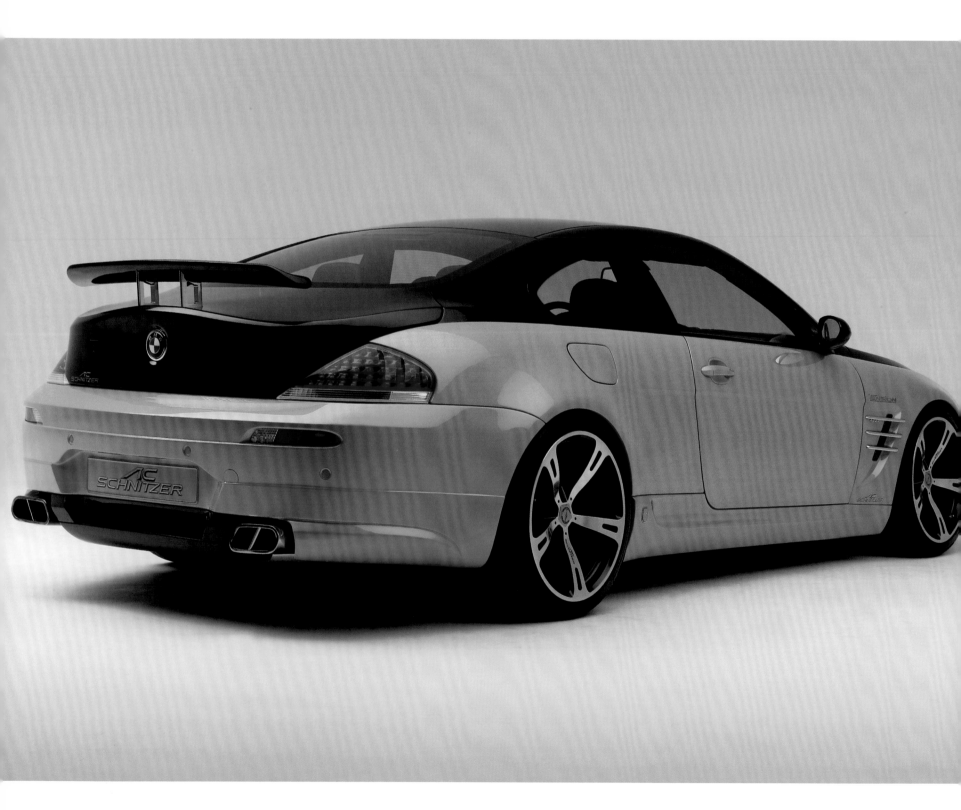

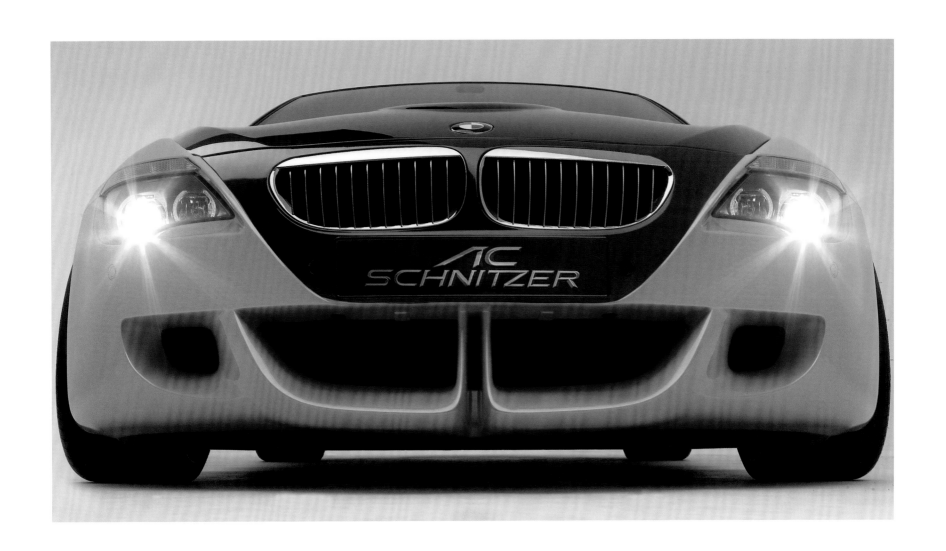

C8 Aileron

Spyker Cars N.V. | www.spykercars.com

The latest car from Dutch car maker Spyker is the C8 Aileron, which is based on their C8 platform, but features an updated design and reengineered aluminum space frame that sits on gorgeous "Aeroblade" 10-spoke wheels. This model uses a tuned Audi 4.2L V8 engine which outputs 400 horsepower giving it a top speed in excess of 187 mph (300 km/h).

Dernier modèle du fabriquant hollandais Spyker, la C8 Aileron s'inspire de la plate-forme C8. Doté d'un design revisité, d'un cadre en aluminium revus et corrigés et de magnifiques roues "Aeroblade" à dix rayons, ce modèle bénéficie d'un moteur Audi 4.2L V8 modifié développant 400 chevaux et permettant d'atteindre une vitesse de pointe de 300 km/h.

Het recentste model van de Nederlandse autoconstructeur Spyker is de C8 Aileron, die gebaseerd is op hun C8-platform, maar met een geüpdated design en een aangepast onderstel in aluminium, gemonteerd op prachtige „Aeroblade" 10-spaakwielen. Voor dit model wordt een afgestelde Audi 4.2L V8-motor gebruikt die met 400 pk een topsnelheid neerzet van meer dan 300 km/uur (187 mph).

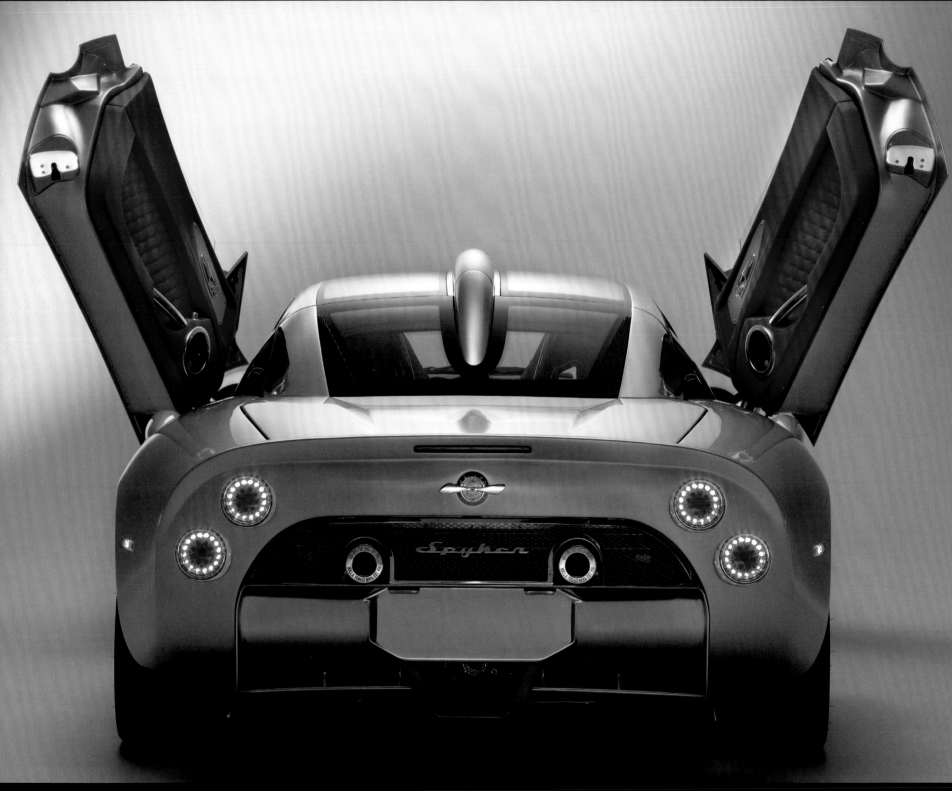

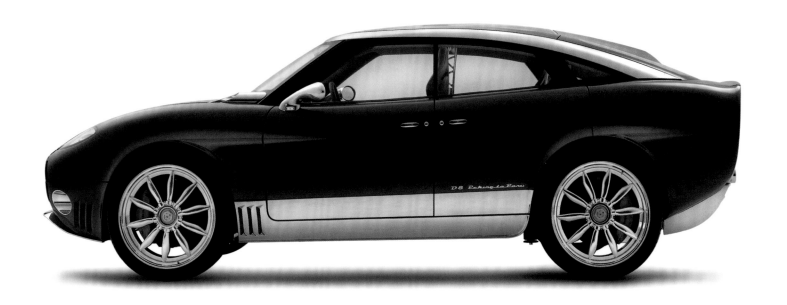

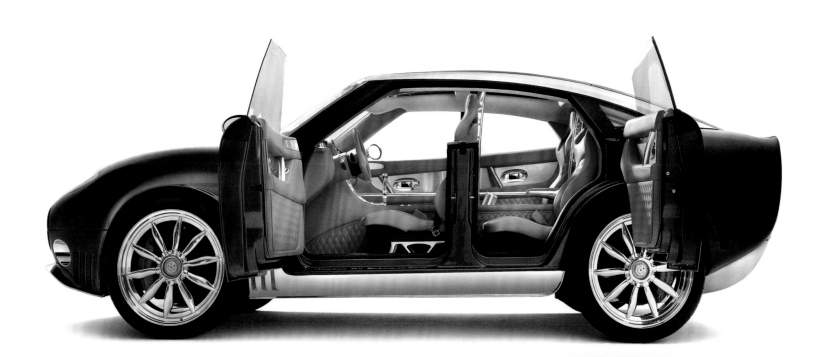

The luxury SUV Dakara is based on the successful Porsche Cayenne model, but with specially designed headlights and extra wide fenders for a truly powerful appearance. The fully customized interiors with its beautifully crafted leather detailing and new seat design give it an additional luxurious feeling. Powered by a V8 turbo engine with 600 horsepower, it can accelerate from 0-60mph (0-100 km/h) in 4.8 seconds.

Le luxueux SUV Dakara s'inscrit dans la lignée de la fameuse Porsche Cayenne. Ses phares spécialement conçus et son garde-boue extrêmement large lui insufflent une véritable apparence de puissance. En plus de son intérieur personnalisé qui respecte le style Ruf traditionnel, des détails en cuir merveilleusement bien façonnés et de nouveaux sièges lui apportent une griffe hors du commun. Alimentée par un moteur V8 turbo d'une puissance de 600 chevaux, cette voiture résolument élégante peut atteindre 100 km/h en 4,8 secondes.

De luxe SUV Dakara is gebaseerd op het succesvolle Porsche Cayenne model, maar met speciaal ontworpen koplampen en extra brede bumpers voor een uiterlijk dat kracht uitstraalt. Naast het gepersonaliseerde interieur, dat de traditionele Ruf-stijl volgt, zorgen de mooi vervaardigde lederdetails en het nieuwe zetelontwerp voor een bijzonder luxueus gevoel. Dankzij een V8 turbomotor van 600 pk kan hij in 4,8 seconden accelereren van 0-100 km/h (0-60 mph).

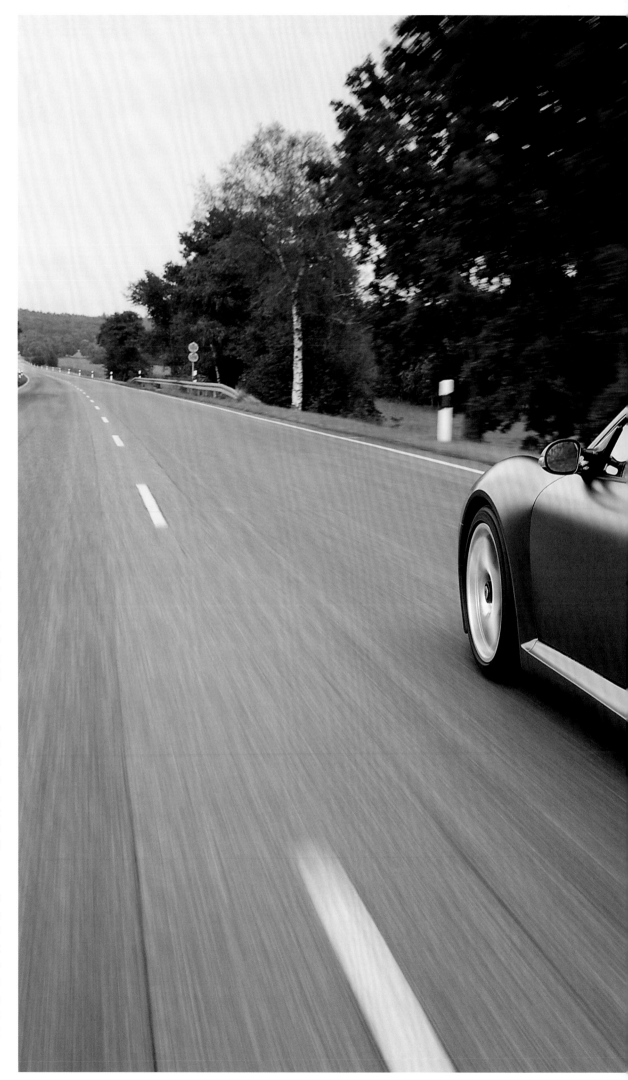

CTR3

Ruf Automobile | www.ruf-automobile.de

Continuing the Ruf tradition of modifying Porsche automobiles, the €420,000 CTR3 shares both the body panels and engine from its counterpart. For the first time however, this newly designed model features a Ruf-designed body. Built out of steel, aluminum, and kevlar-carbon, the car altogether weighs 1,475 kg (3,250 lb). The CTR3 has a top speed of approximately 375 km/h (235 mph), and accelerates from 0-100 km/h in 3.2 seconds.

Dans la plus pure traduction Ruf, la CTR3 est une variante des automobiles Porsche. D'une valeur de 420.000 €, elle conserve les panneaux de carrosserie et le moteur de son alter-ego, mais présente pour la première fois une carrosserie Ruf. Composée d'acier, d'aluminium et de carbone-kevlar, la voiture atteint un poids total de 1 475 kg et une vitesse de pointe d'environ 375 km/h. En outre, elle peut passer de 0 à 100 km/h en 3,2 secondes.

Doordat er werd voortgebouwd op de Ruf-traditie van het aanpassen van Porsche-modellen heeft de CTR3 van € 420.000 dezelfde carrosseriepanelen en motor als zijn evenknie. Voor het eerst heeft dit nieuw ontworpen model echter een carrosserie van de hand van Ruf. Deze auto uit staal, aluminium en kevlar-koolstof weegt alles samen 1.475 kg. De CTR3 haalt een topsnelheid van ongeveer 375 km/h (235 mph), en accelereert van 0-100 km/h in 3,2 seconden.

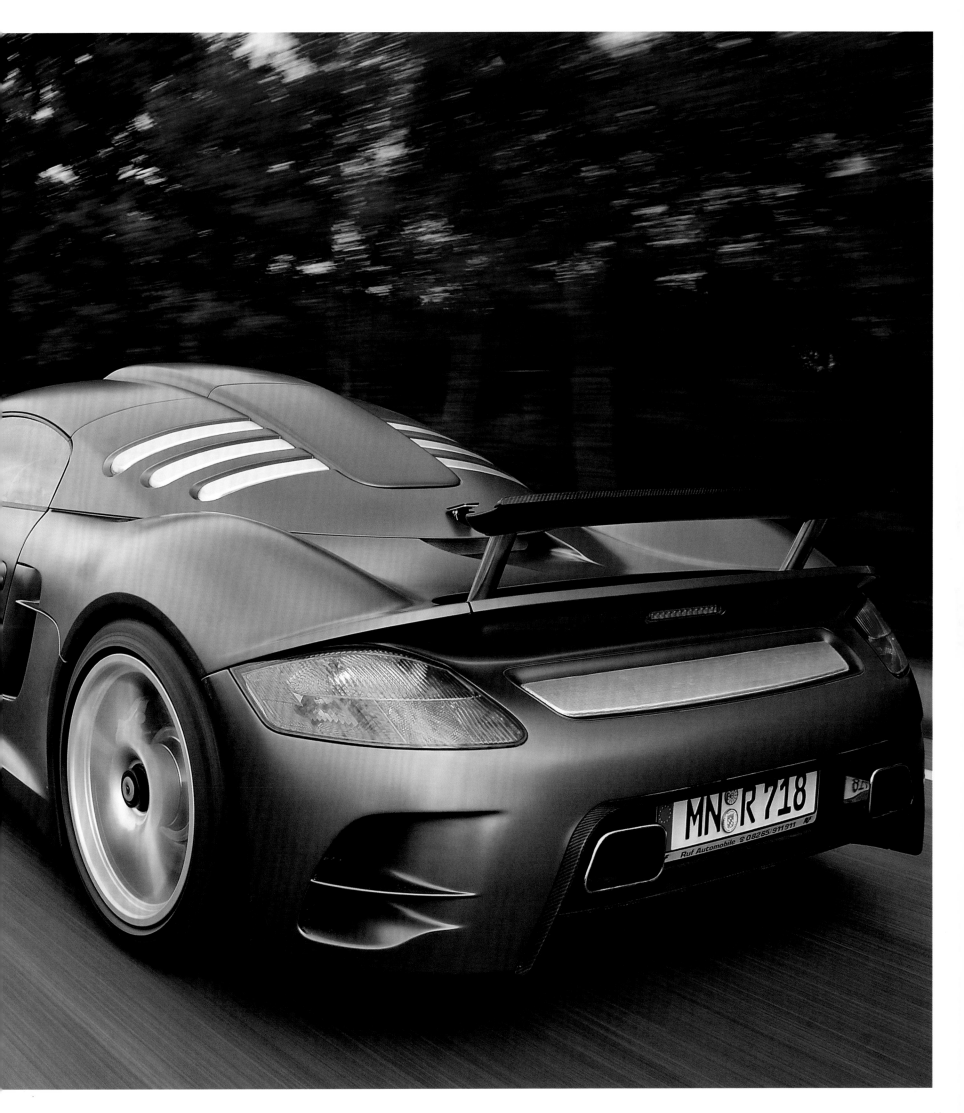

DBS

Aston Martin | www.astonmartin.com

The modern Aston Martin DBS is a high performance sports car from the UK manufacturer Aston Martin. This model replaces the Vanquish S as the flagship of the brand. Aston Martin has always positioned itself as standing out from the crowd and the DBS does not disappoint. Production is limited to less than 500 units per year.

La DBS est une voiture de course hautement performante produite par le fabricant anglais Aston Martin au rythme de 500 exemplaires par an. Ce modèle remplace la Vanquish S en tant que fleuron de la marque et, malgré un positionnement particulier, il ne déçoit pas.

De moderne Aston Martin DBS is een zeer performante sportwagen van de Engelse fabrikant Aston Martin. Dit model vervangt de Vanquish S als het vlaggenschip van het merk. Aston Martin heeft zich altijd al geprofileerd als een exclusief buitenbeentje en de DBS stelt wat dat betreft niet teleur. De productie is beperkt tot minder dan 500 exemplaren per jaar.

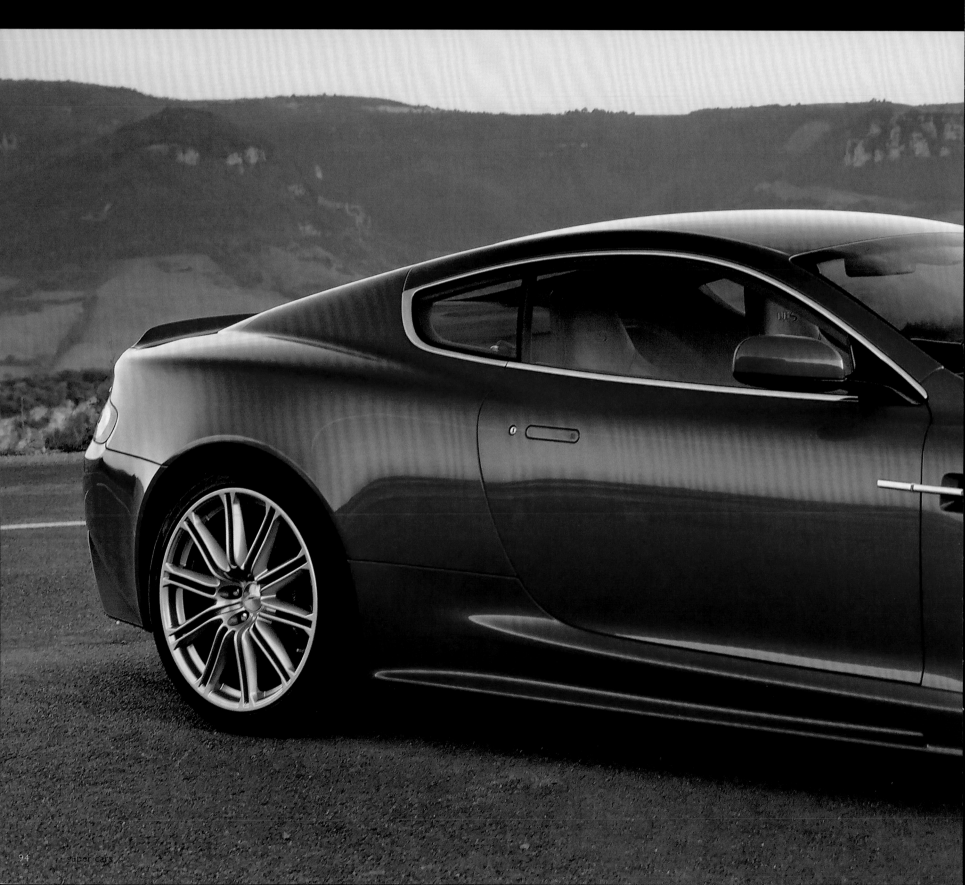

Zagato

Bentley | www.bentleymotors.com

Bentley collaborated with famed Italian design house Zagato, who overhauled the exterior of the Continental with custom two-tone body-work, while the interior was given the bespoke treatment in sumptuous leather. There will only be nine in the world offered at €1.3 million, ensuring that this will be a true collectors car.

Pour réaliser cette automobile à 1,3 million d'euros, Bentley collabore avec la célèbre maison de design italienne Zagato. Celle-ci a en effet supervisé l'extérieur de la Continental en prévoyant une carrosserie en deux tons sur mesure et un somptueux intérieur cuir. Avec un total de neuf exemplaires à travers le monde, cette Bentley devrait rapidement devenir un véritable objet de collection.

Met een prijs van € 1,3 miljoen is dit geen aankoop voor mensen met een zwak hart. Bentley werkte samen met het beroemde Italiaanse designhuis Zagato, die de buitenkant van de Continental aan-pakte met gepersonaliseerd tweekleurig koetswerk, terwijl het interieur de befaamde uitrusting kreeg in luxueus leder. Er zullen er slechts negen van worden gebouwd, waardoor dit beslist een collector's item wordt.

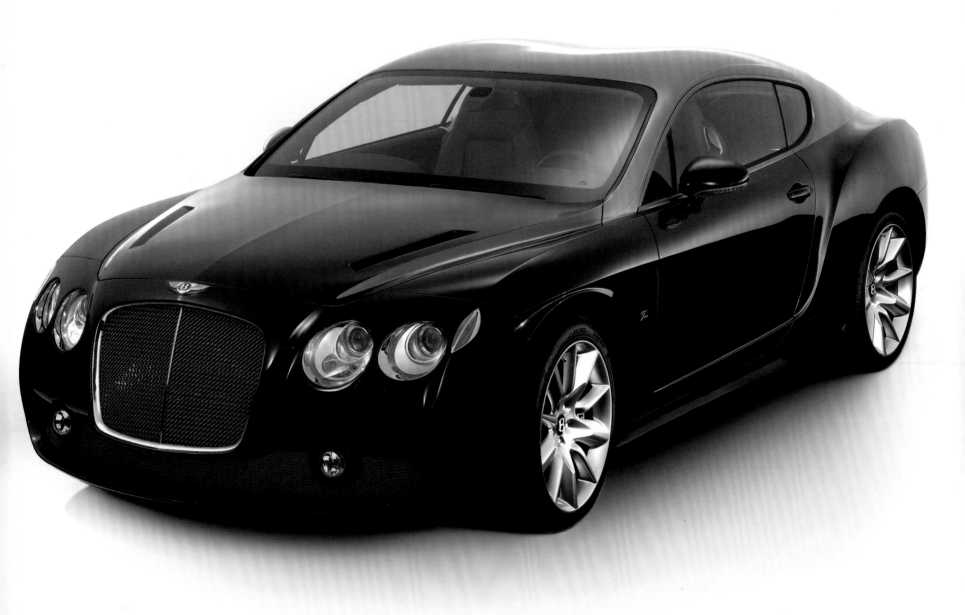

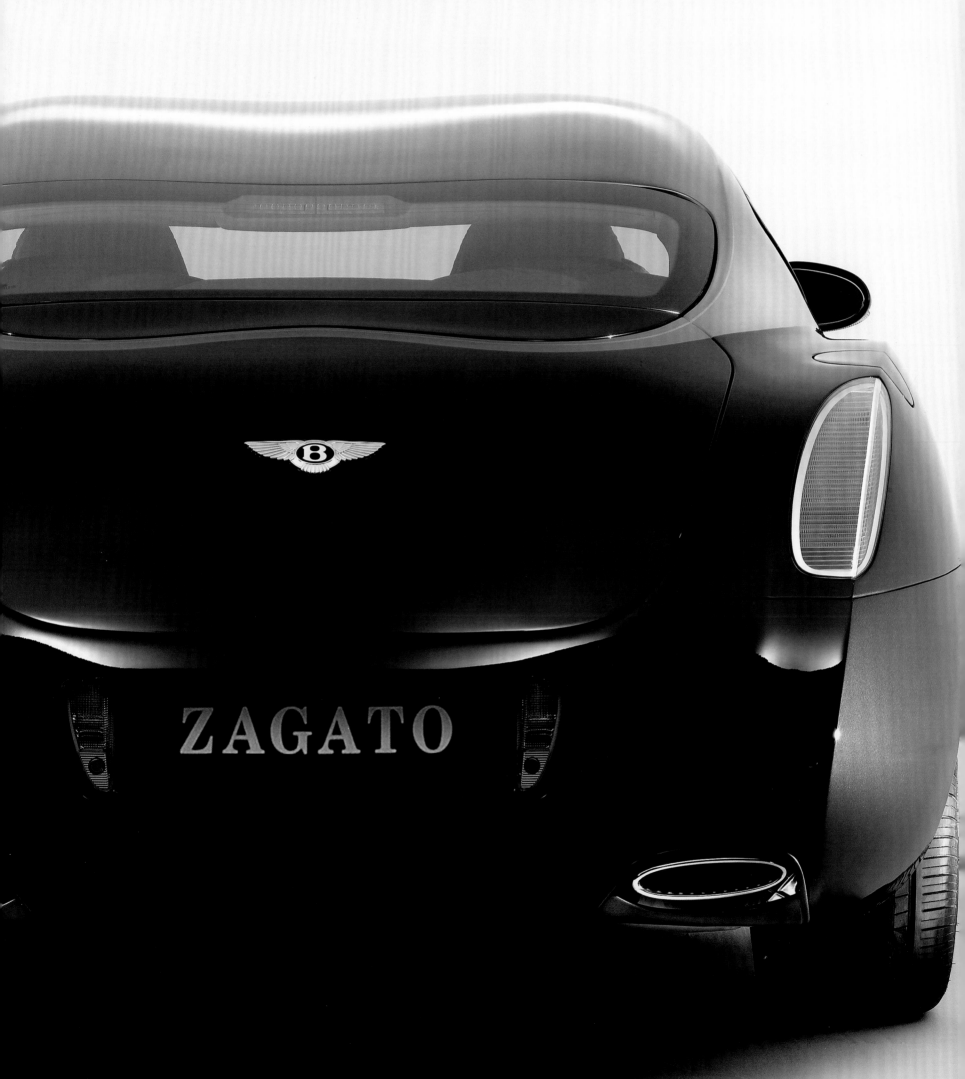

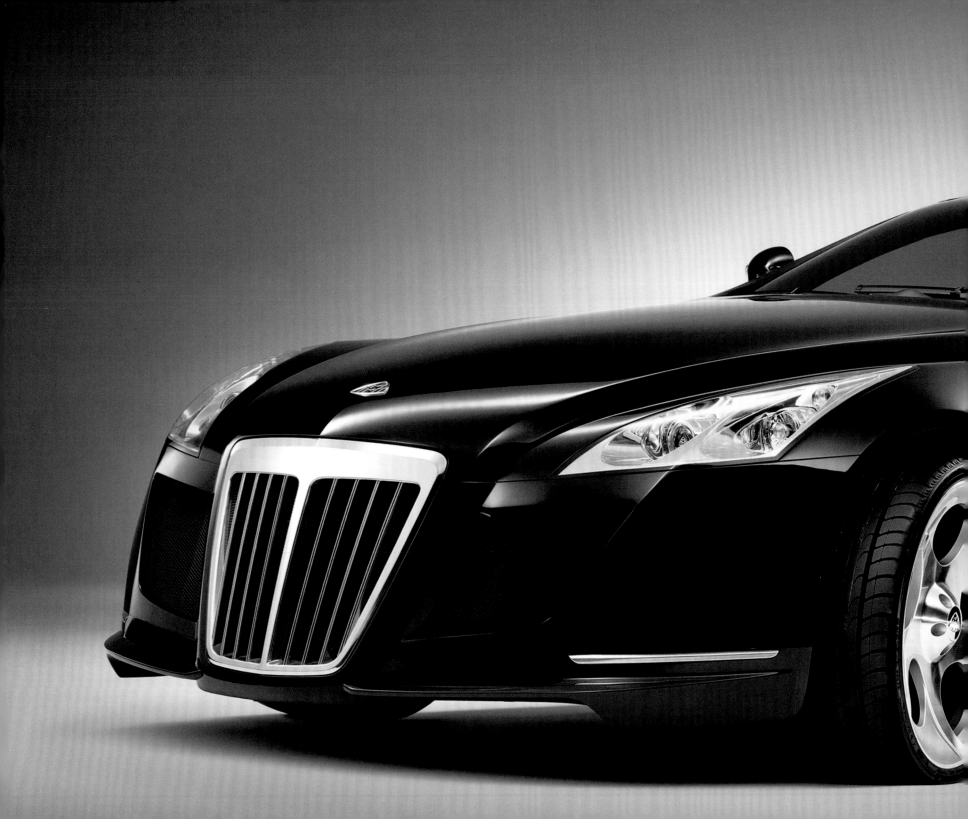

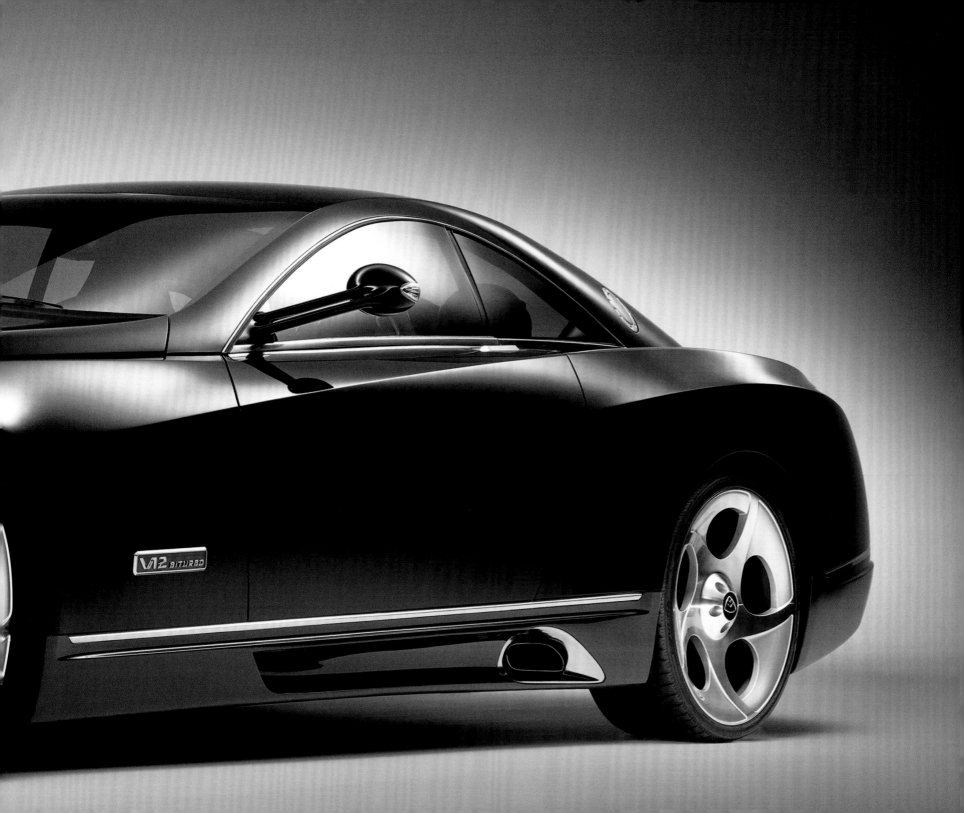

F700

Mercedes Benz | www.mercedesbenz.com

Mercedes' F700 Concept offers an innovative look at fuel efficiency. The F700 isn't a hybrid but it uses a super-efficient four-cylinder engine with a proto-type powertrain that moves like a V6 but gets an impressive 44.3 miles per gallon. The combination of low-consumption and low-emissions make the F700 the green choice par excellence.

Cette Mercedes allie un design innovant et une consommation maîtrisée de carburant. Son moteur quatre cylindres très efficace et son prototype de transmission font penser à un V6 tout en ne consom-mant que 5,3 litres aux 100 km. L'association d'une consommation de carburant et d'une émission de CO2 relativement faibles fait de la F700 le choix éco-responsable par excellence, sans entrer pour autant dans la catégorie des hybrides.

Het concept van de F700 van Mercedes biedt een vernieuwende kijk op zuinig brandstofverbruik. De F700 is geen hybride, maar gebruikt een zeer efficiënte viercilindermotor met een prototypische aandrijving die beweegt zoals een V6, maar die met 3,79 liter (1 gallon) een indrukwekkende 71 km aflegt. De combinatie van een laag verbruik en een lage uitstoot maken van de F700 de groene keuze bij uitstek.

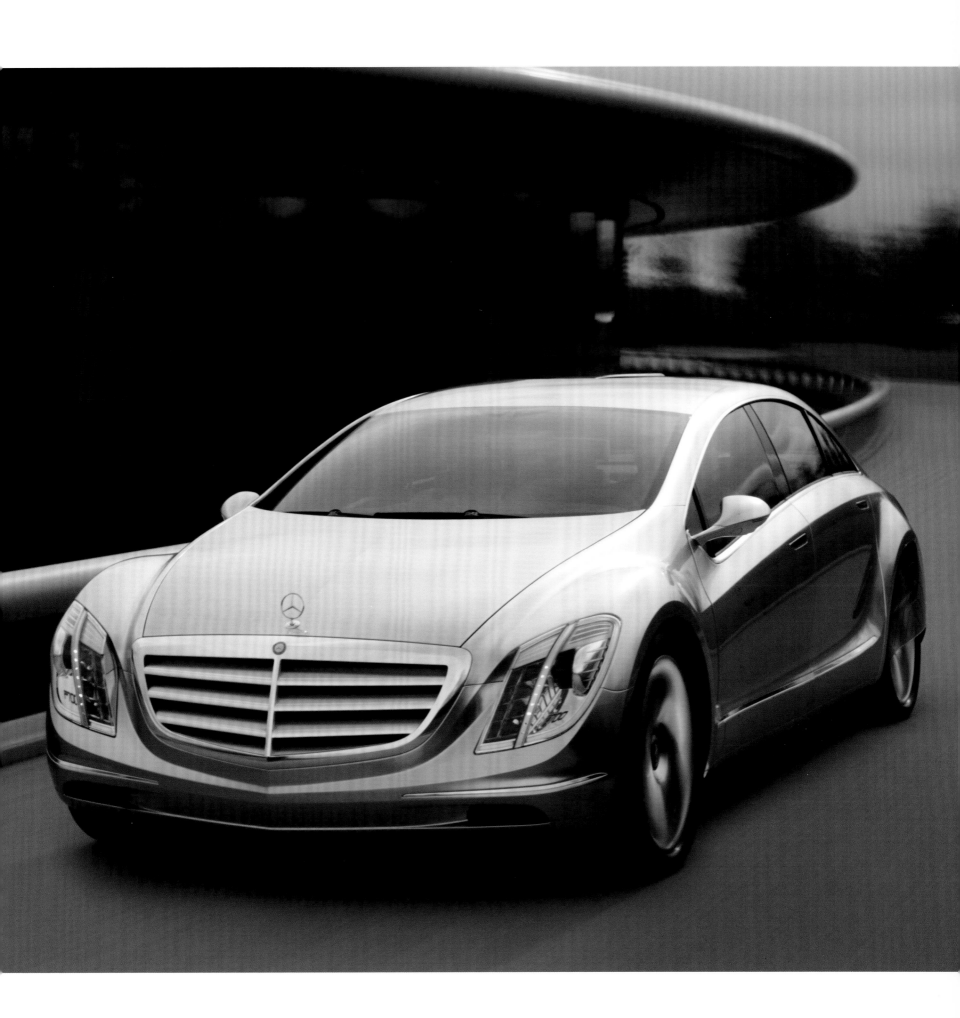

200 EX

This is a formidable example of Rolls-Royce's current design ethos. This experimental undertaking features two-tone exterior body color with what appears to be LED headlights. It is smaller than the Phantom but features a luxury interior with supple, natural grain Crème Light leather, Cornsilk carpets, and cashmere blend headliner.

La 200 EX offre un formidable exemple du design actuel de Rolls-Royce. Cette réalisation expérimentale comporte une carrosserie extérieure en deux tons et des phares qui semblent parcourus de petites diodes électroluminescentes. Plus petite que la Phantom, elle possède un luxueux intérieur en cuir souple en grain naturel de couleur crème clair, des tapis en barbe de maïs et un ornement de toit en mélange cachemire.

Dit is een formidabel voorbeeld van de huidige designstrekking bij Rolls-Royce. Dit experimentele model heeft een tweekleurige carrosserie en koplampen die LED-koplampen blijken te zijn. Het is een kleiner model dan de Phantom, maar heeft een luxe-interieur met soepel, Crème Light leder, Cornsilk tapijten en een dakbekleding in een kasjmiermengsel.

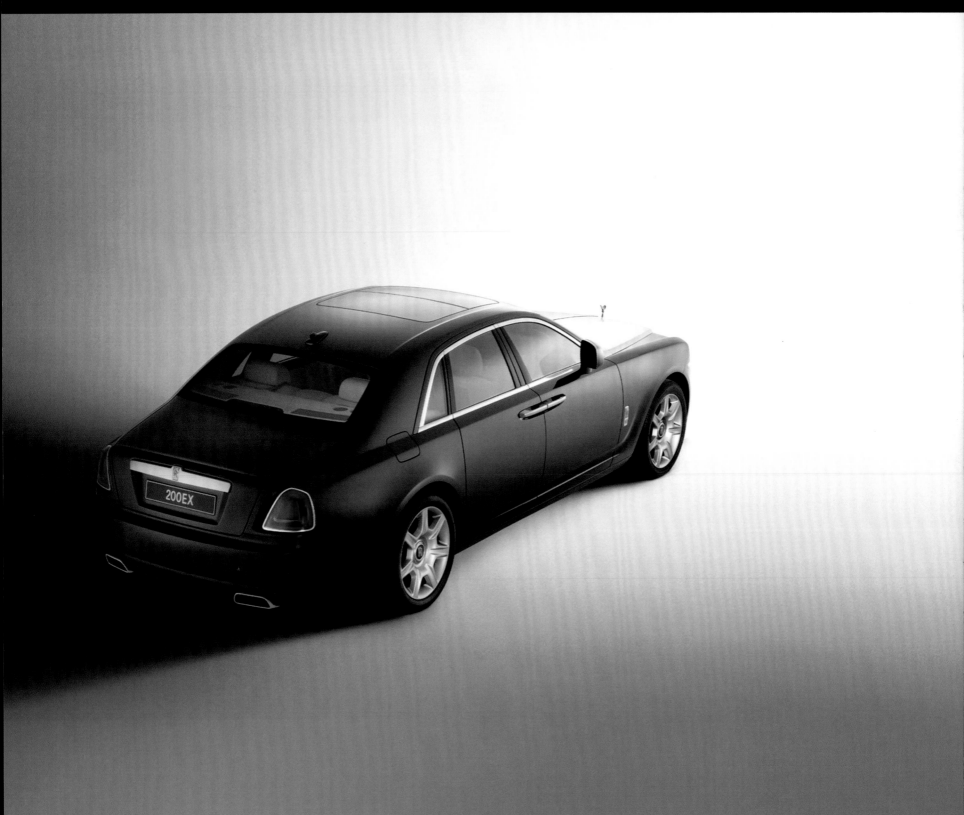

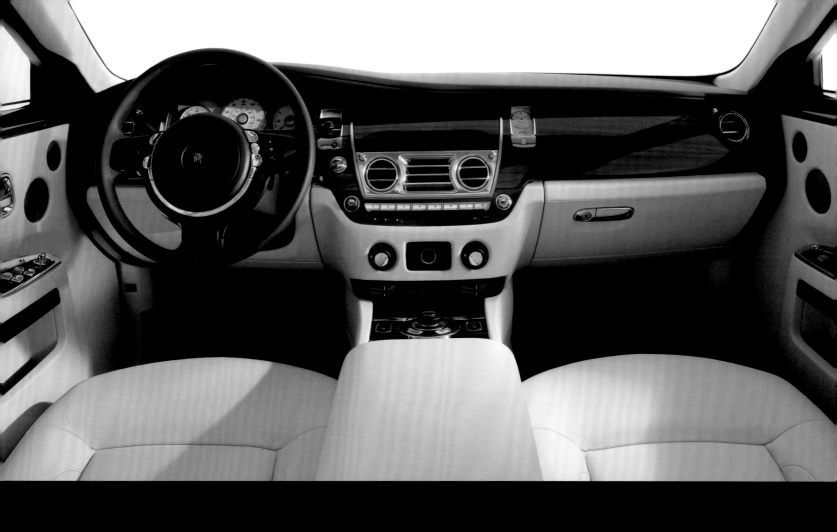
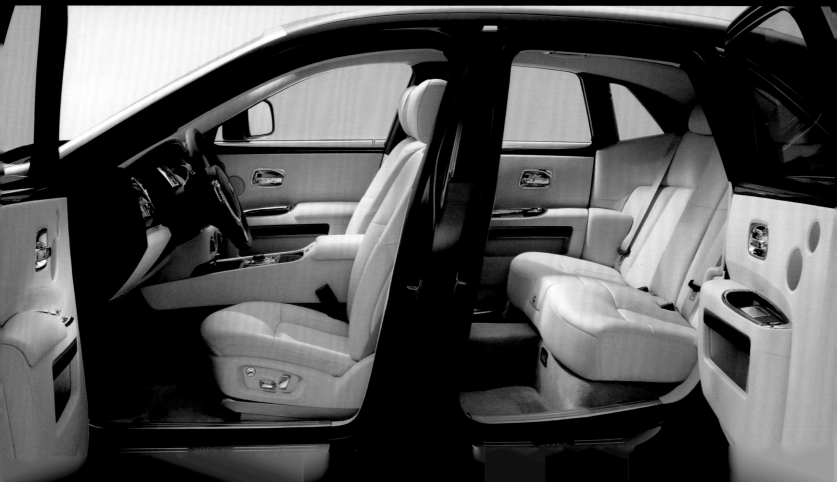

Drophead Coupé

Rolls-Royce | www.rolls-roycemotorcars.com

When creating the Phantom Drophead Coupé, the Rolls-Royce designers drew inspiration from the classic J-class racing yachts of the 1930s, which were the fastest vessels of their time with a spectacular combination of ability, versatility, and high performance. This historical emphasis on functionality and ability to withstand the worst of the elements was what designers tried to capture in the styling of the Drophead Coupé.

Pour créer la Phantom Drophead Coupé, les ingénieurs de Rolls-Royce se sont inspirés des anciens yachts de course de classe J des années 1930, qui présentaient alors une spectaculaire combinaison de rapidité, d'habileté, de polyvalence et de haute performance. C'est ce souci légendaire de fonctionnalité et de résistance que les designers ont essayé de capturer et de reproduire en s'attaquant au design de la Drophead Coupé.

Bij het creëren van de Phantom Drophead Coupé haalden de ontwerpers van Rolls-Royce hun inspiratie bij de klassieke racejachten van de J-klasse uit de jaren 1930. Dit waren de snelste vaartuigen van hun tijd, met een spectaculaire combinatie van wendbaarheid, veelzijdigheid en topprestaties. De designers trachtten deze historische nadruk op functionaliteit en het vermogen om de zwaarste elementen te trotseren zo vast te leggen in de styling van de Drophead Coupé.

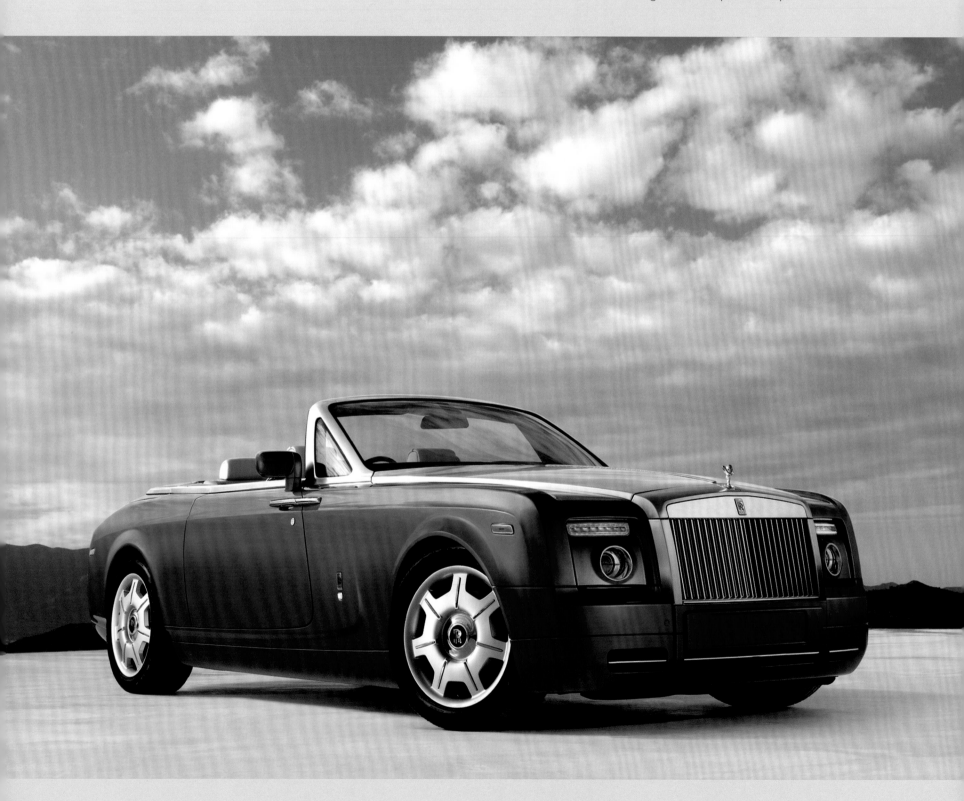

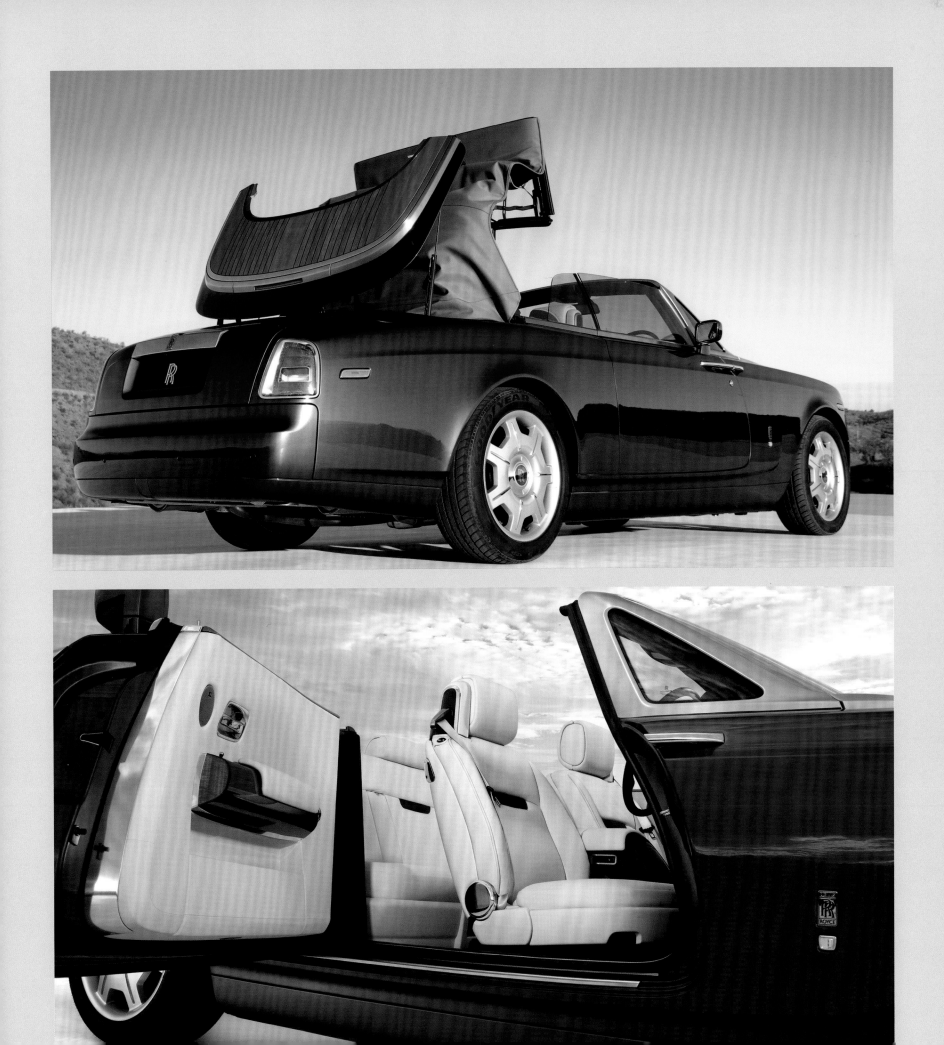

electronics
and entertainment

Welcome to the future. Video player glasses allow you to watch movies discreetly while the latest speakers look as good as they sound. The best accompaniment to the latest in flat screens is an ultraluxe remote: Lantic's solid gold model and ESPN's Ultimate Remote are definitely worth fighting over. The super-luxe laptops make sure that work and play no longer need to be mutually exclusive.

Bienvenue dans le futur. Un monde où des lunettes à lecteur vidéo intégré vous permettent de regarder un film en toute discrétion, où les enceintes dernier cri sont aussi belles à regarder qu'à écouter, où le dernier écran plat du marché se pilote avec une télécommande plaquée or et où les ordinateurs portables font se réconcilier confort de travail et de jeu.

Welkom in de toekomst. Videobrillen laten u toe discreet naar een film te kijken, en de nieuwste luidsprekers zien er even goed uit als ze klinken. Het beste toebehoren bij de nagelnieuwe flat screens is een ultraluxe afstandsbediening: het model van Lantic in massief goud en de Ultimate Remote van ESPN zijn zeker de moeite waard. De superluxueuze laptops zorgen ervoor dat werk en plezier niet langer gescheiden hoeven te worden.

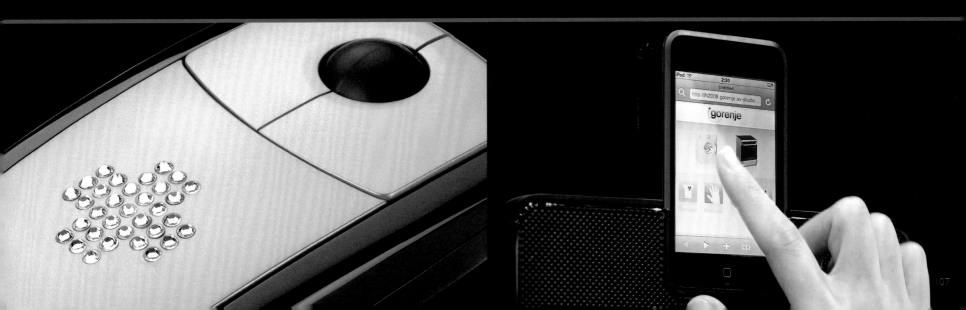

electronics and entertainment

Television Eyeglasses	110
Custom iPod	111
Modern iPod Dock	114
Meridian's F80: music with	
a Ferrari touch	115
Custom Pianos	116
Modern Headphones	118
Steinway & Sons Model D	
Music System	119
Transparent Audio Speaker System	120
Coaxial Speakers	122
Digital Classic Camera DCC	
5.0 Gold	124
Digital Spy Camera DSC	125
103" Plasma Television	126
Beo5 Remote	128
Gold Remote	129
The Ultimate Remote	130
Fridge Made for iPod	131
Ego Diamond	132
Computer Mouse	134
HotSeat Combat Simulator	135

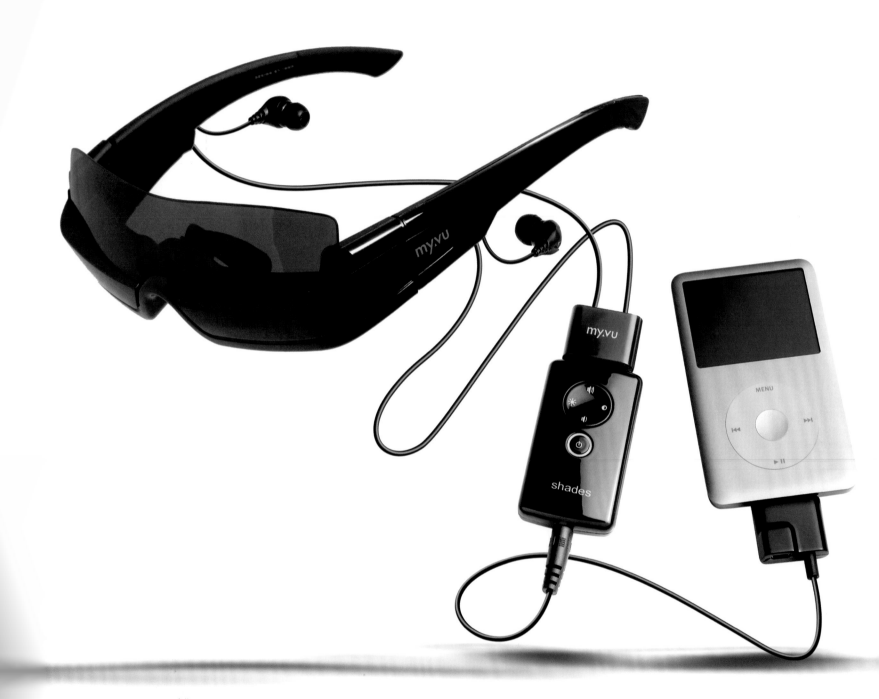

Custom iPod

Xexoo | www.xexoo.com

Xexoo will turn any iPod device into an object of desire with its customizable 18-karat treatments and customized designs. Diamonds can be set in a variety of styles for those seeking an extra bling to their beats. Considering how much time people spend on their iPods today, it only makes sense that it should look as stylish as the rest of your accessories.

Xexoo va transformer n'importe quel iPod en objet de collection grâce à ses designs personnalisés et ses options 18 carats. À la recherche d'un effet "bling-bling" ? Les diamants peuvent être montés suivant différents styles. Et si l'on pense au temps d'utilisation quotidien de l'iPod par une large frange de la population, cet appareil mérite largement de pouvoir être tout aussi stylisé que le reste de nos accessoires.

Xexoo maakt van elke iPod een hebbeding met zijn personaliseerbare 18-karaats bekleding en op maat gemaakte designs. Diamanten kunnen worden ingezet in een waaier van stijlen, voor wie zijn beats extra glans willen geven. Als we zien hoeveel tijd sommige mensen vandaag doorbrengen met hun iPod, is het logisch dat die er even stijlvol uitziet als de rest van hun accessoires.

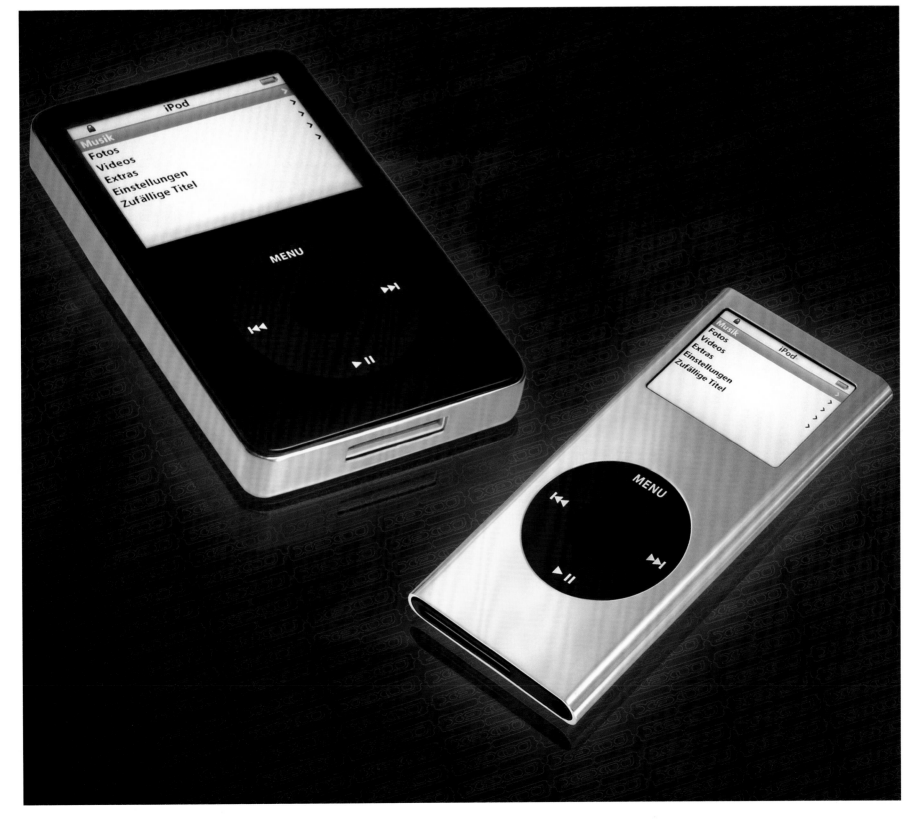

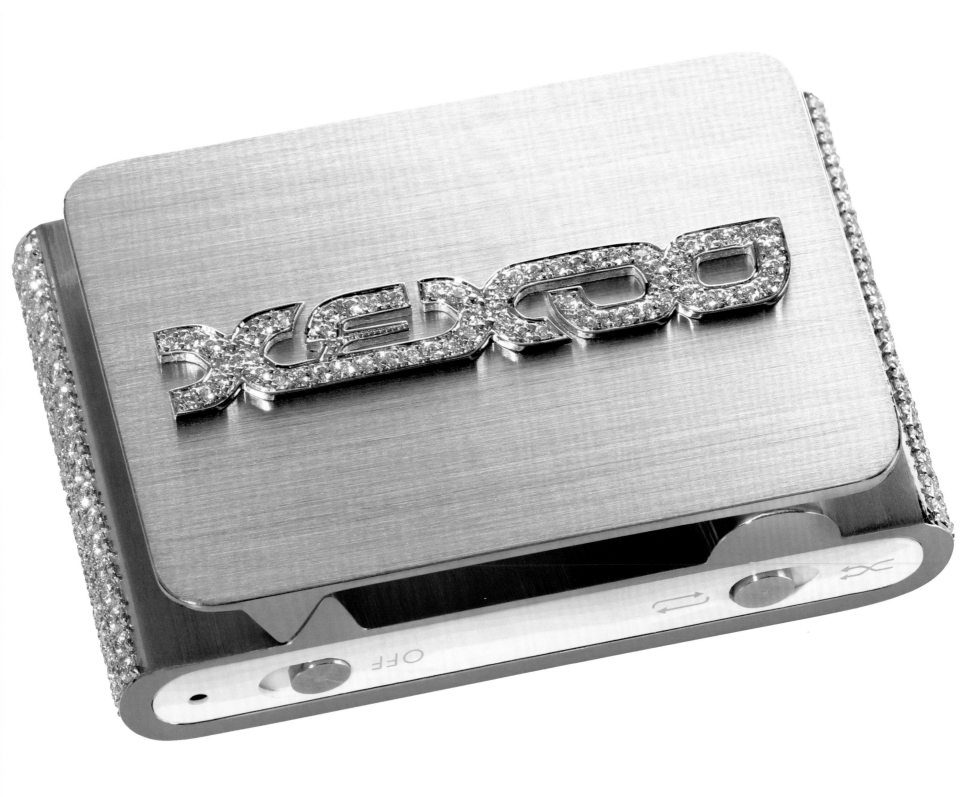

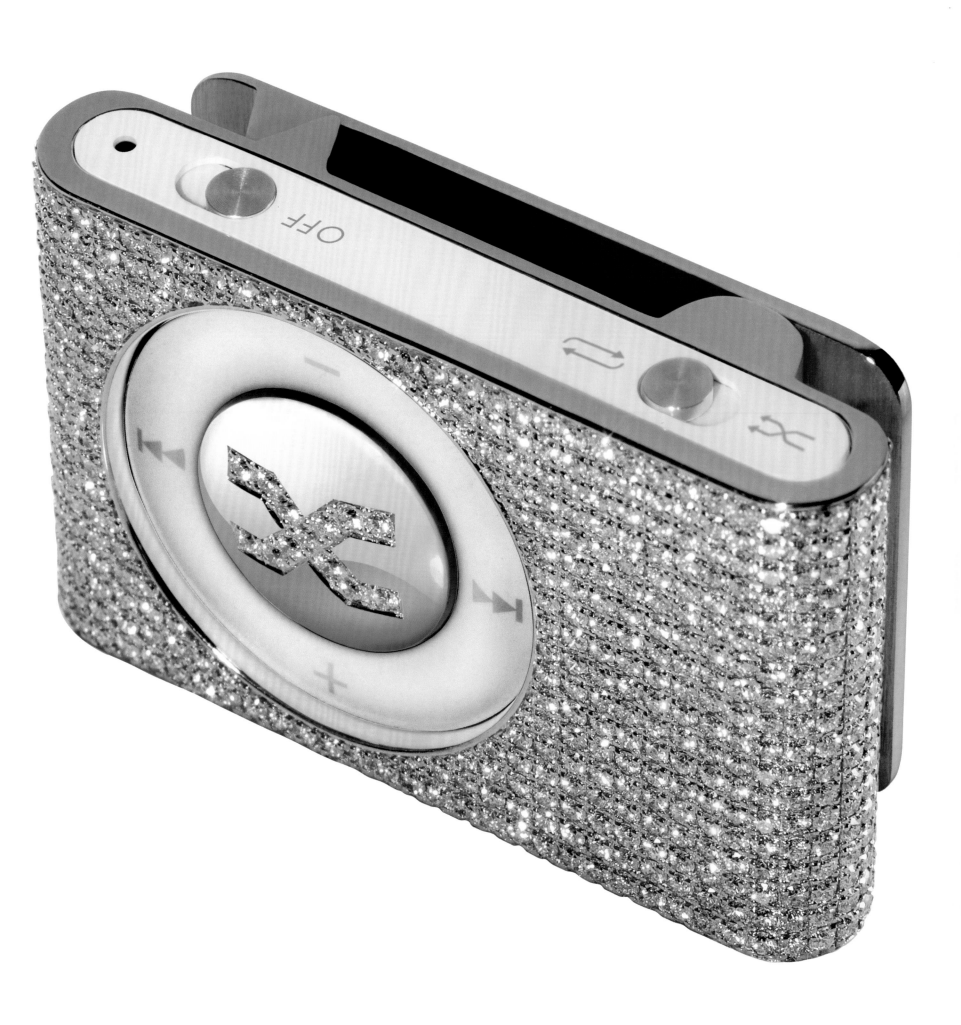

Modern iPod Dock

Bowers & Wilkins | www.bowers-wilkins.com

For four decades, Bowers & Wilkins has specialized in bringing its customers crystal clear sound. One of their latest products, Zeppelin, brings that technical expertise for use with the iPod but with exceptional design. Its aerodynamic shape is as much a desirable piece of art as a simple utilitarian electronics device.

Depuis quarante ans, Bowers & Wilkins s'impose comme le véritable spécialiste du son. L'une de ses récentes innovations, le Zeppelin, s'associe avec iPod pour faire se rencontrer une expertise technique sans faille et un design exceptionnel. Sa forme aérodynamique est optimale, lui permettant d'être assimilé à un appareil électronique utilitaire tout autant qu'à une œuvre d'art. Le son projeté, quant à lui, fait honneur à la réputation de la célèbre enseigne.

Vier decennia lang al is Bowers & Wilkins gespecialiseerd in het leveren van kristalheldere klank aan zijn klanten. Eén van hun meest recente producten, Zeppelin, zorgt ervoor dat deze technische expertise gebruikt kan worden op de iPod, aangevuld met een sterk staaltje design. Zijn aerodynamische vorm maakt van hem evenzeer een begeerd kunstwerk als een eenvoudig elektronisch gebruiksvoorwerp. En de klank is alles wat men zou mogen verwachten van het bekende bedrijf.

Meridian's F80: music with a Ferrari touch

Meridian | www.thef80.com

This portable system, co-designed with Ferrari, packs a radio, CD, and DVD video into its sleek body. It also works with an iPod. Best of all, its shiny exterior, available in standard Ferrari colors, is perfect for racecar enthusiasts who appreciate quality in any form.

Ce système portatif, conçu en collaboration avec Ferrari, allie dans son boîtier une radio et un lecteur CD/DVD, et peut également accueillir un iPod. Cerise sur le gâteau, sa finition extérieure impeccable, disponible dans les couleurs Ferrari standards, est idéale pour les passionnés de voitures de course qui apprécient la qualité sous toutes ses formes.

Dit draagbare systeem, ontworpen in samenwerking met Ferrari, integreert radio, cd en dvd-video in één strak geheel. Het werkt ook met een iPod. Het beste van al is dat het glanzende uiterlijk, beschikbaar in standaard Ferrari-kleuren, perfect is voor liefhebbers van racewagens die kwaliteit in al zijn vormen weten te waarderen.

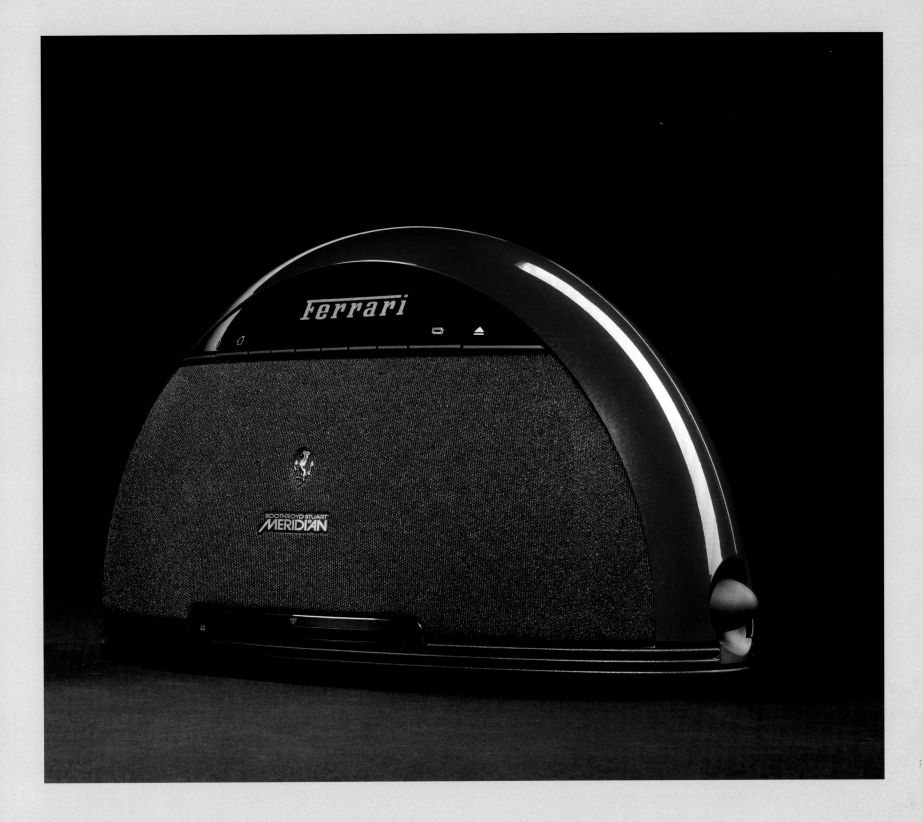

Custom Pianos

Steinway & Sons | www.steinway.com

Just a year after Steinway & Sons built its first grand piano, company founder Henry E. Steinway sensed that there was a market for instruments in finishes other than the traditional black ebony. Today, the New York-based piano maker has collaborated with renowned designers to create a limited number of unique, elaborately decorated masterpieces each year.

Un an après la réalisation de son premier grand piano, Henry E. Steinway a senti le potentiel d'un marché pour des instruments présentant d'autres finitions que l'ébène noir traditionnel. Aujourd'hui, Steinway & Sons crée chaque année, en collaboration avec des designers reconnus, un nombre limité de pièces uniques décorées de manière inédite.

Reeds een jaar nadat Steinway & Sons zijn eerste piano bouwde, wist de oprichter van het bedrijf, Henry E. Steinway, dat er een markt bestond voor instrumenten die anders afgewerkt zijn dan met het traditionele zwarte ebbenhout. Nu creëert de in New York gevestigde pianobouwer, in samenwerking met bekende designers, elk jaar een beperkt aantal unieke, rijkelijk gedecoreerde meesterwerken. U hebt de keuze uit het historische archief of u kunt vertrekken van uw eigen originele ideeën.

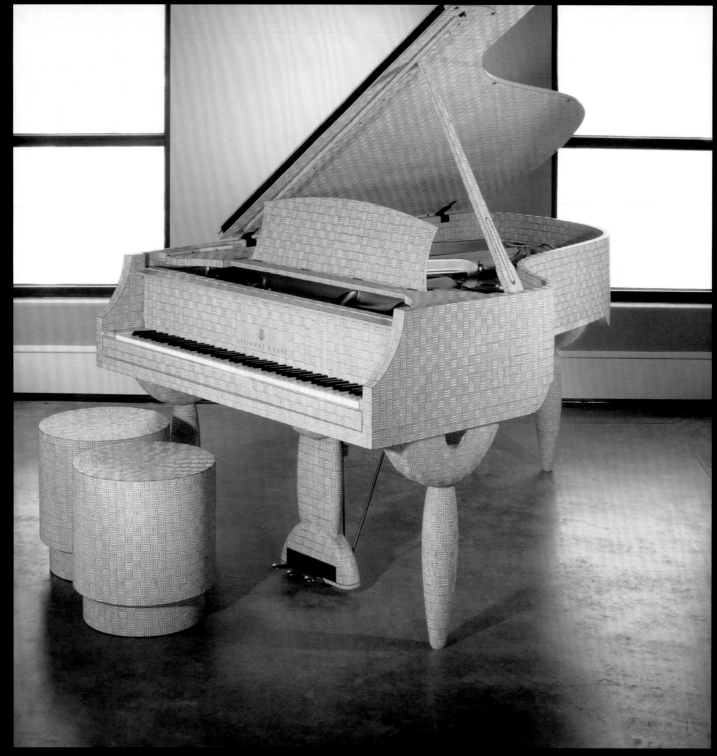

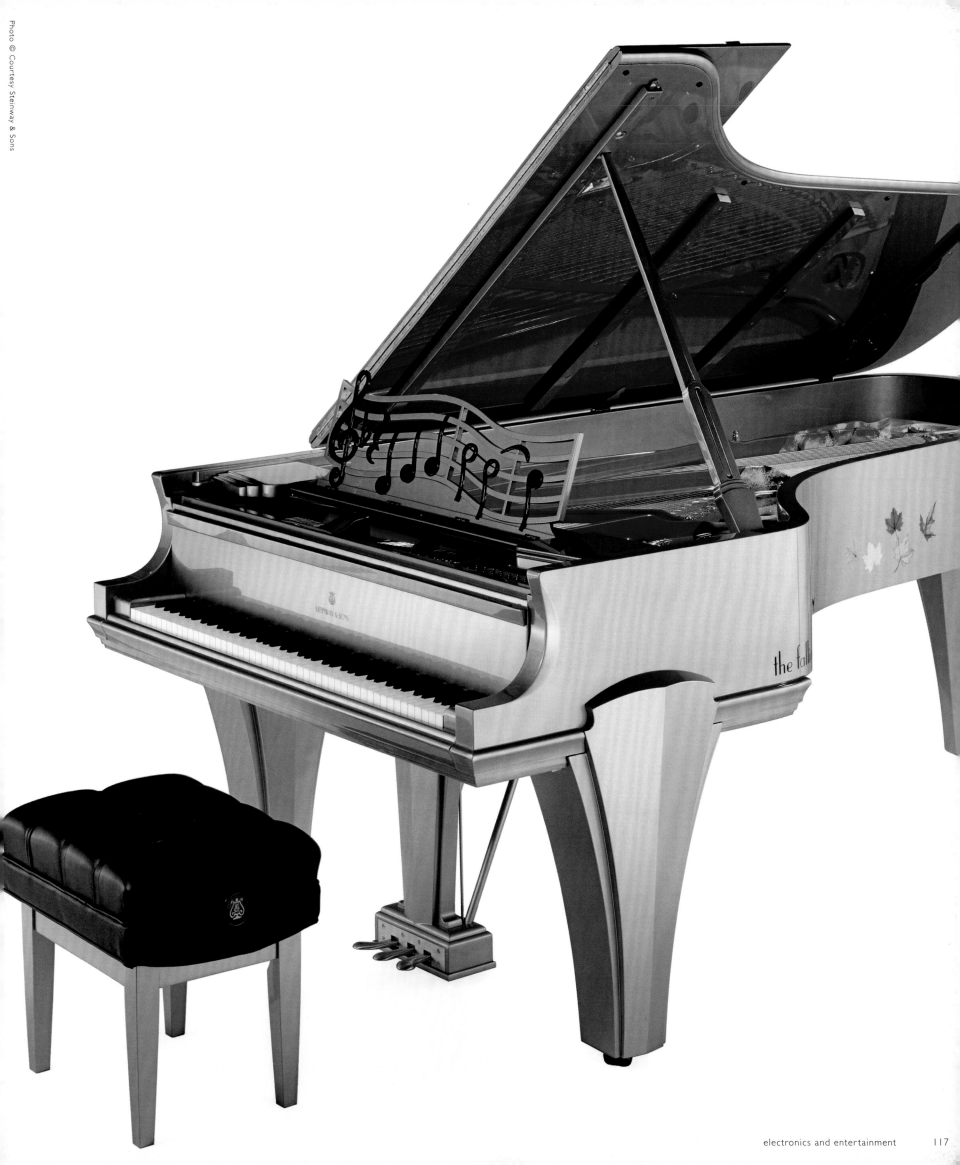

Modern Headphones

Sennheiser | www.sennheiserusa.com

The state-of-the art design of this award-winning headphone makes you feel as if you are listening in on a live jazz session or privy to front row seats at the philharmonic. From the common aficionado to the professional acoustic engineer, these headphones surpass any music lovers expectations with engineering that is 60 years in the making.

Grâce au design optimal de ces écouteurs maintes fois récompensés, vous bénéficierez d'une qualité d'écoute digne d'une session live de jazz ou de la puissance d'un orchestre philarmonique. Bénéficiant de soixante années d'expérience dans le domaine du son, ces écouteurs dépassent les attentes de tous les amoureux de musique, de l'utilisateur lambda à l'ingénieur acoustique professionnel.

Het geavanceerde design van deze bekroonde hoofdtelefoon geeft u het gevoel te luisteren naar een live jazzsessie of op de beste plaatsen te zitten tijdens een concert van een filharmonisch orkest. Zowel bij de gewone fan als bij de professionele geluidsingenieur overtreft deze hoofdtelefoon alle verwachtingen als muziekliefhebber, dankzij de engineering die het resultaat is van 60 jaar ontwikkeling.

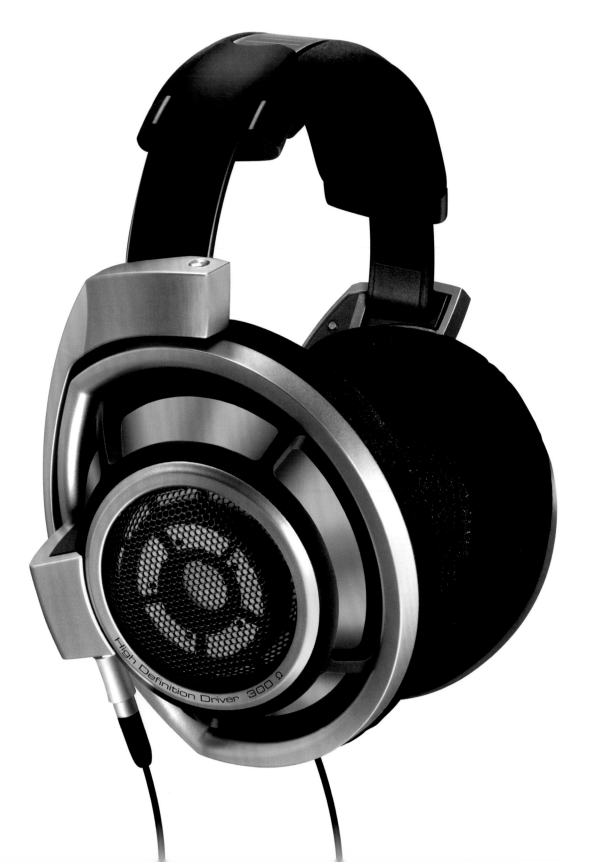

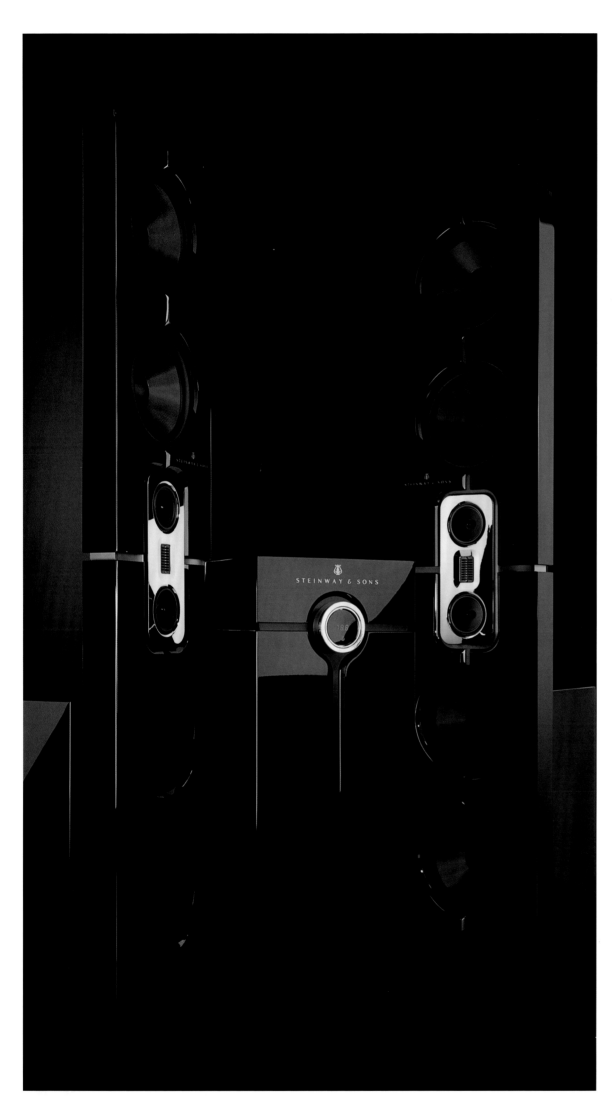

Steinway & Sons Model D Music System

Steinway Lyngdorf | www.steinwaylyngdorf.com

Music affects the mood of a room in the same way that lighting and great furniture does; it sets a tone for action or relaxation. Standing tall at almost seven feet and weighing over 500 pounds, these speakers are sure to impress even the most critical electronics guru. For a mere €143,000, these speakers not only guarantee pitch perfect sound, but boast being the first completely digital, ultra-high end audio system ever produced.

Invitant à l'action ou à la relaxation, la musique influe sur l'ambiance d'une pièce de la même façon que l'éclairage ou le mobilier. Avec leurs dimensions impressionnantes (2,13 mètres pour 226 kg), ces enceintes sauront à coup sûr satisfaire les amateurs d'électronique les plus exigeants. Car non seulement elles offrent un son parfait, mais elles constituent le premier système audio haute fidélité numérique jamais produit. Un pur plaisir, pour la modique somme de 143.000 €.

Muziek beïnvloedt de sfeer in een ruimte op dezelfde manier als verlichting en meubilair dat doen; ze zet de toon voor actie of relaxatie. Van deze luidsprekers, bijna twee meter hoog en meer dan 230 kg, zullen zelfs de meest kritische elektronica-goeroes onder de indruk zijn. Voor slechts € 143.000 garanderen deze luidsprekers niet alleen een perfecte klank, maar bent u er ook zeker van dat ze het eerste volledig digitale, ‚ultra-high end' audiosysteem zijn dat ooit werd gemaakt.

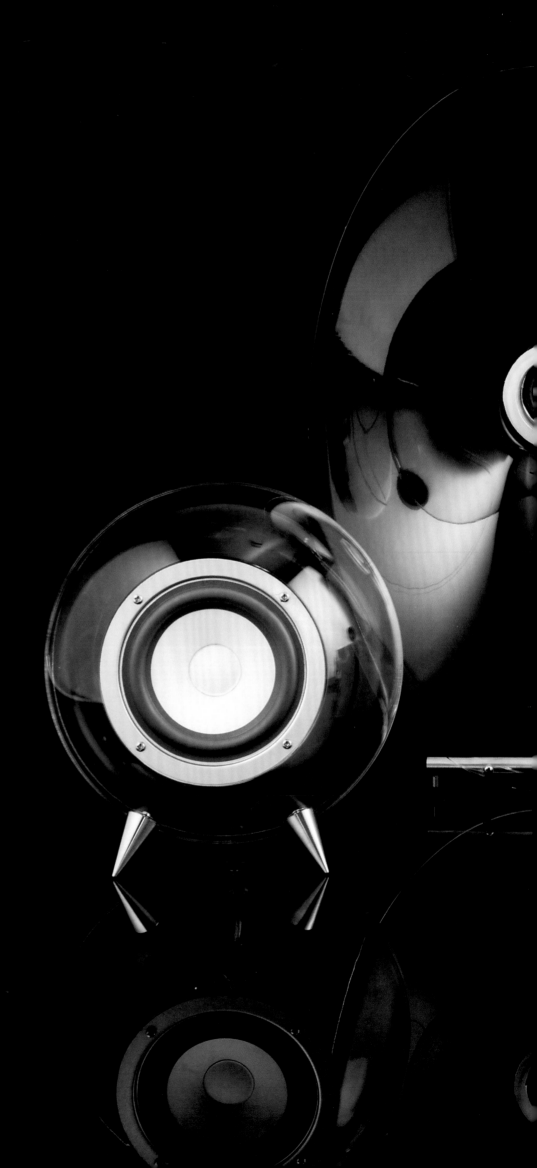

Transparent Audio
Speaker System

Ferguson Hill | www.fergusonhill.co.uk

These speakers are awe-inspiring sculpturally, not to mention ultra high performing, technically speaking. The speakers are crafted from clear-cast acrylic and stand 1.65m high. The gramophone-shaped speakers deliver clear surround-sound quality audio that works for rooms of all sizes.

Offrant une performance technique de très haute qualité, ces enceintes sculpturales en forme de disque sont également une véritable source d'inspiration. Fabriquées en acrylique transparent et mesurant 1,65 m de hauteur, elles offrent un son audio surround très clair qui convient à tout type de pièces.

Deze luidsprekers zijn spectaculair qua vormgeving en zetten op technisch vlak een topprestatie neer. De luidsprekers zijn vervaardigd uit doorzichtig gegoten acryl en zijn 1,65 m hoog. De grammofoonvormige luidsprekers leveren een heldere surround-geluidskwaliteit voor kleine en grote ruimtes.

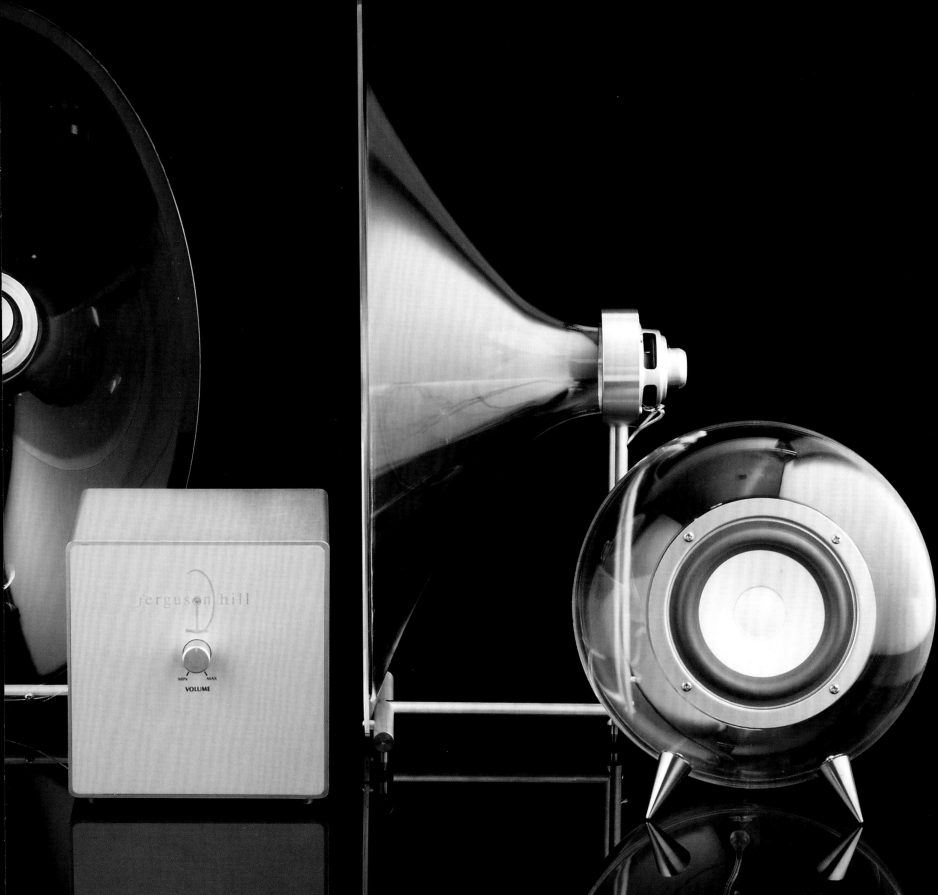

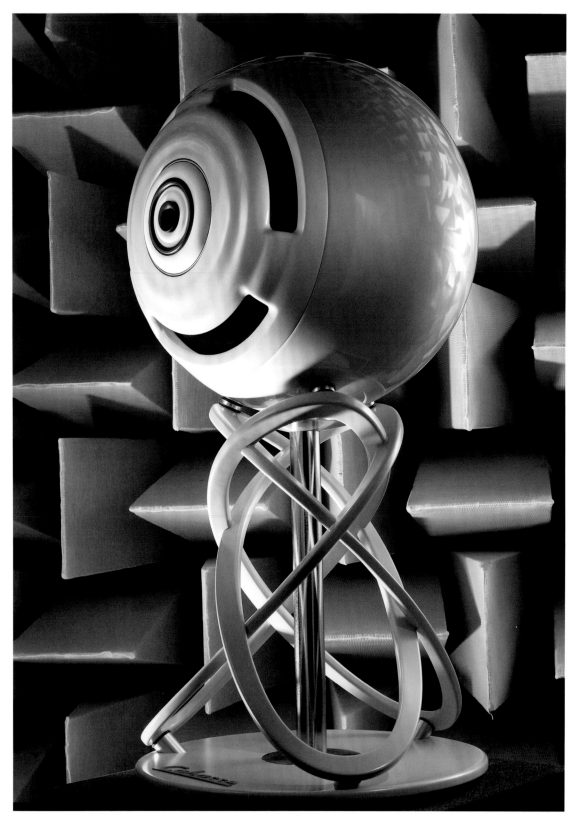

Coaxial Speakers

Cabasse | www.cabasse.com

The La Sphere speaker from Cabasse is designed to create unique ambiences for interior spaces and enhance the acoustics into virtual theater rooms. Even for its small size, these speakers beat out their larger counterparts. The ethereal design gives a futuristic look to any stereo system.

Les enceintes de Cabasse, dites ''La Sphère'', sont conçues pour créer des ambiances uniques dans les espaces intérieurs et pour améliorer l'acoustique des salles de théâtres virtuelles. Malgré sa petite taille, ce modèle surpasse largement ses concurrents plus imposants. Son design épuré vient compléter à profit tout système stéréo, apportant une allure futuriste des plus élégantes.

De La Sphere luidspreker van Cabasse werd ontworpen om een unieke sfeer te creëren in ruimtes en de akoestiek te verbeteren in virtuele theaterzalen. Ondanks hun beperkte afmeting overtreffen deze luidsprekers hun grotere equivalenten. Het etherische design geeft elk stereosysteem een futuristische look.

Powershot SX1 IS Digital SLR Camera

Canon | www.usa.canon.com

This all-purpose power camera is perfect for those who want to excel from casual hobbyist to dedicated enthusiast. With a more powerful zoom, a 10-megapixel CMOS sensor, and the best video capability with its 2.8-inch vari-angle LCD, this multi-use camera will impress any expert, but is as easy to use for the amateur photographer.

Cet appareil photo multi usages est idéal pour réaliser des photographies de qualité, qu'il s'agisse d'un passe-temps occasionnel ou d'une véritable passion. Équipé d'un zoom puissant, d'un capteur CMOS 10 méga pixels, et d'un écran LCD orientable de 2,8 pouces garantissant d'excellentes capacités vidéo, il reste un outil facile d'utilisation mais exigeant en termes de performance.

Deze krachtige allround camera is perfect voor diegenen die willen evolueren van gewone hobbyist tot toegewijde fan. Met een krachtigere zoom, een 10-megapixel CMOS sensor, en het beste videover-mogen met zijn varihoek LCD van 2,8 inch zal deze multifunctionele camera elke expert verbazen, maar hij is evengoed gemakkelijk te gebruiken door de amateurfotograaf.

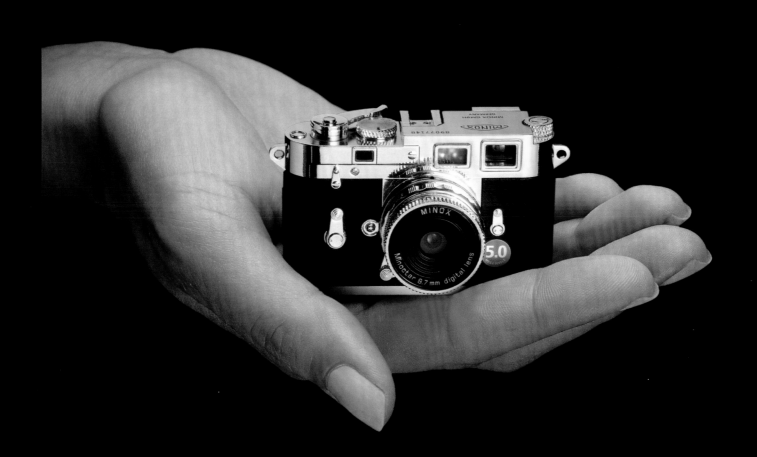

Photo © MINOX

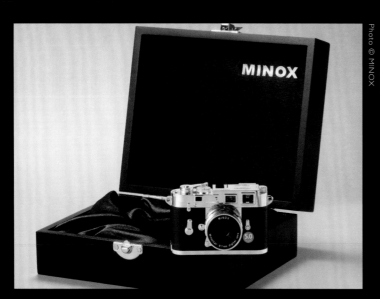

Photo © MINOX

Photo © MINOX

Digital Classic Camera DCC 5.0 Gold

Minox | www.minox.com

This exclusive Gold Edition is a real delight for lovers of state-of-the-art photo technology with a touch of luxury. The gold edition with its striking design has been meticulously miniaturized to one third of the original size but with the innovative technology of competitive digital cameras with its five million pixel resolution capability.

Cette édition Gold exclusive est un vrai régal pour les amateurs de technique photographique sensibles à une certaine touche de luxe. Présentée dans une boîte foncée, doublée de satin, elle présente un magnifique design noir et doré. Méticuleusement miniaturisé jusqu'à un tiers de la taille originale, ce modèle a été également équipé de la meilleure technologie des caméras digitales actuelles, offrant 5 millions de pixels de résolution.

Deze exclusieve Gold-editie is een waar genot voor liefhebbers van innoverende fototechnologie, met een vleugje luxe. De Gold-editie heeft een opvallend design met zwart en goud en wordt geleverd in een donker, met satijn gevoerd houten kistje. Dit model werd nauwgezet geminiaturiseerd tot één derde van zijn originele afmetingen, maar is met zijn resolutiecapaciteit van 5 miljoen pixels uitgerust met de innoverende technologie van concurrerende digitale camera's.

Minox has real life experience making cameras for top secret covert operations; their sub-miniature 'spy' cameras were used for clandestine photography during WWII. This is their first digital camera to mimic the size and form of their classic sub-miniature line. Weighing just around 60 grams, it still includes 128 MB of internal memory with the ability to shoot 640 x 480 pixel movies.

Utilisées pour prendre des photos de façon clandestine pendant la Seconde Guerre mondiale, les caméras espions de Minox bénéficient d'une réelle expertise. La "Spy" est une adaptation ultra miniaturisée de la ligne classique de la marque. Mesurant seulement 86 x 30 x 21 mm pour un poids plume de 60 grammes, elle conserve tous les éléments clés qui ont fait la réputation de Minox, dont un détecteur d'images 3.2 MP, une carte mémoire de 128 MB, une batterie Lithium-Ion rechargeable et la capacité de tourner des films de 640 x 480 pixels.

Minox heeft ervaring in het maken van spionage-camera's. Hun subminiature 'spionage' camera's werden immers gebruikt voor clandestiene fotografie in de Tweede Wereldoorlog. Dit is hun eerste digitale camera die de afmeting en vorm van hun klassieke subminiature lijn overneemt. Het toestel meet slechts 86 x 30 x 21 mm en weegt ongeveer 60 gram, maar is toch uitgerust met een beeldsensor van 3,2 MP, een intern geheugen van 128 MB, een herlaadbare lithium-ionbatterij en hij kan 640 x 480 pixel-films aan.

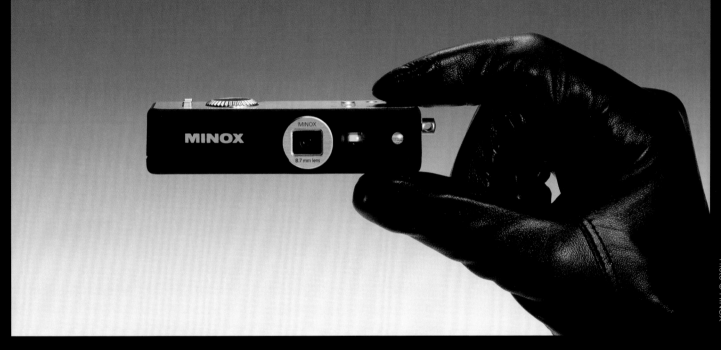

Photo © MINOX

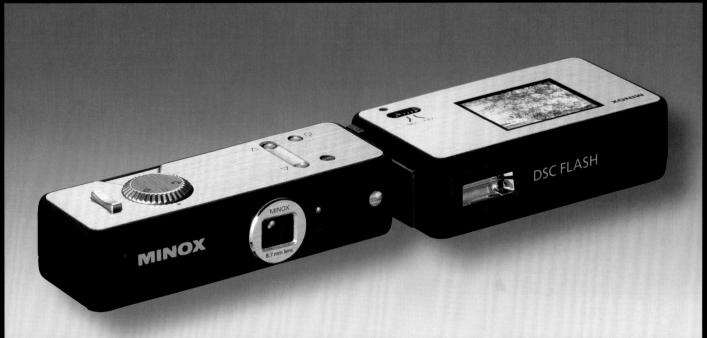

Photo © MINOX

103" Plasma Television
Bang & Olufsen | www.bang-olufsen.com

Bringing together all of Bang & Olufsen's renowned sound and picture qualities, this model is a hi-tech masterpiece in a mega size format that sells for €85,000. With a long list of its most recent picture improvement and home theater technologies, including a motorized stand that can adjust the viewing angle of this 500 kilogram screen, this plasma television is the newest revolution in home cinema technology.

Caractéristique de la qualité sonore et visuelle qui fait la réputation de Bang & Olufsen, cet écran ultra large d'une valeur de 85.000 € est un véritable chef-d'œuvre de haute technologie. Grâce à ses nombreuses innovations techniques en termes d'images et de mouvement (il comprend un socle motorisé qui permet de régler l'angle de vue malgré un poids de 500 kg), cet écran plasma est la toute dernière révolution en matière de home cinema.

Dit model, dat alle bekende klank- en beeld-kwaliteiten van Bang & Olufsen verenigt, is een hi-tech meesterwerk in megaformaat, dat wordt verkocht voor € 85.000. In een lange lijst van zijn meest recente technologieën op het vlak van beeldverbetering en thuisbioscoop, inclusief een gemotoriseerde staander die de kijkhoek van dit 500 kg wegende scherm kan aanpassen, is deze plasma-tv de nieuwste revolutie op het vlak van home cinema.

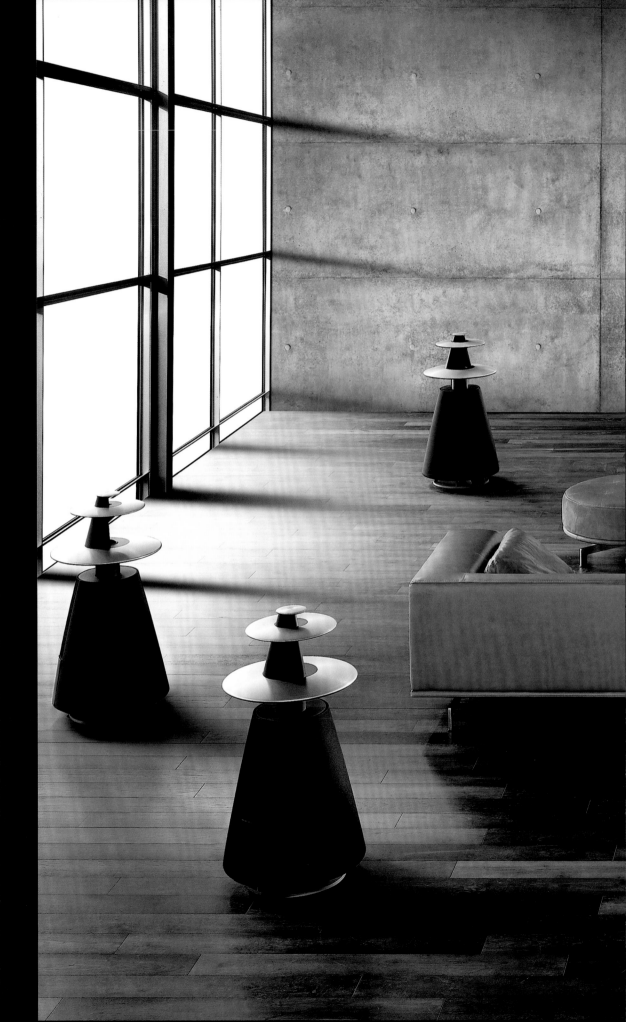

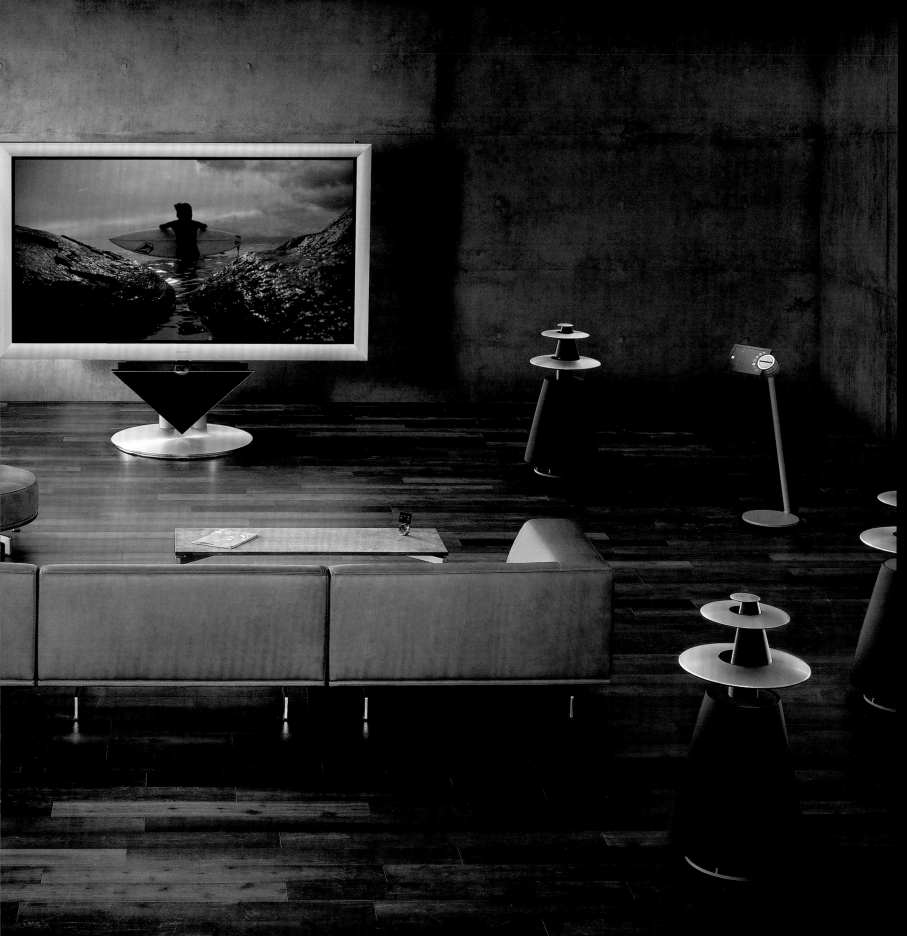

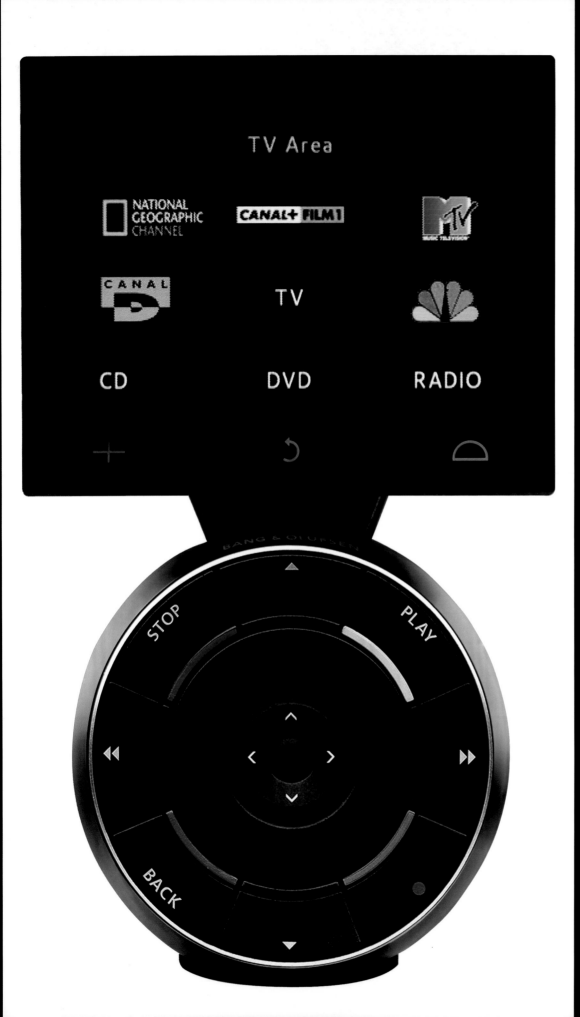

Beo5 Remote

Bang & Olufsen | www.bang-olufsen.com

This is a product of 15 years of research, with a special design that focuses on ergonomics rather than buttons. It can be operated with one hand, and its designers put emphasis on ease without sacrificing any functionality.

Ce produit, issu de quinze années de recherche, se caractérise par un design ergonomique visant l'adaptation la plus optimale de l'outil à la morphologie humaine. Sa grande maniabilité, qui ne compromet aucune fonctionnalité, permet ainsi de le commander d'une seule main, en toute simplicité.

Dit is het resultaat van 15 jaar onderzoek, met een speciaal design dat eerder gericht is op ergonomie dan op knoppen. Het toestel kan met één hand worden bediend en de ontwerpers ervan legden de nadruk op gebruiksgemak, zonder enige functionaliteit op te offeren.

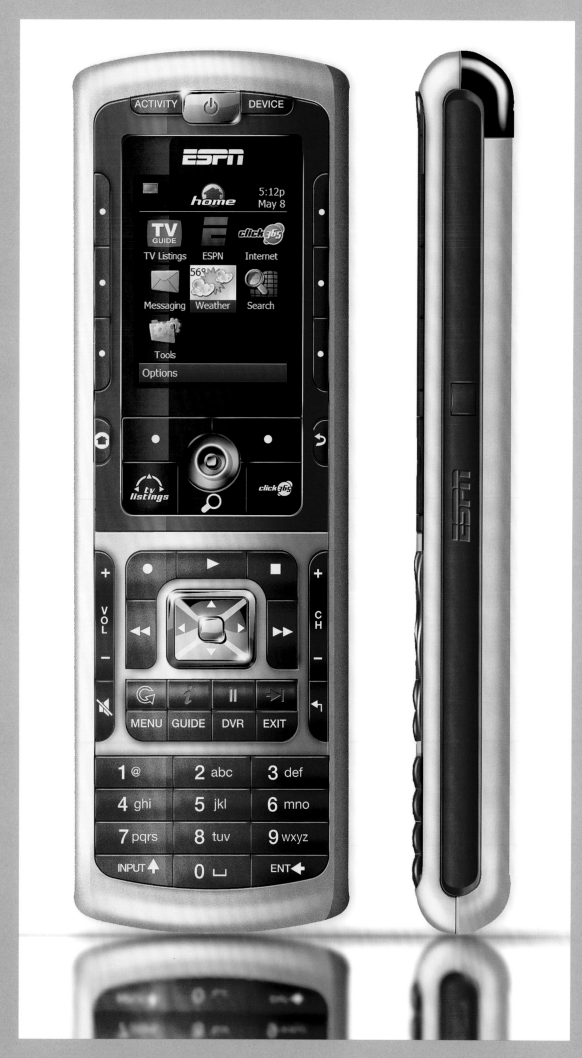

Photo © ESPN

The Ultimate Remote

ESPN | www.espnshop.com

Sports fans can be some of the most intense remote control users, and this is the ultimate remote for the die-hard fan that needs to consume as much sports information as possible or simply flip from channel to channel.

Il arrive que les passionnés de sport soient également des utilisateurs de télécommandes acharnés. C'est de ce constat qu'est née l'Ultimate Remote, une commande à distance dédiée à tous les frénétiques de sport adeptes du zapping et en quête d'informations sportives en chaîne.

Sportfans zijn vaak intensieve televisiekijkers. Dit is de ultieme afstandbediening voor deze fanaten die zo veel mogelijk sportnieuws willen zien of gewoon van kanaal naar kanaal zappen.

Fridge Made for iPod

Gorenje | www.gorenje.com

An iPod and a fridge might not be the first combination one would think of but it actually makes a lot of sense. Parties always migrate to the kitchen and music is a cook's best friend, so the pairing is perfect.

De prime abord, l'association d'un iPod et d'un réfrigérateur peut sembler surprenante. Mais avec Gorenje, cela prend tout son sens. Les fêtes ne se terminent-elle pas généralement dans la cuisine ? Puisqu'il est bien connu que musique et cuisine font souvent bon ménage, cette combinaison est donc simplement idéale.

Een iPod-annex-koelkast is misschien niet de eerste combinatie waar men aan zou denken, maar ze is niet zo gek als het lijkt. Op feestjes komt iedereen meestal in de keuken terecht en muziek is de beste vriend van de kok, dus is het een perfect koppel.

Ego Diamond

Ego Lifestyle | www.ego-lifestyle.cm

The portable computers produced by the Dutch company Ego holds the most expensive title as the most priciest laptops in the world. With its most basic model of solid palladium white gold plates to its platinum versions into which countless carats of diamonds are imbedded, it is little wonder that these made to order laptops have prices only upon request.

Les ordinateurs portables fabriqués par la société hollandaise Ego sont de loin les plus chers au monde. Du modèle "basique" constitué de plaques en alliage palladium/or blanc aux versions platines serties d'un nombre incalculable de carats de diamants, il est inutile de préciser que le prix de ces petits bijoux, réalisés sur mesure, n'est communiqué que sur demande.

De draagbare computers die worden gemaakt door het Nederlandse bedrijf Ego, staan bekend als de duurste laptops ter wereld. Als we het basismodel zien, met massieve platen in palladium-wit goud tot en met de platinaversies, waarin ontelbare karaten diamanten verwerkt zijn, is het natuurlijk geen wonder dat de prijzen van deze laptops, die op bestelling worden gemaakt, enkel op verzoek worden meegedeeld.

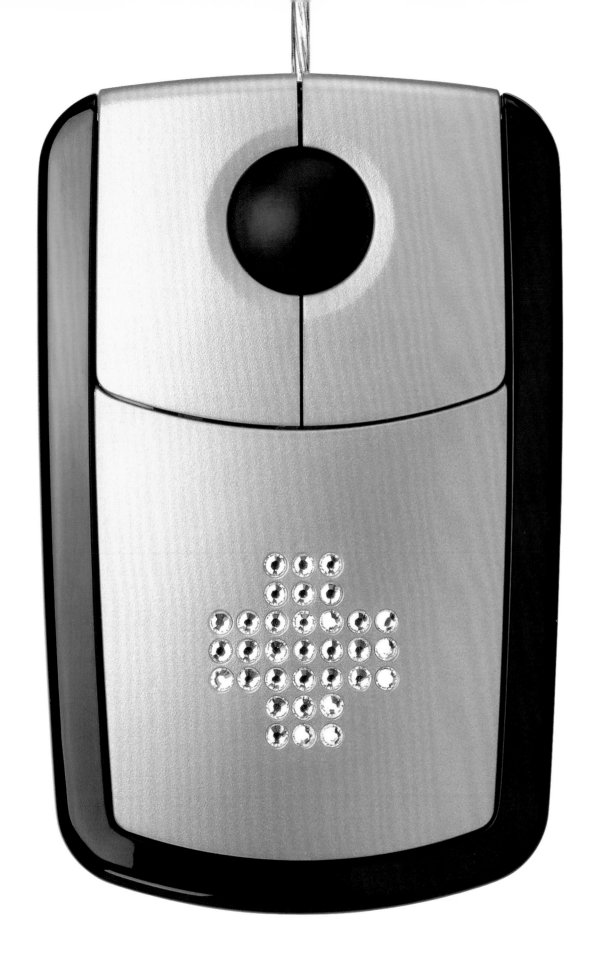

Computer Mouse

Pat Says Now | www.pat-says-now.com

At €19,000, this diamond studded, 18-karat gold device is the world's most expensive computer mouse. From Swiss specialty designer Pat Says Now, it is the perfect gift for the boy who has everything except a mouse that will never tire.

D'une valeur de 19.000 €, cette souris en or 18 carats sertie de diamants est la plus chère au monde. Fabriquée par le designer Pat Says Now, elle est le cadeau idéal pour ceux qui possèdent tout, si ce n'est une souris dont ils ne se lasseront jamais.

Dit met diamanten bezette, 18-karaats gouden toestelletje van € 19.000 is de duurste computermuis ter wereld. Ze is van de hand van de gespecialiseerde Zwitserse designer Pat Says Now en is het perfecte geschenk voor de jongen die alles al heeft behalve een muis die nooit verveelt.

HotSeat Combat Simulator

Hotseat | www.hotseatinc.com

Ever imagine what it would be like to fly an F16 or drive a Formula One racecar? This simulator delivers an experience so authentic that US government agencies are lining up to buy it for training purposes. The flight simulator is even FAA approved, placing controls within your reach like a real cockpit with special seat vibrations that give the true sensation of flight.

Vous êtes-vous déjà imaginés en train de piloter un F16 ou une Formule 1 ? Ce simulateur garantit une expérience si authentique que les agences gouvernementales des États-Unis s'empressent de l'acheter pour former leurs équipes. Approuvé par l'Administration Fédérale de l'Aviation (FAA), le simulateur de vol, équipé de commandes spécifiques et d'un système de vibrations intégré, est une reproduction parfaite d'une cabine de pilotage.

Hebt u zich ooit ingebeeld hoe het zou zijn om met een F16 te vliegen of met een formule 1-wagen te rijden? Deze simulator biedt een ervaring die zo echt lijkt dat de overheidsorganisaties van de VS hem massaal willen aankopen voor opleidingsdoeleinden. De vluchtsimulator is zelfs goedgekeurd door de FAA, waardoor u een controlepaneel binnen handbereik krijgt met speciale trillingen in de zetel, waardoor u het gevoel krijgt dat u echt vliegt, net als in een echte cockpit.

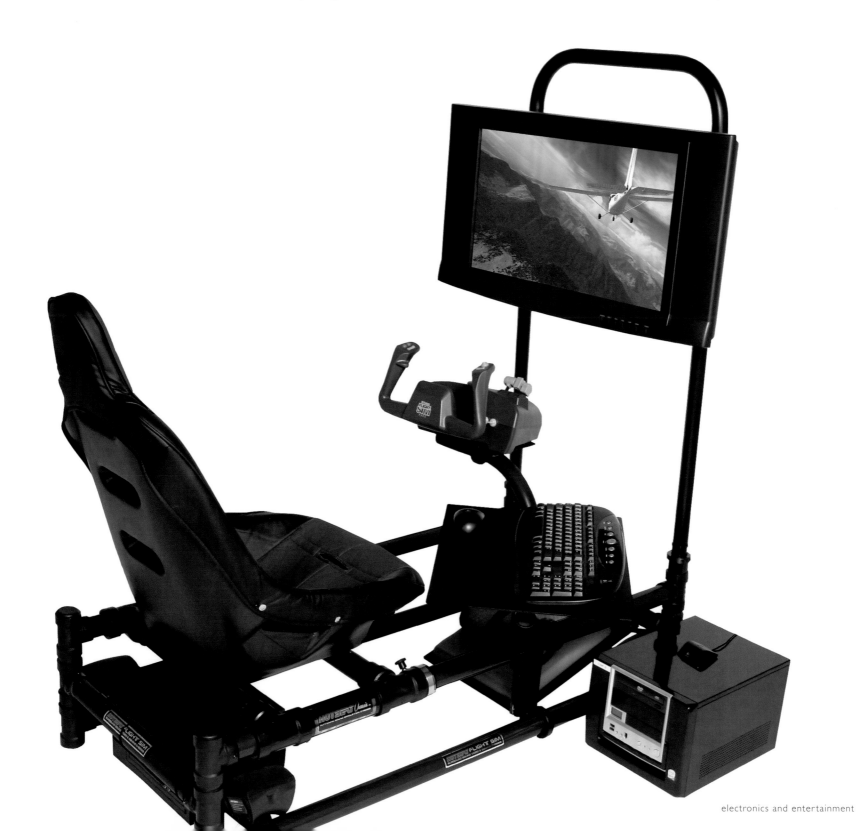

megayachts

Yachts are the supreme emblems of luxury life-style. They imply freedom, leisure, beauty and an appreciation of the finest things the world has to offer. The megayachts pictured here are the best of an already competitive category. They offer excellent design inside and out and the most advanced sailing and motoring capabilities around. Whether to own or to charter, these are the boats that set the standard.

Le yacht est l'emblème suprême d'une vie luxueuse. Il représente la liberté, l'oisiveté, la beauté et le goût de ce que le monde peut offrir de meilleur. Les bateaux présentés dans ce chapitre sont la crème de leur catégorie, déjà hautement compétitive. Ils offrent un design d'excellence, et les meilleures capacités en termes de navigation. À louer ou à acheter, ces pièces d'exception sont sans conteste une référence.

Jachten staan bij uitstek symbool voor een luxueuze levensstijl. Ze impliceren vrijheid, ontspanning, schoonheid en een waardering van het beste wat het leven te bieden heeft. De megajachten die hier worden afgebeeld, zijn de beste in een al op competitie gerichte categorie. Ze kregen zowel binnen als buiten een prachtig design mee en hebben de beste zeil- en motorcapaciteiten die er bestaan. In eigen bezit of gecharterd zijn dit de boten die de standaard bepalen.

megayachts

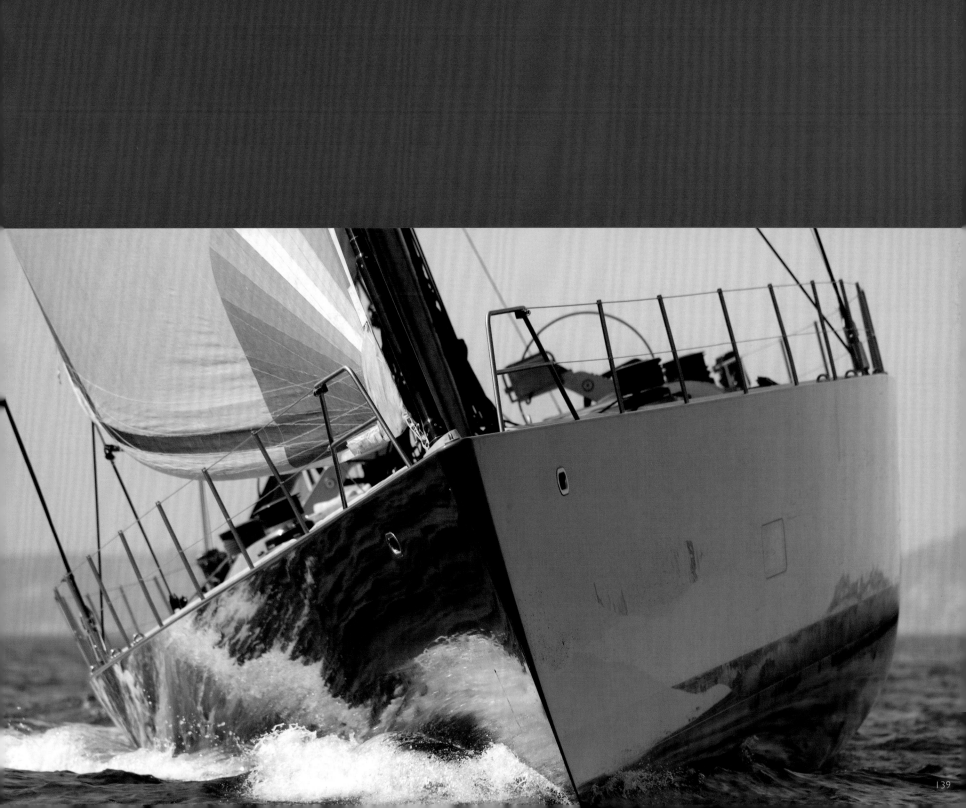

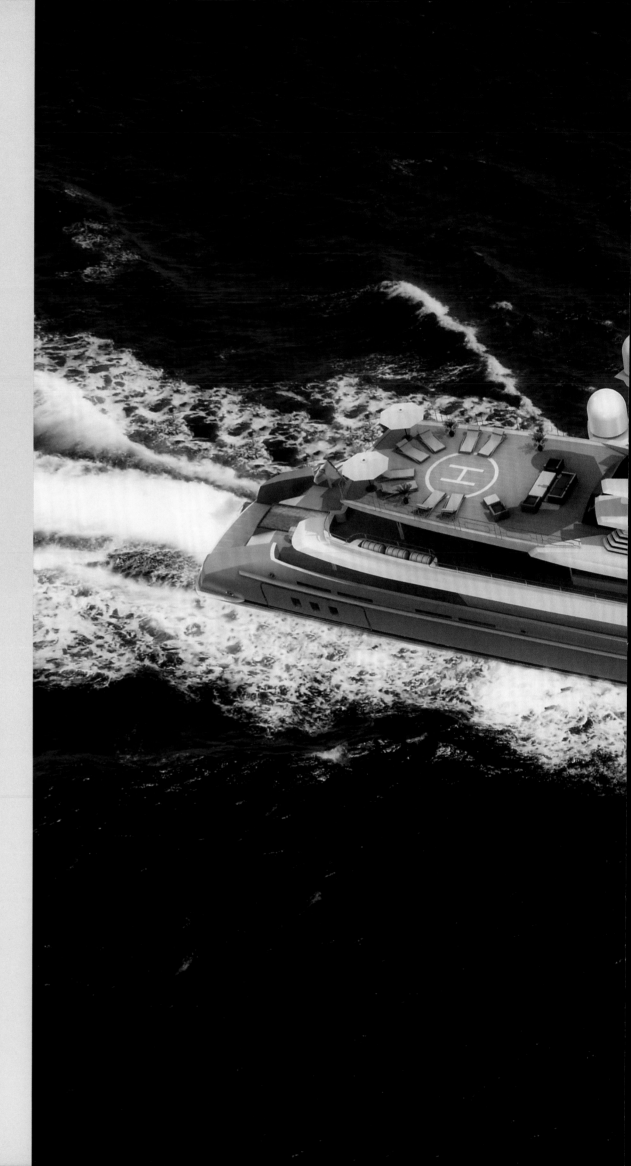

Red Square

Edmiston | www.edmistoncompany.com

Edmiston & Company, a world leader in the mega yachting business, have arranged for the sale and charter of the most iconic and extraordinary yachts in the world. With offices located all over the world, they are known for their expertise and connections with the finest shipyards and builders, and their discreet manner of conducting business.

Edmiston & Company, l'un des leaders sur le marché mondial des méga yachts, a organisé la vente et l'acheminement du Red Square, le bateau le plus emblématique qui soit. Avec des bureaux situés dans le monde entier, la compagnie est connue pour sa grande expertise, ses relations avec les meilleurs chantiers navals et artisans, et pour sa discrétion sans faille dans la conduite des affaires.

Edmiston & Company, een wereldleider in de sector van de megajachten, organiseert de verkoop en chartering van de meest iconische en buitengewone jachten ter wereld. Met kantoren gevestigd over heel de wereld zijn ze gekend om hun expertise en con-necties met de beste scheepswerven en –bouwers, en hun discrete manier van zaken doen.

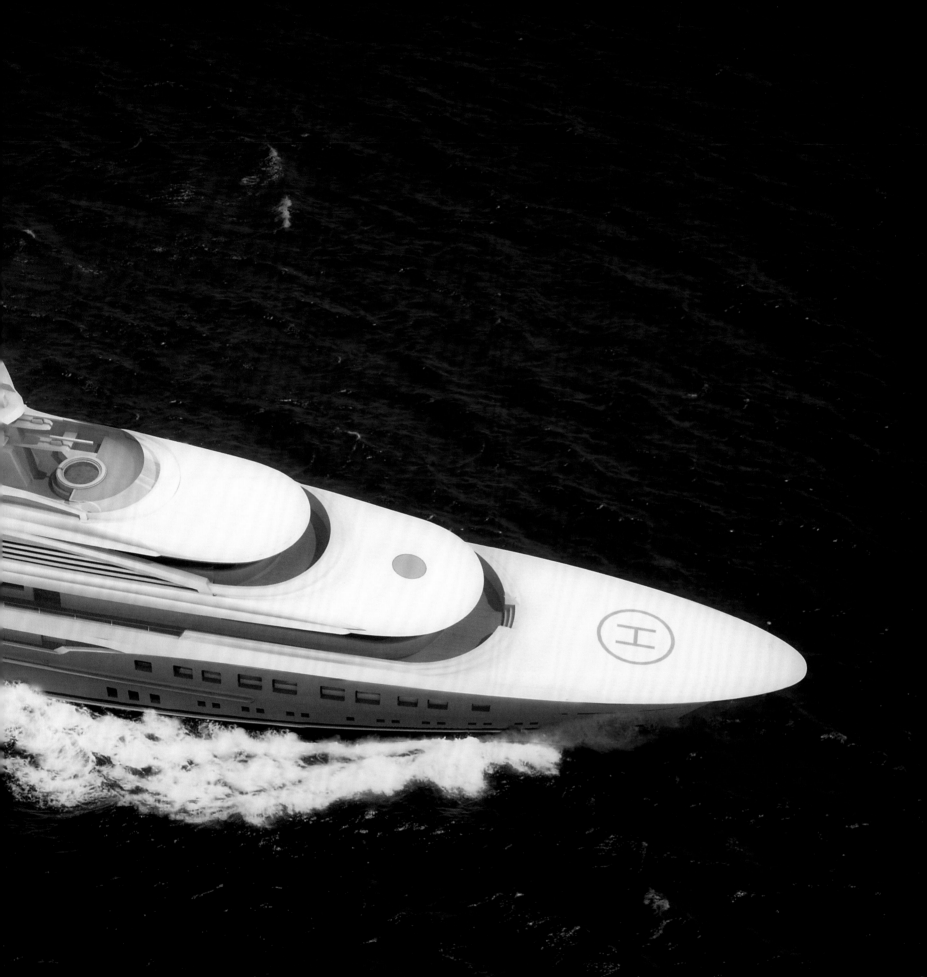

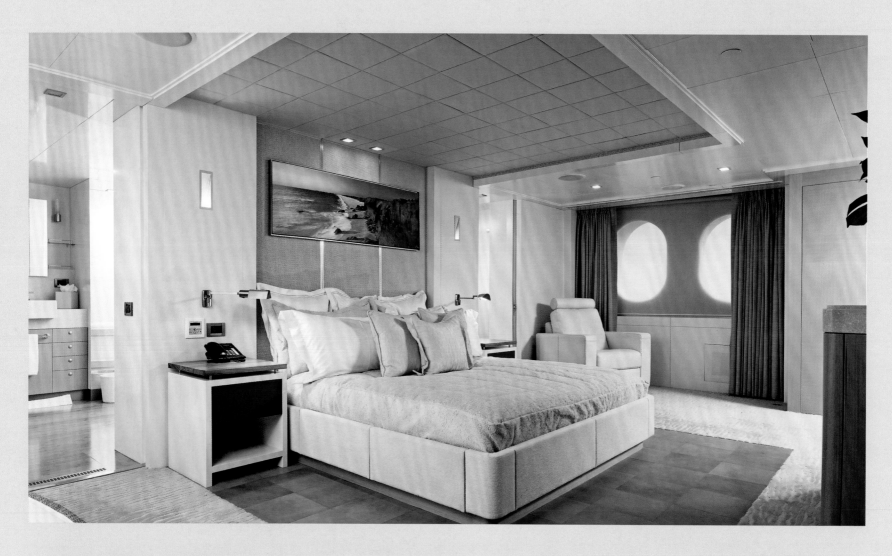

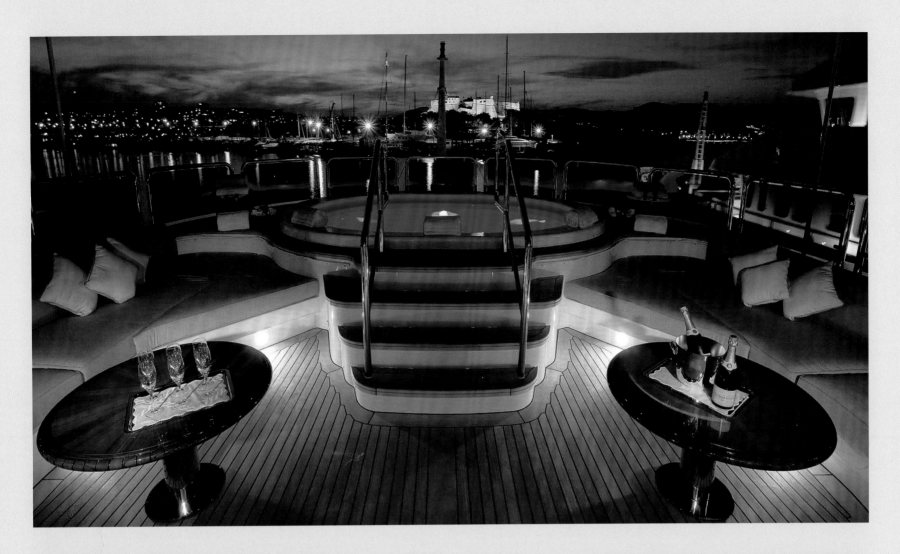

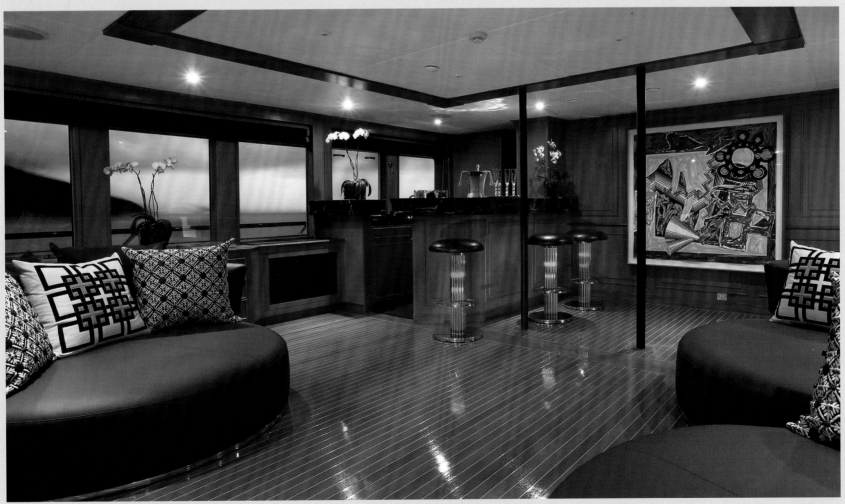

Luxury Mega Yacht

Alysia | www.eliteyacht.com

With ten guest staterooms and a 1,300-square-foot master suite, there is space to spare on the 280-foot yacht christened Alysia. The interior design is as opulent and comfortable as a land bound mansion, complete with helicopter pad and movie theater; the amenities are as luxurious as the world's top luxury resorts, with a massive marble spa with an indoor Jacuzzi and private treatment room, which also includes a hair salon.

Avec ses dix cabines de luxe, ses 85 mètres de long et sa suite royale de 396 mètres carrés, ce yacht baptisé Alysia ne manque ni d'espace ni de faste. La décoration intérieure est aussi luxueuse et confortable que celle d'un hôtel particulier, et les équipements équivalents à ceux des plus luxueux hôtels au monde : home theater, spa en marbre massif avec jacuzzi, salle de soins privée et salon de coiffure. Inutile de préciser que le pont du bateau héberge un héliport...

Met tien staterooms voor gasten en een mastersuite van 120 m² is er ruimte te over op het 85 meter lange jacht dat Alysia werd gedoopt. De inrichting van het interieur is even weelderig en comfortabel als een landhuis, compleet met landingsplaat voor een helikopter en een filmzaal. De voorzieningen zijn even luxueus als de meest luxueuze hotels ter wereld, met een massief marmeren kuurruimte met bubbelbad en private behandelingskamer, inclusief een kapsalon.

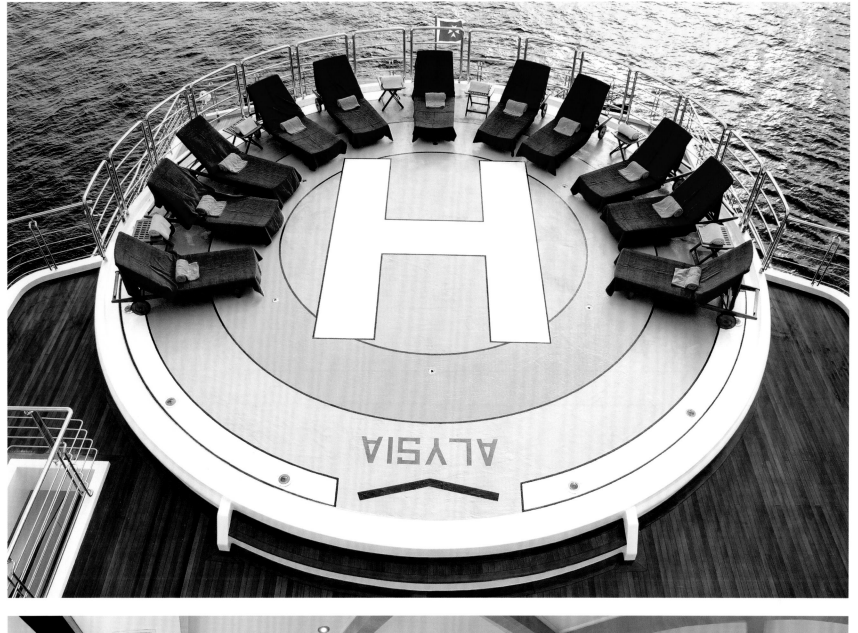

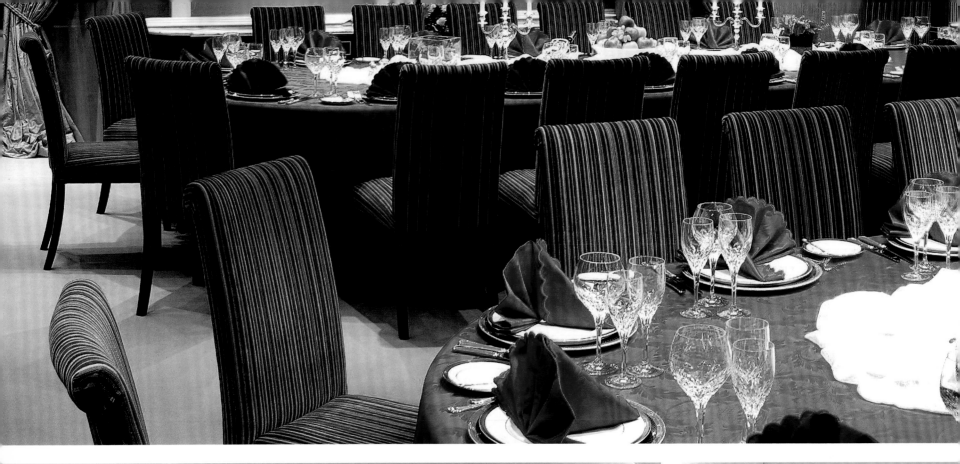

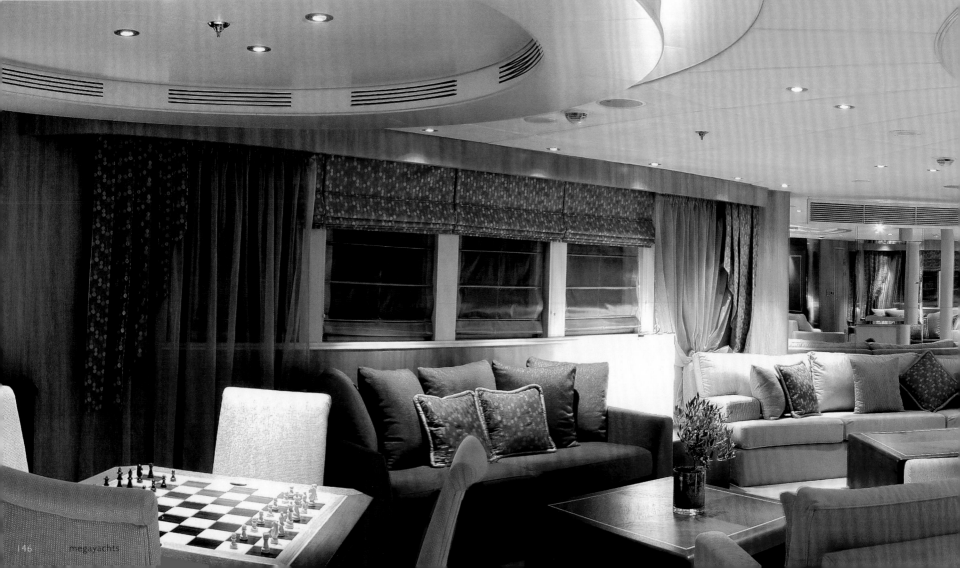

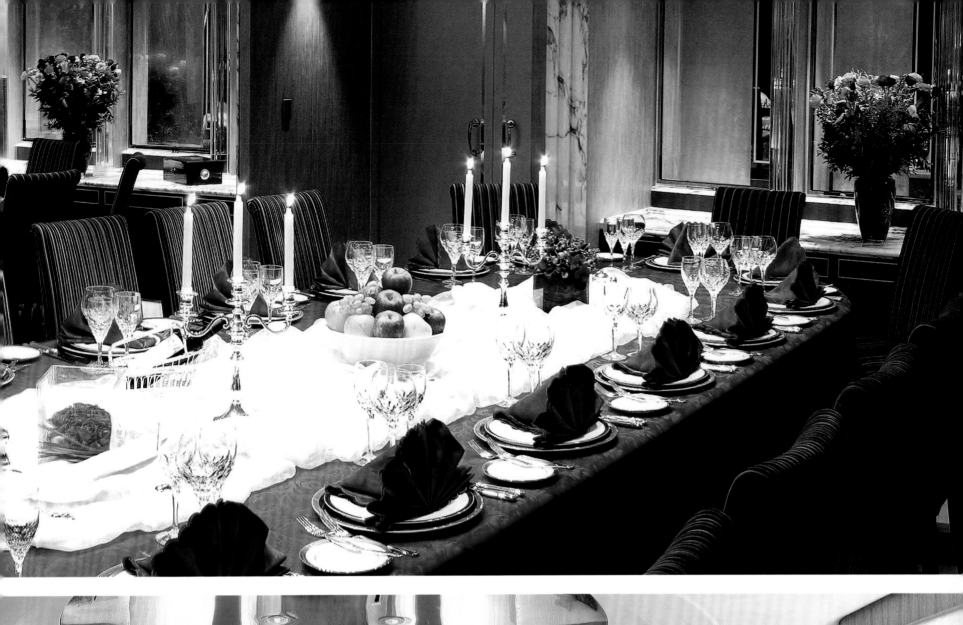

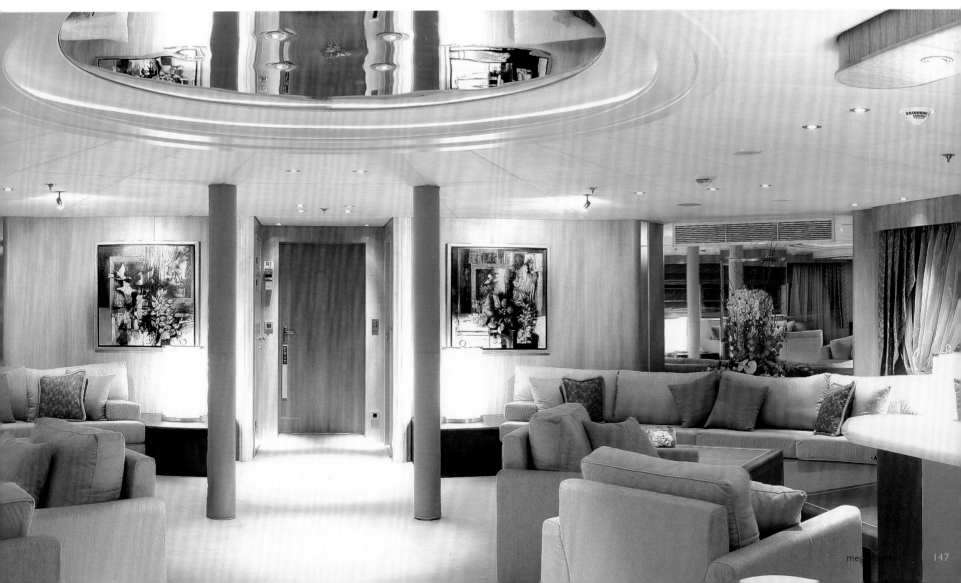

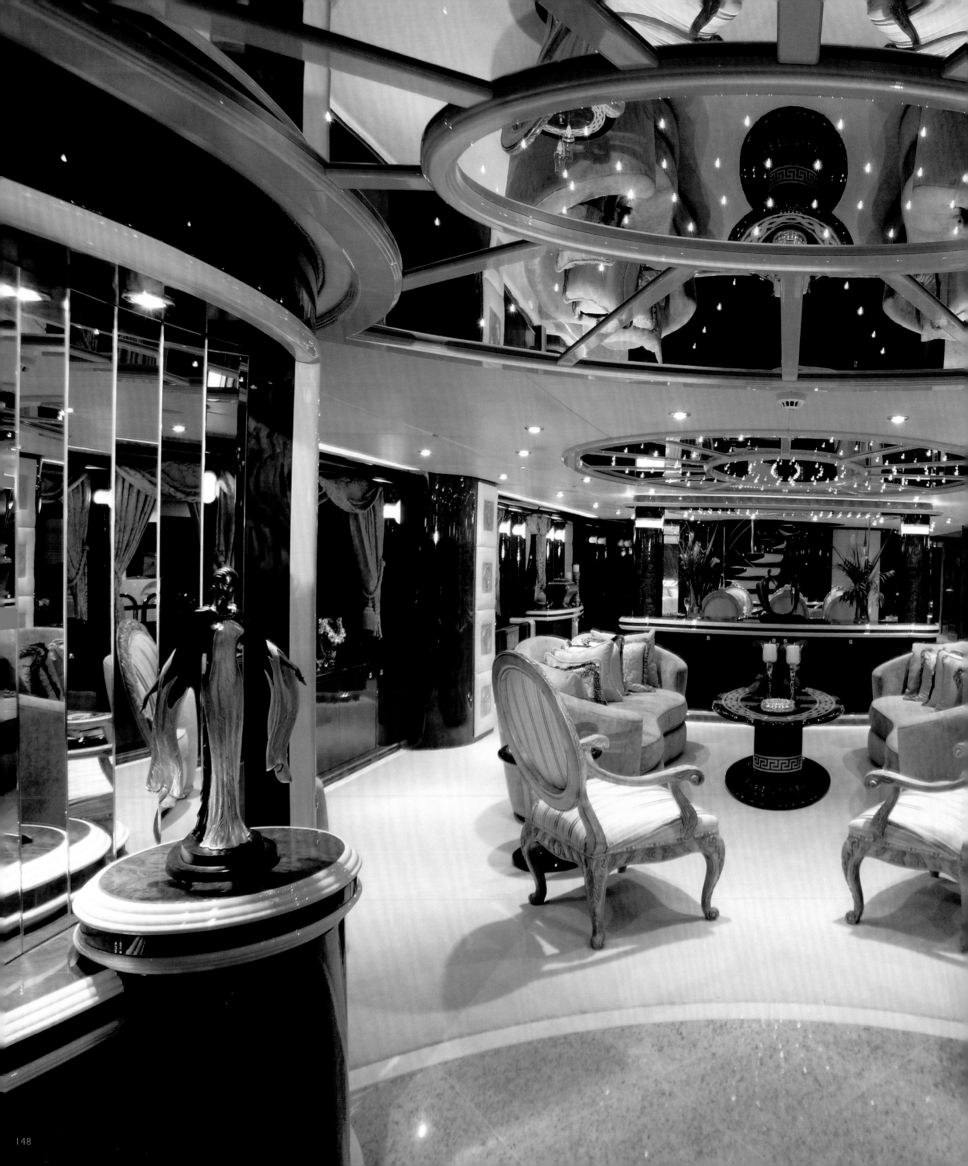

The World is Not Enough
Millennium 140"

Evan K Marshall | www.evankmarshall.com

The World is Not Enough is not only about perfor-
mance. The fine interior, designed by London based
designer Evan Marshall, is just as luxurious as anything
coming out of displacement yacht Dutch shipyards.
The joinery is high gloss burl walnut with Nomex
honeycomb coring, and soles are laser cut, cored
marble. Accommodations are for ten guests in the
main deck owner's suite plus five staterooms below.

"The World is Not Enough" n'est pas qu'une affaire
de performances. Son intérieur raffiné, conçu par
le décorateur londonien Evan Marshall, le place
au niveau des célèbres yachts de plaisance des
fabricants hollandais. La menuiserie, faite d'écorce
de noyer brillant, est sublimée par l'utilisation d'un
matériau composite de type Nomex et les sols sont
coupés au laser dans le marbre. Le bateau accueille
jusqu'à dix passagers, qui peuvent être reçus dans
la suite du propriétaire ou l'une des cinq cabines
particulières prévues à cet effet.

Bij The World is Not Enough staat niet enkel
prestatie centraal. Het mooie interieur, ontworpen
door de Londense designer Evan Marshall, is even
luxueus als wat de Nederlandse scheepswerven
voor luxejachten te bieden hebben. Het timmer-
werk is vervaardigd uit hoogglans wortelnoten met
Nomex honingraatkern, en de vloeren zijn van
marmer met lichte kern, met de laser gesneden. Er
is plaats voor tien gasten in de eigenaarssuite op
het hoofddek en in de vijf staterooms beneden.

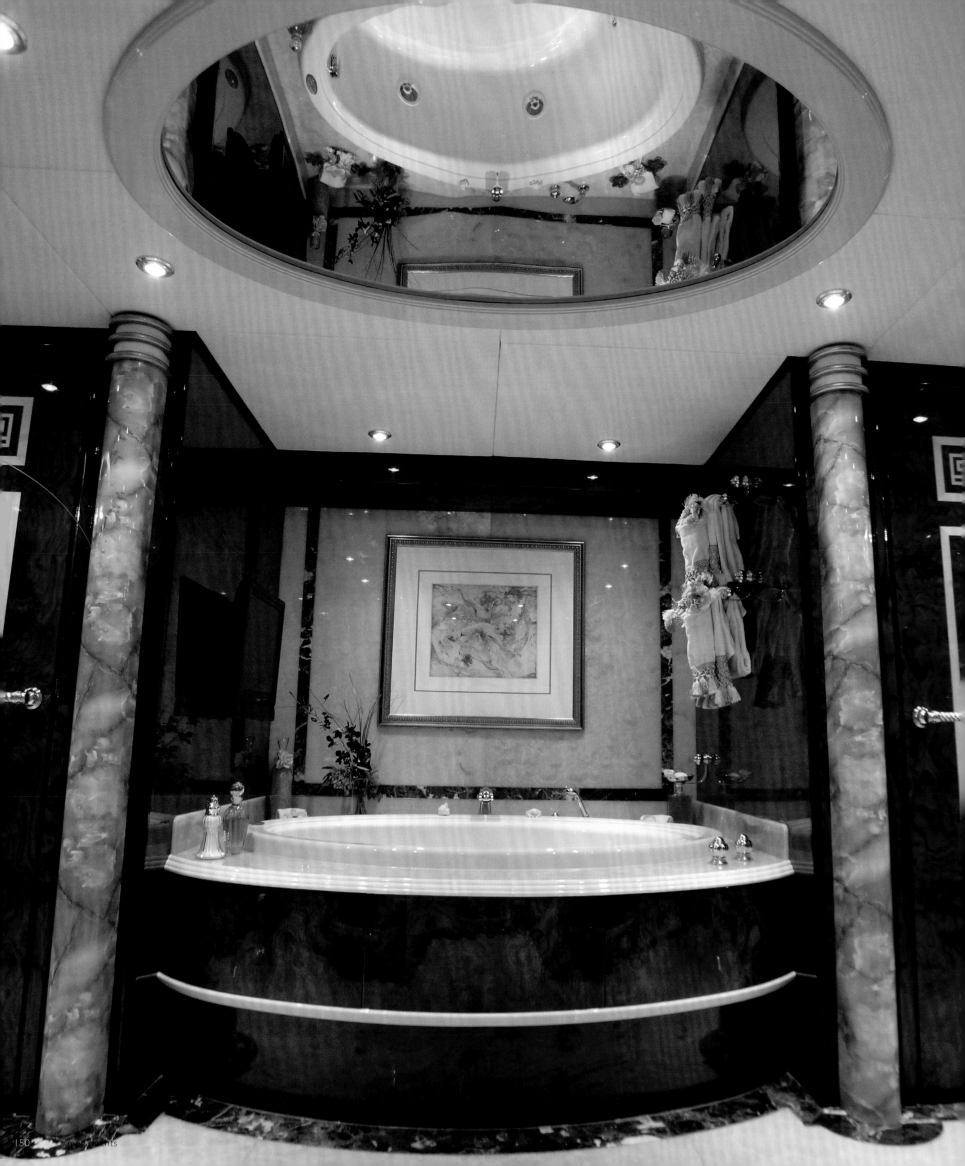

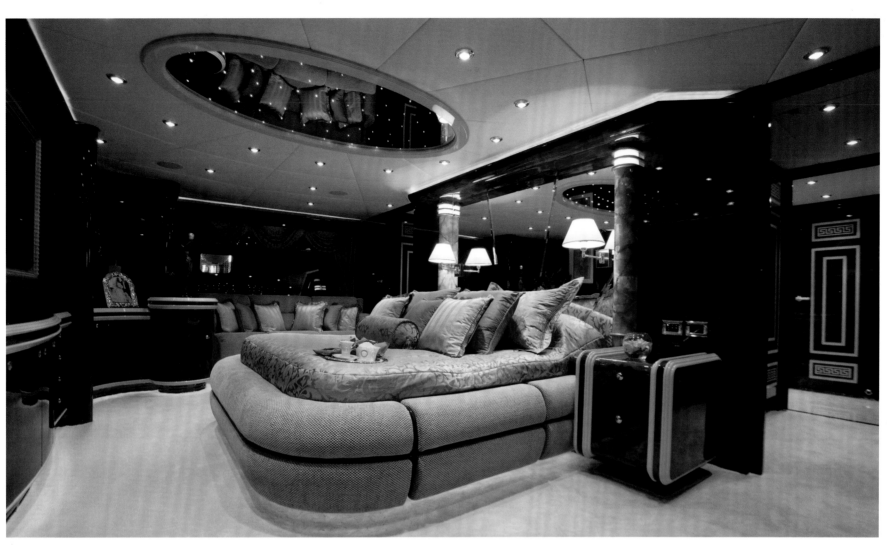

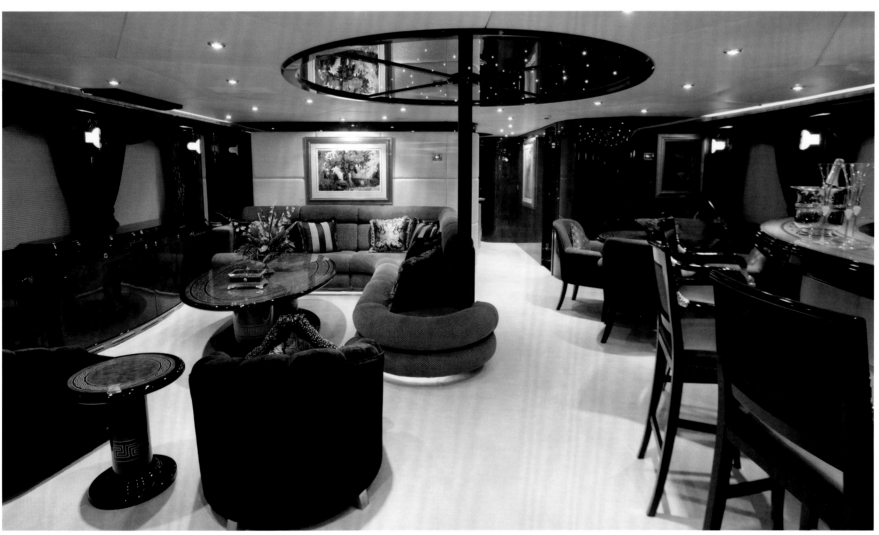

Modern Yacht

BE COOL[2] | www.edmistoncompany.com

This gorgeous vessel is the quintessential example of a modern sculpture of design that has ever caressed the water. The interiors, designed by Studio Magazzini Associati in Rome, incorporate materials usually found in the most architecturally significant modern homes. The gym even has a carbon-steel canopy that elevates up to expose the fitness area to the open air sea.

Ce magnifique vaisseau est l'exemple parfait d'une sculpture moderne polie par les eaux. Les aménagements intérieurs, conçus par le Studio Magazzini Associati de Rome, emploient des matériaux utilisés habituellement pour les habitations modernes bénéficiant des architectures les plus évoluées. La salle de gym, parfaitement équipée, possède même un toit en acier carbone amovible qui permet de mettre en plein air l'espace de remise en forme.

Dit prachtige vaartuig is het beste voorbeeld van moderne designsculptuur dat ooit over het water gleed. Voor de interieurs, ontworpen door Studio Magazzini Associati in Rome, werden materialen gebruikt die men aantreft in de meest toonaangevende moderne woningen op gebied van architectuur. De fitnesszaal heeft zelfs een dak in koolstofstaal dat omhoog kan, zodat de zaal in contact staat met de lucht op open zee.

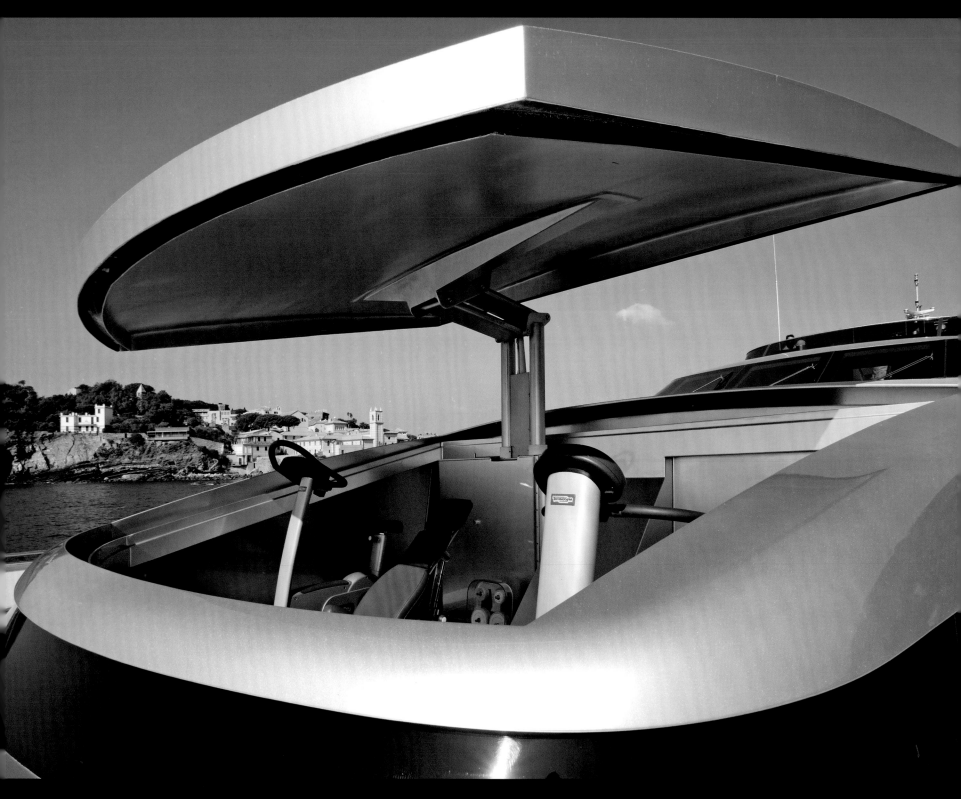

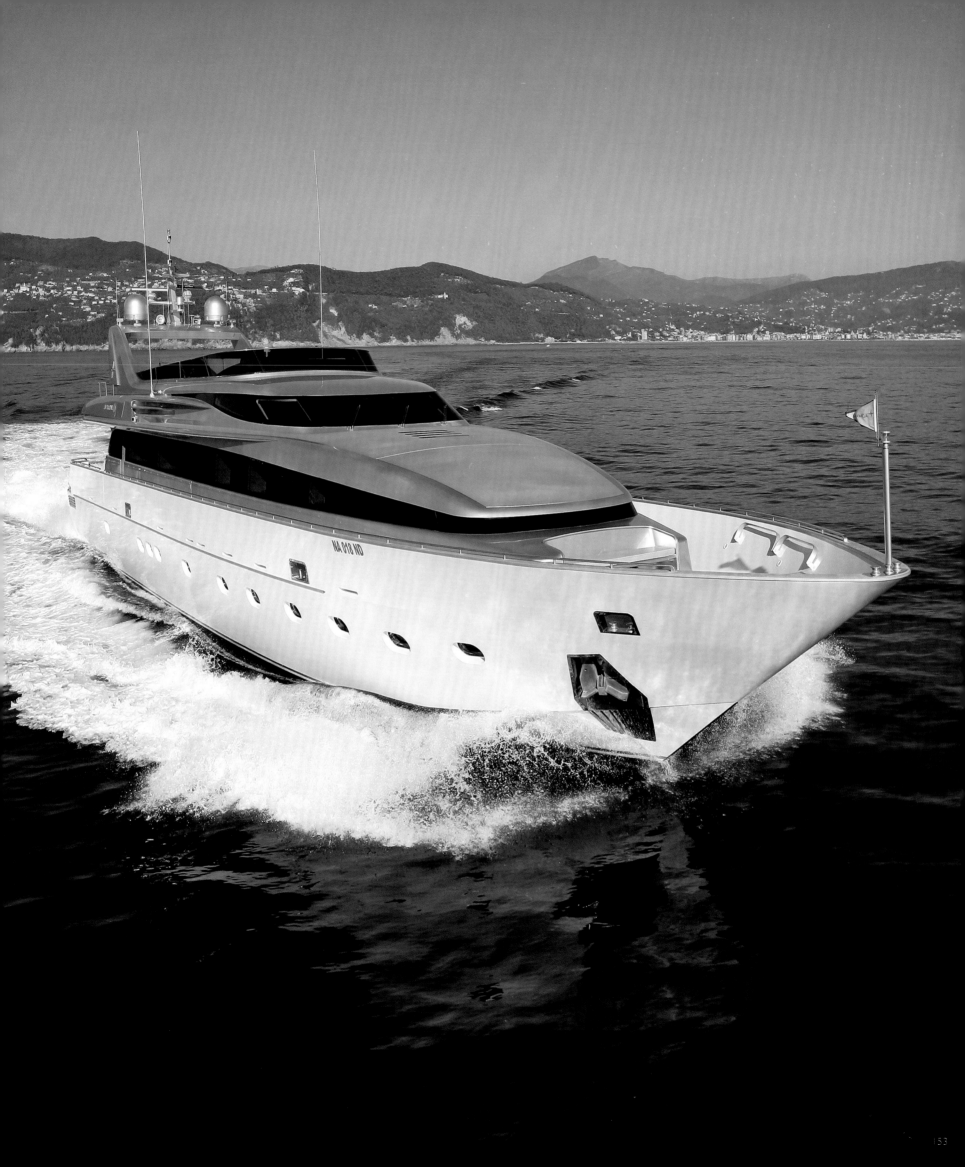

M/Y Insignia

Luxury Yachts LTD | www.insignia-yachts.com

The name Insignia implies its uniqueness. This 182-foot yacht is a masterpiece of exquisite finishings and provides the ultimate luxury of space via vast exterior and interior spaces. Comfortably accommodating up to twelve guests, the three decks provide privacy and room to wander. The sun deck invites guests to relax in the Jacuzzi and enjoy a cocktail from the wet bar.

Le nom Insignia implique à lui seul un caractère d'exception, et ce yacht de 55 mètres de long est en effet un véritable chef-d'œuvre. D'une finition parfaite, il est l'un des bateaux de plaisance les plus luxueux du moment. Ses vastes espaces intérieurs et extérieurs, organisés autour de trois ponts, peuvent aisément loger douze invités tout en préservant une sensation d'intimité et d'espace. Le pont supérieur, enfin, comporte un jacuzzi avec bar intégré invitant à se relaxer et à siroter des cocktails.

De naam Insignia verwijst naar zijn exclusiviteit. Dit 55,5 meter lange jacht is een meesterwerk op het vlak van afwerking en biedt de ultieme luxe en ruimte in de grote buiten- en binnenruimtes. Er is plaats voor twaalf gasten op drie dekken die de nodige privacy bieden en waar plaats is om rond te lopen. Het zonnedek nodigt de gasten uit om te ontspannen in de jacuzzi en van een cocktail te genieten aan de buitenbar.

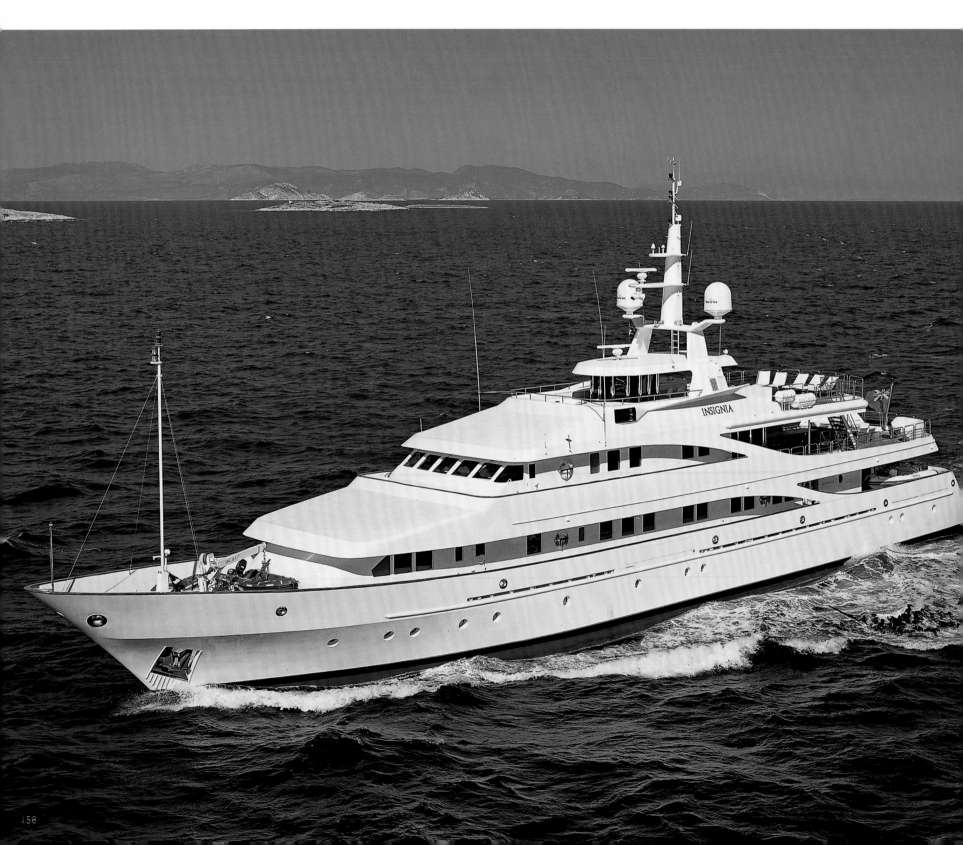

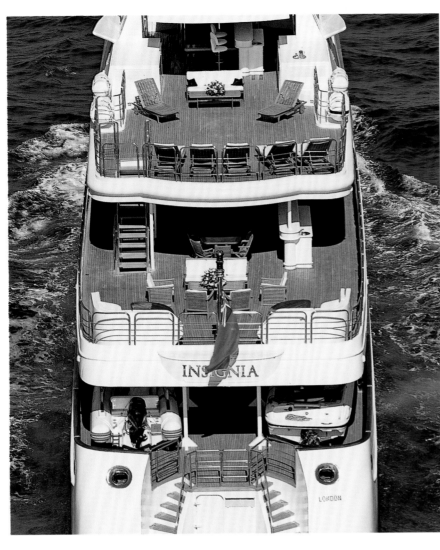

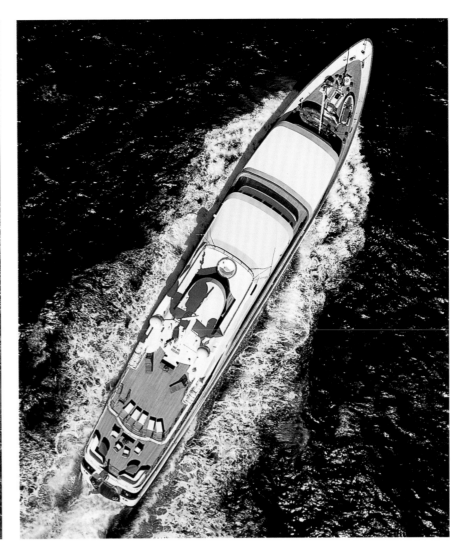

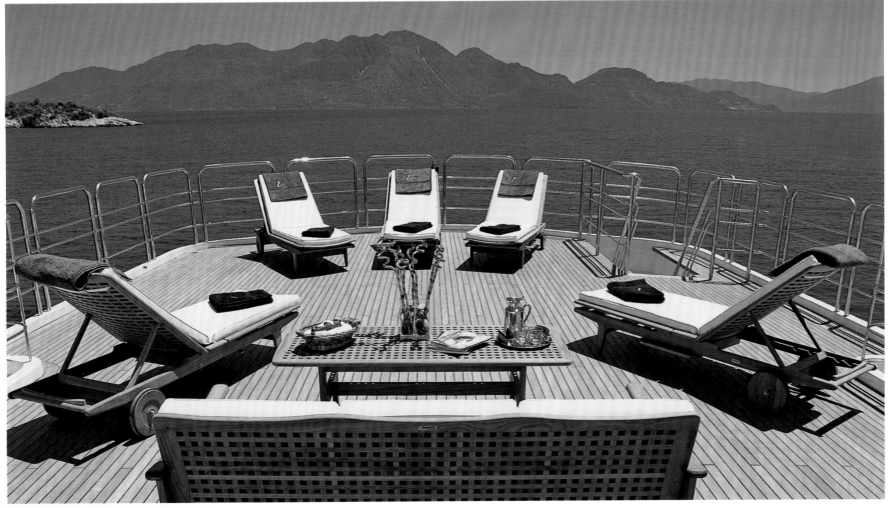

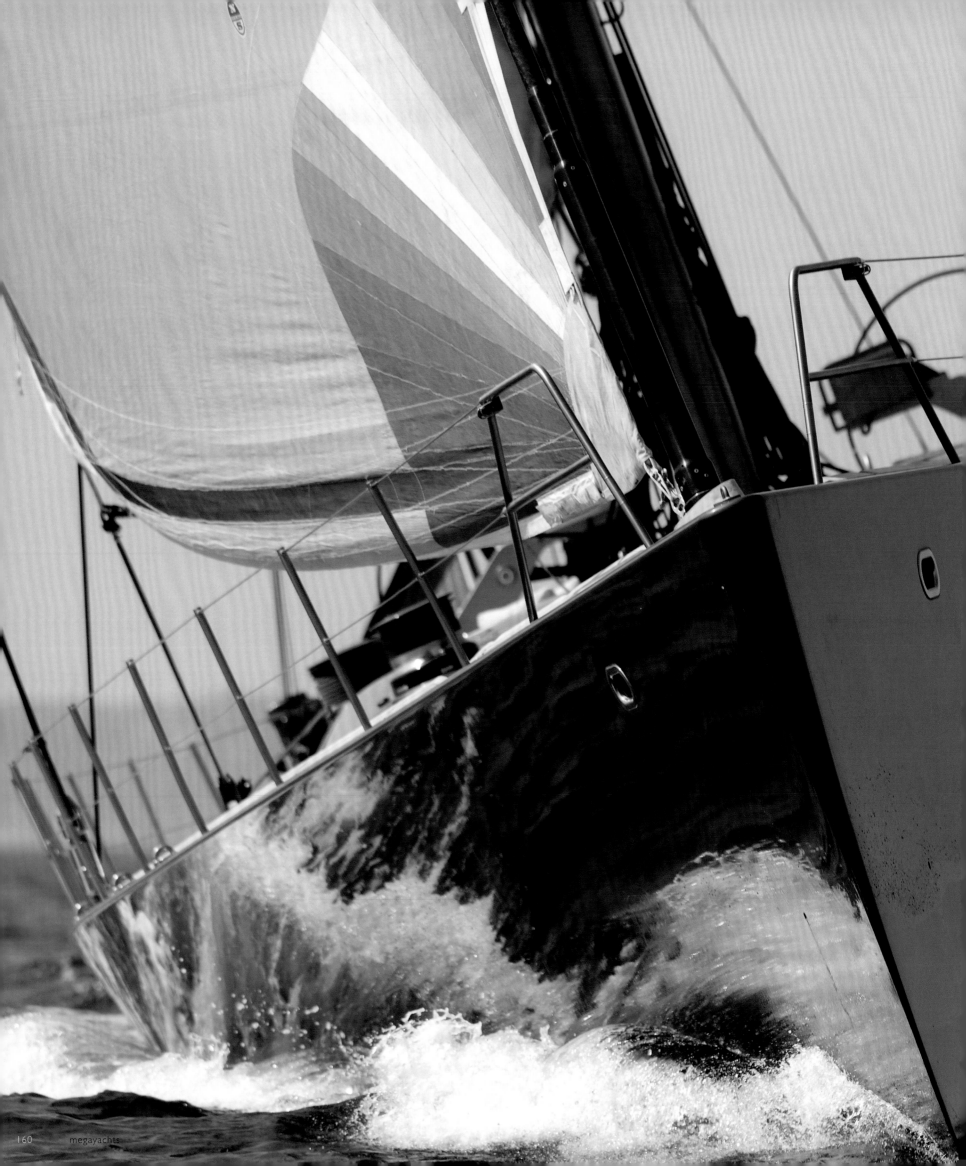

Wally Sailing

Wally | www.wally.com

Wally Yachts are instantly recognizable even from those unfamiliar with the industry. With a much more minimalist and modern approach to yacht design than many of their counterparts, Wally's visibility as a brand has been dominated by its use of cutting-edge design elements and high-performance engineering.

Les yachts Wally sont immédiatement identifiables, même par les non initiés. Avec une approche conceptuelle beaucoup plus minimaliste et moderne que la plupart de ses concurrents, la marque s'est attachée à développer et associer l'utilisation d'éléments design innovants et une technologie haute performance.

Wally Yachts zijn onmiddellijk herkenbaar, zelfs door mensen die niet vertrouwd zijn met dit wereldje. Het merk hanteert een veel minimalistischere en modernere benadering van het ontwerpen van jachten dan vele van zijn collega's. Hierdoor werd de zichtbaarheid van Wally als merk gedomineerd door het gebruik van de modernste designelementen en een uiterst performante engineering.

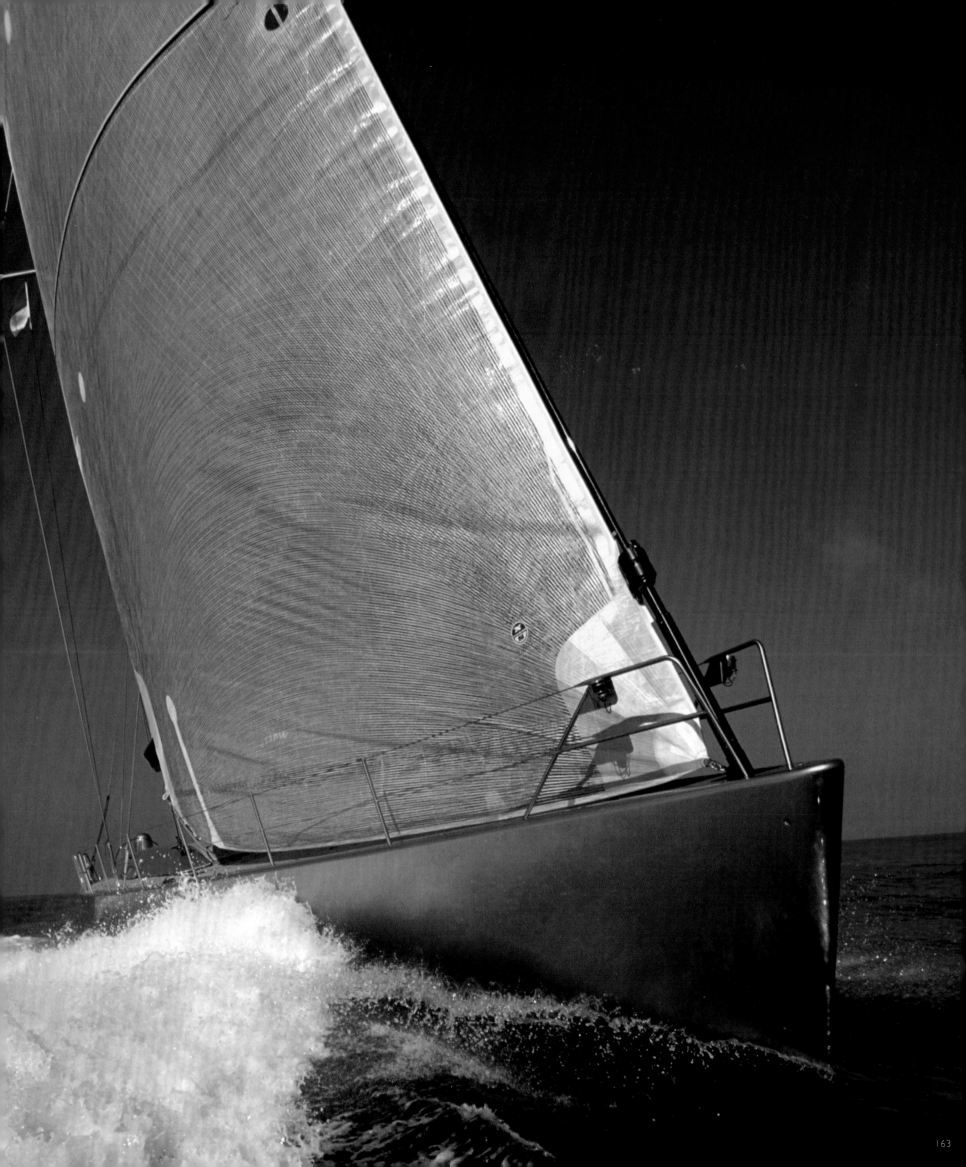

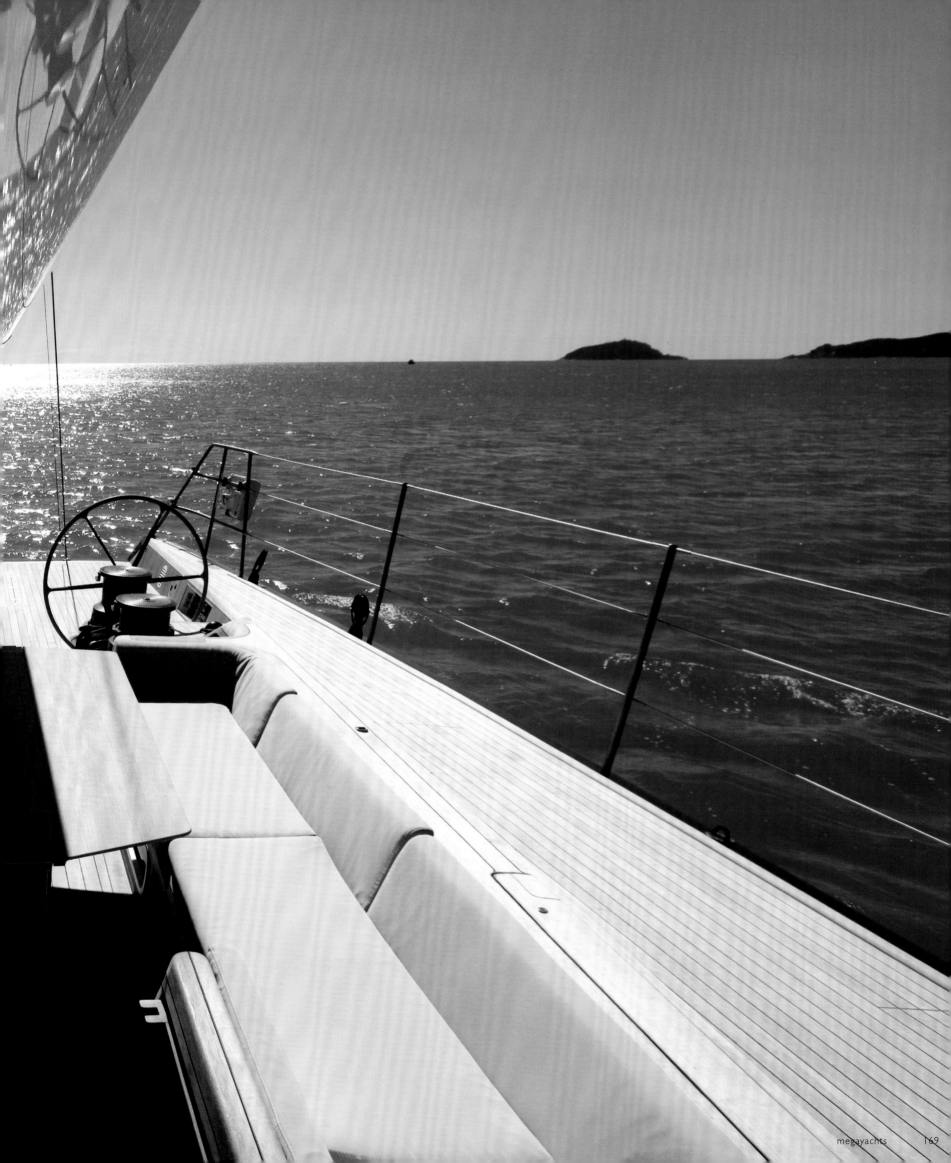

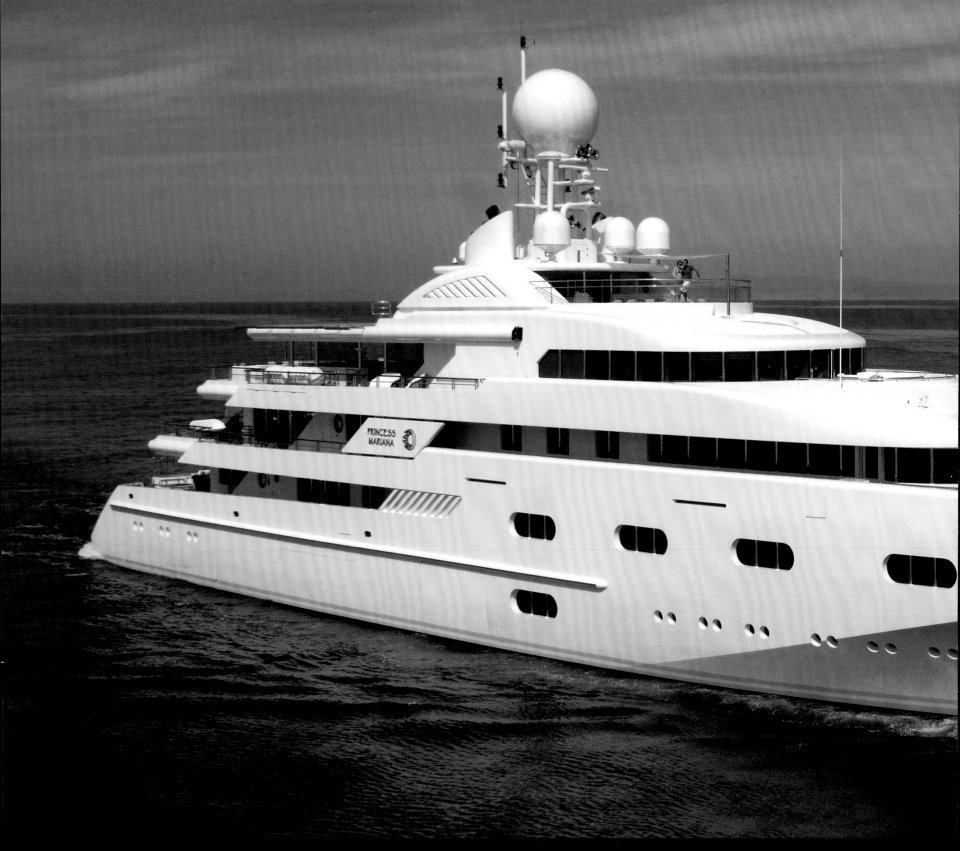

Princess Mariana

Edmiston Company | www.edmistoncompany.com

This outstanding 257-foot yacht accommodates up to12 guests in any of its six luxury staterooms and private suites across six spacious decks. One of its more exceptional areas is The Beach Club, a dry deck for the custom built tender which can be 'flooded' to form 12-meter swimming pool with underwater lighting. If that's not enough, there is also a helipad on board that also doubles as a golf driving range.

Cet incroyable yacht de 78 mètres de long peut accueillir jusqu'à douze passagers à bord, répartis sur six étages dans de luxueuses cabines et suites privées. L'espace le plus exceptionnel se nomme le "Beach Club" ; il s'agit en fait d'une cale sèche faite sur mesure et pouvant être inondée pour se transformer en piscine de douze mètres de profondeur, équipée d'un éclairage sous l'eau. Si toutefois il est nécessaire de le préciser, un héliport est à disposition sur le pont, utilisable également en terrain de mini-golf.

Dit prachtige jacht van 78,3 meter lang biedt plaats aan 12 gasten in elk van zijn zes luxueuze staterooms en privésuites langs zes ruime dekken. Eén van de meest uitzonderlijke ruimtes is The Beach Club, een droogdek voor de op maat gebouwde tender die ,onder water kan worden gezet' en zo omgevormd wordt tot een 12-meterzwembad met onderwater-verlichting. Alsof dat niet genoeg is, is er ook een landingszone voor een helikopter voorzien aan boord die ook dienst doet als golf driving range.

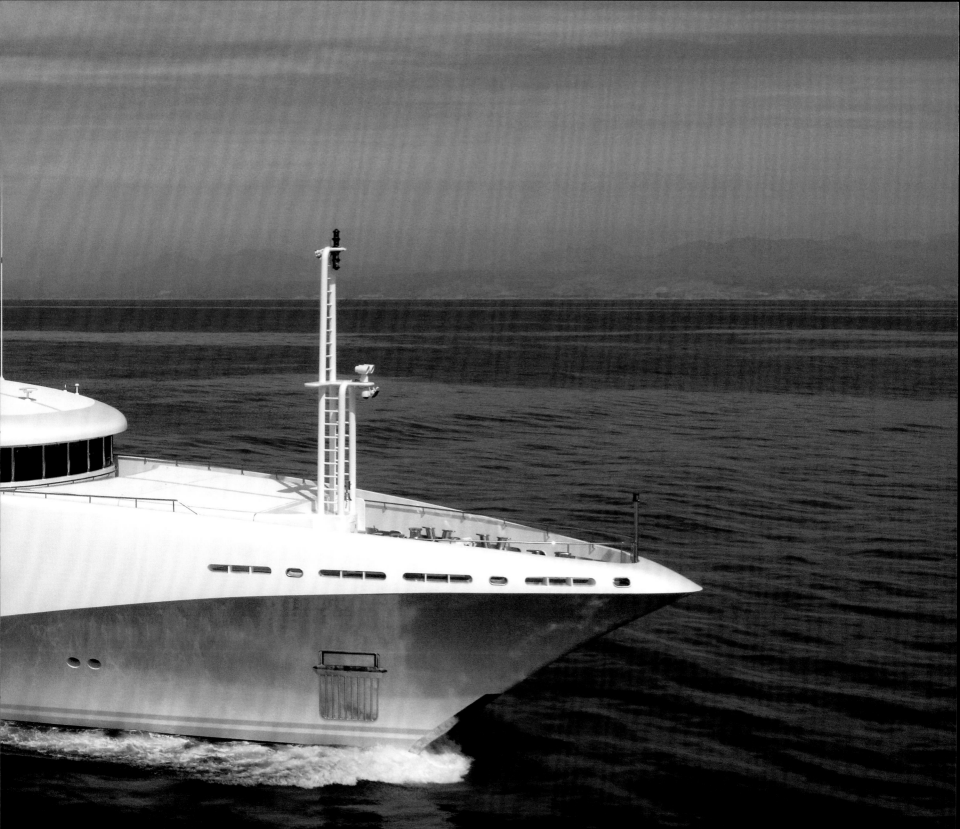

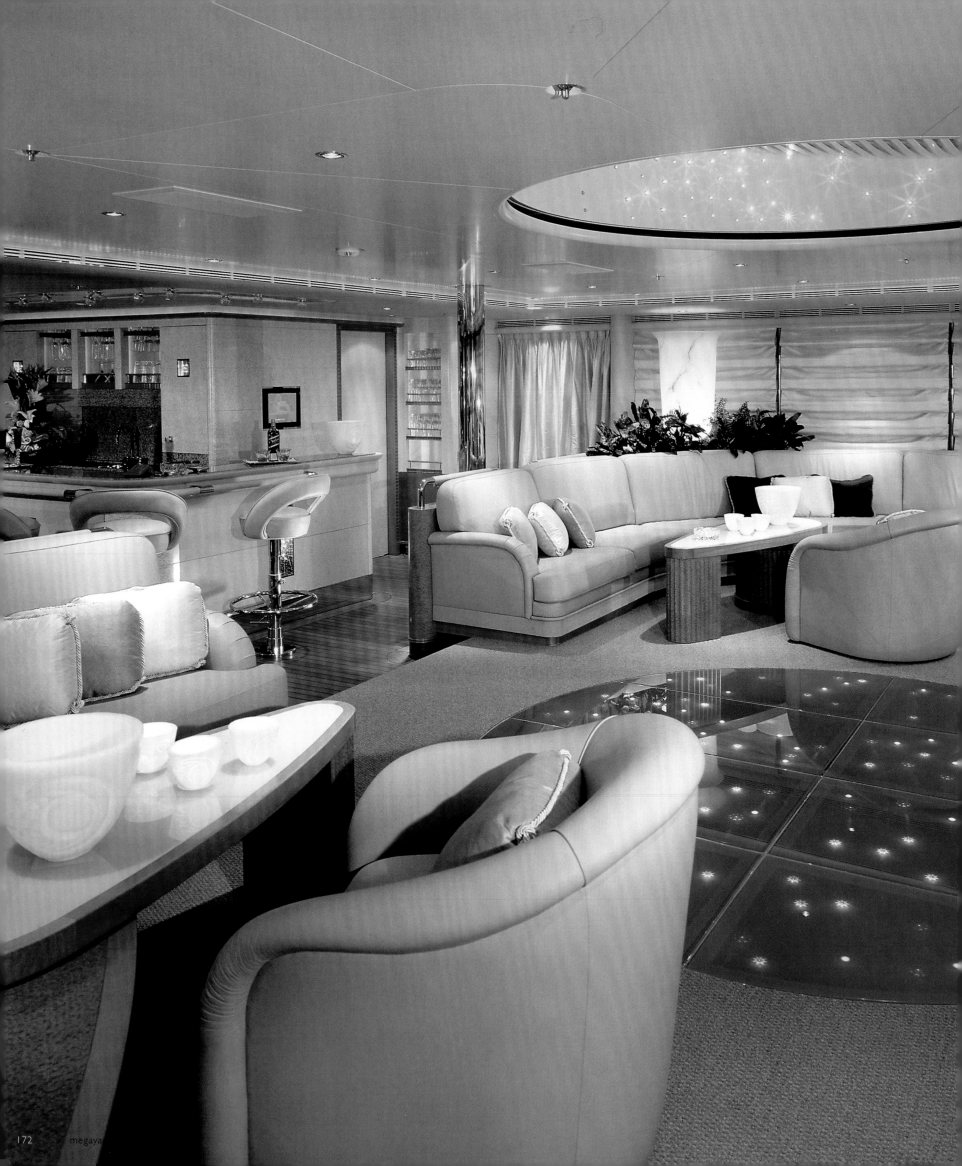

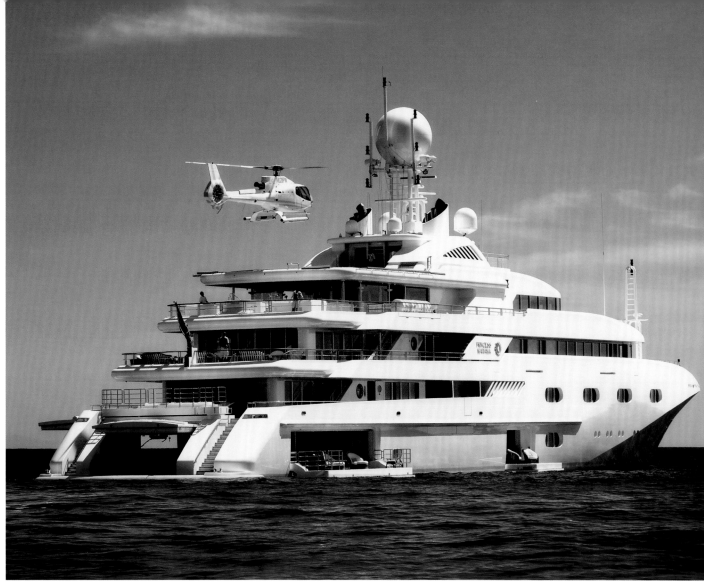

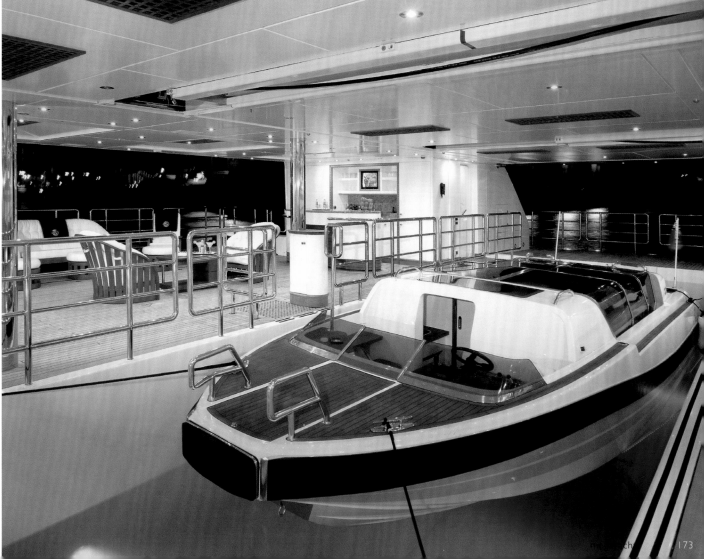

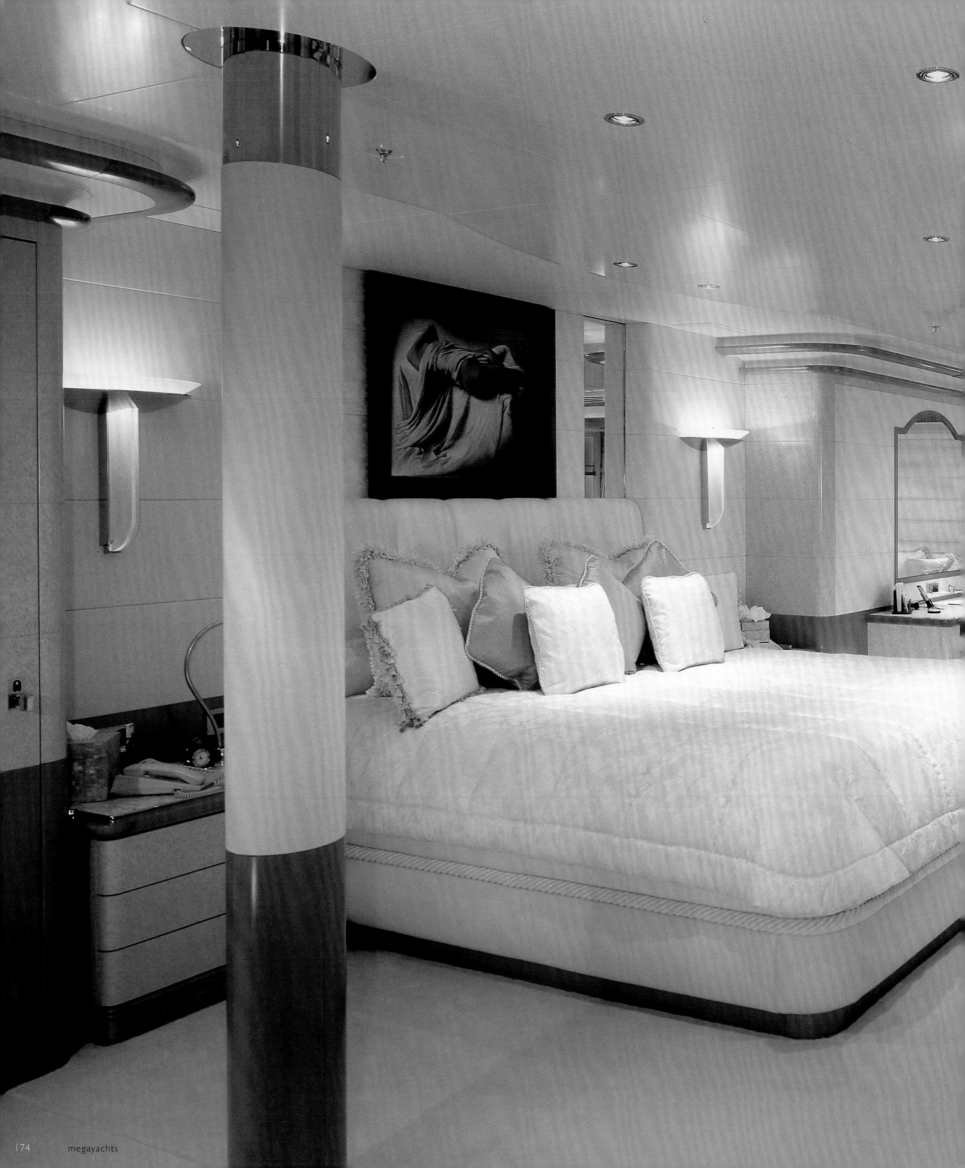

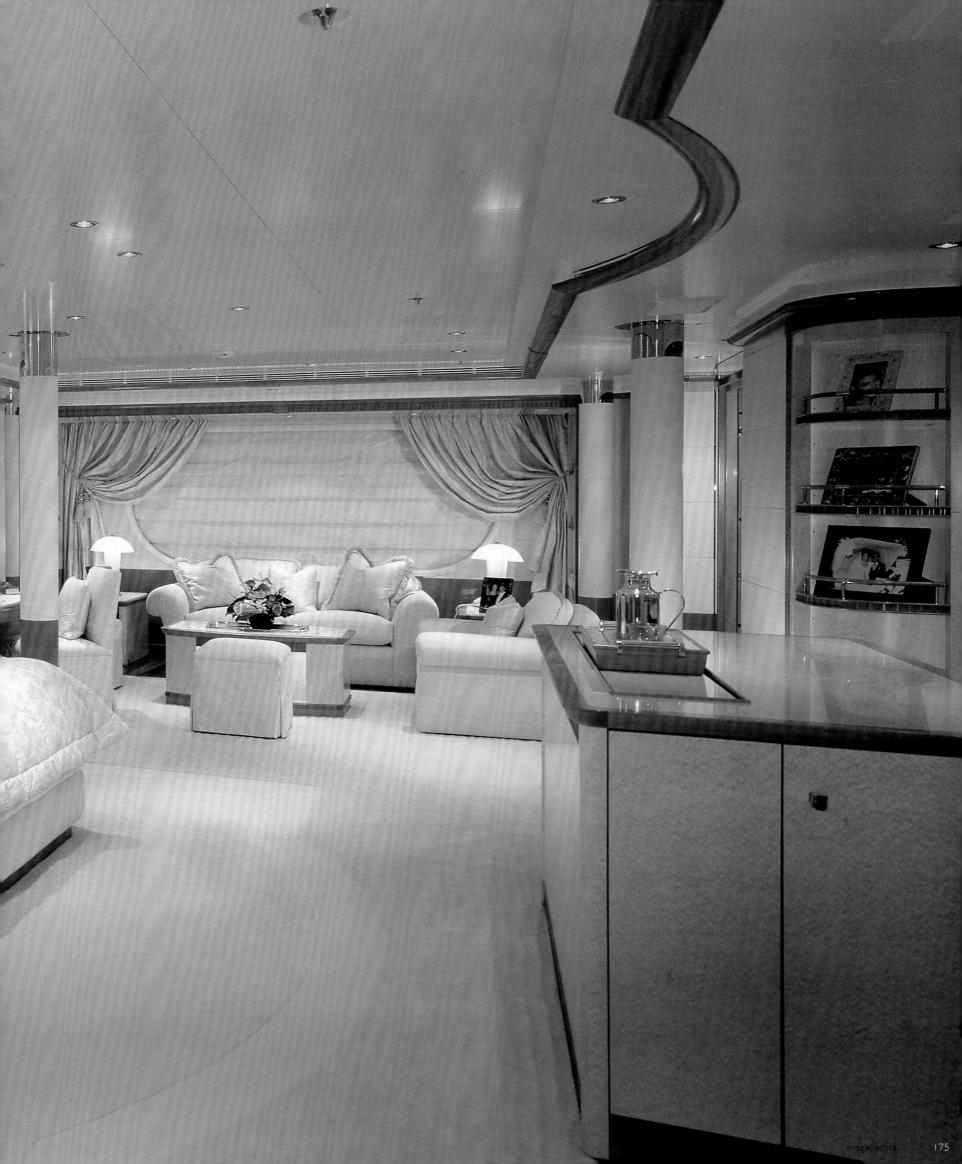

Heaven

Alalunga | www.alalungayachts.it

The Spertini Alalunga shipyard has begun to produce a new line of sporty motoryachts that will join the classic Alalunga. The line boasts innovative, stylistic solutions and extraordinary living and lounging spaces. The new line combines speed with sophistication and manages to create a feeling of luxury that is only usually found on even larger yachts.

Le chantier naval Spertini Alalunga se lance dans la production d'une nouvelle gamme de yachts motorisés pour rejoindre le classique Alalunga. Offrant des solutions innovantes et stylées ainsi que d'extraordinaires espaces de vie et de détente, ces nouveaux produits combinent vitesse et sophistication tout en imposant un sentiment de luxe généralement réservé à des yachts de plus grande taille.

De scheepswerf Spertini Alalunga is begonnen met de productie van een nieuwe lijn sportieve motorjachten die de klassieke Alalunga zal aanvullen. De lijn biedt vernieuwende, stijlvolle oplossingen en buitengewone leef- en loungeruimtes. Ze combineert snelheid met raffinement en slaagt erin een gevoel van luxe te creëren dat men gewoonlijk aantreft op grotere jachten.

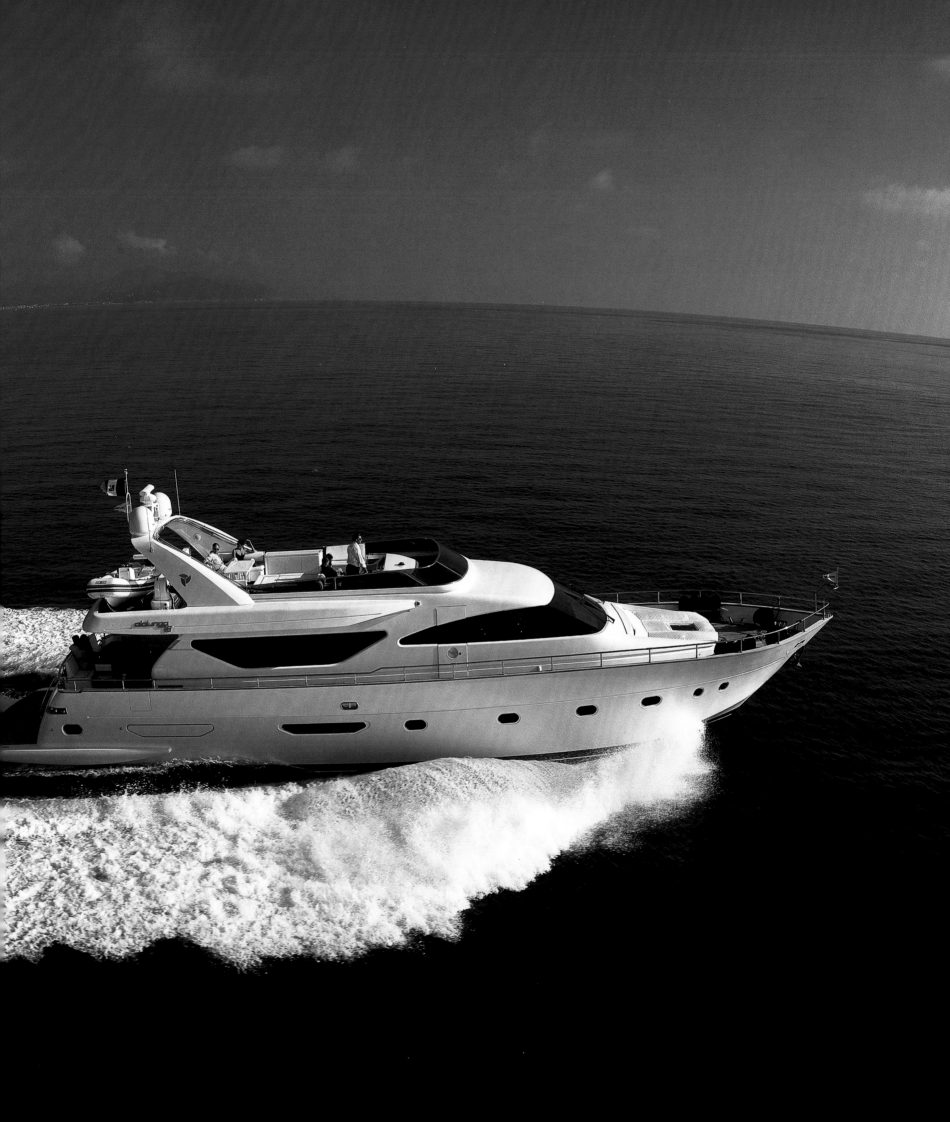

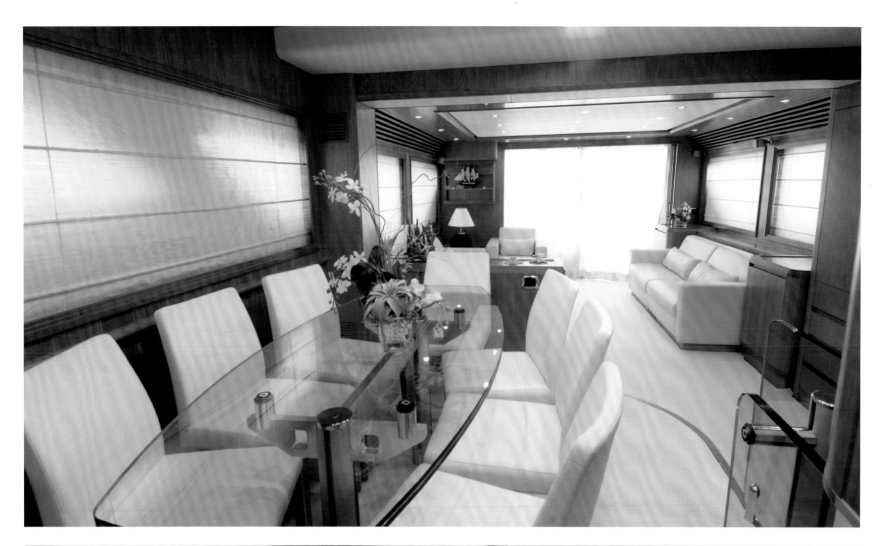

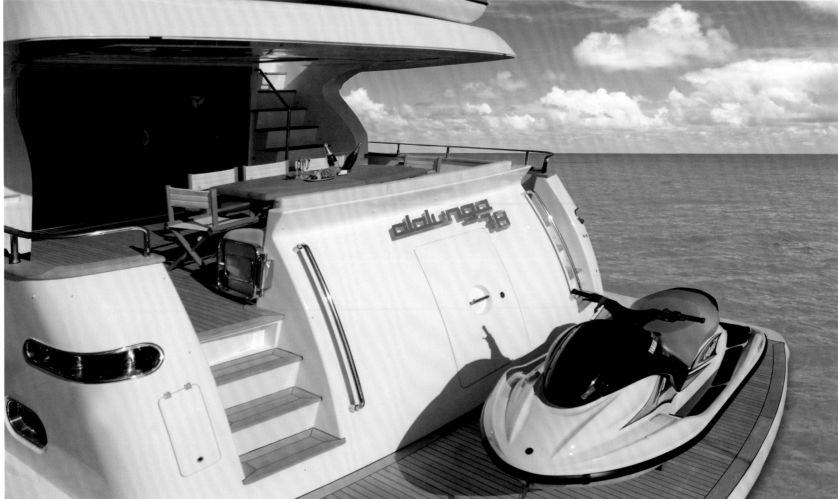

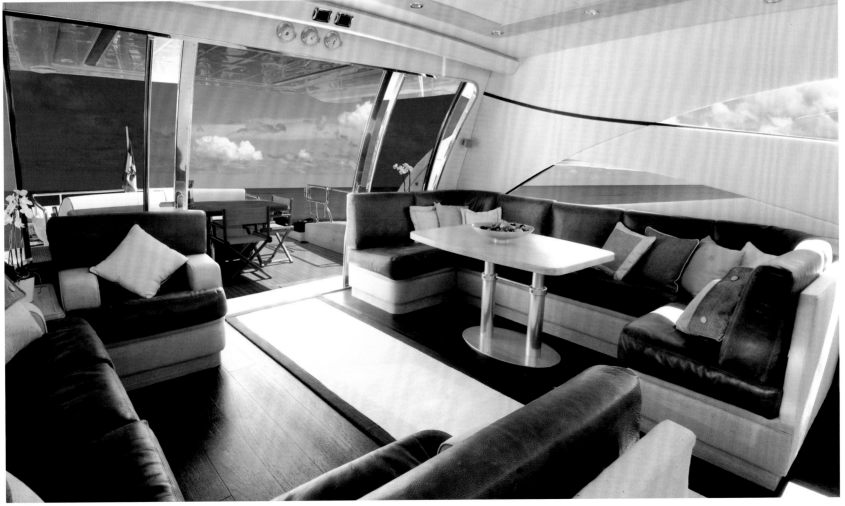

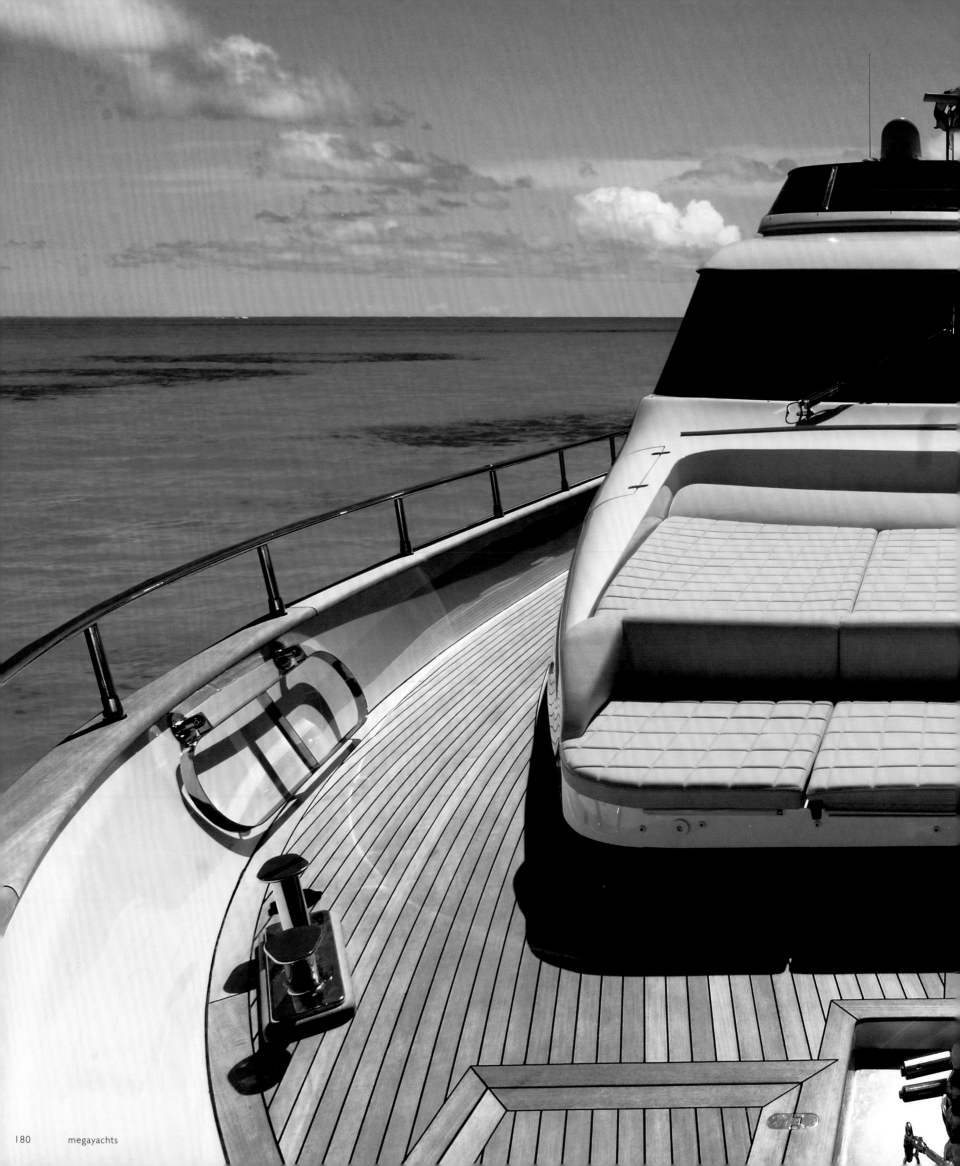

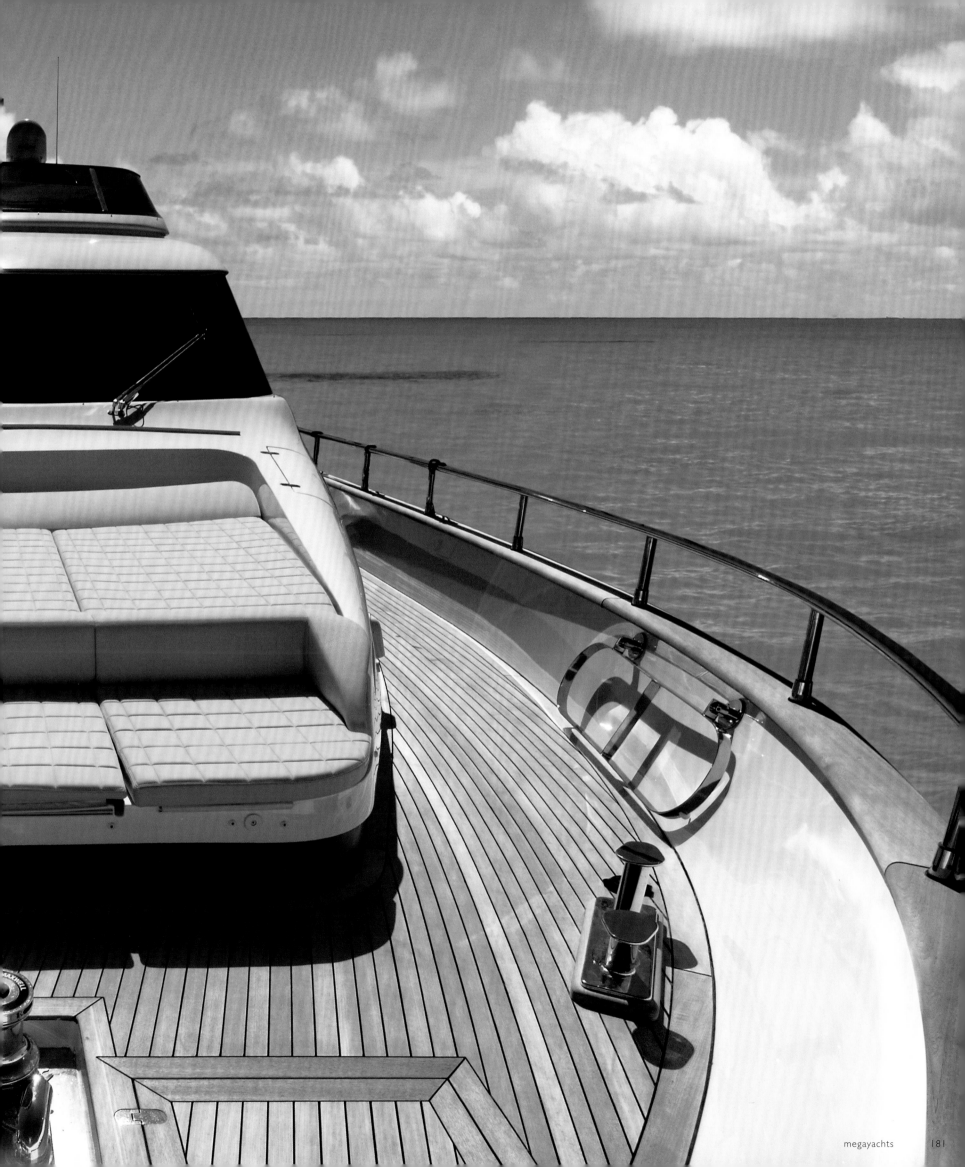

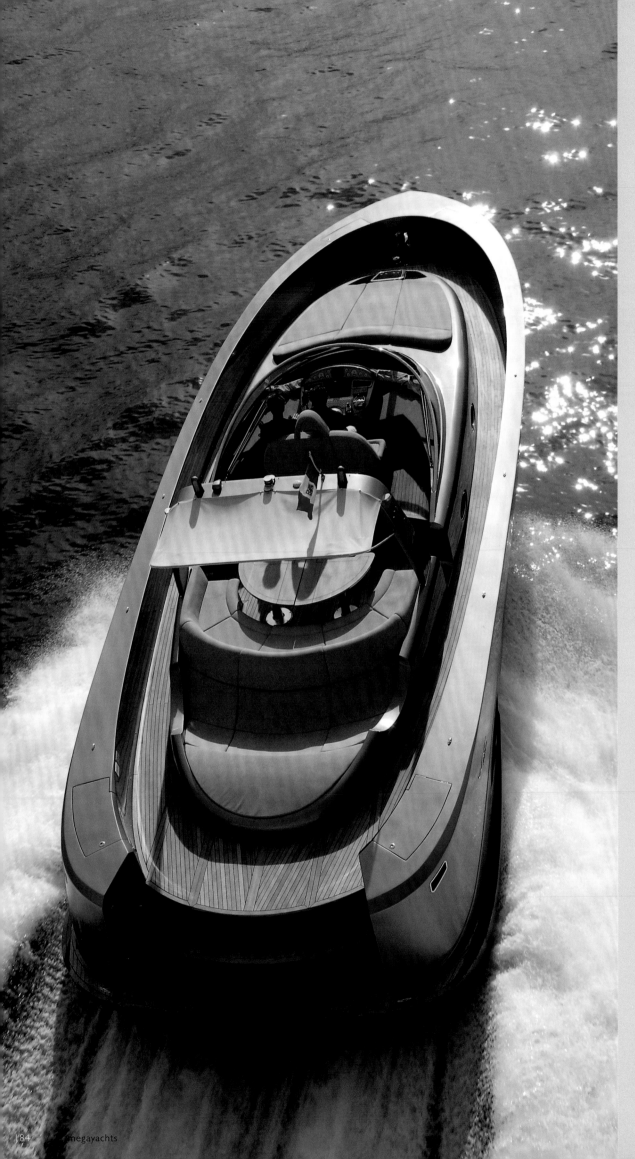

Wake 46

Wayachts | www.wayachts.it

Italian yacht builder Wayachts is known for innovative design. This relatively young company and its founders embrace modernity in every part of the business. Their building facility is state-of-the-art and the company's mission is to bring passion - for the sea, for sailing, for design - to all of its projects and clients.

Le constructeur italien Wayachts est connu pour ses designs innovants. Cette société relativement récente a fait le choix de la modernité à tous les étages de son activité. À la pointe de la technologie, son chantier se met au service de son projet : apporter la passion de la mer, de la navigation et du design à ses clients et à toutes ses réalisations.

De Italiaanse jachtbouwer Wayachts staat bekend om zijn innoverend design. Dit relatief jonge bedrijf en de oprichters ervan streven in alles wat ze doen naar moderniteit. Hun bouwplaats is hypermodern en het bedrijf heeft als missie om zijn passie - voor de zee, voor zeilen, voor design - te integreren in al zijn projecten voor al zijn klanten.

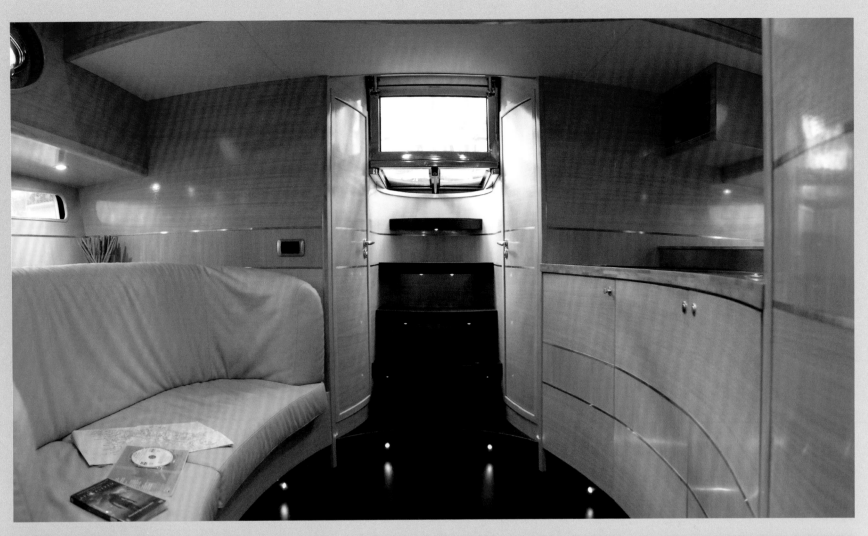

Donzi 38 ZRC

Donzi | www.donzimarine.com

The Donzi 38 ZRC is the epitome of brute power packaged in the most polished and flawlessly crafted custom motorboat. Its razor sharp hull cuts through water and its interior is spacious enough to accommodate five very comfortably. This is no small feat considering that the small but masterfully constructed craft handles with the ease of a two-seater.

Le Donzi 38 ZRC incarne la force brute au sein d'un bateau à moteur raffiné et soigneusement ouvragé. Sa coque, affutée comme un rasoir, fend majes-tueusement les eaux. Son espace intérieur, très confortable, est suffisamment large pour accueillir cinq passagers. Un exploit lorsque l'on sait que ce petit bolide se manie avec la facilité d'un deux places.

De Donzi 38 ZRC is synoniem voor brute kracht verpakt in een uiterst gestroomlijnde en perfect gemaakte, gepersonaliseerde motorboot. Zijn vlijm-scherpe romp snijdt door het water en het interieur is groot genoeg om vijf personen comfortabel onder te brengen. Dit is geen geringe prestatie, rekening houdend met het feit dat het kleine maar meesterlijk gebouwde vaartuig even gemakkelijk te besturen is als een tweezitter.

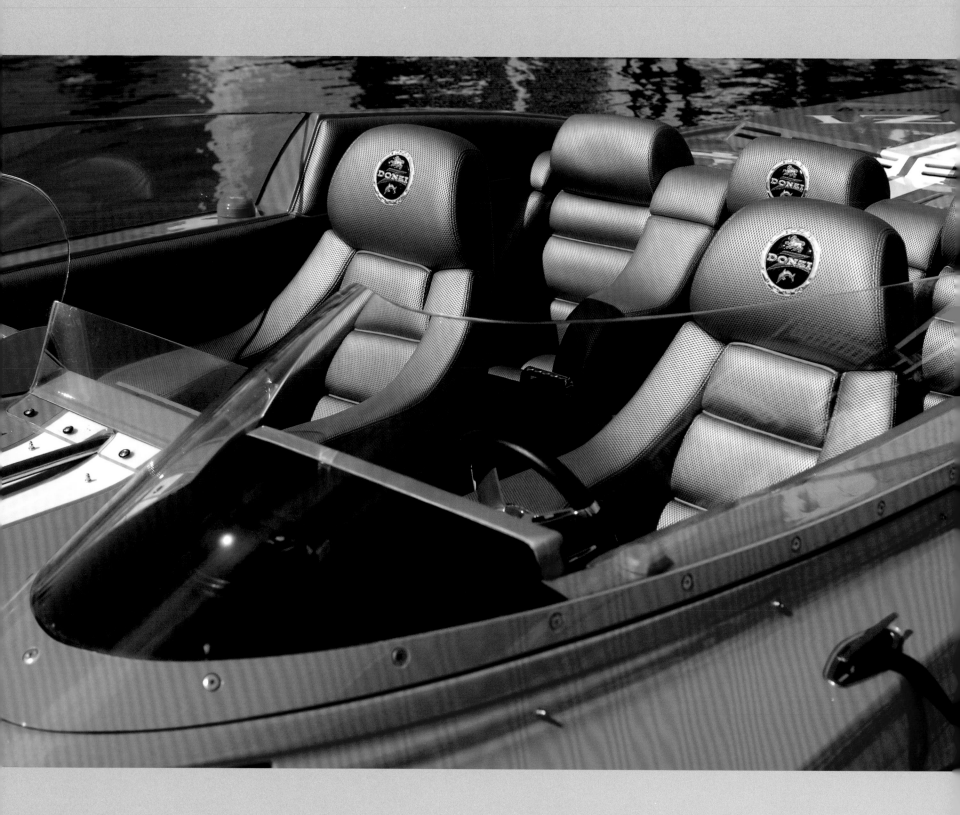

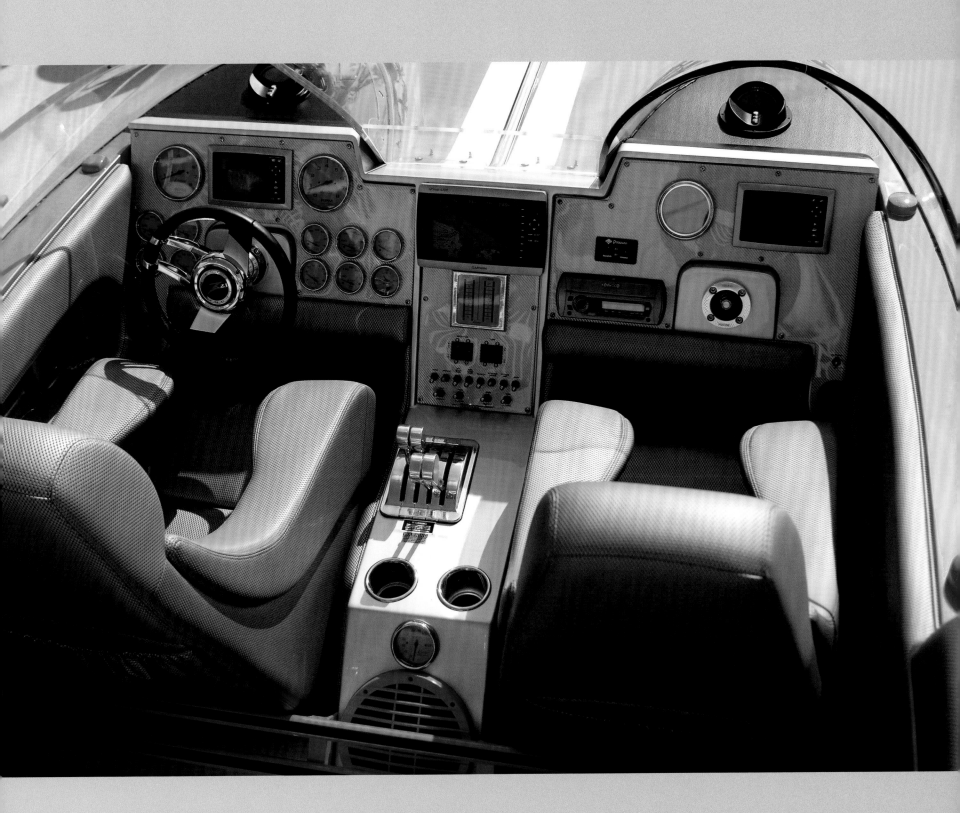

Royal Falcon Fleet

Porsche Design Group | www.porsche-design.com

This motor catamaran with its exclusive spirit is up to any challenge. The collaboration with Porsche Design Group gives a hint of this boat's very special pedigree. Porsche Design has designed the exterior superstructure and the interior of the mega yacht with its over 40 meters (135ft) in length for Royal Falcon Fleet on an exclusive basis.

Ce catamaran motorisé fait preuve d'un bon goût inattaquable. En plus d'une généalogie parfaite, le Royal Flacon Fleet a bénéficié de l'intervention de l'équipementier de luxe Porsche pour la conception de son impressionnante structure extérieure et de ses vastes aménagements intérieurs. Un bateau de plaisance d'exception, dont les 40 mètres de longueur sont à eux seuls un gage de luxe.

Deze gemotoriseerde catamaran, met zijn exclusieve avonturiersgeest, gaat geen enkele uitdaging uit de weg. De samenwerking met de Groep Porsche Design zegt genoeg over de wel heel speciale stamboom van deze boot. Porsche Design ontwierp de buitenstructuur en het interieur van dit meer dan 40 meter (135 ft) lange megajacht voor Royal Falcon Fleet, op een exclusieve basis.

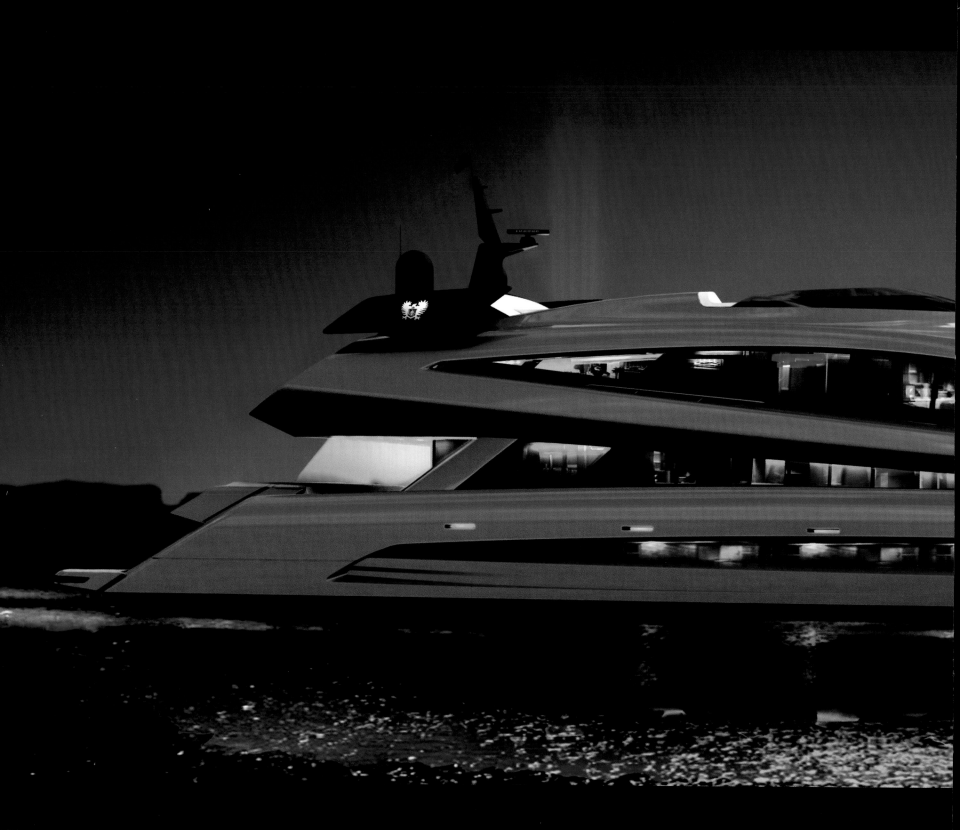

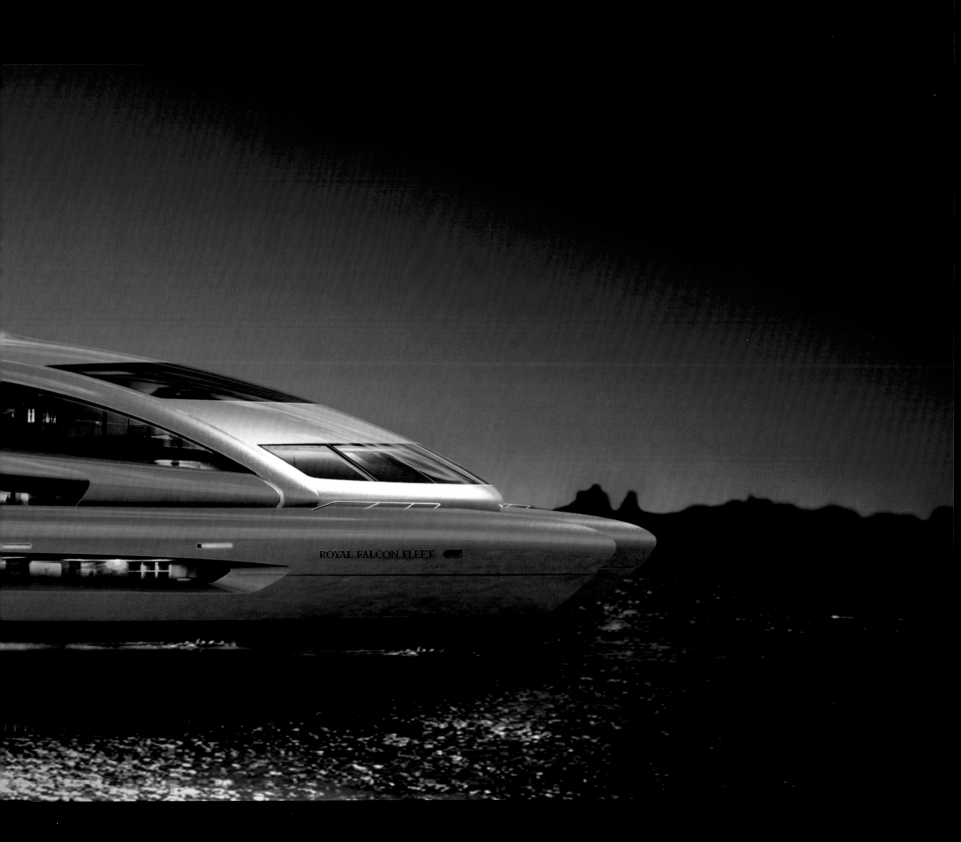

Performance Boats

Fountain | www.fountainpowerboats.com

With models ranging from 33 to 48 feet, Fountain prides itself on being the fastest, most dependable, and best handling boat in the business. They have received accolades from the press on a number of occasions and the custom paint jobs are sure to turn heads if they can catch a glimpse of them whizzing by.

Honoré par la presse à de nombreuses reprises grâce à ses modèles allant de 10 à 14,6 mètres de long, Fountain peut se vanter d'avoir les bateaux les plus rapides, les plus sûrs et les plus maniables du marché. Le choix de proposer une peinture personnalisée pour chaque bateau a permis de voir naître les looks les plus excentriques, assurés d'attirer l'attention de ceux qui auront la chance de voir filer sur l'eau ces petites bombes multicolores.

Met modellen van 10 tot 15 meter kan Fountain erop bogen de snelste, meest betrouwbare en gemakkelijkst bestuurbare boot in zijn domein te zijn. Ze werden meermaals gelauwerd in de pers en de gepersonaliseerde beschilderingen oogsten bewonderende blikken, als men er tenminste een glimp van kan opvangen wanneer de boten voorbijrazen.

Photo © David Clark

personal treasures

Never before have technology and style merged as seamlessly as they do today. Modern life dictates new necessities and these objects become an extension of our person. Naturally, it is only then we choose accessories that represent our tastes. From gold-dipped mobile phones to mechanically savvy cufflinks, these personal treasures represent impressive collaborations of form and function.

Jamais technologie et style ne se seront accordés avec autant de finesse qu'aujourd'hui. La vie moderne dicte des besoins nouveaux, et les objets du quotidien, lorsqu'ils témoignent de nos goûts, deviennent un prolongement de nous-même. Téléphones portables plaqués or, boutons de manchette fonctionnels… ces trésors personnels lient désormais intelligemment le beau et l'utile.

Nooit eerder versmolten technologie en stijl zo naadloos als vandaag. Het moderne leven brengt nieuwe behoeften met zich mee en deze objecten worden een extensie van onszelf. Het spreekt dan ook vanzelf dat onze voorkeur uitgaat naar accessoires die bij onze stijl aansluiten. Deze persoonlijke schatten zijn indrukwekkende wisselwerkingen tussen vorm en functie, gaande van vergulde mobilofoons tot vernuftige mechanische manchetknopen.

personal treasures

Custom Shoe Laces	198	
Custom Hand Tailored Wardrobes	200	
Mechanical Belt Buckle	204	
Diamond Cufflinks	206	
Mechanical Diamond		
Reversible Cufflinks	207	
LUXEDGE	208	
Sunglasses	212	
Briefcase	213	
Mechanical Card Holder	214	
Money Clip by Li Bosheng	215	
Custom Suitcase	216	
Titanic-DNA Writing Instrument	217	

Limited Edition Pen	218	
Limited Edition Pens	219	
Damascene Razor	220	
Custom Knives	221	
Samurai Swords	222	
Headphones	224	
White Diamond Earphone Covers	225	
Prada Phone	226	
Solar Powered Bluetooth	227	
Meridiist Phone	228	
Vertu Ascent Ti Ferrari Phone	229	
Diamond iPhone	230	
Gold Phone	231	

Diamond Phone	232
BlackBerry Curve 8300-8330	
Diamond Case	236
Bejeweled Phone	237
Gold Gun	238
Custom Tools	239

Custom Shoe Laces

Roland Iten | www.rolanditen.com

Take the best of Geneva watch-making precision and apply it to regularly mundane men's products and you have the essence of Roland Iten's mechanical luxury accessories, such as this patent-pending shoe tips with an enhanced locking and release mechanism. If the details make the man, then anyone wearing these €5,000 shoelaces has the ultimate style all the way down to his toes.

Prenez le meilleur de l'horlogerie haute précision genevoise et appliquez-le aux objets de luxe pour homme. Vous obtiendrez l'essence des accessoires de luxe de Roland Iten, qu'illustre à merveille son modèle breveté de chaussures équipées d'un système de lacets à ouverture/fermeture. Si ce sont les détails qui font l'homme, alors celui qui porte ces lacets de chaussures à 5.000 € est raffiné jusqu'au bout des orteils !

Neem het beste van de precisiehorlogemakerij van Genève en pas het toe op mondaine gebruiksvoorwerpen voor heren en je krijgt de essentie van de mechanische luxeaccessoires van Roland Iten. Neem nu deze veterpunten, waarvoor een octrooi in aanvraag is, met een versterkt vergrendel- en ontgrendelingsmechanisme. Als de details de man maken, dan is iemand die deze veters van € 5.000 draagt, zeer stijlvol tot aan de toppen van zijn tenen.

Custom Hand Tailored Wardrobes

David August | www.davidaugustinc.com

David August is one of the most renowned bespoke tailors in the business, creating original, hand-tailored wardrobes for the superstars of business, sports and entertainment. The brand encourages all of its clients to be the best dressed man in the room, whether in black tie or more casual yet dignified weekend wear.

David August est l'un des tailleurs les plus renommés de sa catégorie, créant des garde-robes originales, faites main et sur mesure pour les superstars des affaires, du sport ou du cinéma. La marque n'a qu'un credo : que tous ses clients soient toujours les hommes les mieux habillés de la pièce, en smoking comme en tenue décontractée.

David August is één van de beroemdste kleermakers in de sector, die originele, met de hand gemaakte kledingstukken creëert voor supersterren uit de zakenwereld, de sport en de showbusiness. Het merk moedigt al zijn klanten aan om de best geklede man in de zaal te zijn, zowel in smoking als in een lossere stijl of veredelde vrijetijdskledij.

personal treasures 201

Mechanical Belt Buckle

Roland Iten | www.rolanditen.com

Roland Iten created a new niche in the luxury goods industry called Mechanical Luxury, starting with his hi-precision mechanical belt buckles that can cost up to €30,000. These adjustable buckles are formed with precious metals taking up to 18 months to produce with the same manufacturing processes as used by the very best craftsmanship found in the Swiss watch-making industry.

Roland Iten a instauré une niche inédite dans le domaine des biens de luxe en créant le "Mechanical Luxury". Exemple éloquent de cette nouvelle tendance, ses boucles de ceinture réglables, de haute précision, peuvent coûter jusqu'à 30.000 €. Composées de métaux précieux, elles requièrent jusqu'à dix-huit mois de travail minutieux, utilisant les mêmes processus de fabrication que ceux employés par les meilleurs artisans de l'industrie horlogère suisse.

Toen Roland Iten begon met zijn uiterst precieze mechanische riemgespen die tot € 30.000 kunnen kosten, creëerde hij een nieuwe niche in de industrie van de luxegoederen, die van de Mechanische Luxe. Deze instelbare gespen zijn gemaakt van edelmetaal en het duurt niet minder dan 18 maanden om ze te produceren, volgens dezelfde fabricageprocedés als degene die gebruikt worden door de beste vaklieden in de Zwitserse horloge-industrie.

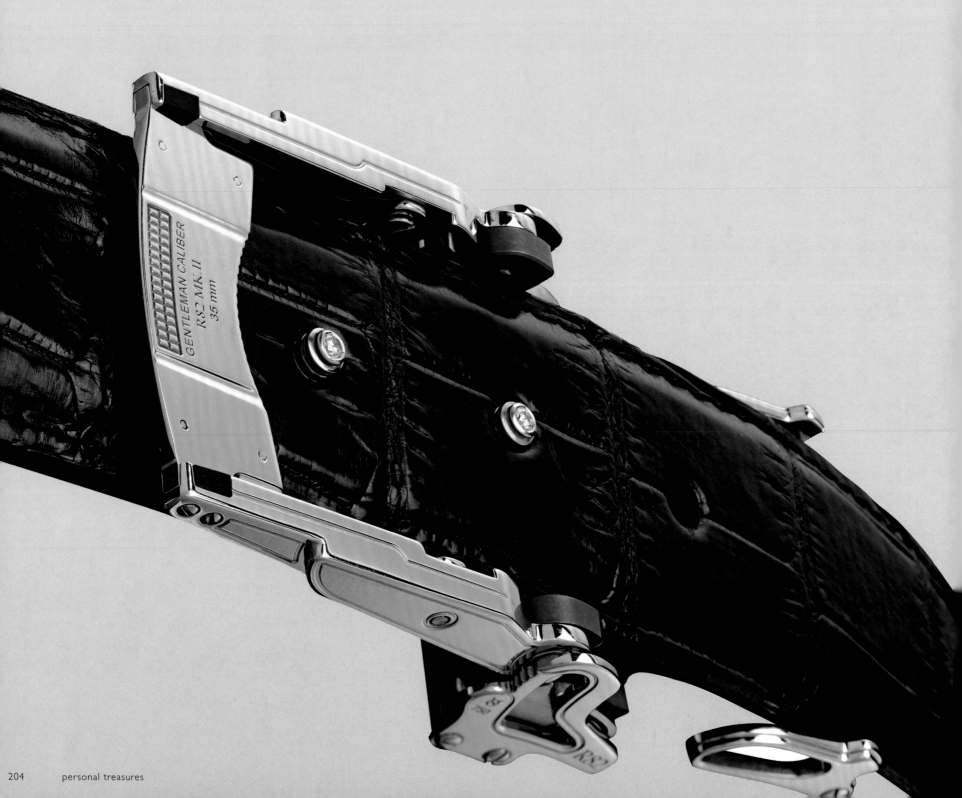

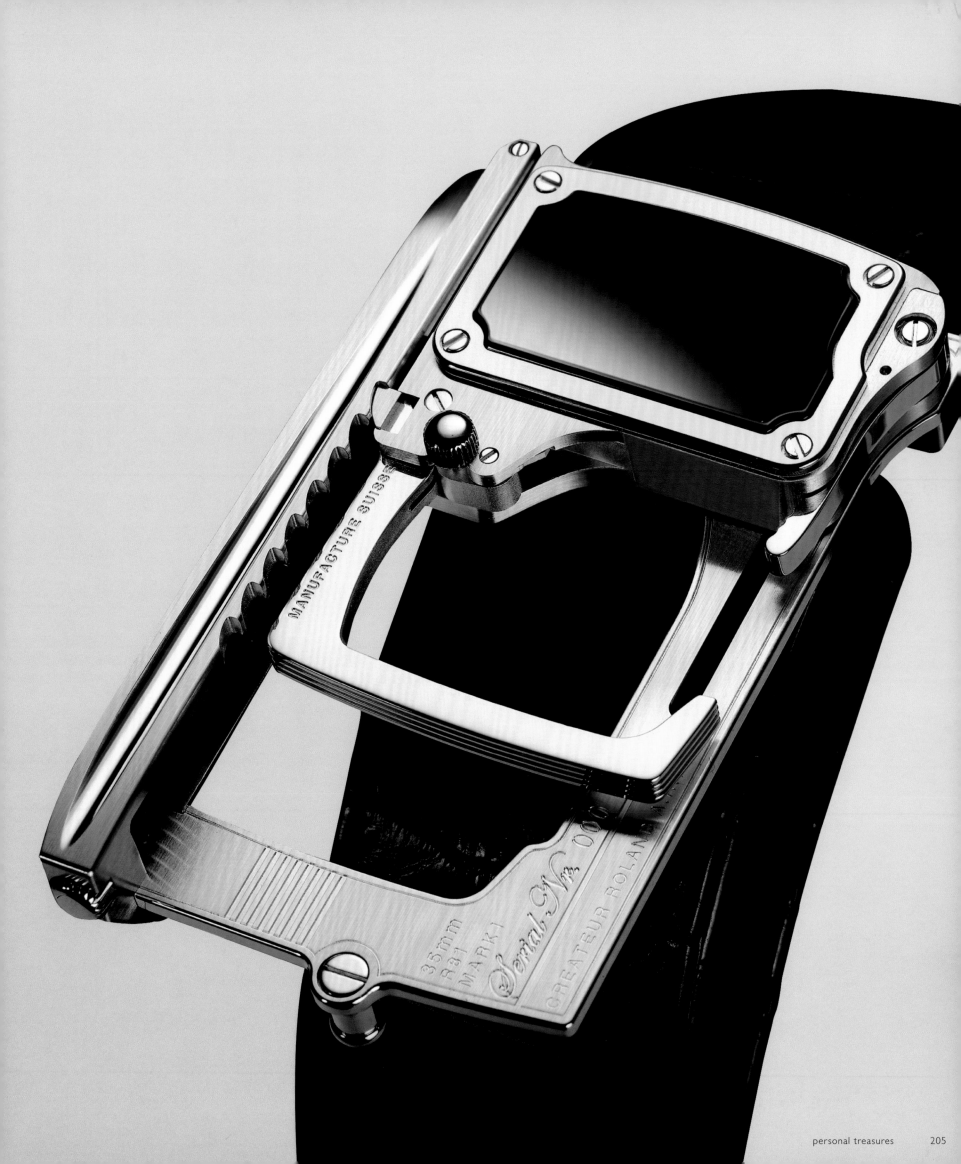

Diamond Cufflinks

Neil Lane | www.neillanejewelry.com

Jewelry designer Neil Lane is synonymous with Hollywood Glamour. Hollywood stars, fashion aficionados and movie directors seek his advice and jewelry to create distinctive and award winning looks for films and all of the most important red carpet events. This exposure has made Lane an influential presence throughout the industry.

Le créateur joaillier Neil Lane incarne le glamour pour le tout Hollywood. Les stars, les fashionistas et les producteurs de films sont friands de ses conseils et de ses bijoux, souvent synonymes de récompenses pour un film et de touche personnalisée et remarquée lors des plus grandes cérémonies du show-business. Une telle vitrine a rendu Neil Lane très influent dans l'industrie du luxe.

Juweelontwerper Neil Lane staat synoniem voor Hollywoodiaanse glamour. Hollywood-sterren, modefanaten en filmregisseurs willen zijn advies en juwelen om aparte en bekroonde looks te creëren voor films en voor alle belangrijkste rode-loper-evenementen. Dit heeft van Lane een invloedrijke figuur gemaakt in deze wereld.

Mechanical Diamond Reversible Cufflinks

Roland Iten | www.rolanditen.com

These €8,000 diamond cufflinks sum up the genius behind the designer's precisely engineered creations. The cufflinks appear to be elegantly simple in its subdued golden state, but with the switch of a miniscule lever, the sober style gives way to a more elaborate design composed of 20 of the finest diamonds.

D'une valeur de 8.000 €, ces boutons de manchette en diamant résument le génie qui se cache derrière les créations soignées de Roland Iten. D'une élégance simple et discrète au premier abord, ces bijoux élégants s'ouvrent à un design plus élaboré lorsque, à l'aide d'un minuscule levier, ce sont 20 des plus fins diamants TW VSI qui se révèlent à notre regard.

Deze diamanten manchetknopen van € 8.000 zijn het summum van het vernuft achter de door de designer bedachte precisiecreaties. De manchetknopen lijken elegant eenvoudig in hun bescheiden gouden 'toestand', maar met één draai aan een minuscuul hendeltje maakt de sobere stijl plaats voor een meer uitgewerkt design dat bestaat uit 20 van de mooiste TW VSI diamanten.

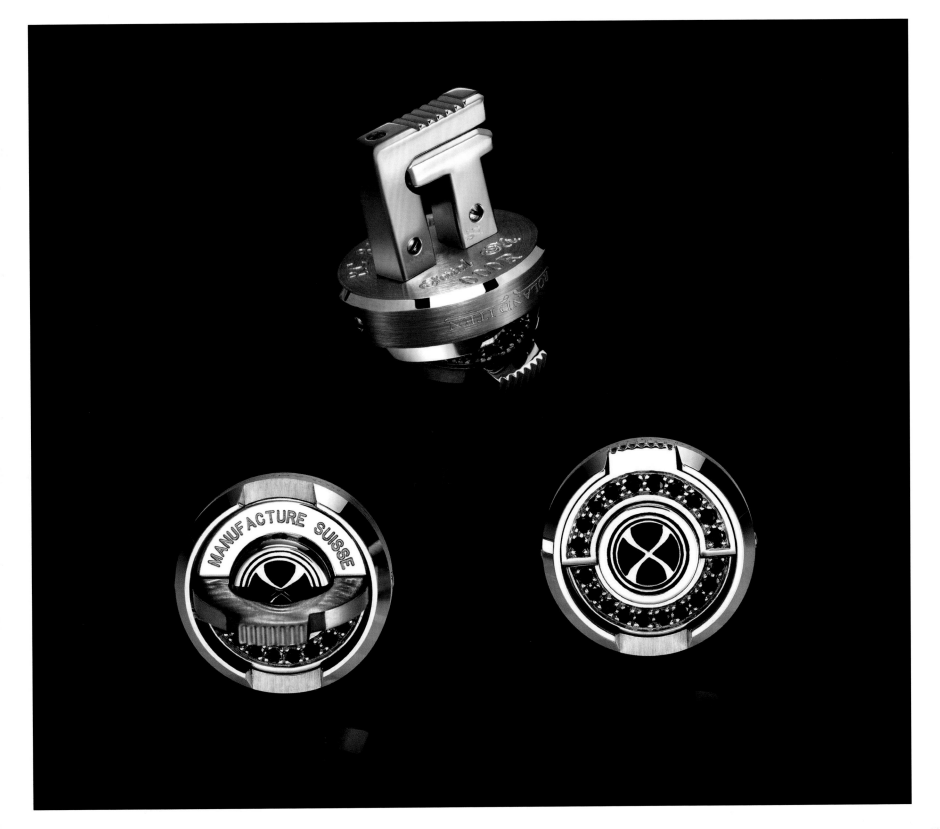

LUXEDGE

CORE JEWELS | www.corejewels.jp

This is the epitome of luxury with an edge. Its bold designs and the use of black diamonds results in unusual and recognizable pieces. In all of its designs, the philosophy behind this well-known Japanese brand follows the stipulation that the only materials that may be used are diamonds, gold and platinum. The world's most valuable materials are brought to life; the effect is unforgettably hip.

Les concepts audacieux du joaillier Core Jewels donnent naissance à des pièces rares et immédiatement reconnaissables. La célèbre marque japonaise n'utilise en effet que les diamants, l'or et le platine dans la réalisation de ses bijoux. Un art qui donne toute leur essence aux matériaux les plus précieux, qui s'animent alors de façon inoubliable.

Dit merk staat voor luxe met pit. Zijn sterke designs en het gebruik van zwarte diamanten resulteren in ongewone en herkenbare stukken. In al zijn ontwerpen volgt de filosofie achter dit bekende Japanse merk het principe dat de enige materialen die mogen worden gebruikt, diamanten, goud en platina zijn. De meest waardevolle materialen ter wereld worden tot leven gebracht en het effect is onvergetelijk hip.

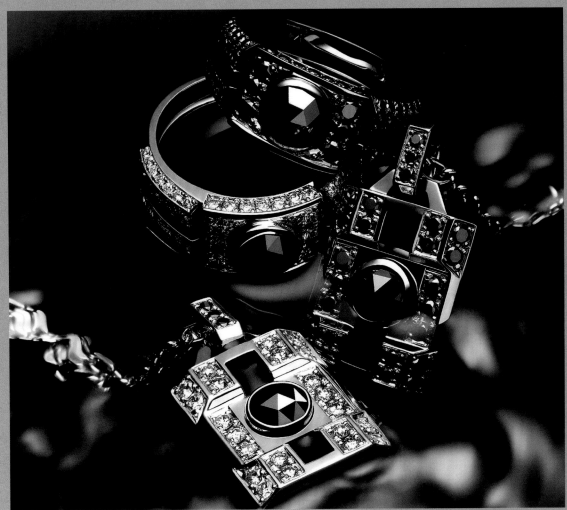

Sunglasses

Chrome Hearts | www.chromehearts.com

Chrome Hearts started as a leather motorcycle gear company and continues to put forth the renegade spirit of its origins in its bold designs, which today have a cult following among people in the art, music, fashion and design worlds. The designers of the brand refuse to observe the fashion world's strict calendar in releasing new lines each season, and prefer to present these handcrafted select pieces as they are developed and designed.

Ancienne entreprise de bikers, Chrome Hearts continue de nourrir l'esprit rebelle de ses origines. Grâce à des concepts audacieux, la marque est devenue aujourd'hui une référence ultime dans les mondes de l'art, de la musique, de la mode et du design. Les créateurs présentent leurs travaux au fur et à mesure de leur réalisation, refusant de se restreindre aux exigences du marché de la mode et s'opposant à l'idée coutumière des collections saisonnières.

Chrome Hearts begon als bedrijf dat lederen toebehoren maakte voor motorfietsen. Het blijft zijn oorspronkelijke vrijheidsgeest doorzetten in zijn sublieme designs, die vandaag een schare fans hebben bij mensen uit de wereld van kunst, muziek, mode en design. De ontwerpers van het merk weigeren de strikte kalender van de modewereld te volgen om elk seizoen een nieuwe lijn uit te brengen, en verkiezen hun met de hand gemaakte, selecte stukken voor te stellen naarmate ze ontwikkeld en ontworpen worden.

Briefcase

HENK | www.henk.com

No business suit is complete without an elegant attaché case, and this €3,750 briefcase in embossed crocodile is one of the most sumptuous pieces of luggage on the market. It is sleek but large enough to carry a laptop and other documents. Its soft angles adapt easily to whatever contents it holds.

Cet attaché-case d'une valeur de 3.750 € en crocodile gaufré est l'une des pièces les plus somptueuses dans le monde des bagages. Venant compléter un costume avec élégance, mais suffisamment large pour contenir un ordinateur portable et d'autres documents, il impose ses lignes pures et ses angles arrondis qui lui confèrent une grande fonctionnalité.

Geen maatpak is compleet zonder een elegante aktetas en dit exemplaar van € 3.750 in gebosseleerd krokodillenleer is één van de meest luxueuze stukken bagage ter wereld. De tas is compact maar toch groot genoeg voor een laptop en documenten. De zachte hoeken passen zich perfect aan elke inhoud aan.

Photo © Steven Bemelmans

Mechanical Card Holder

Roland Iten | www.rolanditen.com

Perfect for James Bond or anyone with 007's enviable sense of style that can carry his credit cards in a €10,000 case. This light and ergonomically designed card holder is one of Itens' most impressive lines, with a trigger-dispensing mechanism holds up to four credit cards and has an ultrasensitive trigger action that opens and closes the aluminum and gold case.

Ce porte-cartes, léger, conçu en or et en aluminium de façon ergonomique, fait partie de l'une des lignes les plus impressionnantes de Roland Iten. Parfait pour optimiser un style "007", son boîtier à 10.000 € permet de transporter jusqu'à quatre cartes de crédit. Comble du luxe, un mécanisme de détente ultra-sensible enclenche avec élégance son système mécanique d'ouverture/fermeture.

Perfect voor James Bond of iedereen met hetzelfde benijdenswaardige gevoel voor stijl als 007, die zijn kredietkaarten in deze houder van € 10.000 op zak wil steken. Deze lichte en ergonomisch ontworpen kaarthouder is één van de meest indrukwekkende stukken van Iten. Hij biedt plaats voor vier krediet-kaarten en heeft een gevoelig hendelmechanisme voor het openen en sluiten van de behuizing van aluminium en goud.

Money Clip by Li Bosheng

Oriens & Grey | www.oriensandgrey.com

What better way to carry cash than with this elegant clip, constructed by master jade craftsman Li Bosheng in 14 karat gold and sterling silver. It also incorporates a delightful piece of Hetian Jade, known for its value, scarcity and its unusual whitish color. The designer's pedigree is peerless: he customized pieces for former French President Jacques Chirac and most notably carved the medals for the Beijing Olympics.

Quel meilleur accessoire que ce clip élégant, réalisé par le maître artisan de jade Li Bosheng en or 14 carats et en argent massif, pour ranger vos billets ? Imaginé par un créateur talentueux (il a réalisé des pièces pour l'ancien Président français Jacques Chirac et gravé les médailles des Jeux olympiques de Pékin), il comprend également une magnifique pièce de jade de Hetian, connu pour sa valeur, sa rareté et sa couleur pâle si inhabituelle.

Er bestaat geen betere manier om geld mee te nemen dan in deze elegante klem in 14 karaat goud en sterlingzilver, gemaakt door meester-jade-bewerker Li Boshen . Ze bevat ook een prachtig stuk Hetian Jade, dat gekend is om zijn waarde, zeldzaamheid en ongewone witachtige kleur. De stamboom van de designer kent zijn gelijke niet: hij personaliseerde stukken voor de voormalige Franse president Jacques Chirac en ontwierp met name de medailles voor de Olympische Spelen van Peking.

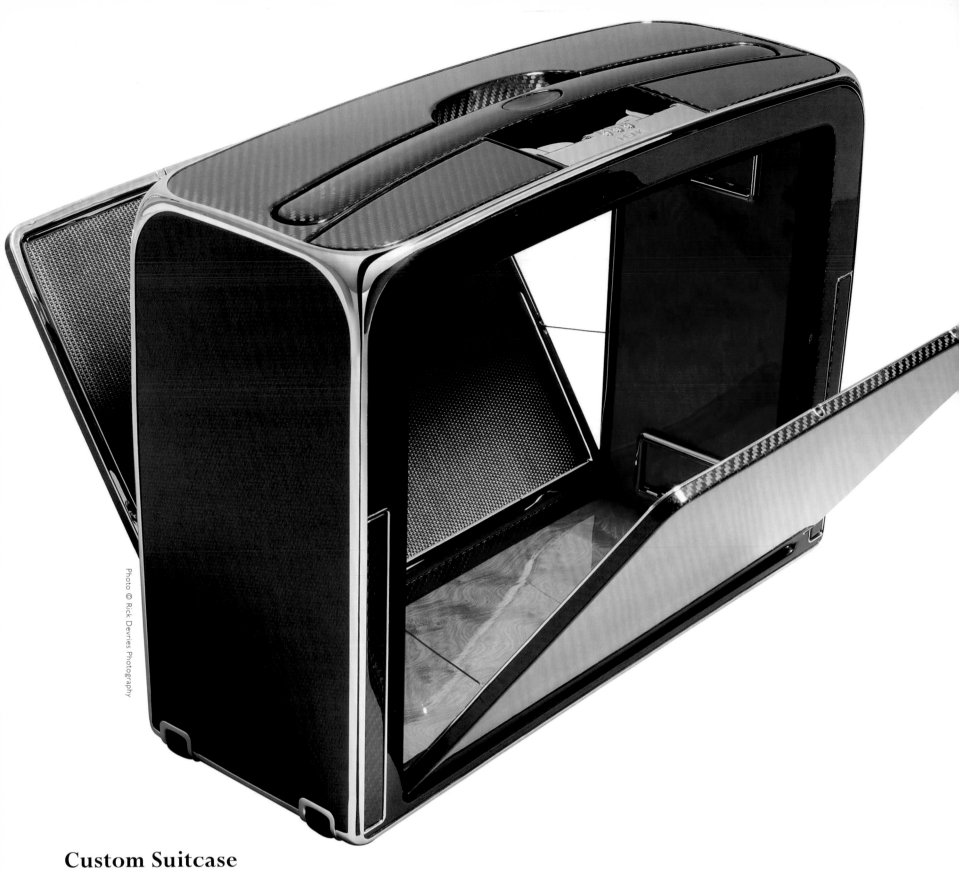

Custom Suitcase

HENK | www.henk.com

This is the most thoughtfully designed suitcase in history. Each case consists of 500 separate parts—22 of which are moving. Its ingenious mechanisms carry a €21,000 price tag. Depress and pull up an ebony button on the handle, and two wheels emerge noiselessly from louvered doors within the case, like landing gear emerging from an airplane.

La valise personnalisée de Henk est incontestablement le bagage le plus réfléchi de l'histoire. Chaque pièce est traversée de mécanismes ingénieux d'une valeur de 21.000 €, composés de cinq cents parties distinctes dont vingt-deux amovibles. Il suffit ainsi d'actionner un bouton d'ébène présent sur la poignée pour que deux roues émergent silencieusement de petits agencements encastrés dans la valise, comme le train d'atterrissage d'un avion.

Dit is de meest doordachte koffer in de geschiedenis. Elk exemplaar bestaat uit 500 aparte onderdelen, waarvan er 22 bewegen. Aan dit ingenieuze stukje mechaniek hangt een prijskaartje van € 21.000. Door een ebbenhouten knop op de handgreep in te duwen en daarna omhoog te trekken, komen er twee wielen met een diameter van 6 1/4" geruisloos uit klapdeurtjes binnenin de koffer, zoals een landinggestel dat uit een vliegtuig schuift.

Titanic-DNA Writing Instrument

Romain Jerome | www.romainjerome.ch

Swiss luxury watchmaker Romain Jerome has introduced an outstanding series of writing instruments whose design is inspired, curiously enough by the world famous yet ill-fated Titanic. Each pen is decorated with a ring of oxidized steel at the barrel and a blend of materials reclaimed from the actual sunken ship and steel obtained from Harland & Wolff shipyards where the Titanic was built.

Le maître horloger suisse Romain Jerome a introduit sur le marché une remarquable série d'instruments d'écriture dont le design trouve son inspiration dans l'infortuné Titanic. Chacun des stylos est en effet décoré d'une bague en acier oxydé et d'un mélange de matériaux récupérés sur le navire, ou obtenu sur les chantiers d'Harland & Wolff où le paquebot avait été construit.

De Zwitserse maker van luxehorloges, Romain Jerome, heeft een uitmuntende reeks schrijfinstrumenten geïntroduceerd waarvan de vormgeving, vreemd genoeg, geïnspireerd is op de wereldberoemde maar onfortuinlijke Titanic. Elke pen is versierd met een ring van geoxideerd staal op de houder en een mengsel van materialen die van het echte gezonken schip afkomstig zijn en staal van de scheepswerf Harland & Wolff, waar de Titanic werd gebouwd.

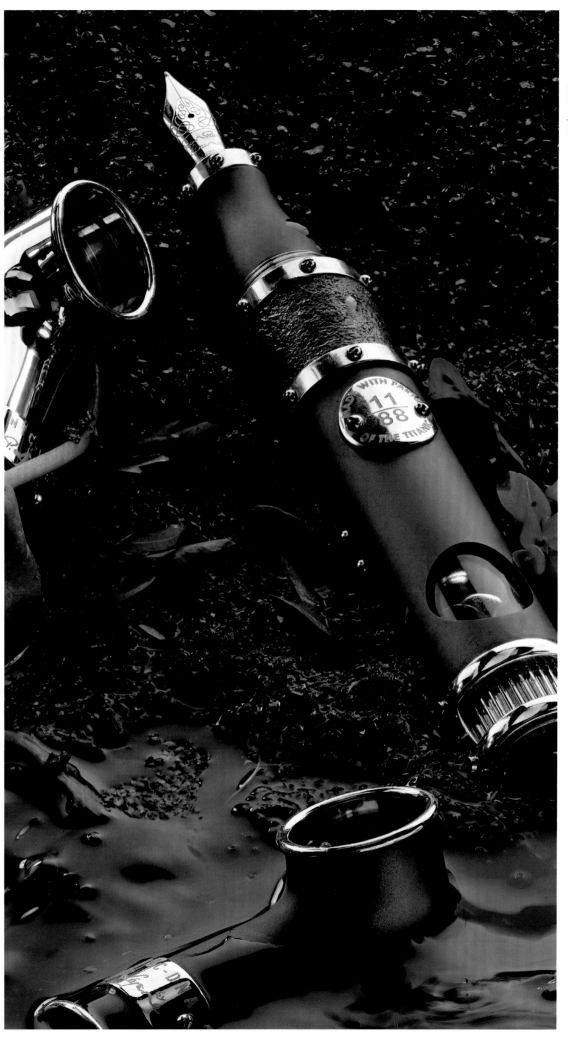

Photo © Diode - Denis Hayoun

Limited Edition Pen

Montegrappa | www.montegrappa.com

Montegrappa dedicates this precious creation to writing: specifically celebrating the role of writing as a means of transmitting knowledge. Every single Montegrappa special edition writing instrument is crafted using a rare hand-engraving technique, while gold detailing in its different grades add to its singularity.

Cette précieuse création est destinée à célébrer l'écriture et l'art de la transmission du savoir par l'écriture. Tous les stylos à édition spéciale de Montegrappa sont fabriqués à l'aide d'une technique de gravure à la main très rare, et présentent des touches d'or de différentes couleurs qui ajoutent à sa singularité.

Montegrappa draagt deze kostbare creatie op aan het schrijven: vooral om de rol van het schrijven te vieren als middel om kennis door te geven. Elke Montegrappa op zich die deel uitmaakt van een beperkte reeks schrijfinstrumenten, is gemaakt met een zeldzame manuele graveertechniek, terwijl gouden details in de verschillende graden bijdragen tot het unieke karakter ervan.

Limited Edition Pens

William Henry | www.knifeart.com

William Henry Studio has long been known for their amazing knives; they have expanded their high-end production into the world of fine pens. These limited edition pens will be made of handmade mokume gane, upscale acrylics, handmade Damascus steel, and aerospace grade titanium. Each one will have a gemstone inset into the clip as well as a gold or sterling logo medallion set into the cap.

Le William Henry Studio est connu depuis fort longtemps pour ses surprenants couteaux ; il se démarquera désormais par sa luxueuse production de stylos raffinés. Distribuée en édition limitée, chaque pièce est réalisée à la main suivant l'art japonais du "mokume gane", mêlant acrylique haut de gamme, acier damassé et titane. Une pierre précieuse est incrustée dans la pince du capuchon, et ce dernier porte la marque d'un médaillon d'or ou d'argent massif.

William Henry Studio was lange tijd bekend om zijn verbazingwekkende messen. Nu werd zijn productie van topstukken uitgebreid naar de wereld van de geraffineerde pennen. Deze pennen, die in gelimiteerde edities worden uitgebracht, zullen worden vervaardigd uit handgemaakt mokume-gane, kwaliteitsacryl, handgemaakt damascenerstaal en titanium voor vlieg- en ruimtetuigen. Elk exemplaar zal een edelsteeninleg hebben in de klem en een gouden of sterling logomedaillon in de dop.

Photo © William Henry Studio

Damascene Razor

HOMMAGE | www.hommage.com

This limited edition straight razor is forged from legendary Damascene steel. Combining the best qualities of hard and malleable steel, layer upon layer is folded onto the next, each becoming visible through a meticulous process of grinding and polishing. This process produces the characteristic sharpness of the blades, with its distinctive look created by its identifiable rose pattern and platinum sheath.

Ce rasoir en édition limitée est forgé à partir du légendaire acier Damascène. En combinant couche après couche les meilleures qualités d'un métal dur et d'un métal souple, un processus méticuleux de meulage et de polissage permet de rendre visible chacune des strates successives. C'est cette technique de très haute précision qui permet d'obtenir le tranchant caractéristique des lames à l'apparence si particulière des rasoirs "Hommage", distribués dans leur célèbre étui de platine.

Dit rechte scheermes dat tot een gelimiteerde editie behoort, is gemaakt van het legendarische damascenerstaal. De beste kwaliteiten hard en smeedbaar staal worden gecombineerd en laag na laag op elkaar gezet, waarbij ze allemaal in elkaar opgaan door een nauwgezet proces van slijpen en polijsten. Dit procédé levert de typische scherpte van de lemmeten, met hun eigen look die gecreëerd wordt door hun herkenbare rozenpatroon en platina schede.

Photo © Eric Devert

Custom Knives

Johan Gustafsson | www.knifeart.com

Knife Art is devoted to presenting outstanding new custom knives from top knife makers such as these from renowned artisan Johan Gustafsson of Sweden. A full-time knife maker, Gustafsson crafts knives for a long list of people waiting for his customized creations. His previous creations also include knives with fossil mammoth ivory, gold and gems, colorful mosaic Damascus steel and other rare materials.

Fondé en 1998, KnifeArt.com se consacre à la présentation des créations des plus grands couteliers au monde, dont le célèbre artisan suédois, Johan Gustafsson. Coutelier à plein temps, ce dernier fabrique des couteaux pour une longue liste de prétendants attendant ses ouvrages personnalisés. À titre d'exemples, ses précédentes inventions comprennent des couteaux conçus avec de l'ivoire de mammouth fossilisé, de l'or et des pierres précieuses, de l'acier Damascène en mosaïques colorées et d'autres matériaux rares.

Het in 1998 opgerichte KnifeArt.com is gespecialiseerd in het aanbieden van sublieme, nieuwe gepersonaliseerde messen van top-messenmakers, waaronder die van de bekende Zweedse ambachtsman Johan Gustafsson. Als voltijds messenbouwer maakt Gustafsson messen voor een lange wachtlijst mensen die graag één van zijn gepersonaliseerde creaties willen hebben. Zijn vorige creaties waren ondermeer messen met fossiel mammoetivoor, goud en edelstenen, kleurrijke mozaïeken van damascenerstaal en andere zeldzame materialen.

Samurai Swords

Slobodian Swords | www.slobodianswords.com

Slobodian makes exotic swords using the stock removal process, rare woods and custom fittings. His signature design is the graceful shobu-zukuri sword, which has been the winner of many contests. Recognized by a number of worldwide awards for superior craftsmanship, these swords have also appeared in major collections in over 18 countries.

Slobodian fabrique des épées au style oriental en utilisant un processus de forgeage spécial, des bois rares et des éléments personnalisés. Son standard est l'élégante lame shobu-zukuri, laquelle a remporté de nombreuses compétitions ; mais l'ensemble des productions de la marque sont reconnues pour le savoir-faire et la qualité dont elles témoignent. Pour preuve, les épées Samurai sont largement représentées parmi les plus grandes collections du monde, réparties dans plus de dix-huit pays.

Slobodian maakt exotische zwaarden door middel van het verspaningsprocedé, zeldzame houtsoorten en op maat gemaakte bekledingen. Zijn herkenbare design is het gracieuze shobu-zukuri zwaard, dat al veel wedstrijden won. Deze zwaarden werden ook bekroond met een aantal prijzen voor hoogstaand vakmanschap en maken deel uit van grote verzamelingen in meer dan 18 landen.

Headphones

Skullcandy | www.skullcandy.com

Titanium drivers and unique detailing make these headphones a cut above the rest. Since its inception, Skullcandy has produced high-quality headphones worn by some of the world's best sport athletes. Another testament to their quality is their popularity with snowboarders and others whose lifestyle demands maximum durability with high style.

Grâce à leur structure en titane et à leur finition unique, ces casques ne sont semblables à aucun autre. Depuis sa création, Skullcandy produit des écouteurs de grande qualité, portés par les plus grands athlètes du monde. Gage de leur qualité, les snowboarders, ainsi qu'un grand nombre de personnes dont le style de vie exige une extrême fidélité de leur équipement, les affectionnent tout particulièrement, tant pour leur durabilité que pour leur style incomparable.

Titanium drivers en unieke details zorgen ervoor dat deze hoofdtelefoon boven de rest uitsteekt. Sinds zijn oprichting heeft SkullCandy zeer kwaliteitsvolle hoofdtelefoons geproduceerd die gedragen worden door een aantal van de beste atleten ter wereld. Nog een blijk van hun kwaliteit is hun populariteit bij snowboarders en anderen wier levensstijl een maximale, maar stijlvolle duurzaamheid vereist.

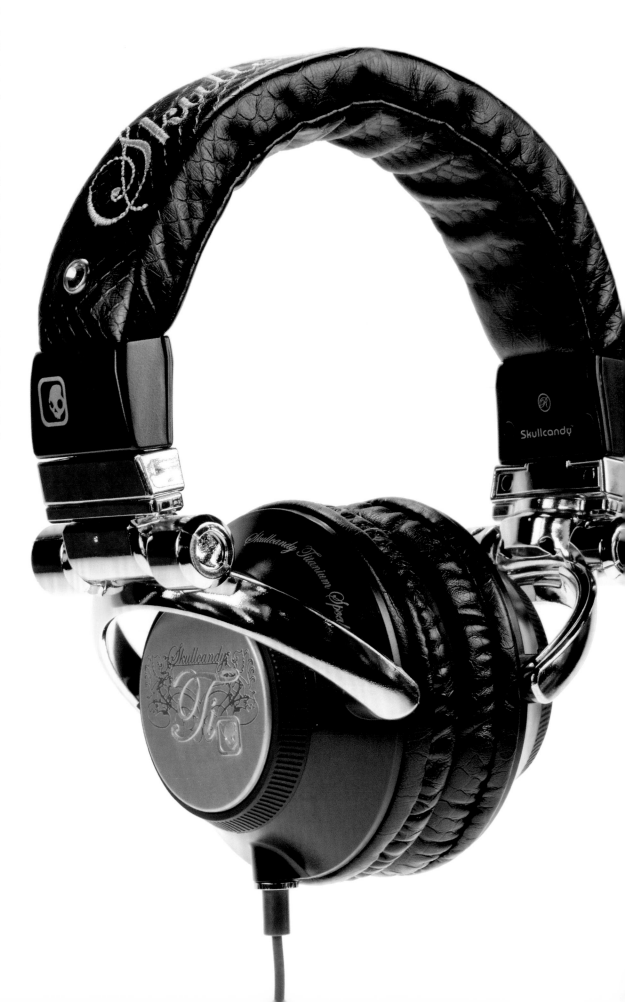

White Diamond
Earphone Covers

DEOS | www.deos-diamond.com

Founded by jewelry designer Allison Lee Zeiss, DEOS offers interchangeable bejeweled earphone covers for the Apple iPod and iPhone. The titanium and diamond collection represents the high end of the spectrum of luxury earwear. The pieces are unique, and guaranteed to make the wearer stand out among the world's millions of iPod users.

Fondé par le designer de bijoux Allison Lee Zeiss, DEOS offre des protecteurs sertis de diamants amovibles pour les écouteurs Apple iPod et iPhone. La collection en titane et diamant représente le top de la gamme et le luxe ultime en termes d'écouteurs. Chaque pièce, unique, garantit à son propriétaire de se différencier des millions d'autres utilisateurs d'iPod.

Het door juweelontwerper Allison Lee Zeiss opgerichte DEOS biedt onderling omwisselbare oortelefoonkappen voor de iPod en iPhone van Apple. De titanium- en diamanten collectie vertegenwoordigen het bovenste segment van de luxueuze earwear. De stukken zijn uniek en zorgen ervoor dat de drager ervan zeker opvalt tussen de miljoenen iPod-gebruikers ter wereld.

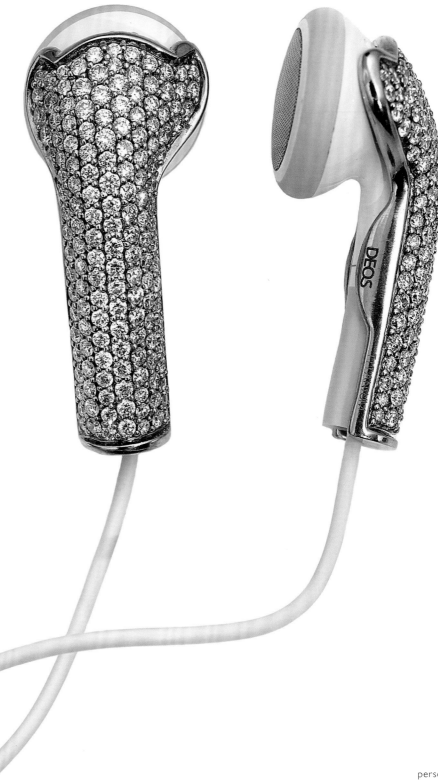

Prada Phone

Prada | www.pradaphonebylg.com

The LG Prada cell phone integrates technological innovation with stylish ingenuity. Technologically, the phone offers state-of-the-art services including a three-inch touch screen, camera, Web browsing and MP3 playing. Style wise, it represents the modern elegance we have come to expect from Prada.

Le téléphone portable LG Prada adjoint l'innovation technologique à l'ingéniosité stylisée. D'un point de vue technologique, le téléphone offre en effet les fonctionnalités les plus récentes, incluant un écran tactile de trois pouces, un appareil photo, un navigateur web et un lecteur MP3. Chic et de bon goût, il perpétue l'élégance moderne à laquelle Prada nous a habitués.

De Prada mobiele telefoon van LG integreert technologische innovatie met stijlvol vernuft. Technologisch gezien biedt de telefoon geavanceerde diensten aan waaronder een drie-inch aanraakscherm, camera, webbrowsing en het afspelen van MP3. Wat de stijl betreft vertegenwoordigt de telefoon de moderne elegantie die we van Prada gewoon zijn.

Solar Powered Bluetooth

Iqua | www.iqua.com

Iqua presents the first solar-powered Bluetooth headset in the world. The wireless headset works with indoor or outdoor light to give users total hands-free freedom with technology that allows users to make and answer calls with the sound of their voice.

Iqua présente le premier casque Bluetooth au monde fonctionnant à l'énergie solaire. Cette oreillette sans fil, qui fonctionne avec la lumière intérieure et extérieure et apporte une totale liberté de mouvement à ses utilisateurs, permet de téléphoner en utilisant uniquement le son de sa voix. Son design finlandais garantit en outre élégance et confort, pour un maximum de convivialité.

Iqua stelt de eerste Bluetooth-hoofdtelefoon ter wereld op zonne-energie voor. De draadloze hoofdtelefoon werkt op licht, zowel binnen- als buitenshuis en verschaft de gebruiker totale vrijheid. U kunt bellen en oproepen beantwoorden, enkel gebruik makend van de klank van uw stem. Het Finse design staat voor elegantie, comfort en maximaal gebruiksgemak.

Meridiist Phone

Tag Heuer | www.tagheuer.com/meridiist

Swiss engineered and hand assembled from 430 components, the phone comes in a range of materials, from alligator to leather or rubber. The Meridiist's stylish steel casing features the familiar craftsmanship of a fine Swiss watch. Tag Heuer has been manufacturing sports watches and chronographs since 1860, but this is their first foray into the mobile phone market.

Fabriqué en Suisse et composé de 430 pièces assemblées à la main, ce téléphone est proposé dans de nombreuses déclinaisons de matériaux tels que la peau de crocodile, le cuir ou encore le caoutchouc. Le boîtier en acier du Meridiist, très profilé, évoque l'artisanat de l'horlogerie suisse. Tag Heuer fabrique des montres de sport et des chronographes depuis 1860, et ce produit est leur première tentative d'incursion sur le marché de la téléphonie mobile.

Deze telefoon van Zwitserse makelij, die met de hand is samengesteld uit 430 componenten, is beschikbaar in verschillende materialen zoals krokodil, leder of rubber. De stijlvolle behuizing van de Meridiist is met evenveel vakmanschap vervaardigd als een mooi Zwitsers horloge. Tag Heuer maakt sporthorloges en chrono's sinds 1860, maar dit is hun eerste uitstap naar de markt van de mobieltjes.

Vertu Ascent Ti Ferrari Phone

Vertu | www.vertu.com

The premium mobile phone maker has already established itself among premium sportscar buyers with a number of special automotive-inspired editions. Working closely with Ferrari's design team, Vertu has adorned the designs with all the familiar accoutrements, including the iconic two-tone leather in Ferrari colors, lacquered black stripes, the famed stallion, and a scaled-down brake pedal on the back.

Vertu, le fabricant numéro un de téléphones portables, s'est déjà inspiré du monde des voitures de sport pour réaliser un certain nombre d'éditions spéciales. En étroite collaboration avec l'équipe de Ferrari, il a notamment embelli ses boîtiers en usant de toutes les spécificités de la célèbre marque automobile, du cuir deux tons aux couleurs Ferrari, en passant par les rayures noires laquées, le fameux étalon et la pédale de frein réduite sur le dos.

De bekende mobilofoonmaker heeft reeds een plaats verworven bij de klanten van luxueuze sportwagens met een aantal edities die op de automobielwereld geïnspireerd zijn. Vertu, dat nauw samenwerkt met het designteam van Ferrari, heeft de ontwerpen voorzien van al het vertrouwde toebehoren, waaronder het typische tweekleurige leder in Ferrari-kleuren, zwarte lakstrips, de beroemde hengst en een mini rempedaal op de achterzijde.

Diamond iPhone

Peter Aloisson | www.aloisson.com

Made of solid 18-carat yellow, white, and rose gold, this iPhone3G is in a class all its own. The white gold line is encrusted with a total of 138 brilliant cut diamonds of the best quality. But the main feature of this one-of-a-kind phone is the rare 6.6-carat diamond on it's "home button".

Incrusté d'or jaune, blanc et rose 18 carats, cet iPhone 3G est unique en son genre. Sa ligne d'or blanc est parcourue de 138 pierres scintillantes de la meilleure qualité qui soit. Mais le principal atout de cet outil inimitable est son bouton "accueil" : un diamant 6,6 carats d'une extrême rareté.

Deze iPhone3G, die gemaakt is van massief 18-karaats geel, wit en roze goud, is een klasse apart. De lijn in wit goud is voorzien van in totaal 138 in briljantvorm geslepen diamanten van de beste kwaliteit. Het hoofdkenmerk van deze unieke telefoon is echter de zeldzame 6,6-karaats diamant op de "thuis knop".

Gold Phone

LG | www.pradaphonebylg.com

LG's popular 'Chocolate' model gets a high-end makeover with this version, shown here in gold. The phone is also available in platinum and the band is engraved with the phone's iconic name. The red-lit touch screen is a classic part of the Chocolate design and, technologically, the phone's users can expect the same functionality that is available in the standard version.

Le modèle "Chocolate" grand public de LG a été revu et corrigé pour aboutir à une édition de luxe, en or sur notre photo. Mais ce téléphone, dont le nom est gravé sur une bande or au sommet du clavier, existe également en platine. L'écran tactile éclairé en rouge reprend le design classique du Gold Phone et les utilisateurs pourront retrouver sans mal les fonctionnalités de cet appareil, identiques à la version standard.

LG's populaire 'Chocolate' model ondergaat een luxueuze metamorfose met deze versie, die hier in het goud wordt getoond. De telefoon is ook beschikbaar in platina en heeft een band waarin de iconische naam van de telefoon werd gegraveerd. Het rood oplichtende aanraakscherm is een klassiek onderdeel van het Chocolate-design en op technologisch vlak kunnen de gebruikers van de telefoon dezelfde functionaliteit verwachten als degene die beschikbaar is in de standaardversie.

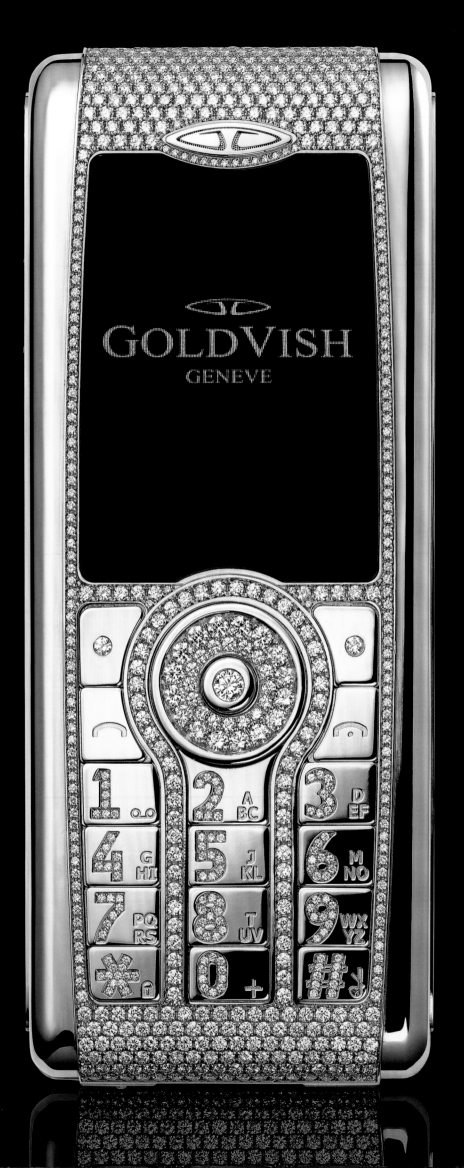

Diamond Phone

Goldvish | www.goldvish.com

Jewelry meets communication in Goldvish's new line of luxury mobile technology. The diamond collection can cost anywhere from €20,000 to €125,000, and come in yellow, white or rose 18-karat gold, with exchangeable crocodile leather inlays available in twelve colors. But of all of the models, it is the limited edition diamond phone that truly stands out at €1.0 million, making it the most expensive cell phone in the world.

Quand la joaillerie de luxe rencontre le monde de la communication mobile, Goldvish est en première ligne. La collection Diamond propose une large gamme de prix, s'échelonnant entre 20.000 et 125.000 €, pour une esthétique variée – or jaune, blanc ou rose 18 carats – sublimée d'incrustations amovibles en peau de crocodile disponibles en douze coloris. Mais de tous les modèles, c'est véritablement l'édition limitée Diamond qui se démarque, disponible pour un million d'euros. Goldvish signe ainsi le téléphone portable le plus cher au monde.

Juweel ontmoet communicatie in de nieuwe lijn luxueuze mobiele technologie van Goldvish. De diamanten collectie kan van € 20.000 tot € 125.000 kosten en is beschikbaar in geel, wit of roze 18-karaats goud, met vervangbare inlegstukjes in krokodillenleer die beschikbaar zijn in twaalf kleuren. Maar van alle modellen is het de gelimiteerde editie diamanten telefoons die het meest in het oog springt, voor een prijs van € 1 miljoen, wat hen de duurste mobieltjes ter wereld maakt.

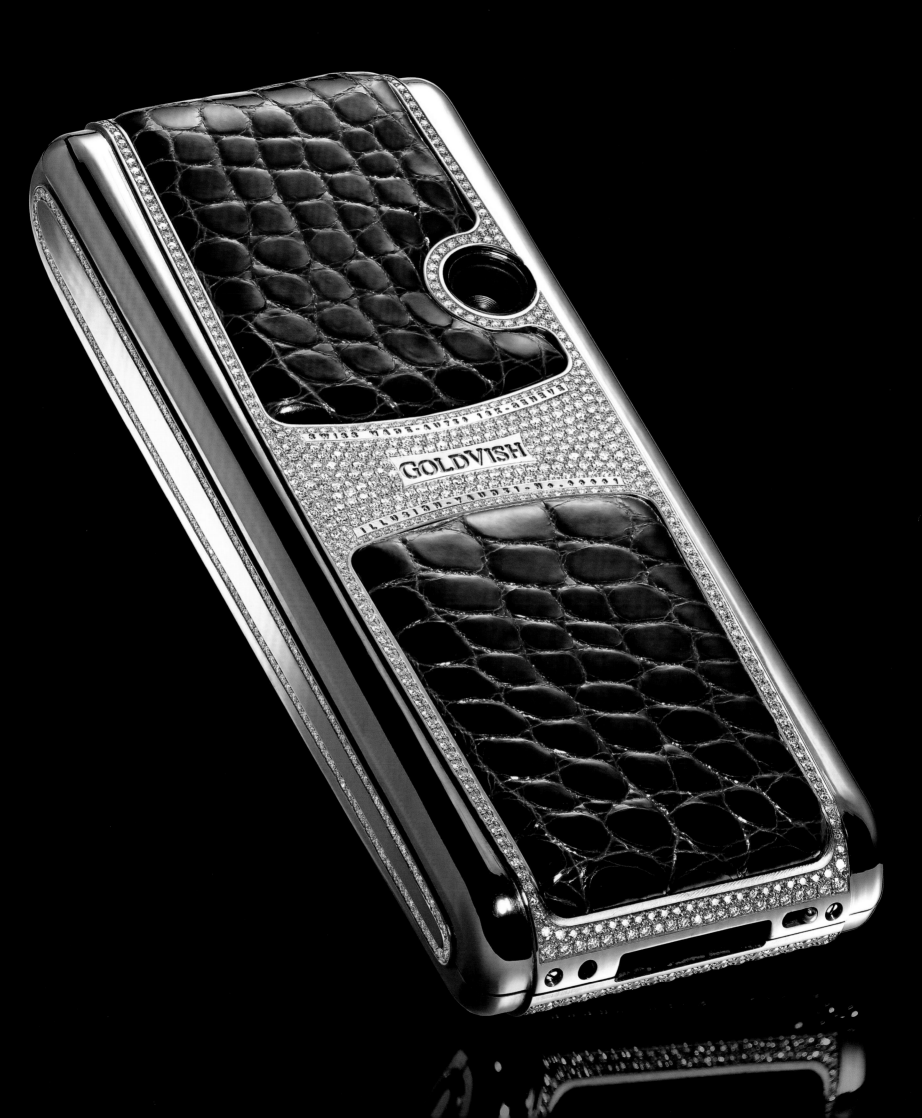

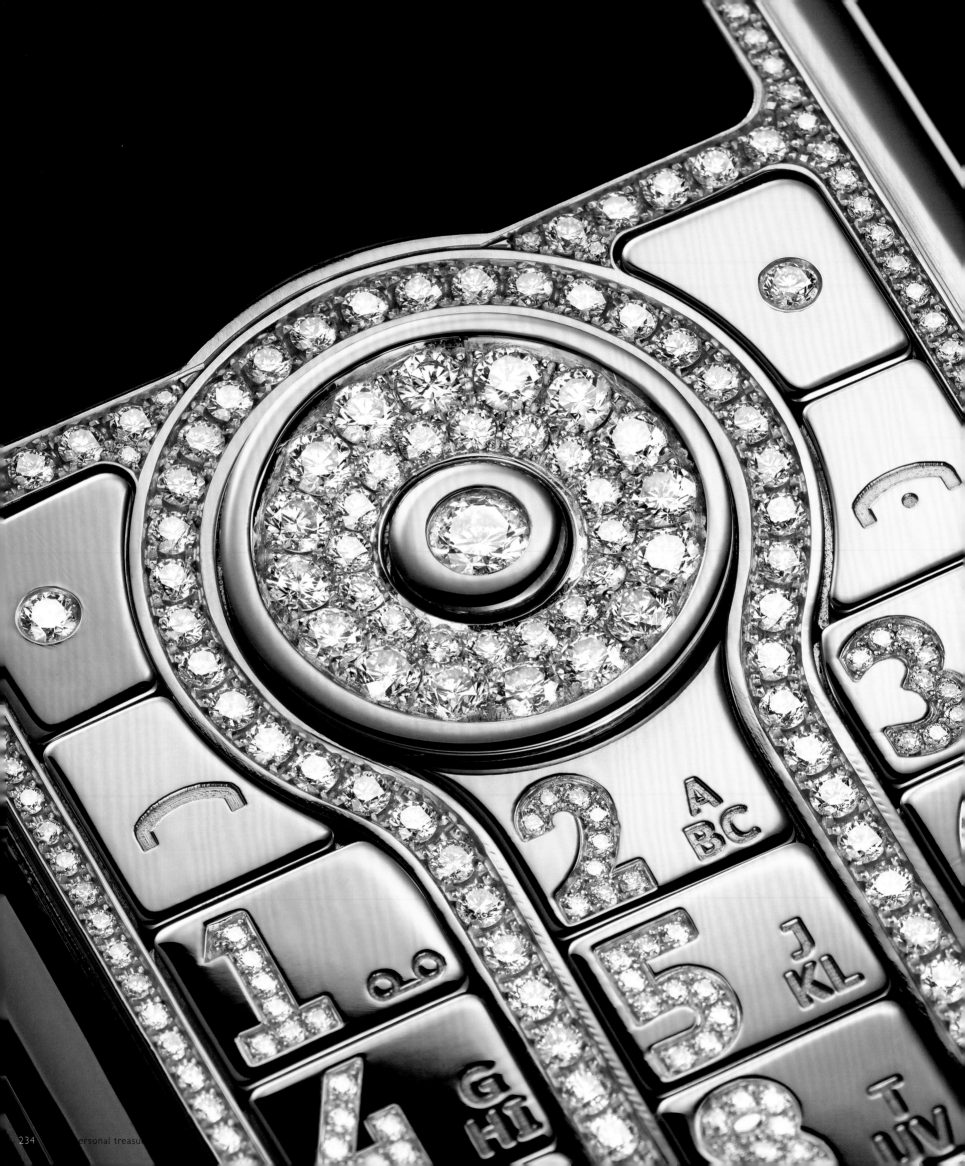

personal treasu

BlackBerry Curve 8300-8330 Diamond Case

case-mate | www.case-mate.com

The forty-two VVS1 diamonds that went into the creation of this case weigh in at 3.5 carats and are set in 18-karat gold. In fact, a total of fifteen grams of gold were used to make case, including the emblem on the back of the case and the carbon fiber leather, which at €15,000 makes it the most expensive blackberry case in the world.

Les quarante-deux diamants VVS1 parcourant cet étui de portable en or 18 carats représentent 3,5 carats. Au total, ce ne sont pas moins de quinze grammes d'or qui sont utilisés pour la fabrication de ce "Diamond Case", comprenant l'emblème au verso de l'étui et le cuir en fibre de carbone. Il n'est donc pas surprenant que la Blackberry Curve, d'une valeur de 15.000 €, soit la housse de protection de portable la plus chère au monde.

De tweeënveertig VVS1-diamanten die voor dit hoesje werden gebruikt, wegen 3,5 karaat en zijn ingelegd in 18-karaats goud. Er werd in totaal vijftien gram goud gebruikt om het hoesje te maken, inclusief het embleem op de achterzijde en het koolstofvezelleder, waardoor het met z'n prijskaartje van € 15.000 het duurste blackberryhoesje ter wereld is.

Bejeweled Phone

Vertu | www.vertu.com

This new model represents the culmination of a decade of Vertu knowledge, passion and experience. The bejeweled face of the Signature Diamonds line takes more than two weeks to create in a 2000°C furnace. The bezel of the phone contains 943 brilliant cut diamonds while the keys hold 48 more, for a total weight of eight carats of top-quality diamonds.

Ce nouveau modèle Vertu synthétise la décennie de savoir-faire, de passion et d'expérience de la marque. La surface "Signature Diamonds" incrustée de pierres exige pour sa réalisation plus de deux semaines de travail minutieux et l'utilisation d'un four à 2.000°C. Le cadran et les touches du téléphone sont respectivement recouverts de 943 et 48 diamants taillés de haute qualité, pour un poids total de 8 carats.

Dit nieuwe model is het toppunt van een decennium kennis, passie en ervaring van Vertu. Het duurt meer dan twee weken om de met juwelen getooide voorzijde van de Signature Diamonds-lijn te vervaardigen, in een oven van 2000 °C. De schuine zijde van de telefoon bevat 943 in briljantvorm geslepen diamanten en de toetsen nog eens 48, wat een totaal gewicht oplevert van acht karaat diamanten van topkwaliteit.

10 PRINCE STREET
ALEXANDRIA, VIRGINIA 22313
U.S.A.

Gold Gun

Walther PPK | www.juliensauctions.com

This gold-plated gun is everlasting in pure luxury. It is said that most of the Walther PPK models actually improves with age, as this handheld beauty does. Once owned by none other than Elvis Presley himself, it was later given to the Hawaii Five-O star Jack Lord. This golden gun is a semi-automatic .38 caliber pistol with an oak leaf scroll engraving and simulated ivory grips, making it truly one-of-a-kind.

Le pistolet plaqué or évoque un luxe indémodable. On dit que la plupart des modèles Walther PPK s'améliorent avec l'âge ; c'est le cas pour cette petite merveille de poche. Autrefois propriété d'Elvis Presley lui-même, il a été donné plus tard à la star du Hawaï Five-O, Jack Lord. Sublimée par une gravure à la feuille de chêne et une crosse en ivoire factice, ce calibre 38 semi-automatique est une pièce exceptionnelle.

Dit vergulde pistool staat symbool voor duurzame pure luxe. Er wordt gezegd dat de meeste Walther PPK-modellen nog verbeteren naarmate ze ouder worden, zoals het geval is met deze mooie revolver. Hij was ooit eigendom van niemand minder dan Elvis Presley en werd later doorgegeven aan Jack Lord, de ster uit Hawaii Five-O. Deze gouden revolver is een semiautomatisch .38 kaliber pistool, gegraveerd met eikenbladkrullen en een kolf in namaakivoor, waardoor hij echt uniek is in zijn soort.

exotic engines

Men love speed. The vehicles in this section provide that, and much more. Electric powered motor-cycles, a BMW "quad" bike that redefines the genre and unexpected offerings from MINI Cooper and Smart: these are some of the biggest head turners on the road. And occasionally off the road too—the amphibious Gibbs Aquada transitions easily from land to water, making it an all-terrain vehicle in the best sense of the phrase.

Les hommes aiment la vitesse. Les véhicules présentés dans cette section répondent à cette attente, et plus encore. Motos électriques, quad BMW, MINI Cooper et Smart revisitées : autant de propositions pour faire tourner les têtes des fondus de la route. Une occasion également de quitter les sentiers battus – la Gibbs Aquada est amphibie et vous accompagne de l'eau au tout terrain.

Mannen houden van snelheid. De vervoermiddelen in dit hoofdstuk leveren die, en nog zoveel meer. Elektrische motoren, een "quad" van BMW die het genre herdefinieert en onverwachte aanbiedingen van MINI Cooper en Smart: dit zijn enkele van de grootste eye-catchers op de weg. En heel af en toe ook naast de weg – het amfibievoertuig van Gibbs Aquada maakt probleemloos de overgang van de weg naar het water, waardoor het een terreinvoer-tuig is in de ruimste betekenis van het woord.

exotic engines

TRAMONTANA R 246

Humdinga 250

Quadski 252

Terrafugia Transition 254

Aptera 2e 256

Acabion GT-Series 258

Quad BMW Bike 260

Neiman Marcus Limited Edition 262

Brammo Enertia 263

B120 Wraith 264

NCR Macchia Nera Concept 273

Mini Cooper by AC Schnitzer 274

SMART by Brabus 276

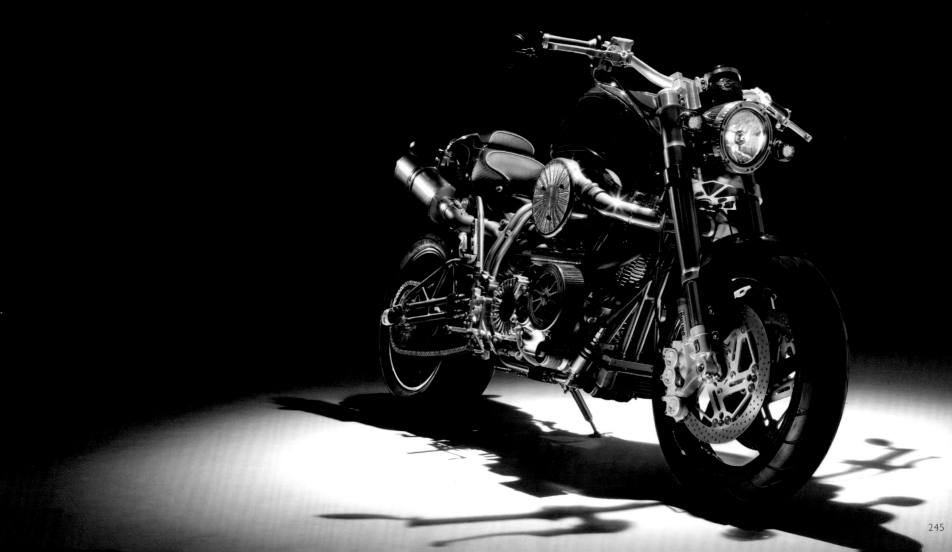

TRAMONTANA R

a.d TRAMONTANA | www.adtramontana.com

The Tramontana R is a mixture between a fighter jet and a F1 car. The engineers and designers came together to create a street legal sports car that is fast enough to compete with anything on the market. This 720 hp supercar, which costs €385,000, only weighs 1.268 kg thanks to its full carbon fiber body and chassis. Its twin turbochargers accelerate to 124 mph in only 10.15 seconds.

Mi avion de combat, mi Formule 1, la Tramontana R est une voiture de course respectueuse des normes légales, mais aussi rapide que les bolides les plus puissants sur le marché. Ses concepteurs ont réussi à créer un véhicule d'une puissance de 720 chevaux et équipé de deux turbocompresseurs, pour une masse qui n'excède pas 1.268 kg. Ceci grâce à une carrosserie et à un châssis entièrement réalisés en fibres de carbone. Pour un montant de 385.000 €, il est désormais possible d'atteindre une vitesse de 200 km/h en seulement 10,15 secondes.

De Tramontana R is een combinatie van een gevechtsstraaljager en een F1-auto. De ingenieurs en de ontwerpers werkten samen om een productiesportwagen te maken die snel genoeg is om op de markt te kunnen concurreren. Deze superauto van 720 pk, die € 385.000 kost, weegt slechts 1.268 kg doordat het volledige koetswerk en onderstel gemaakt zijn van koolstofvezel. De twee turboladers versnellen in slechts 10,15 seconden tot 200 km/h.

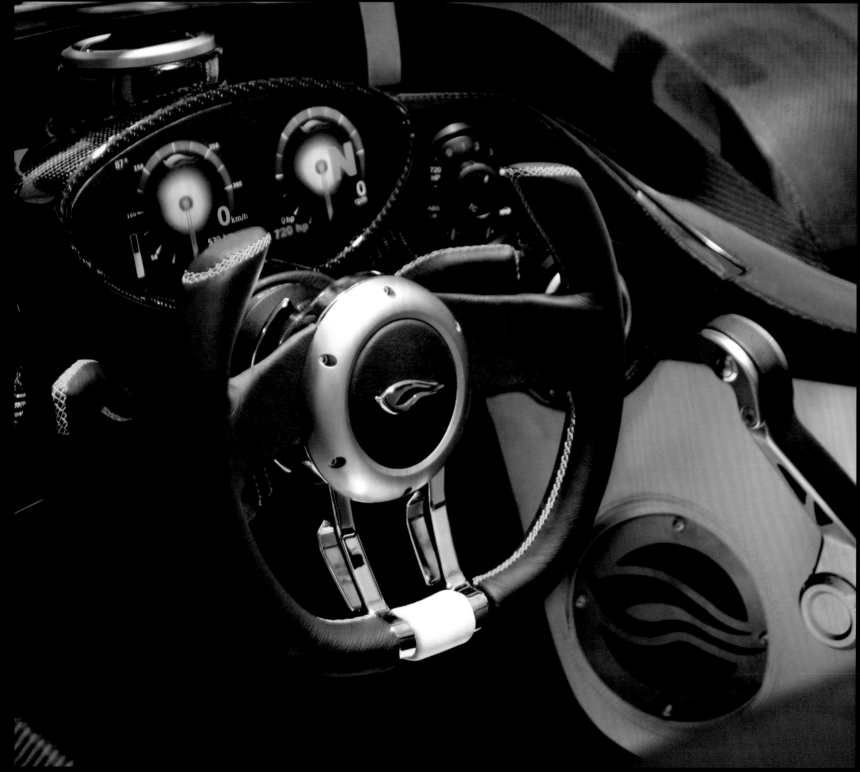

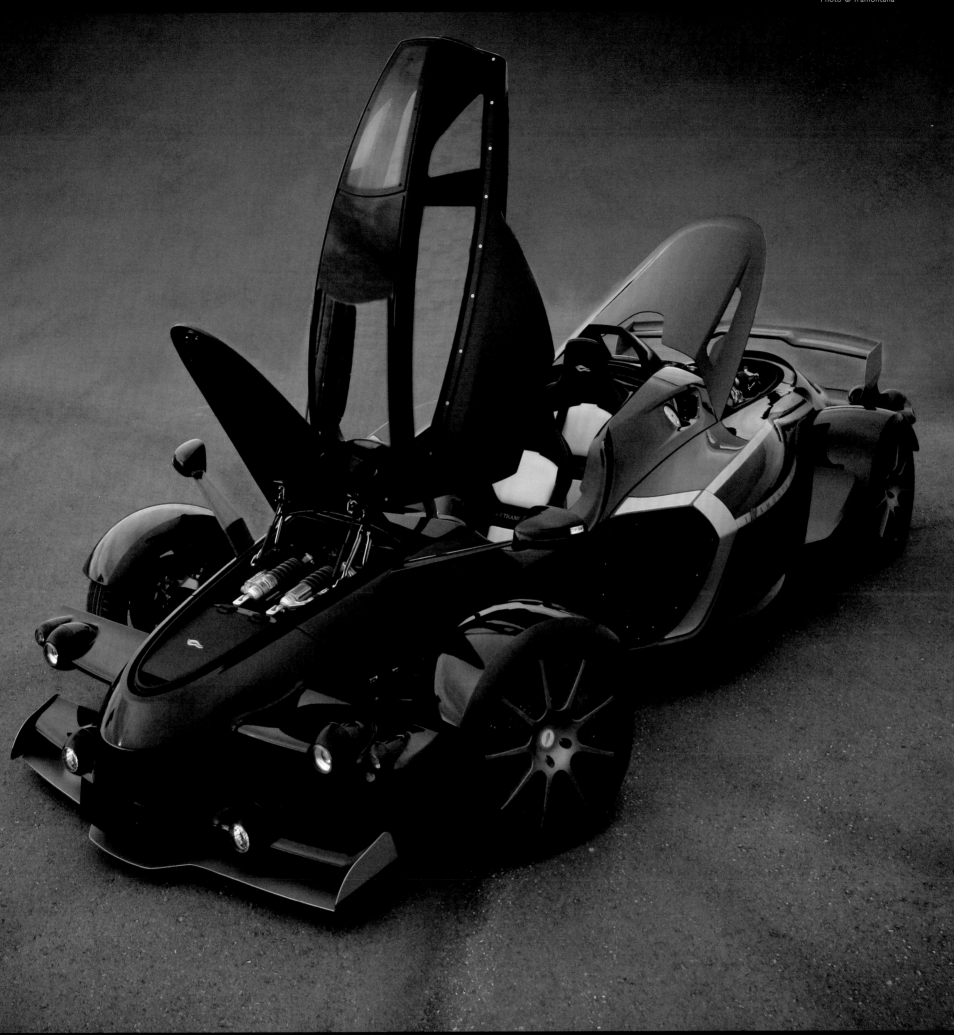

Photos © Tramontana

Humdinga

Gibbs | www.gibbstech.com

This is the SUV that does it all. It is amphibious but on land it is specially equipped to handle rough terrain. The Humdinga is best suited to adventurous off-road types who thrive on a sense of adventure and spontaneity.

Humdiga est le véhicule utilitaire de sport multi usages. Conçu pour se déplacer sur terre comme sur l'eau, il est particulièrement armé pour résister aux terrains les plus difficiles. Ces caractéristiques font du Humdiga le compagnon idéal pour les adeptes d'aventures hors-piste.

Dit is een SUV die alles aankan. Het is een amfibievoertuig, maar op het land is het speciaal uitgerust voor hevige regen. De Humdinga is het beste geschikt voor avontuurlijke terreintypes met spontaneïteit en zin voor nieuwe ontdekkingen.

Quadski

Gibbs | www.gibbstech.com

High Speed Amphibian technology is one of the most exciting and ground breaking developments in automotive and marine engineering. It enables an amphibian to perform fast on both land and water. Over 60 patents were issued for this amazing vehicle that can reach an impressive top speed of 50mph (72 kph). The transition happens at a flick of a switch in five seconds.

La technologie HSA (High Speed Amphibian) est l'une des avancées les plus saisissantes de l'ingénierie automobile et maritime. Cette caractéristique permet à un véhicule amphibie de se mouvoir aussi rapidement sur terre que dans l'eau. Le Quadski a nécessité le dépôt de 60 nouveaux brevets, preuve de son degré d'innovation. En à peine cinq secondes, cet étonnant véhicule est capable d'atteindre sur l'eau la vitesse impressionnante de 72 km/h.

Amfibietechnologie op hoge snelheid is een van de boeiendste en spraakmakendste ontwikkelingen in de wereld van de auto- en scheepvaarttechniek. Hierdoor kan een amfibievoertuig even snel presteren op het land als in het water. Er werden meer dan 60 octrooien verleend voor dit sublieme voertuig dat de indrukwekkende topsnelheid kan halen van 72 km/h (50 mph). De omschakeling gebeurt met één draai aan de knop in vijf seconden.

Terrafugia Transition

Terrafugia | www.terrafugia.com

It's a car, it's a plane…It's the Terrafugia Transition and it's one heck of a machine for approximately €112,000. It seamlessly transits from roadway to skyway with ease. The wings are fully storable for road use and expand easily for a fully functional personal flying machine.

Est-ce une voiture ? Un avion ? Le Transition Terrafugia est une superbe machine hybride d'une valeur de 112.000 €. Grâce à un ingénieux système d'ailes pliables, ce véhicule est capable de quitter en toute sécurité la route pour les airs, se transformant en aéroplane totalement fonctionnel.

Is het een auto, is het een vliegtuig… Het is de Terrafugia Transition, een kanjer van een machine die verkocht wordt voor zo'n € 112.000. Hij schakelt naadloos over van rijden naar vliegen. De vleugels kunnen worden opgeborgen bij gebruik op de weg en kunnen gemakkelijk worden opengevouwen om een volledig functioneel persoonlijk vliegtuig te maken.

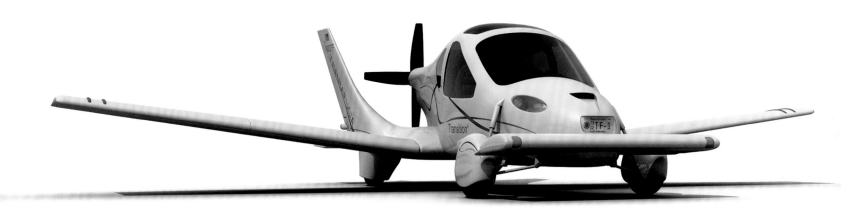

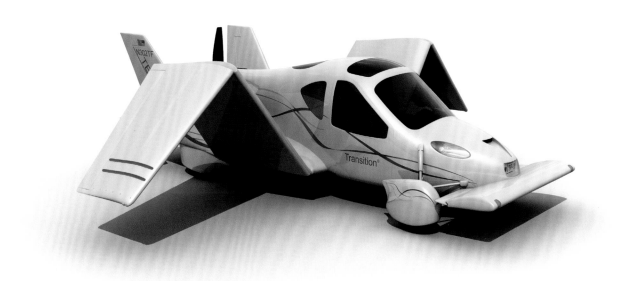

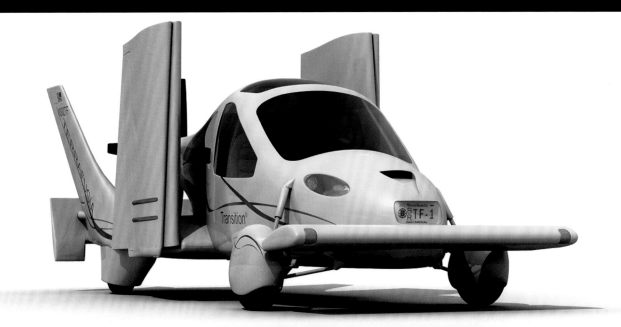

Aptera 2e

Aptera | www.aptera.com

A first of its kind, this futuristic two-passenger vehicle is a fully electric car that can ride more than 100 miles on a single charge. Designed for the commuter who travels an average 80 miles in a day, the team behind the overall design includes the most highly respected experts from a number of technology and automotive industries with support from IdeaLab and Google.

Premier du genre, ce véhicule deux places au look futuriste fonctionne intégralement à énergie électrique et dispose d'une autonomie de 160 km après chaque recharge. Conçu pour des trajets quotidiens de 120 km en moyenne, cette voiture électrique a été élaborée par les plus grands experts du secteur automobile, avec le soutien de IdeaLab et de Google.

Dit futuristische tweepersoonsvoertuig is het eerste in zijn soort. Het is een volledig elektrische auto die meer dan 160 km kan afleggen met één lading. Hij werd ontworpen voor de pendelaar die gemiddeld 130 km per dag aflegt. Het team achter het ontwerp bestaat uit de meest gerespecteerde deskundigen uit een aantal technologie- en automobielsectoren en werkt met de steun van IdeaLab en Google.

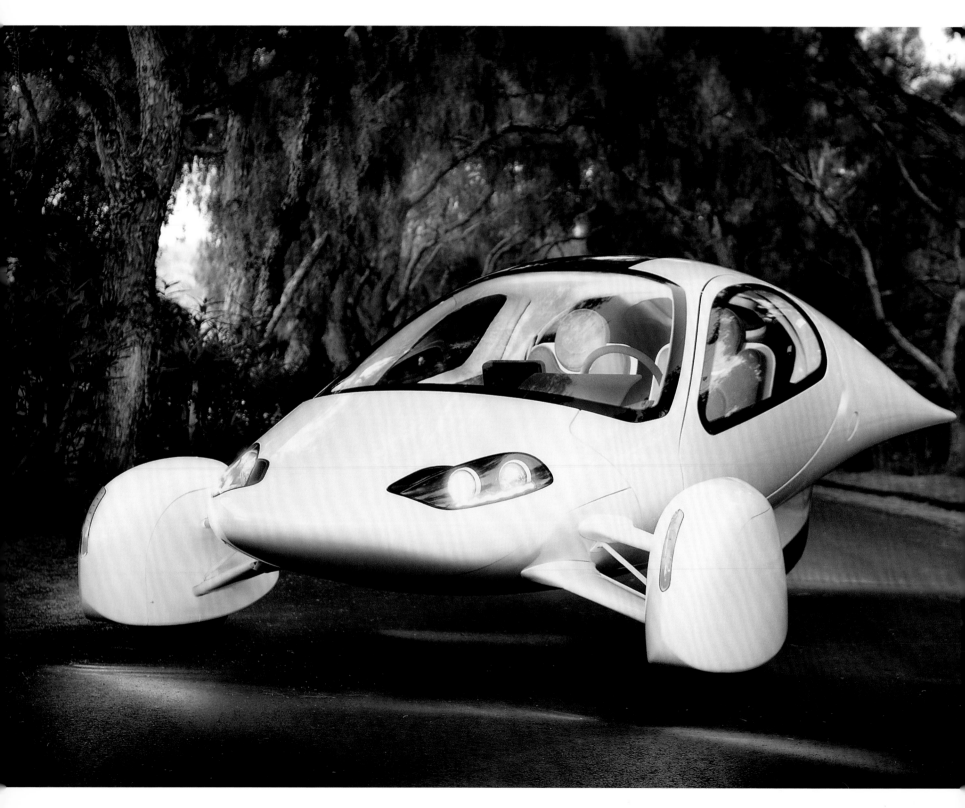

Acabion GT-Series

Acabion | www.acabion.com

This jet fighter-shaped fully electric vehicle can reach 300 mph in 30 seconds, making it the fastest vehicle on the road. Though it doesn't leave the ground, it owes a lot to aerospace design, including the cockpit-like interior. It's got a hefty price tag to match, prices start at €650,000.

Entièrement électrique, cet engin peut atteindre 482 km/h en 30 secondes, ce qui en fait le véhicule le plus rapide sur route. Bien qu'il ne décolle pas, il emprunte beaucoup à la conception aérospatiale, à commencer par sa forme d'avion de combat et son design intérieur qui rappelle un cockpit. Son prix, cependant, n'a rien d'aérien, puisque l'Acabion GT est disponible à partir de 650.000 €.

Dit volledig elektrische voertuig in de vorm van een straaljager kan 480 km/h (300 mph) halen in 30 seconden, waardoor dit het snelste voertuig op de weg is. Hoewel het niet van de grond komt, heeft het ontwerp veel weg van een vliegtuig, bv. het cockpit-achtige interieur. Er hangt dan ook het aanzienlijke prijskaartje aan vanaf € 650.000.

Photo © Acabion New York, Berlin, Lucerne

Quad BMW Bike

GG Quad | www.gg-quad-northamerica.com

Changing the way we think of quads, this one has a BMW flat-twin 1150cc motorcycle engine that is set in a billet-aluminum chassis. With its familiar controls and a formidable 0-60 acceleration in only 4.9 seconds, this Swiss-designed all-terrain vehicle will turn heads in any exotic off-road locale.

Loin du quad traditionnel, le dernier né de BMW est monté sur un châssis en feuilles d'aluminium et équipé du moteur de la moto flat-twin de 1.150 cc. Ce véhicule tout-terrain au design suisse, qui conserve les commandes classiques, délivre une formidable accélération : il passe de 0 à 60 km/h en seulement 4,9 secondes.

We kunnen onze visie op quads bijsturen, want deze heeft een 1150 cc flat-twin krachtbron voor motoren van BMW op een onderstel uit billet aluminium. Met zijn vertrouwde bedieningen en een formidabele 0-60 acceleratie in slechts 4,9 seconden, zal dit in Zwitserland ontworpen terreinvoertuig op elke exotische locatie in het oog springen.

exotic engines

Neiman Marcus Limited Edition

GG Quad | www.gg-quad-northamerica.com

These specially designed quads have the riding dynamics expected from a motorcycle, but with the engineering and stability of a FI car with its weight at 880 pounds. Reveled as the "Rolex of Quads", Gruter and Gut developed this hybrid of motorcycle and sportscar with special engineering that promises a ride worthy of the Autobahn.

Avec un poids de 400 kg, ce quad cumule la dynamique de conduite d'une moto et la stabilité d'une Formule I. Présenté comme la "Rolex des quads", il a été développé par Gruter et Gut. Cette hybride moto-voiture de sport présente une boîte à six vitesses, des freins à quatre pistons, des roues spéciales et des amortisseurs hydrauliques.

Deze speciaal ontworpen quads hebben de rijdynamiek die men kan verwachten van een motor, maar met zijn 400 kg heeft hij de engineering en stabiliteit van een formule I-auto, . Wat de "Rolex onder de quads" wordt genoemd, is van de hand van Gruter en Gut. Zij ontwikkelden deze kruising tussen een motor en een sportauto , met een versnellingsbak met zes versnellingen, vier zuigerremmen, hydraulische schokdempers en speciale wielen die een rijcomfort beloven de Autobahn waardig.

Photo © Maddox Visual

Brammo Enertia

Brammo, Inc. | www.brammo.com

With its bright orange body, this little motorcycle could be mistaken for being more about style than substance. This however would sell it short, as it is one of the world's most technically advanced plug-in electric motorcycles that can ride up to 45 miles per charge.

Avec sa charpente orange vif, cette petite moto pourrait donner l'impression de privilégier le style sur la puissance. Une conclusion hâtive, puisque la Brammo Enertia est l'une des motos électriques les plus innovantes qui soit, bénéficiant d'une autonomie de 72 km.

Met zijn hevig oranje koetswerk zou deze kleine motor verweten kunnen worden dat de stijl belangrijker is dan de inhoud. Dat zou hem echter onrecht aandoen, want het is één van de meest geavanceerde elektrische motoren die per oplaadbeurt ongeveer 72 km kan afleggen.

B120 Wraith

Confederate Motors, Inc. | www.confederate.com

Rugged individualism and powerful masculinity takes shape in this custom-made fighter bike. With massive amounts of carbon fiber and titanium, this ultra-sexy bike can reach harrowing speeds of 190 mph. With guaranteed optimal performance, this superbike will be produced in a limited edition of 45 at its base price of €83,000.

L'individualisme et la virilité semblent s'incarner dans cette moto à réaction. Composé essentiellement en fibre de carbone et en titane, ce bolide ultra sexy atteint la vitesse hallucinante de 305 km/h. Garantissant une performance optimale, la B120 Wraith sera fabriquée en édition limitée à 45 pièces, pour un prix de 83.000 €.

Robuust individualisme en sterke mannelijkheid krijgt vorm in deze op maat gemaakte gevechtsmotor. Met massale hoeveelheden koolstofvezel en titanium kan deze ultrasexy motor duizelingwekkende snelheden halen tot 300 km/h. Deze supermotor met gewaarborgde optimale prestaties zal in een beperkte oplage van 45 stuks worden geproduceerd, voor een basisprijs van € 83.000.

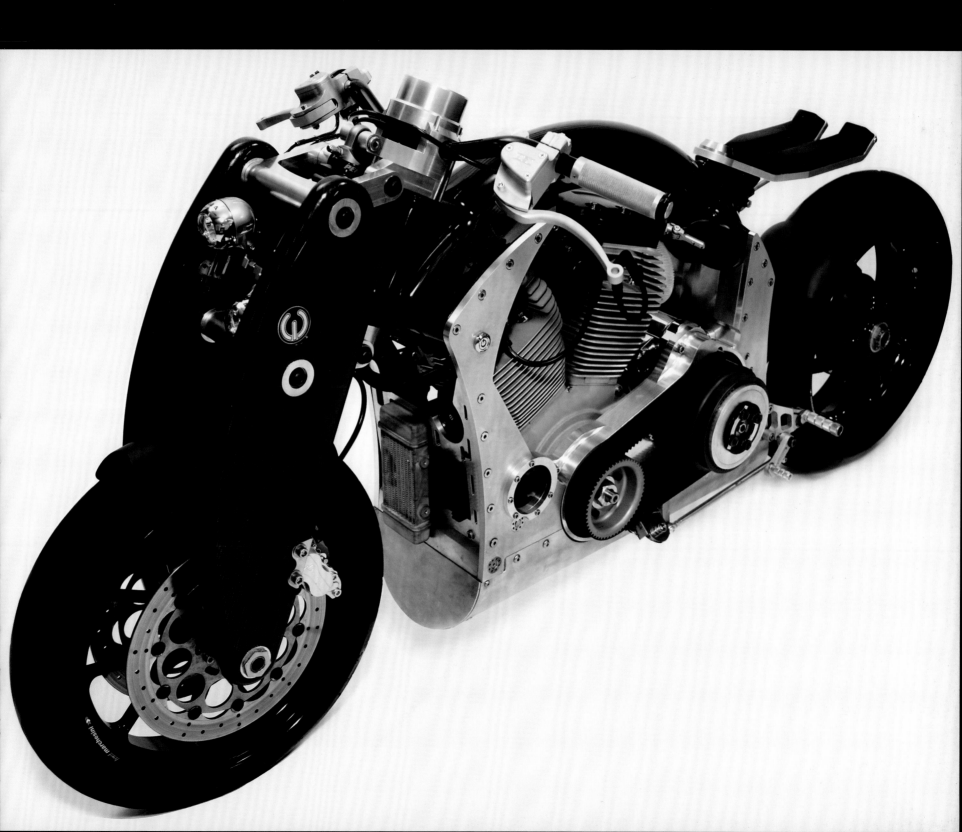

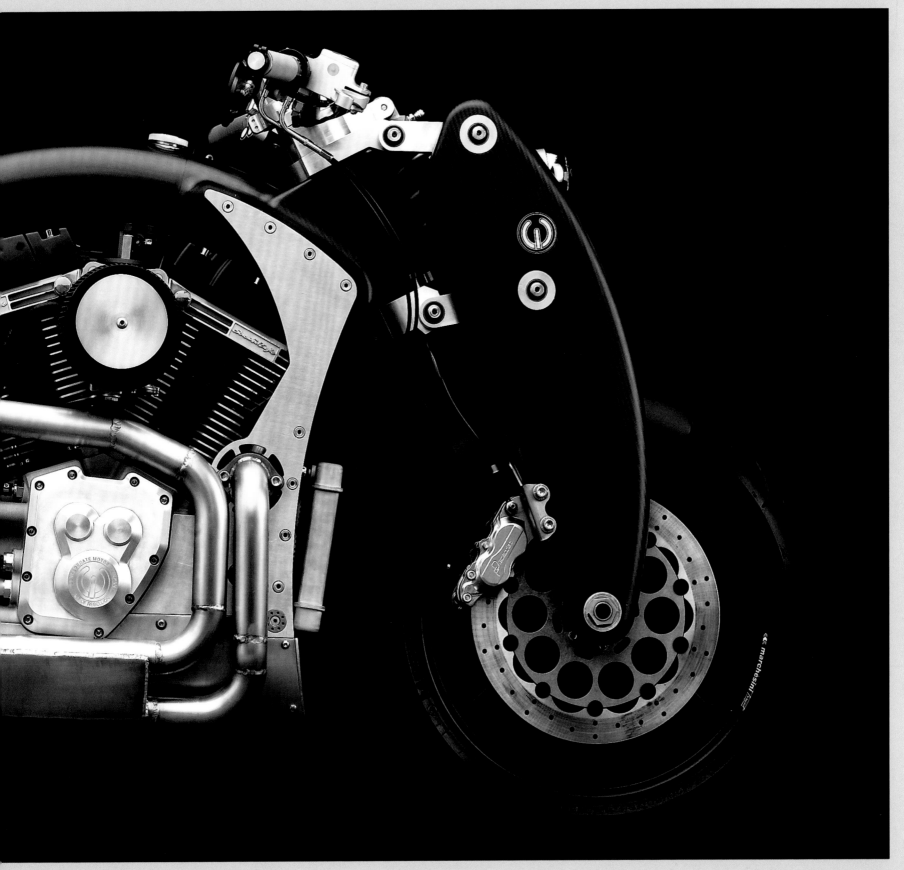

Monster 696

Ducati | www.ducatiusa.com

This bike combines super easy handling and a smooth ride with the speed and acceleration of more advanced motorcycles. The 80 horsepower engine is no slouch either, so even the most dedicated speed demons should be satisfied.

En plus de son extrême maniabilité, cette nouvelle venue de la firme Ducati offre une conduite fluide et une puissance d'accélération digne des motos les plus évoluées. Bénéficiant en outre d'un moteur de 80 chevaux, la Monster 696 devrait satisfaire les plus grands fanatiques de vitesse.

Deze motor combineert bedieningsgemak en soepel rijgedrag met de acceleratiesnelheid van meer geavanceerde motoren. De motor van 80 pk is ook geen slappeling, dus zelfs de meest fanatieke snelheidsduivels komen aan hun trekken.

ECOSSE Titanium Series RR

ECOSSE Moto Works, Inc. | www.ecossemoto.com

The ECOSSE Titanium Series RR motorcycle is one of a limited production of just ten motorcycles at a price of €210,000. Weighing at only 200kg, it features the world's first all-titanium frame that can hold up to mind-blowing top speeds with its 200 horsepower V-Twin engine.

Produite à seulement 10 exemplaires, la moto ECOSSE Titanium Series RR atteint la somme de 210.000 €. Poids plume (200 kg), elle possède le premier cadre au monde entièrement fabriqué en titane. Une structure légère qui lui permet pourtant de résister à des vitesses étourdissantes, impulsées par son moteur V-Twin de 200 chevaux.

De motor van de ECOSSE Titanium Serie RR is één van de tien geproduceerde exemplaren en kost € 210.000. Hij weegt slechts 200 kg en heeft het eerste volledig in titanium gemaakte frame ter wereld.Dit kan de duizelingwekkende snelheden aan die worden ontwikkeld door de V-Twin motor van 200 pk.

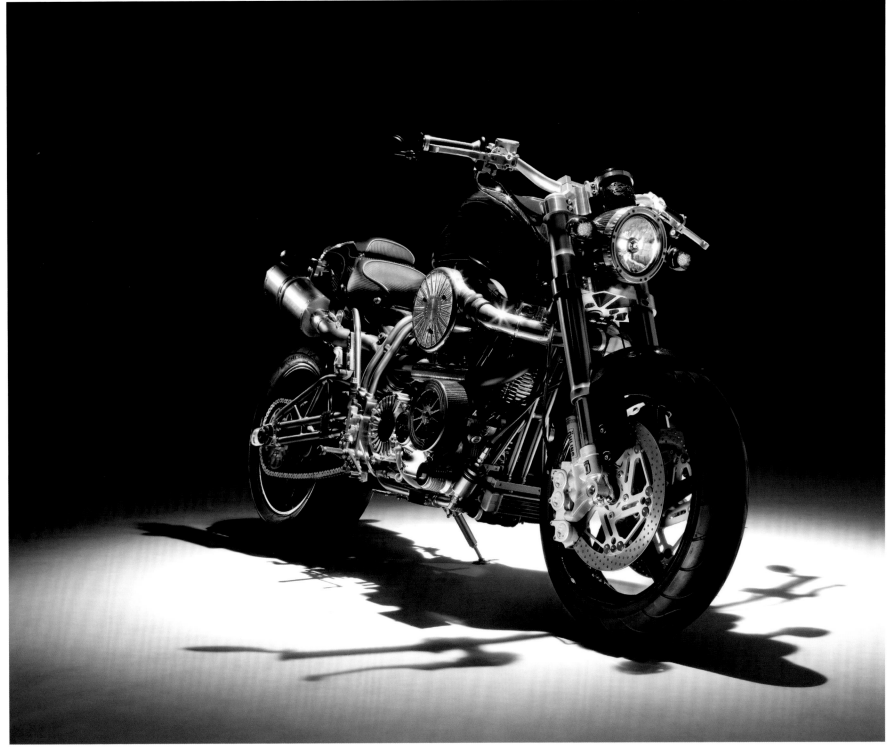

Photo © E. Paul Dimalanta

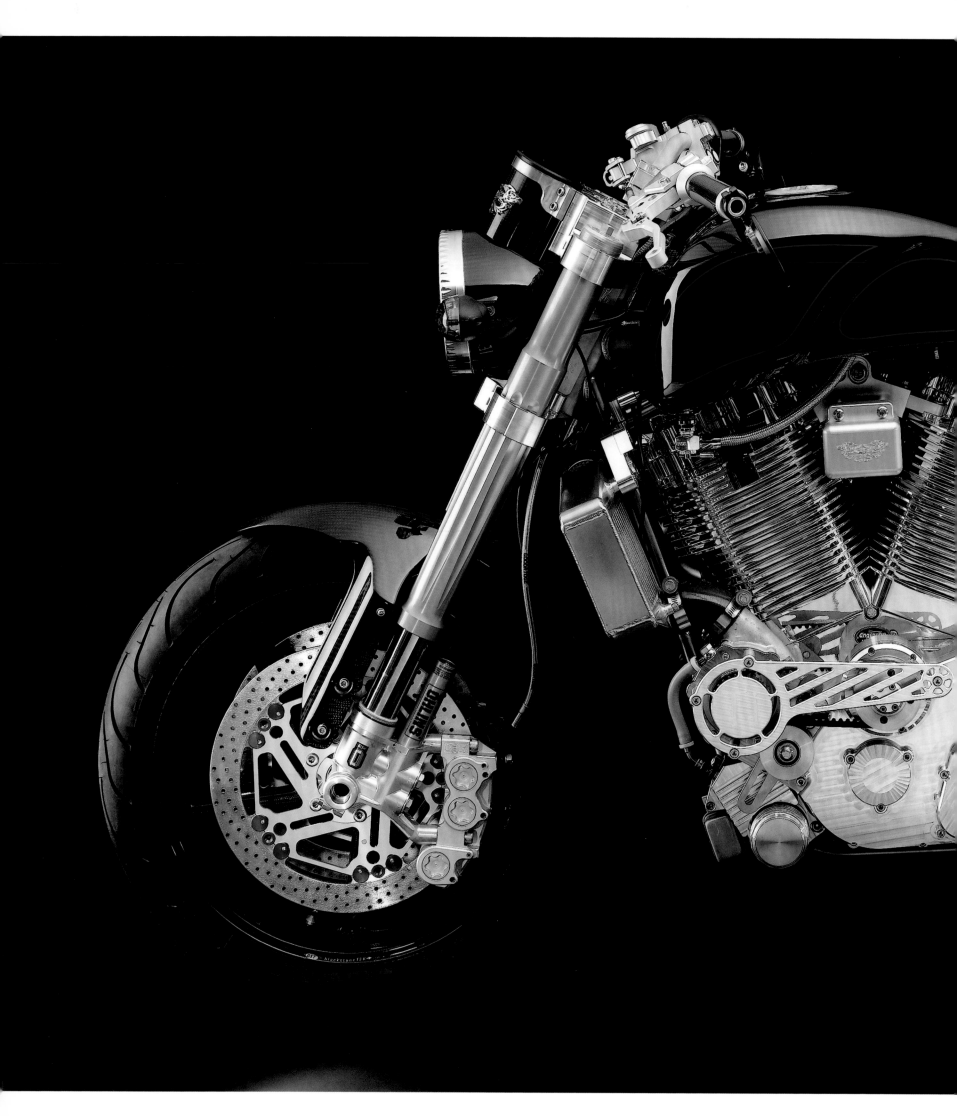

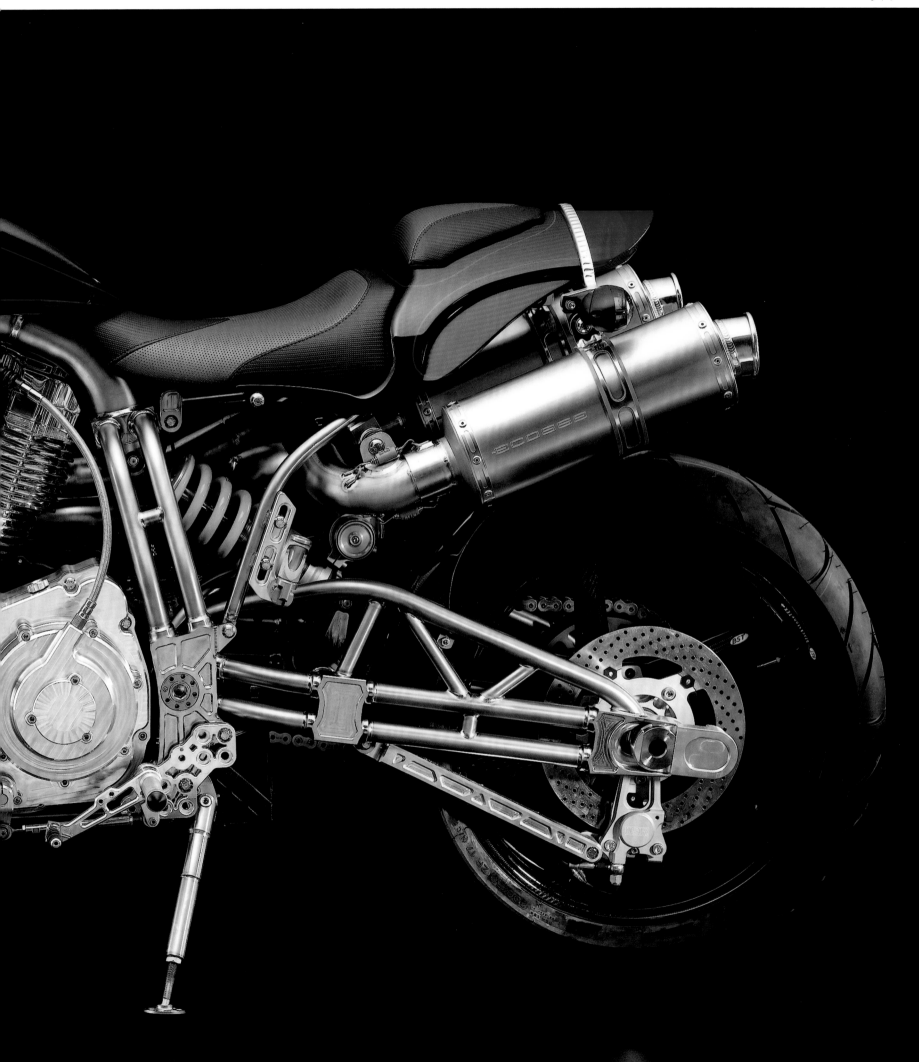

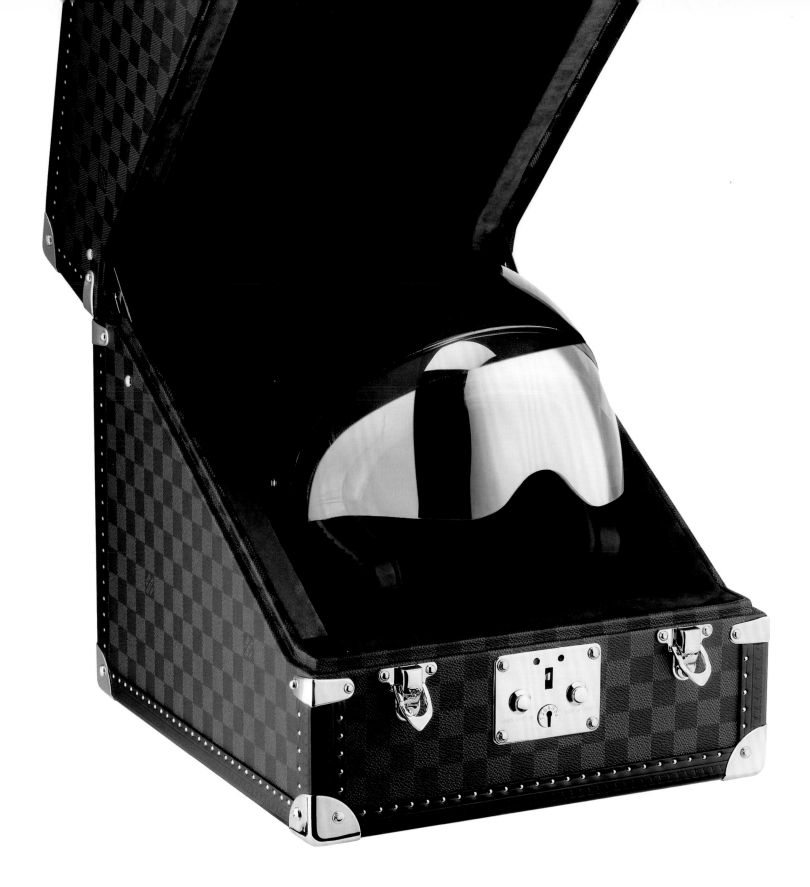

Helmet

Louis Vuitton | www.louisvuitton.com

The perfect accessory for a man who loves motorcycles, this helmet is the ultimate in designer riding. With its glossy black base, white racing strip, and signature Louis Vuitton checkerboard print, this helmet will dress up any bike enthusiast.

Parfait accessoire pour l'amateur de motos, ce casque est un must dans sa catégorie. Avec sa base noire brillante, ses bandes blanches et l'imprimé en damier du logo Louis Vuitton, il donnera une certaine allure à tous les passionnés de deux roues.

Als perfect accessoire voor iedereen die van motoren houdt, is deze helm het neusje van de zalm voor een stijlvolle rit. Met zijn glanzende zwarte basis, witte racingstrips en het beroemde dambordpatroon van Louis Vuitton zal deze helm elke motorfanaat afkleden.

NCR Macchia Nera Concept

NCR | www.ncrfactory.com

NCR produces high tech and advanced racing motorcycles built only on demand. NCR Macchia Nera Concept is one of the most expensive motorcycles at €200,000. Deemed as the 'ultimate track bike', its Italian engineers produced a high-tech wonder that is built around a Ducati engine, weighing only 145 kg with 210 horsepower.

NCR fabrique des motos de course uniquement sur demande. La NCR Macchia Nera Concept est l'un des engins les plus chers au monde, avec un prix avoisinant les 200.000 €. Surnommée "l'ultime moto de circuit", c'est une merveille de haute technologie conçue autour d'un moteur Ducati, et dont le poids n'excède pas 145 kg pour une puissance moteur de 210 chevaux.

NCR produceert luxueuze en geavanceerde racemotoren die enkel op bestelling worden gebouwd. Met zijn prijskaartje van € 200.000 is de NCR Macchia Nera Concept één van de duurste motoren die er bestaan. Aangezien hij wordt beschouwd als de 'ultieme track bike', produceerden zijn Italiaanse ingenieurs een hightech wonder rond de motor van Ducati, die slechts 145 kg weegt en een vermogen heeft van 210 pk.

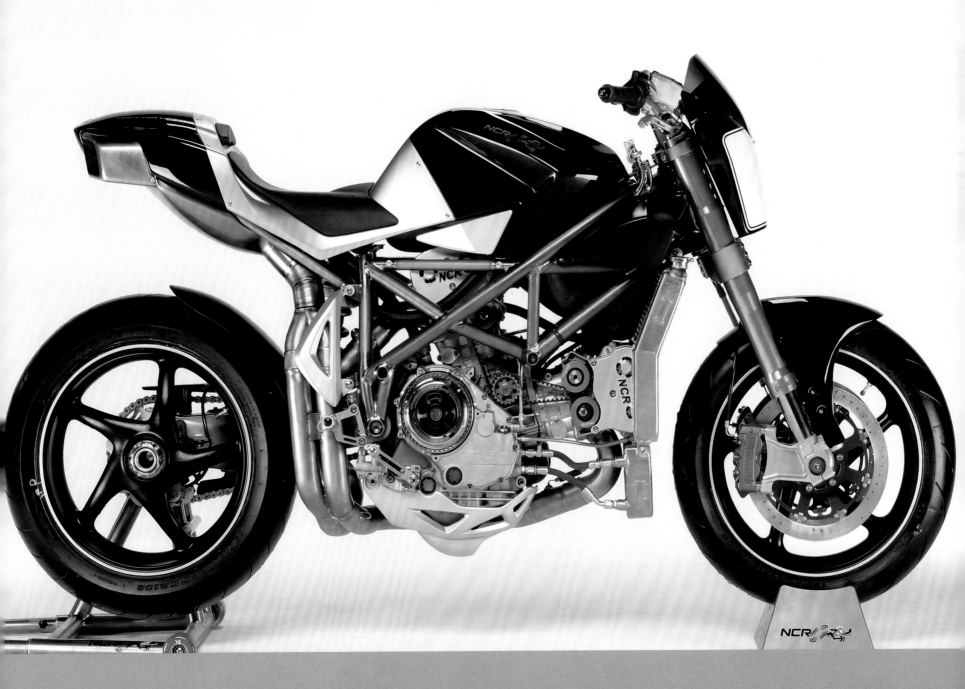

Photo © NCR S.r.l.

Mini Cooper by AC Schnitzer

CEC | www.cecwheels.com

The small iconic car that packs a punch. With a new front spoiler and driving capabilities that can compete with larger models, the AC Schnitzer Mini Cooper doesn't just catch the eye but demands respect.

Cette petite icône du monde automobile fait un effet bœuf. Bénéficiant d'un nouveau déflecteur avant et d'une capacité de conduite à la hauteur des plus grands modèles, la Mini Cooper AC Schnitzer n'attire pas seulement l'attention : elle invite au respect.

Het iconische autootje dat rake klappen uitdeelt. Met een nieuwe spoiler vooraan en rijcapaciteiten die kunnen concurreren met grotere modellen, valt de Mini Cooper AC Schnitzer niet alleen op, maar dwingt hij ook respect af.

At first glance, Smart and Brabus must be the most unlikely bedfellows in the automotive industry. Brabus is known for combining stellar performance with luxury, but this model is no exception. Here, its expertise is applied to the small-but-powerful SMART car.

Au premier coup d'œil, Smart et Brabus forment le couple le plus invraisemblable de l'industrie automobile. Connu pour combiner le luxe et la performance moteur, Brabus a appliqué son expertise à la voiture SMART, devenue à cette occasion "petite mais puissante".

Op het eerste gezicht zijn Smart en Brabus de minst voor de hand liggende combinatie in de auto-industrie. Brabus is gekend voor het combineren van topprestaties met luxe, en dit model is daar geen uitzondering op. Hier wordt zijn deskundigheid toegepast op de kleine maar krachtige SMART.

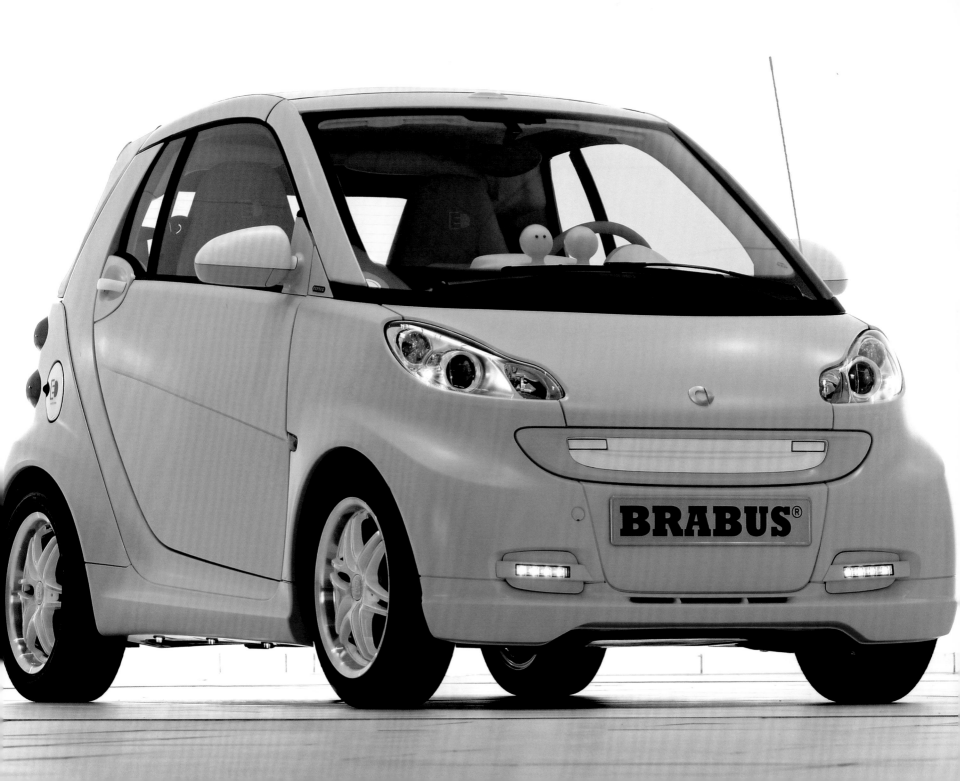

luxe lifestyle

Leisure time has always been the most important luxury of all. Many of these toys, sports and pastimes are examples of classic leisure activities but have been reconfigured according to a modern day luxury sensibility. From a super limited edition Marc Newson-designed surfboard to your own private island, these toys are best appreciated by grownups.

Le temps libre est un luxe par excellence. Beaucoup d'objets, voués au sport ou aux loisirs, ont été repensés pour répondre à une attente spécifique de luxe et de confort. Qu'il s'agisse d'une édition limitée de planches de surf dessinées par Marc Newson ou d'une île privative de rêve, ils constituent les jouets préférés des "grands enfants".

Vrije tijd was altijd al de grootste luxe die er bestaat. Veel van deze hebbedingen en ontspanningsgadgets zijn voorbeelden van klassieke vrijetijdsactiviteiten, maar ze werden aangepast aan de hedendaagse hang naar luxe. Een surfboard van Marc Newson dat in zeer beperkte oplage wordt gemaakt of uw eigen privé-eiland: dat is speelgoed dat bij voorkeur gewaardeerd wordt door volwassenen.

luxe lifestyle

Teckell Crystal Foosball Table	282		Easy-Glider	302
Gold Bike Crystal Edition	284		Zai Tila	304
Mountain Bike	288		Custom Snowboard	305
CF7 Colnago for Ferrari	289		Inada Sogno Massage Chair	306
Miniature Model Ships	290		Solitaire	307
Nickel Surfboard	291		Custom Closet	310
Golf Clubs	292		Luxury Coachlines	314
Golf Bag	294		Private Island	318
Golf Set	295		Apartment on the Sea	320
Golf Carts	296			

Teckell Crystal Foosball Table

B.lab Italia | www.teckell.com

The Italian firm Adriano Design is behind this exquisite sculpture-as-table-game that is made of sparkling crystal with players formed out of shiny aluminum. In addition to a regulation size, another model comes in miniature coffee-table sized. The prices are by request only, which given the provenance of the materials, is likely a considerable sum.

L'entreprise italienne Adriano Design est le concepteur de ces étonnantes tables, à la fois œuvres d'art et sources de divertissement. Constitué de cristal et parcouru de joueurs en aluminium brillant, ce baby-foot de luxe existe en taille standard et en format table basse. Disponible uniquement sur commande, on comprend qu'au regard de la qualité des matériaux utilisés, le prix de cet objet atteigne la somme de 8.000 €.

Het Italiaanse bedrijf Adriano Design ontwierp deze exclusieve sculptuur in de vorm van een tafel-voetbalspel uit schitterend kristal met spelers van glimmend aluminium. Er is ook een kleiner model beschikbaar in de vorm van een salontafel. De prijs is enkel op aanvraag verkrijgbaar, en gezien de aard van de materialen, zal die wellicht niet gering zijn.

Photo © Max Sarotto

Gold Bike Crystal Edition

AURUMANIA | www.aurumania.com

This gold-plated crystal bicycle calls to mind the classic style of a European bicycle, and is priced around €80,000. But having its eye-catching looks is not its only function, as every component of this bicycle is designed to work well even under normal daily use.

Cette bicyclette en cristal plaquée or, d'une valeur de 80.000 €, rappelle le style classique du vélo de course européen. Elle ne passe pas inaperçue, mais surtout, fonctionne parfaitement et est conçue pour un usage quotidien.

Deze vergulde kristallen fiets doet denken aan de klassieke stijl van een Europese fiets, en de prijs ligt rond de € 80.000. Hij doet echter niet enkel dienst als pronkstuk, aangezien elk onderdeel van deze fiets ontworpen is om echt te functioneren, zelfs bij normaal dagelijks gebruik.

Mountain Bike

Delta 7 Sports | www.delta7sports.com

Lightness and strength are the seemingly mutually exclusive yin-and-yang of mountain-bike manufacturing. Even though it is deceptively simple-looking, this €5,300 mountain bike is composed of small carbon-fiber struts that are hand woven together to create a lattice that looks like an un-skinned geodesic dome.

Ce VTT est une subtile combinaison de puissance et de légèreté. Au premier abord très fragile, il est en réalité particulièrement solide. Il est composé de petits montants en fibres de carbone tressés à la main selon un procédé breveté par des chercheurs de l'Université Brigham Young (Utah). L'utilisation du carbone explique son prix, de 5.300 €.

Lichtheid en sterkte zijn blijkbaar de exclusieve yin en yang van de fabricage van mountainbikes. Hoewel hij er bijna ontgoochelend eenvoudig uitziet, bestaat deze mountainbike van € 5.300 uit kleine stijlen in koolstofvezel die met de hand werden ineengeweven om een raster te vormen dat op het geraamte lijkt van een geodetisch gewelf.

Photo © Lester Muranaka

CF7 Colnago for Ferrari

Colnago Ernesto & C. Srl | www.colnago-america.com

This €11,000 Colnago for Ferrari bicycle represents Colnago's passion for creating high performance, ultra-light weight speed machines. Limited to a production of 99 bicycles using only the highest quality carbon fiber and componentry, no expense was spared in creating the CF7.

Ce vélo d'une valeur de 11.000 €, signé Ferrari, illustre la passion que met l'entrepreneur Colnago dans la conception de ses machines haute-performance, rapides et ultra-légères. Limitée à 99 exemplaires, cette série utilise exclusivement la fibre de carbone et des composants de la plus grande qualité. Une exigence coûteuse, mais qui fait toute la spécificité du CF7.

Deze Colnago Ferrarifiets van € 11.000 is het schoolvoorbeeld van Colnago's passie voor het creëren van ultra lichte snelheidsmachines die topprestaties neerzetten. Er werd op niets bespaard, want alleen carbon en componenten van de beste kwaliteit kwamen in aanmerking voor het creëren van de CF7, waarvan de oplage slechts beperkt is 99 exemplaren.

Photo © Colnago Ernesto & C. Srl

Miniature Model Ships

Nautical Arts | www.nauticalarts.de

Exact replica miniature models of some of the finest vessels in the world have become more than just an elegant accent for the executive office, but a luxurious piece of art. Rich with fantasy and history, the 186cm scaled down replica of the Titanic shown here is protected behind a large glass case, paying tribute to the legendary liner in painstaking detail with life-like precision, such as interior lighting.

Ces répliques miniatures des plus beaux vaisseaux du monde sont bien plus que de simples objets de décoration ; ce sont de véritables œuvres d'art. Riche de son histoire et de son mythe, la réplique du Titanic de 190 cm est protégée par un coffret de verre. Un hommage fidèle au légendaire paquebot, reproduit avec une précision et un souci du détail impeccables - jusqu'à une simulation de l'éclairage intérieur.

Exacte replicamodellen op kleine schaal van een aantal van de mooiste vaartuigen ter wereld zijn meer dan fraaie accenten geworden voor het kantoor van een directeur. Het zijn echte luxueuze kunstwerken. Het schaalmodel van 186 cm van de Titanic, beladen met fantasie en geschiedenis, is hier beschermd door een grote glazen kast, als eerbetoon aan dit legendarische passagiersschip. Details zoals de binnenverlichting zijn zorgvuldig en met levensechte nauwkeurigheid weergegeven.

Nickel Surfboard

Marc Newson | www.marc-newson.com

Created by Australian artist Marc Newson, this limited edition series of ten surfboards win the distinction of being the world's most expensive. The five-foot boards are plated in nickel and polished to a mirror finish to reduce drag. Newson originally sold them for €80,000 apiece. Recently though, one sold at a Sotheby's auction for an amazing €200,000.

Créées par l'artiste australien Marc Newson, les dix planches de surf de cette série limitée se distinguent aussi par leur prix : elles sont les plus chères au monde. Recouvertes de nickel et polies pour un rendu miroir parfait, elles mesurent 1,5 m de long. Le prix de vente fixé à l'origine par Newson était de 80.000 € pièce, mais l'une de ces planches s'est récemment vendue chez Sotheby à 200.000 €.

Deze beperkte reeks van tien surfboards gecreëerd door de Australische kunstenaar Marc Newson, wint de prijs van duurste ter wereld. De boards van 1,5 meter zijn vernikkeld en spiegelglad gepolijst om de weerstand tot een minimum te beperken. Newson verkocht ze oorspronkelijk voor € 80.000 het stuk, maar onlangs werd er een exemplaar geveild bij Sotheby's voor niet minder dan € 200.000.

Golf Clubs

Honma | www.honmagolf.co.jp

Depending on the club type, each piece is hand-crafted from precious woods, titanium, steel, graphite or composites, and some of the premium irons and woods are accented with platinum and 24-karat gold. Up to 50 craftsmen work on each club in a process involving more than 150 steps that take up to six months to build. It is no wonder that Honma clubs are celebrated as the world's most desired set of golf clubs, and the most expensive.

Chaque pièce de ce set de golf est réalisée à la main à partir de bois précieux, de titane, d'acier, de graphite ou de matériaux composites. Certains clubs sont également ornés de platine et d'or 24 carats. Jusqu'à 50 artisans sont impliqués pour la réalisation de chaque set, dans un processus nécessitant plus de 150 étapes et six mois de travail. Il n'est donc pas étonnant que ces ensembles de golf Honma soient les plus recherchés au monde.

Afhankelijk van het type club wordt elk exemplaar met de hand vervaardigd uit edele houtsoorten, titanium, staal, grafiet of composietmaterialen, en een aantal van de eersteklas ijzer- en staalsoorten worden verfraaid met platina en 24-karaat goud. Aan elke club werken zo'n 50 vaklieden in een proces dat uit meer dan 150 stappen bestaat en dat tot zes maanden tijd in beslag neemt. Het hoeft dan ook niet te verbazen dat de clubs van Honma de meest gegeerde en duurste golfclubs ter wereld zijn.

Golf Bag

Louis Vuitton | www.louisvuitton.com

Louis Vuitton's new golf bag is spacious enough to accommodate a full set of clubs and all other essential accoutrements in its spacious interior and pockets. Crafted in the brand's iconic Monogram canvas, this golf bag is a designer statement to be made on the golf course.

Le nouveau sac de golf Louis Vuitton, équipé d'un intérieur large et de poches très spacieuses, est conçu pour accueillir un set complet ainsi que d'autres accessoires. Fabriqué dans l'emblématique toile monogramme de la marque, c'est l'ultime touche de chic sur le green.

De nieuwe golftas van Louis Vuitton biedt in zijn ruime binnenkant en zijzakken plaats genoeg voor een volledige set clubs en al het andere essentiële toebehoren. Deze tas, vervaardigd uit Vuittons typische Monogram Canvas, is een designer statement op de golfbaan.

Golf Set

Chrome Hearts | www.chromehearts.com

As a company that specializes in handmade silver, gold and leather accessories, Chrome Hearts takes its aesthetic is rock-and-roll-meets-luxury to another level. With their recurring patterns like fleur-de-lys, dagger and floral cross designs, the golfer with an edge can add his own signature style to the game.

Spécialisée dans les accessoires faits main en argent, en or et en cuir, l'entreprise Chrome Hearts fait évoluer son esthétique vers d'autres sphères, à la croisée du luxe et du rock and roll. Grâce à des motifs récurrents de fleurs de lys, de poignards et de croix florales, le golfeur va pouvoir marquer le jeu de sa signature.

Als bedrijf dat gespecialiseerd is in met de hand gemaakte zilveren, gouden en lederen accessoires tilt Chrome Hearts zijn esthetiek van 'rock-'n-roll ontmoet luxe' naar een nieuw niveau. Met steeds terugkerende patronen zoals fleur-de-lys, obelisken en bloemkruisontwerpen kan de elegante golfer zijn eigen stijlaccenten aan het spel toevoegen.

Golf Carts

Luxury Carts | www.luxurycarts.com

With the largest collection of specialty golf carts in the world, Luxury Carts specializes in making golf cart versions of real cars, and have many clients who opt for an exact replica of the car they drive on the road. Not only can they reproduce any car model style, but also take fully customized orders to the taste, or folly, of an avid golfer.

En tant que plus gros producteur de voitures de golf, Luxury Carts s'est fait une spécialité de concevoir les reproductions exactes des voitures de ville conduites par ses clients. Ils sont en effet nombreux à opter pour des répliques fidèles, bien qu'ils puissent également réaliser des commandes sur mesure, suivant leur goût ou leur folie de golfeurs passionnés.

Met de grootste collectie gespecialiseerde golf carts ter wereld Luxury Carts specialiseert zich in het maken van golf cart-versies van echte auto's en heeft de grootste collectie ter wereld. Het bedrijf heeft veel klanten die opteren voor een exacte kopie van de wagen waarmee ze op de weg rijden. Niet enkel kunnen ze elk automodel nabouwen, ze kunnen ook ingaan op elke gepersonaliseerde bestelling naar de smaak of frivoliteit van een verwoede golfspeler.

Water Lounge

Hoesch Design | www.hoesch.de

This concept tub, the brainchild of NOA Design for Hoesch, is actually a chaise lounge and bathtub hybrid that flawlessly merges the soothing qualities of a lounger and a bathtub into one. The fully transparent tub side panels are supported by a metal construction that reveals the exceptional design in its entirety.

Le Water Lounge est l'œuvre de NOA Design pour Hoesch. Cette baignoire design, qui combine les qualités apaisantes d'un divan et d'un bain, est montée sur une structure métallique. Les panneaux du bain, entièrement transparents, dévoilent l'ensemble de cette conception exceptionnelle.

Deze conceptkuip is het geesteskind van NOA Design voor Hoesch. De Water Lounge is eigenlijk een kruising tussen een ligstoel en een badkuip, die de kwaliteiten van beide modules naadloos integreert. De volledig transparante zijpanelen van de badkuip worden gedragen door een metalen constructie die het uitzonderlijke design in zijn geheel zichtbaar laat.

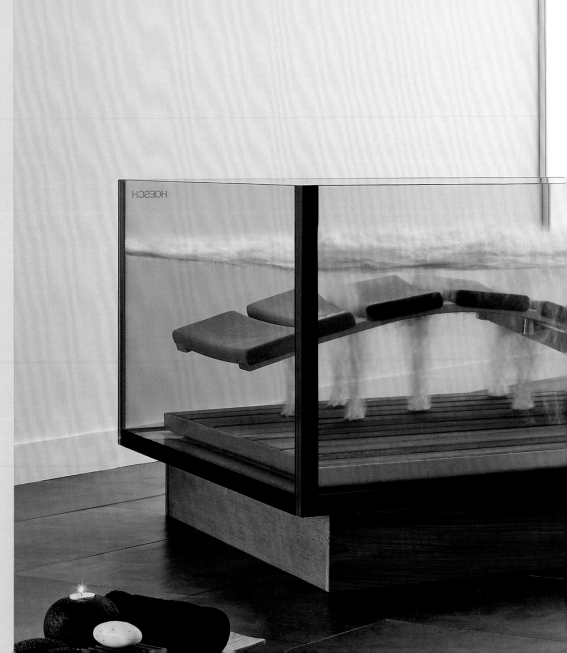

These ergonomically rounded dumbbells unite the work of world-renowned designer Philippe Starck with a practical use item that one can take advantage of at home, at the gym, office or anywhere else. For only €350, the attractive shape and comfortable grip will hopefully make workouts feel inspired.

Ces haltères ergonomiques d'une valeur de 350 € sont le fruit de la rencontre entre un instrument de training bien connu et l'imagination du célèbre designer Philippe Starck. Transformant un objet utilitaire en une véritable création artistique, peut-être ce dernier a-t-il souhaité souffler un vent d'inspiration aux sportifs.

Deze ergonomische afgeronde halters zijn een combinatie van het werk van de wereldberoemde ontwerper Philippe Starck met een praktisch gebruiksvoorwerp voor thuis, in de fitnesszaal, op kantoor of elders. Voor slechts € 350 zullen de aantrekkelijke vorm en comfortabele grip uw spiertrainingen misschien leuker maken.

Baseball Set

Louis Vuitton | www.louisvuitton.com

Louis Vuitton and baseball might seem like an odd combination at first. After all, how well could a sport that involves sliding in the dirt adapt to a designer makeover? Turns out the iconic Damier-checkered canvas is actually pretty tough and the bag is the perfect size to hold everything you need for a day on the diamond.

Associer l'univers du luxe et du baseball pourrait à priori paraître une idée un peu étrange. Comment ce sport pourrait-il inspirer un designer ? Et pourtant, Louis Vuitton s'y est risqué, créant à partir de son emblématique toile damier, étonnemment robuste, un sac aux dimensions parfaites, capable de contenir l'équipement nécessaire pour une journée sur le terrain.

Louis Vuitton en baseball lijkt op het eerste gezicht misschien een vreemde combinatie. Hoe goed kan een sport waarbij er door het slijk wordt gegleden passen bij een makeover door een ontwerper? Het bekende canvas met dambordpatroon blijkt echter vrij stevig te zijn en de tas heeft de perfecte afmeting om alles op te bergen wat nodig is voor een dag op de 'diamond'.

luxe lifestyle

Easy-Glider

Easy-Glider | www.easy-glider.com

Cooler than the Segway, the Easy-Glider is a one-wheeled—one big wheel, two smaller supporting wheels—Swiss-made gizmo that is easy to navigate and travel at a speed of about 15kph. It is lightweight and electric; its battery reaches full capacity at between six and eight hours of charging, making it a snap to whizz around town with.

Plus cool que le Segway, l'Easy-Glider est un surf urbain de fabrication suisse. Comprenant une grande roue et deux petites roues de soutien, il peut vous transporter très simplement en ville, à une vitesse de 15 km/h. Léger et électrique, il est équipé d'une batterie prête à l'emploi après six à huit heures de charge.

De Easy-Glider, die 'cooler' is dan de Segway, is een in Zwitserland gemaakte gadget op één groot wiel en twee kleinere steunwielen, dat zeer wendbaar is en een snelheid haalt van ongeveer 15 km/uur. Hij is zeer licht en wordt elektrisch aangedreven met een batterij die volledig is opgeladen is na zes tot acht uur, waardoor het een makkie wordt om op je bestemming te geraken.

Zai Tila

zai AG | www.zai.ch

Hand-built by Swiss master craftsmen, these skis are works of art and they know their way down the mountain. At €2,000 a pair, the classic old-school wood-and-metal exterior exudes understated quality, hours of creative design, painstaking craftsmanship with first-class materials.

Fabriqués par des maîtres artisans suisses, ces skis haute performance sont de véritables bijoux de design créatif. Vendus 2.000 € la paire, ils sont composés d'un extérieur bois et métal un peu ''vieille école''. Une allure aujourd'hui atypique, obtenue à partir de matériaux de toute première qualité, qui reflètent l'application d'un artisanat de précision et un souci de raffinement.

Deze ski's die door Zwitserse meester-vaklieden met de hand gemaakt zijn, zijn echte kunstwerken om mee van een berg te roetsjen. Voor € 2.000 per paar krijgt men een klassieke buitenzijde van hout en metaal, volgens de oude school gemaakt en van ongeëvenaarde kwaliteit, waarvoor uren creatief ontwerp, zorgvuldig vakmanschap met eersterangs materialen nodig zijn.

Photo © Dave Bruellmann

Custom Snowboard

Burton | www.burton.com

The genius behind the Custom line by Burton lies in the fact that it is so universal: it can handle any terrain as well as suit the needs of many skill levels. Features such as tri-axle fiber glass, EGD and carbon I-Beam construction allow the Custom to stay stable at high speed, float through powder and land big jumps.

Tout le génie des snowboards de la ligne Custom de Burton réside dans leur flexibilité : ils sont adaptés à tout type de terrains et à tout niveau de maîtrise. Fabriqués en fibre de verre TriaxTM, en EGD et en carbone I-Beam, ils gagnent en stabilité et restent souples en toutes circonstances, à vitesse élevée, sur la poudreuse ou à l'attaque des tremplins.

Het geniale achter de Custom-lijn van Burton zit in z'n universaliteit: Custom is geschikt voor elk terrein en sluit aan bij de behoeften van zowat elk vaardigheidsniveau. Elementen zoals drieassige glasvezel, EGD en de koolstof I-Beam constructie zorgen ervoor dat de Custom stabiel blijft op hoge snelheid, vlot door poedersneeuw glijdt en goed landt bij grote sprongen.

Inada Sogno Massage Chair

Inada Massage Chairs | www.inadausa.com

For prices around €5,000, the Inada Massage chair is uniquely designed to mimic human hands and provide the benefits of a professional massage at your convenience anywhere, anytime. The chair combines Ancient Eastern therapeutic massage techniques and modern Japanese technology such as infra-red back scanning technology that customizes the massage to your body profile.

Pour environ 5.000 €, la chaise de massage Inada vous apporte tous les bienfaits d'un massage professionnel. Ce concept unique, qui imite la sensation des mains, combine d'anciennes techniques du massage thérapeutique oriental et la technologie moderne japonaise. C'est ainsi qu'un système d'analyses infrarouges du dos veille à ce que le massage promulgué soit adapté au profil de votre corps.

De massagestoel van Inada, met een prijskaartje van om en bij de € 5.000, is een uniek ontwerp waarbij menselijke handen nagebootst worden en dat de voordelen biedt van een professionele massage wanneer het u past, overal en altijd. De stoel biedt een combinatie van oude oosterse therapeutische massagetechnieken en moderne Japanse technologie, zoals de infrarode rugscan die de massage aanpast aan uw lichaamsprofiel.

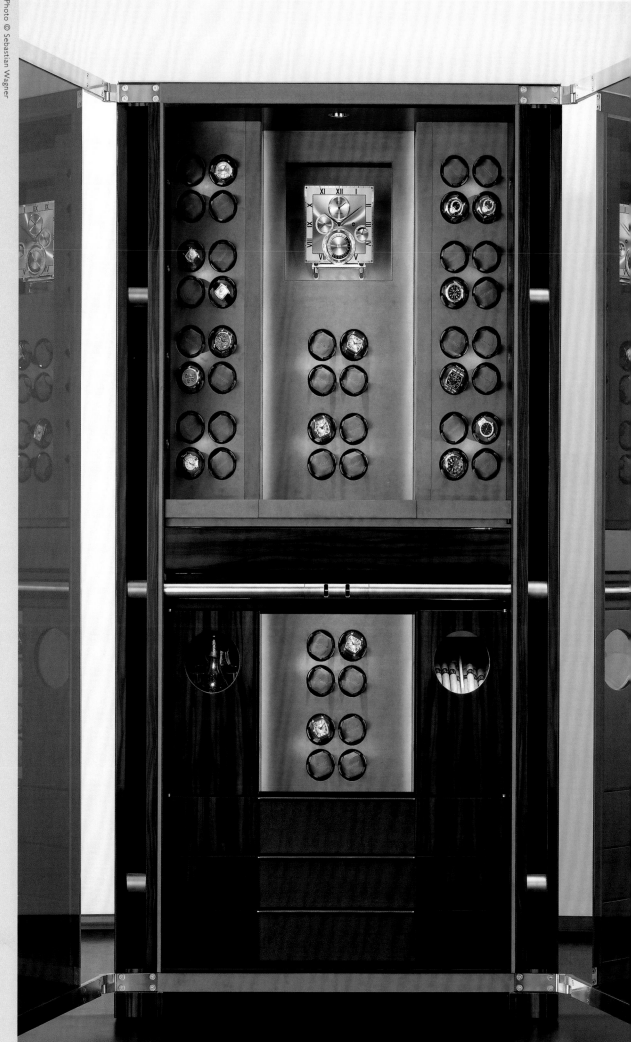

Solitaire

BUBEN&ZORWEG | www.buben-zorweg.com

The main dilemma of an avid watch collector is what to do with fine timepieces when they are not worn, especially those with special functions like a moonphase or perpetual calendar. For the most passionate watch enthusiast, Buben & Zörweg created the Time Mover Cabinet that stores 56 watches at a time, keeping all of them functioning in an impressive €117,000 hand-crafted cabinet.

Le principal souci du collectionneur de montres est de savoir comment conserver ses précieux bijoux quand il ne les porte pas, tout particulièrement lorsque celles-ci présentent des fonctions spéciales comme le "moonphase" ou le calendrier perpétuel. Pour celui-ci, Buben & Zörweg a créé Time Mover, un meuble impressionnant, entièrement réalisé à la main, capable de préserver et de remonter jusqu'à 56 montres à la fois. Un investissement indispensable, de 117.000 €.

Het grote dilemma van elk fervent horlogeverzamelaar is wat hij moet doen met mooie uurwerken wanneer ze niet gedragen worden, vooral die met speciale functies zoals een maanfase of eeuwigdurende kalender. Voor de meest gepassioneerde horlogefans creëerde Buben & Zörweg het 'Time Mover Cabinet' waarin 56 horloges tegelijk opgeborgen kunnen worden, terwijl ze allemaal in werking blijven, in een indrukwekkende, met de hand gebouwde kast van € 117.000.

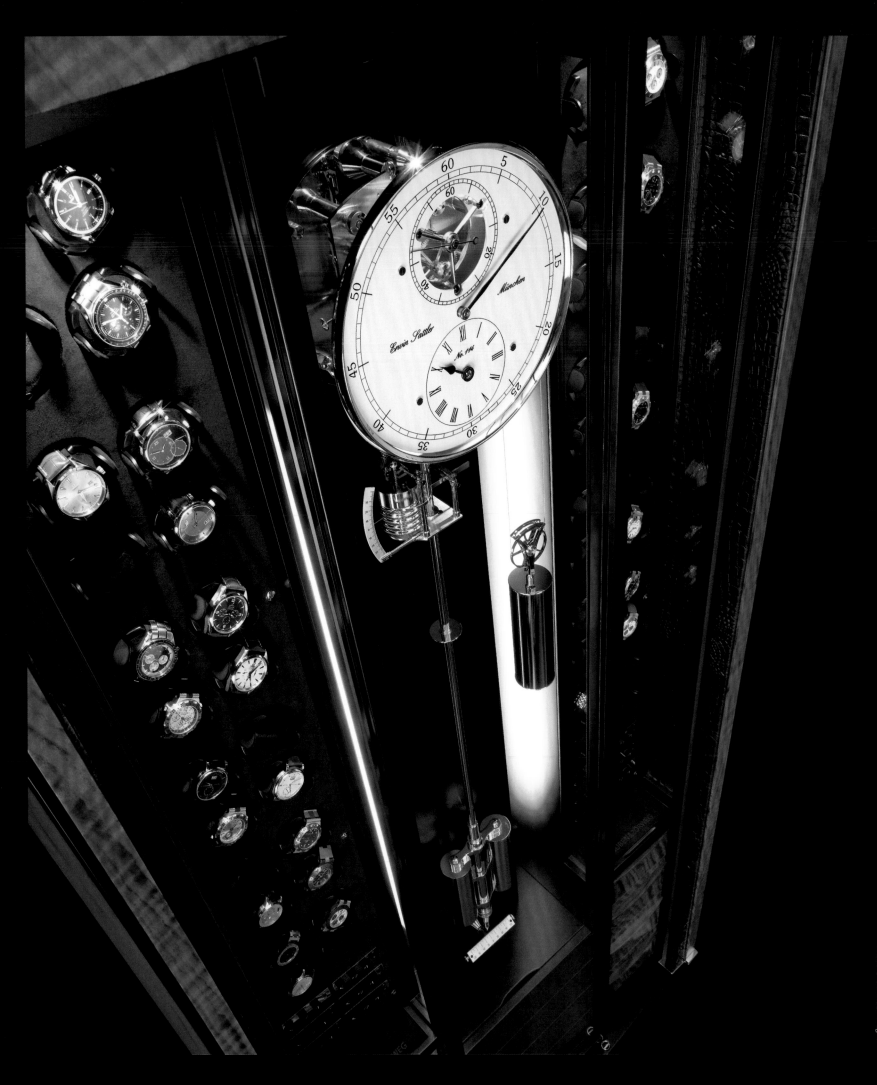

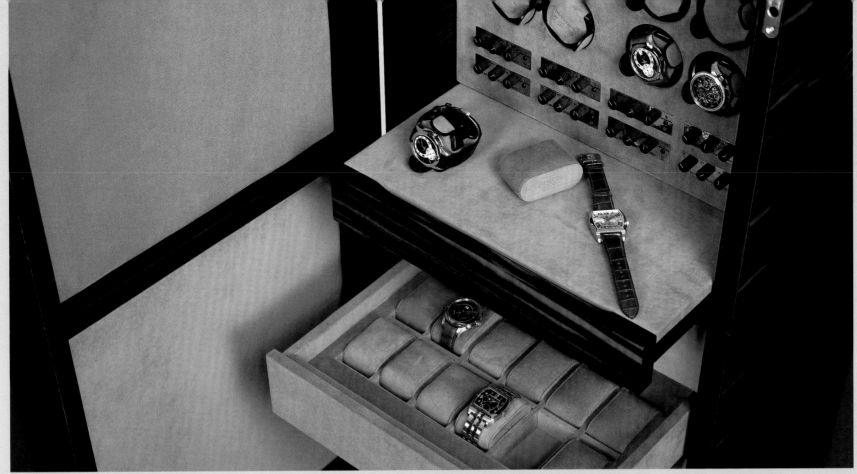

Custom Closet

BUBEN&ZORWEG | www.buben-zorweg.com

Though they are best known for their watch winder safes and cabinets, Buben & Zörweg have expanded their range by offering their services to produce customized closets that are officially called a "Collector's Salon". It includes space for a bar area with wine storage, glasses, cigars, and jewelry, all the while winding up 25 watches at a time.

Mieux connu pour ses coffres-forts et ses meubles pour montres, Buben & Zörweg a étendu sa gamme et propose désormais des armoires personnalisées appelées "Collector's Salon". Ce mobilier de luxe offre assez d'espace pour agencer un bar et stocker du vin, des verres, des cigares et des bijoux. Il comprend également le système automatisé qui a fait la gloire de la marque, capable de remonter jusqu'à 25 montres à la fois.

Hoewel ze het best gekend zijn voor hun kluizen en kasten met opwindsysteem voor horloges, hebben Buben & Zörweg hun gamma uitgebreid door hun diensten aan te bieden voor het bouwen van op maat gemaakte kasten, die "Collector's Salon" worden genoemd. Het is ook mogelijk om een barruimte te voorzien met opslagplaats voor wijn, glazen, sigaren, juwelen, terwijl tegelijk 25 horloges

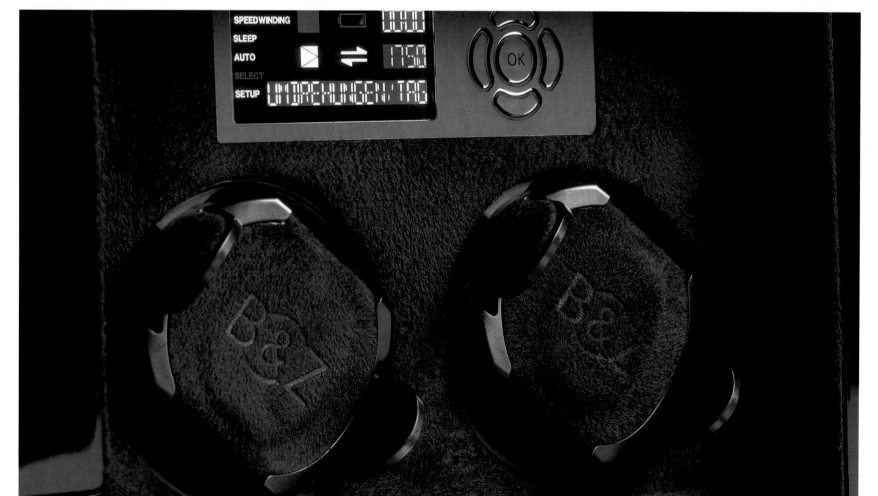

Luxury Coachlines

Teschner Coach | www.teschner-coach.com

The revolutionary designs from Teschner are the most luxurious coaches in the world with some costing up to €1.2 million. The interior boasts cherry wood cabinets, granite mosaic tiles, wooden floors, and buried LED illumination flooring. There is also a granite-laden bathroom, oversized bedroom, and abundant storage space, making it truly hard to believe that it is essentially a bus once aboard.

Teschner conçoit les autobus les plus luxueux au monde, dont certains peuvent coûter jusqu'à 1,2 millions d'euros. Organisés comme de véritables lieux de vie, ils comprennent une salle de bain en granit, une très grande chambre à coucher et de grands espaces de rangement. En outre, les intérieurs regorgent de meubles en merisier, de mosaïques en granit, de planchers en bois et d'ampoules encastrées dans le sol. Dans un tel espace et un tel luxe, difficile d'imaginer que l'on se trouve à bord d'un autobus.

De revolutionaire designs van Teschner zijn de meest luxueuze reisbussen ter wereld, met een prijskaartje tot € 1,2 miljoen. Het interieur is ingericht met kasten van kersenhout, granieten mozaïektegels, houten vloeren en in de vloerbekleding geïntegreerde LED-verlichting. Er is ook een badkamer uit graniet, een zeer ruime slaapkamer en een grote opslagruimte, waardoor het moeilijk te geloven is dat dit gewoon een bus is eens men aan boord is.

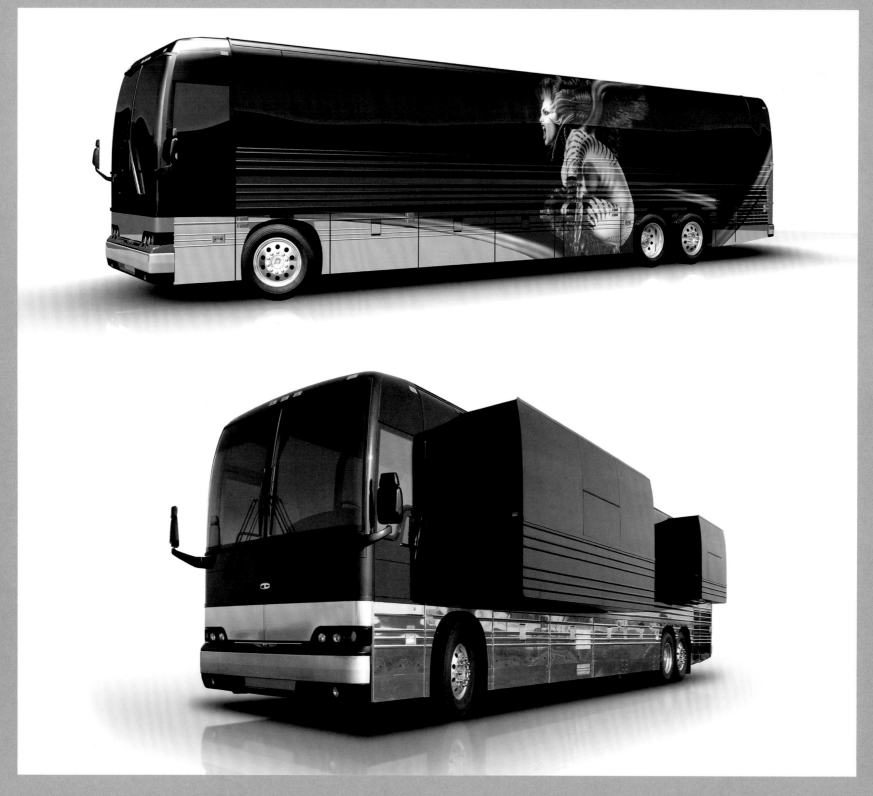

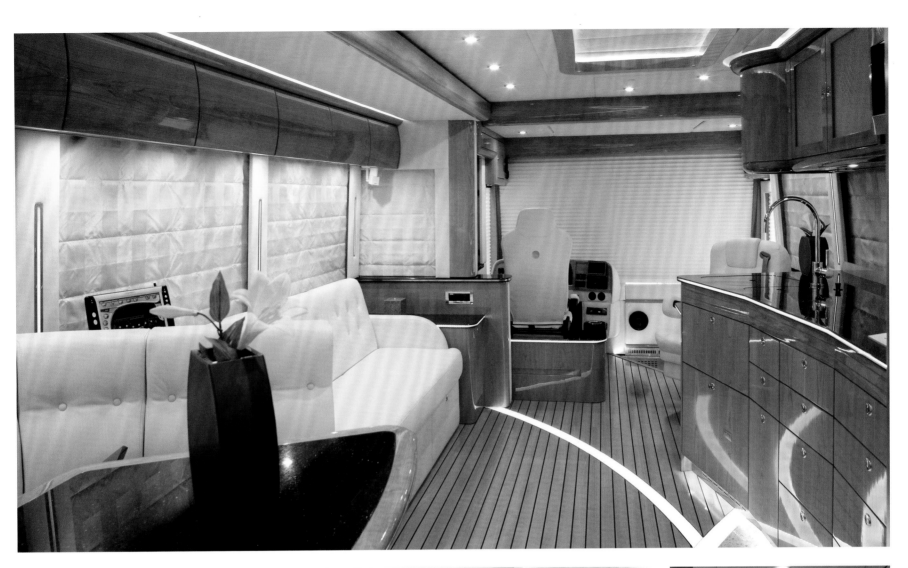

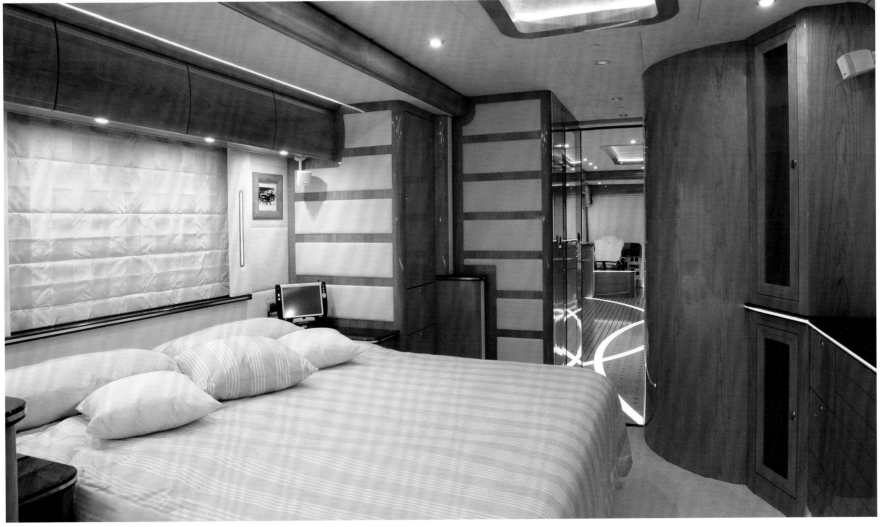

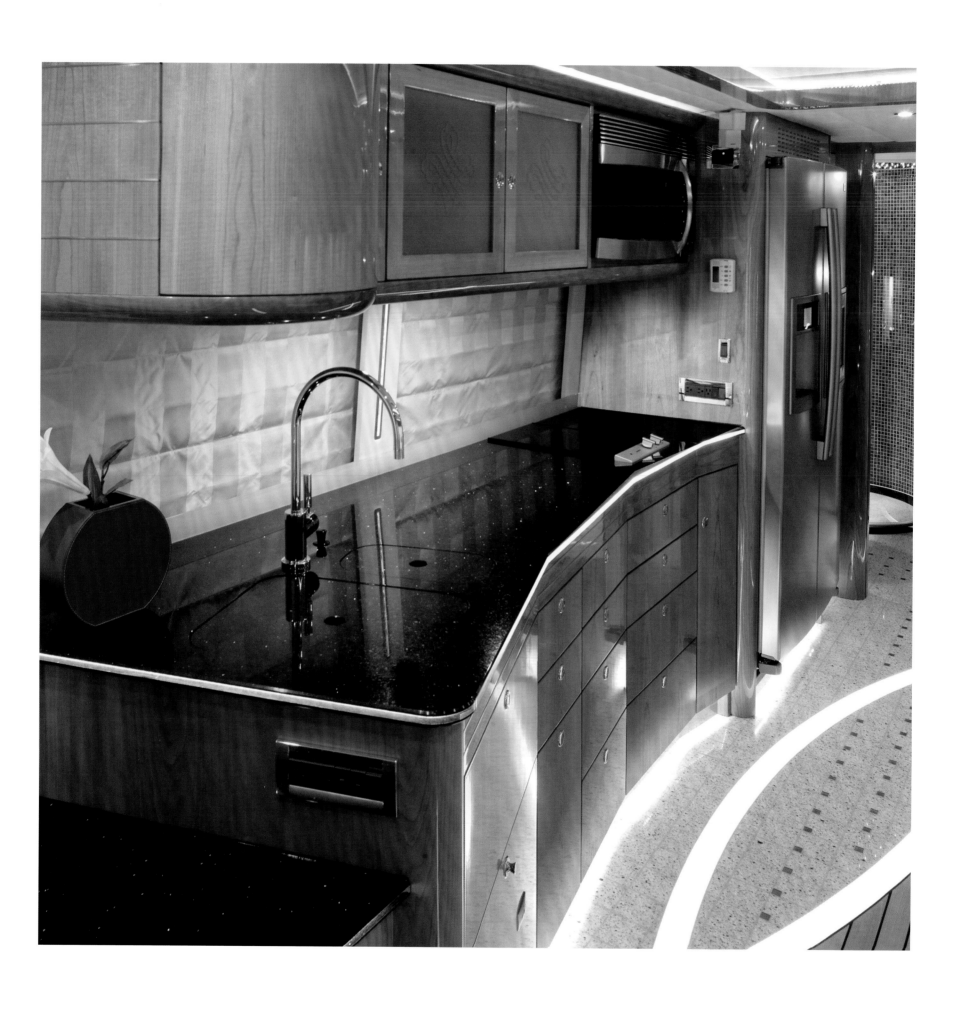

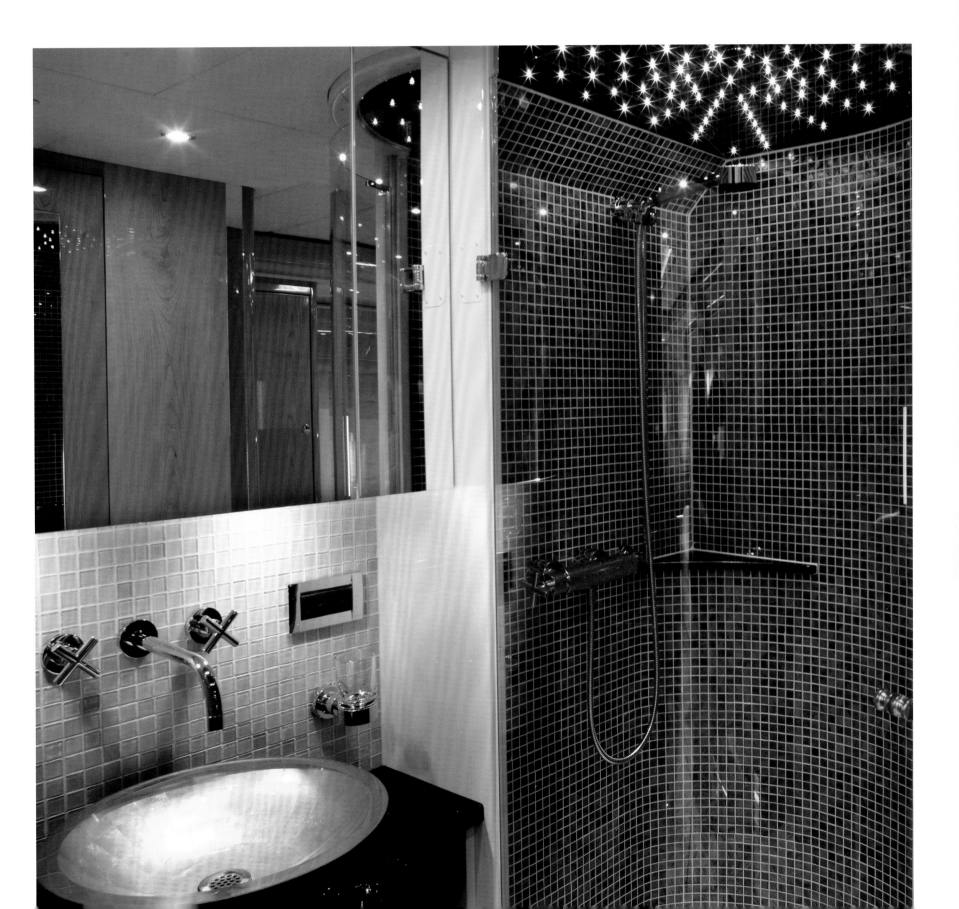

Private Island

VLADI PRIVATE ISLANDS |
www.vladi-private-islands.de

Most people assume a private island is off limits to all but celebrities or perhaps royalty. While it is still quite expensive, today there are many places where one can buy a small island for the same price of a large home. For the last thirty years, Vladi Private Islands has brokered the sale of over 2,000 islands to people who are looking for that secluded getaway that they can honestly call 'home away from home'.

S'offrir une île privée ne semble plus un luxe réservé exclusivement aux stars ou aux têtes couronnées. Dans de nombreux endroits, acquérir une petite île ne revient pas plus cher que d'acheter une grande maison. Ces trente dernières années, Vladi Private Islands a organisé la vente de plus de 2.000 îles, à destination de personnes en quête d'un "chez soi loin de chez soi".

De meeste mensen denken wellicht dat een privé-eiland alleen is weggelegd voor beroemdheden of leden van de Koninklijke Familie. Hoewel ze niet goedkoop zijn, zijn er tegenwoordig echter veel plaatsen waar men een klein eiland kan kopen voor de prijs van een groot huis. De afgelopen dertig jaar heeft Vladi Private Islands bemiddeld bij de verkoop van meer dan 2.000 eilanden aan mensen, die op zoek zijn naar een afgelegen toevluchtsoord dat ze met recht en reden hun 'thuis ver van huis' kunnen noemen.

Apartment on the Sea

World Oceanliner | www.aboardtheworld.com

It might be a luxury ocean liner, but this "Apartment on the Sea" is no cruise ship. The luxury residences on this ship are all built to suit and can have floor plans ranging in size anywhere from 337sq-ft to over 3,242sq-ft, and can cost up to six million euros.

Loin d'être un simple paquebot de luxe, "Apartment on the Sea" est une véritable résidence de luxe conçue sur mesure. Pour un budget de 6 millions d'euros, il est désormais possible de s'évader en mer sur des espaces intégralement aménagés, allant de 30 à plus de 300 m².

Het zou een luxueus passagiersschip kunnen zijn, maar dit "Apartment on the Sea" is geen cruiseschip. De luxueuze residenties op dit schip zijn allemaal op maat gemaakt en kunnen vloeroppervlakten hebben van 30 m² tot meer dan 300 m². Ze kunnen tot 6 miljoen euros kosten.

super
jets

From single passenger aircrafts primarily for sport to the world's most powerful private jets, planes inspire on a level all their own. In today's global world, air travel is a big part of many people's busy lives. Traveling in comfort and style is both a luxury and a necessity for some of today's biggest movers and shakers. Awe-inspiring both inside and out, these superjets leave little to be desired.

Des appareils privés destinés à la voltige aux jets les plus performants, les avions constituent une catégorie à part. La mondialisation a favorisé le développement des vols privés. Se déplacer confortablement et avec style est devenu un luxe et une nécessité pour les grands de ce monde. D'une ligne et d'un design intérieur irréprochables, ces super jets comblent presque toutes les attentes.

Of het nu gaat om vliegtuigen voor één passagier die hoofdzakelijk voor sportdoeleinden worden gebruikt of de prachtigste privéjets ter wereld, luchtvaartuigen fascineren altijd op hun eigen manier. In de geglobaliseerde wereld waarin we vandaag leven maken vliegreizen een belangrijk deel uit van het drukke leven dat veel mensen leiden. Comfortabel en stijlvol reizen is zowel een luxe als een noodzaak voor de 'movers' en 'shakers' van vandaag. Deze superjets zijn vanbinnen en vanbuiten even indrukwekkend en bieden alles wat men zich wensen kan.

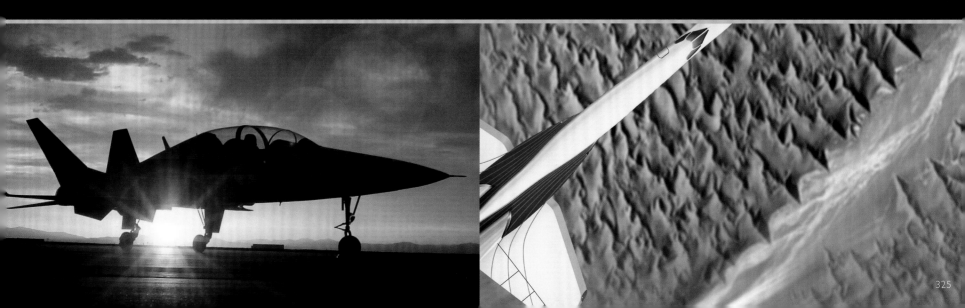

super jets

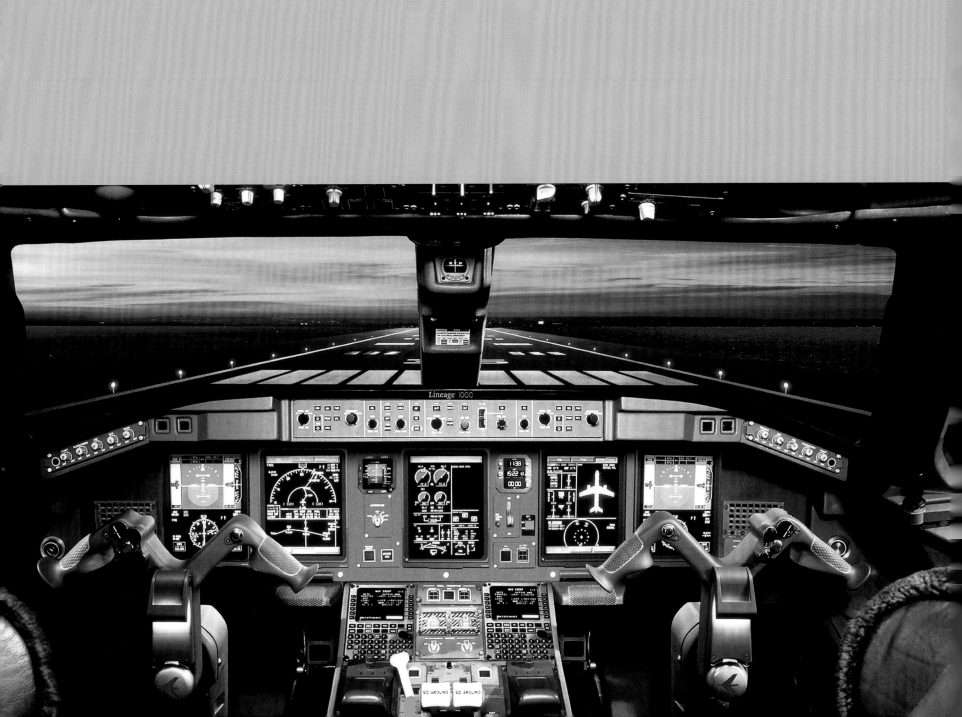

Embraer is one of the largest aircraft manufacturers in the world, especially in the commercial and defense aviation markets. Embraer entered the Executive Aviation market in 2000 with its uniquely designed interiors; with its ample space and an abundance of natural light from the largest windows in their category, a stylish wardrobe and private rear lavatory, this executive jet is the ultimate in traveler comfort.

Présent tout particulièrement sur les marchés de l'aviation commerciale et de défense, Embraer est l'un des plus importants fabricants aéronautiques au monde. C'est en 2000, en proposant des intérieurs d'une conception unique, que l'enseigne s'est imposée sur le marché de l'aviation de luxe. Avec ses espaces vastes, ses hublots les plus grands du marché d'où émane une lumière naturelle abondante, sa penderie stylisée et son cabinet de toilette privé, ce jet à destination des élites est un must en matière de confort.

Embraer is een van de grootste vliegtuigbouwers ter wereld, vooral in de commerciële en militaire luchtvaart. Met zijn unieke interieurs trad Embraer in 2000 toe tot de markt van de Executive Aviation. Met veel ruimte en een overvloed aan licht dat binnenstroomt door de grootste vensters in hun soort, een stijlvolle dressing en privé-toilet, is deze exclusieve jet de ultieme droom op het vlak van reiscomfort.

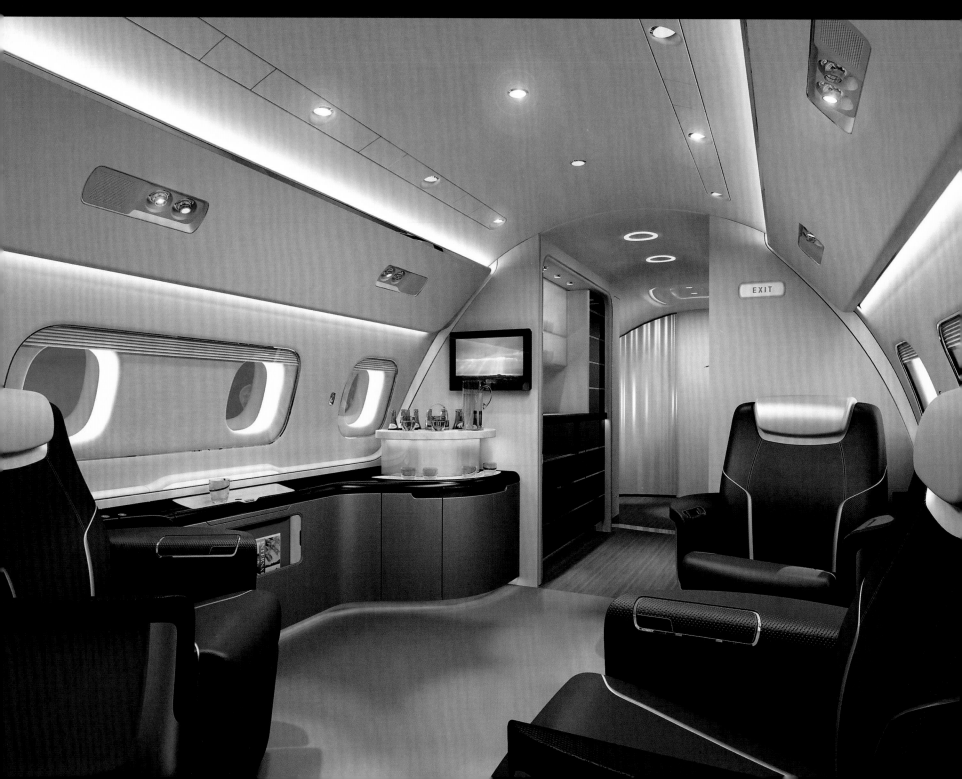

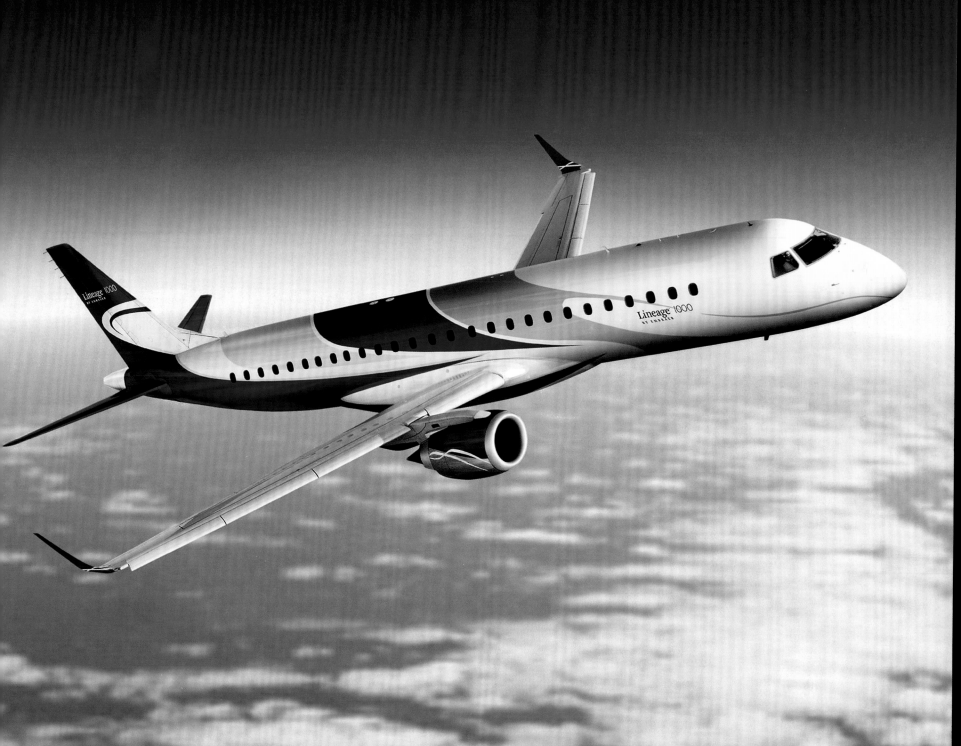

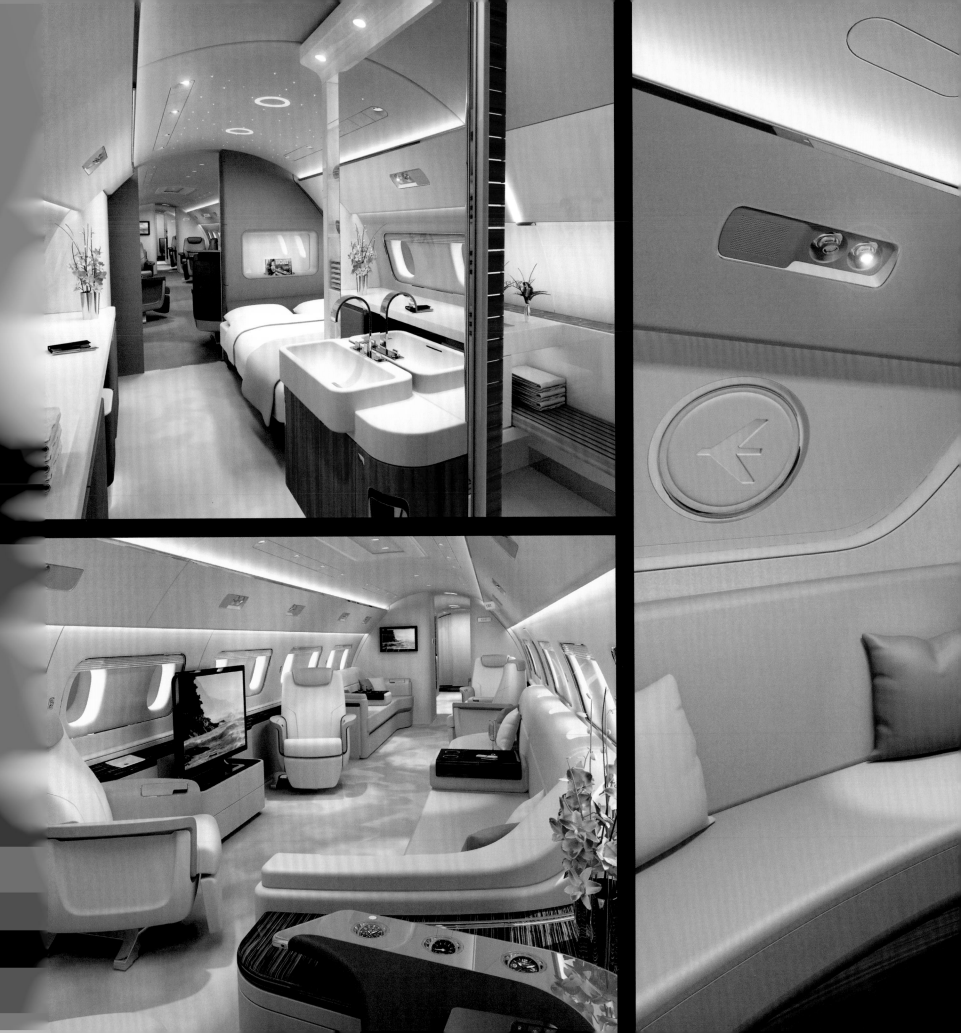

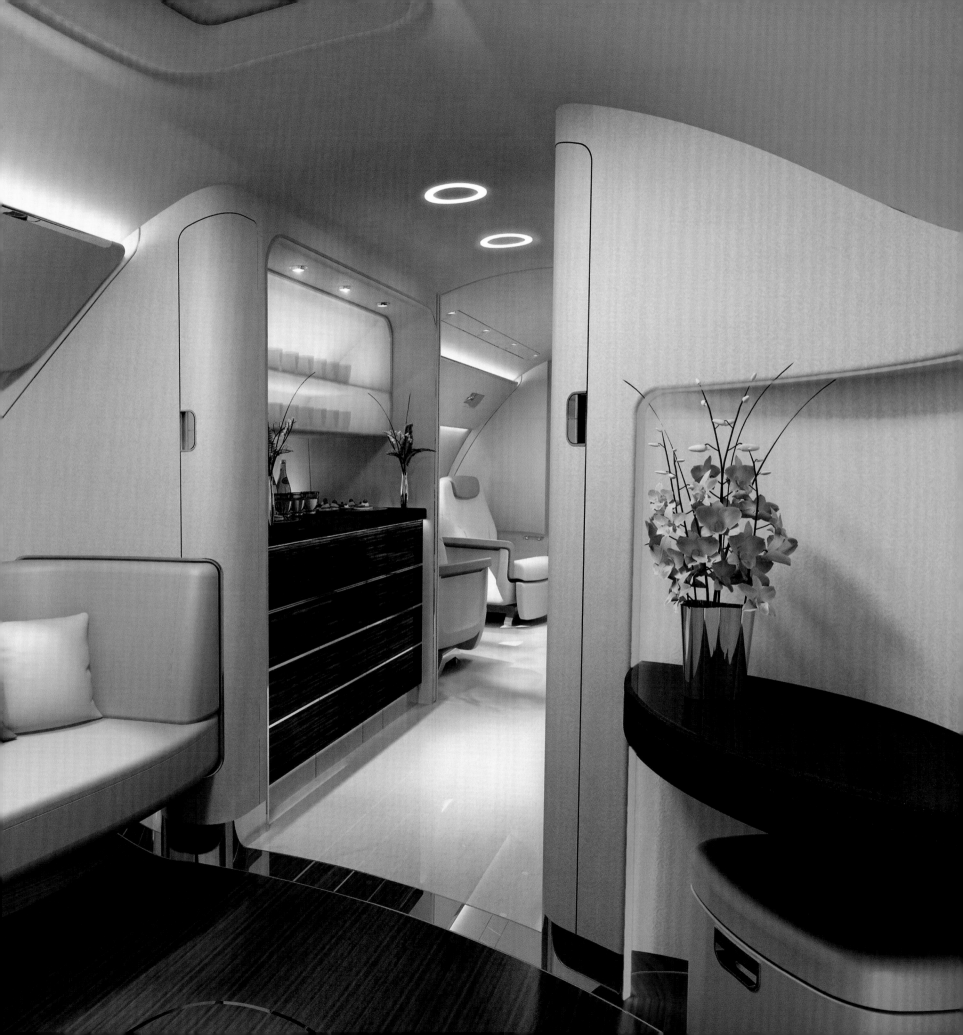

Citation X

Cessna | www.cessna.com

The Citation X is the fastest civilian aircraft in the sky; it nearly breaks the sound barrier at Mach .92. To date, the entire fleet of this particular model has flown the equivalent miles of a trip to the sun, making it one of the most popular and business aviation's busiest, best and all-time favorite aircraft.

Le Citation X est l'avion civil le plus rapide disponible sur le marché, approchant de peu la barrière du son à Mach 0.92. Ce modèle est l'un des plus populaires et des plus utilisés par les hommes d'affaires, à tel point qu'à ce jour, la totalité des vols effectués par la gamme représente une distance égale à quatre voyages de la Terre au soleil.

De Citation X is het snelste burgervliegtuig in de lucht. Met z'n Mach .92 doorbreekt het immers bijna de geluidsmuur. Tot vandaag vloog de volledige vloot van dit bijzondere model het equivalent van vier reizen rond de zon. Dat maakt het tot één van de drukst gebruikte zakenvliegtuigen en het beste en populairste vliegtuig ooit.

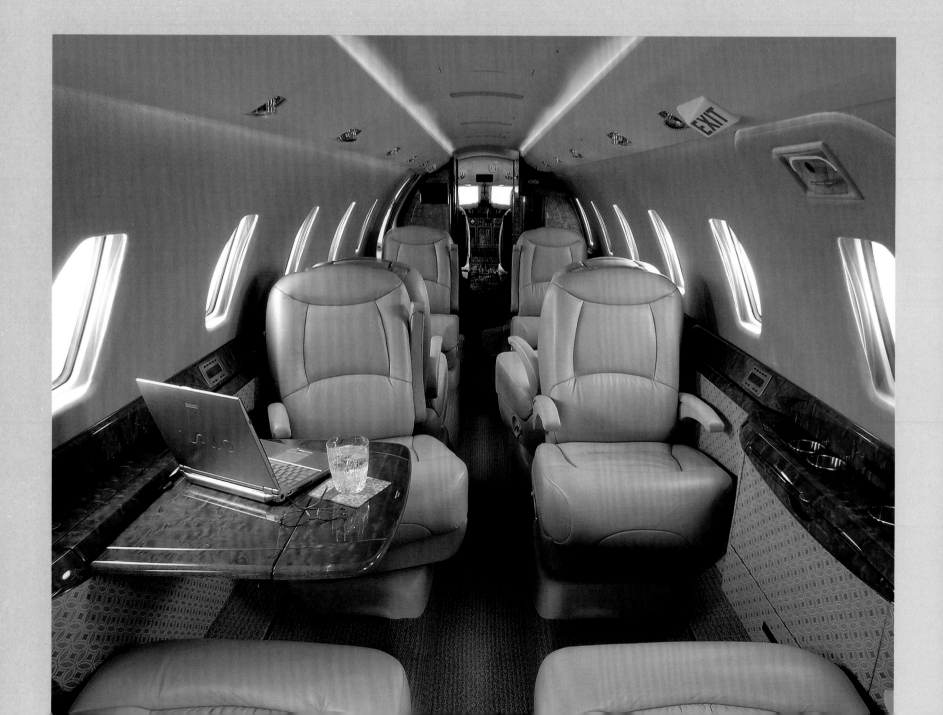

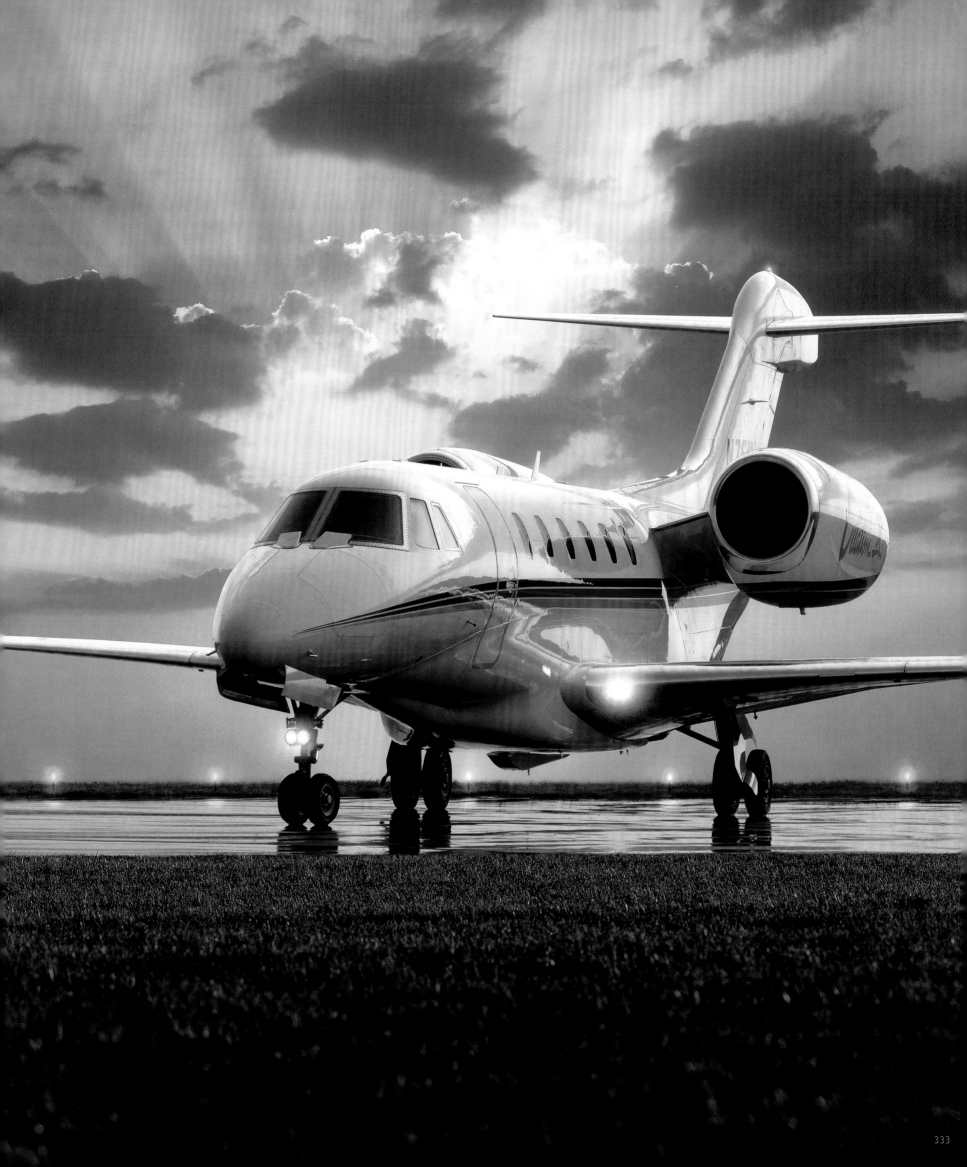

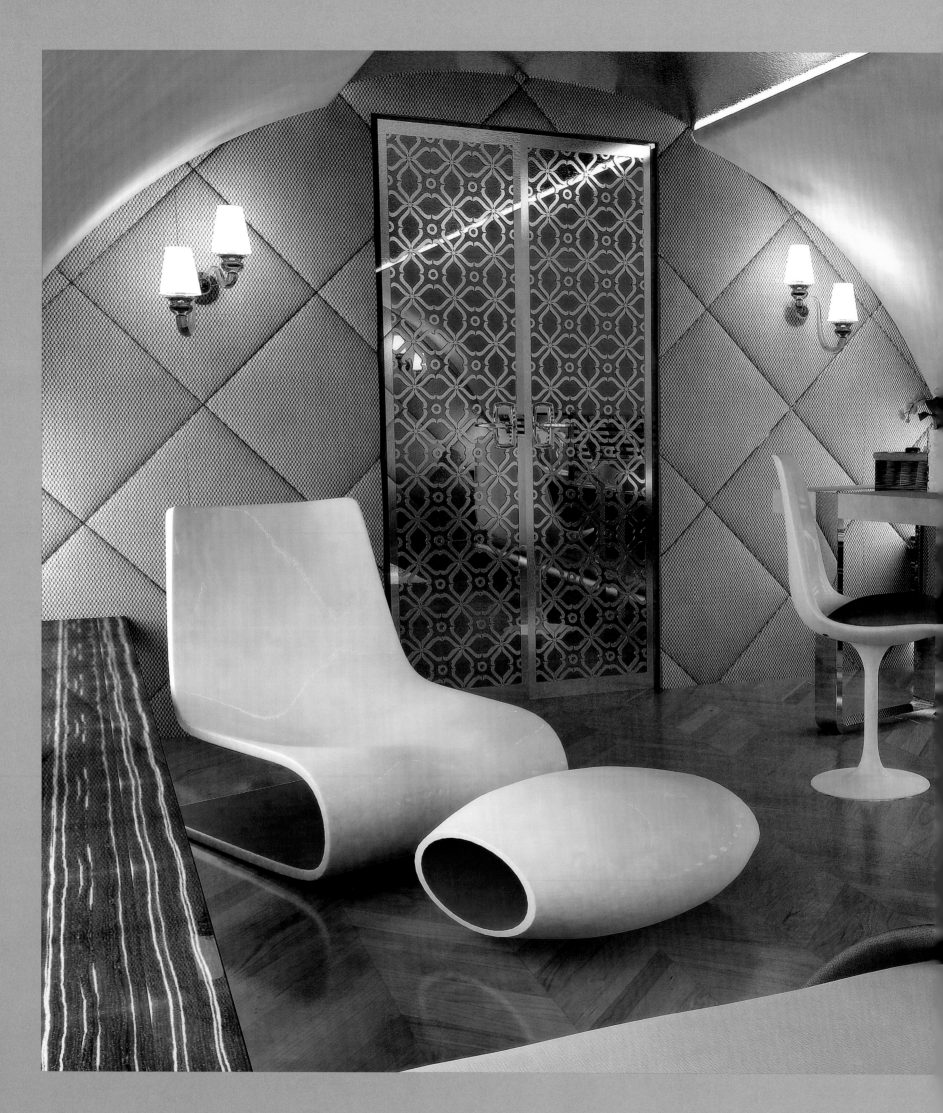

Custom Designed Private Jet

Edése Doret | www.edesedoret.com

This New York-based interior designer garnered major headlines for himself and his firm for the decoration of an A380 for a Middle Eastern magnate. Among the interior design firms to take on high altitudes, Edése's designs are now among the most sought after by creating high-tech designer spaces with furnishings and details that are usually reserved for the most modern homes in the world.

Connu pour avoir décoré un A380 pour le compte d'un magnat du Moyen-Orient, Edése Doret est un designer d'intérieur basé à New York. Ce brillant créateur s'impose désormais dans sa branche : ses espaces haute technologie, aménagés avec un souci du détail habituellement réservé aux résidences les plus modernes, en font l'un des designer d'avions aujourd'hui les plus recherchés.

Deze in New York gevestigde binnenhuisarchitect haalde zelf en met zijn bedrijf de kranten met zijn inrichting van een A380 voor een magnaat uit het Midden Oosten. Tussen de interieurbedrijven van topniveau behoren de designs van Edése nu tot de meest gegeerde, omdat hij ruimtes creëert met aankleding en details die gewoonlijk voorbehouden zijn voor de modernste huizen ter wereld.

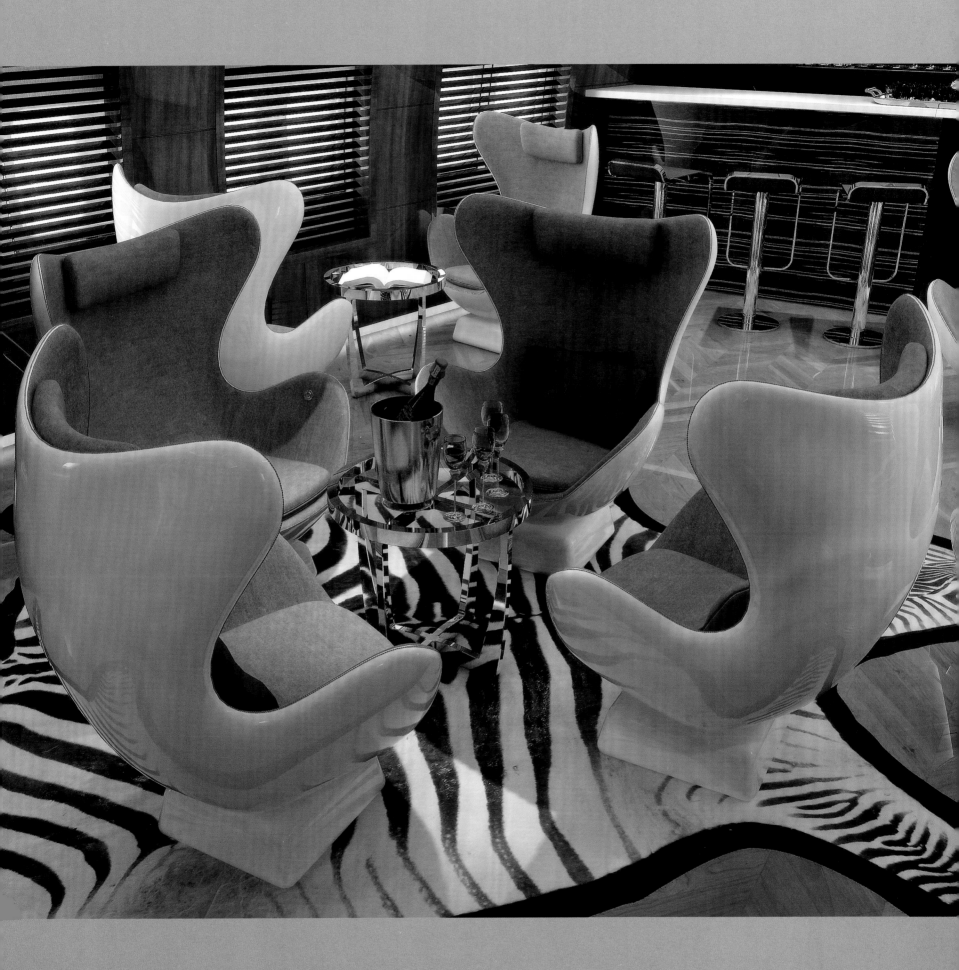

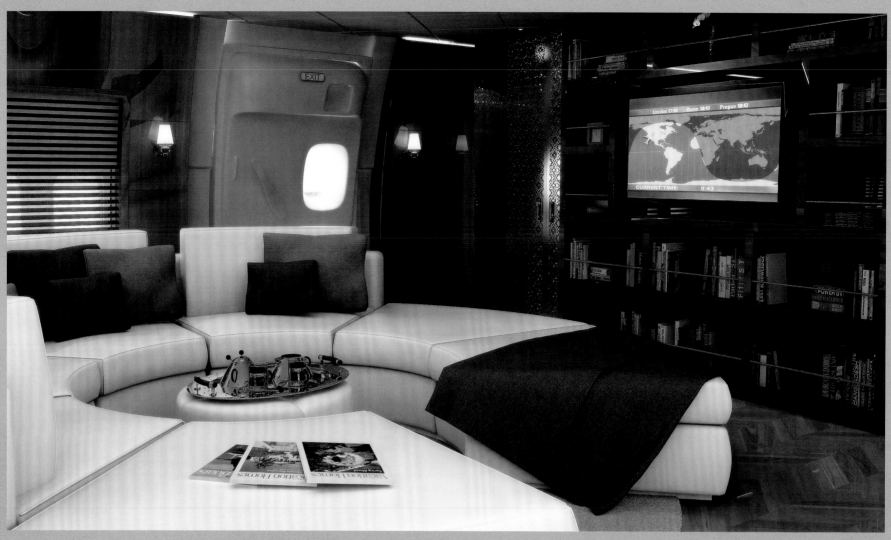

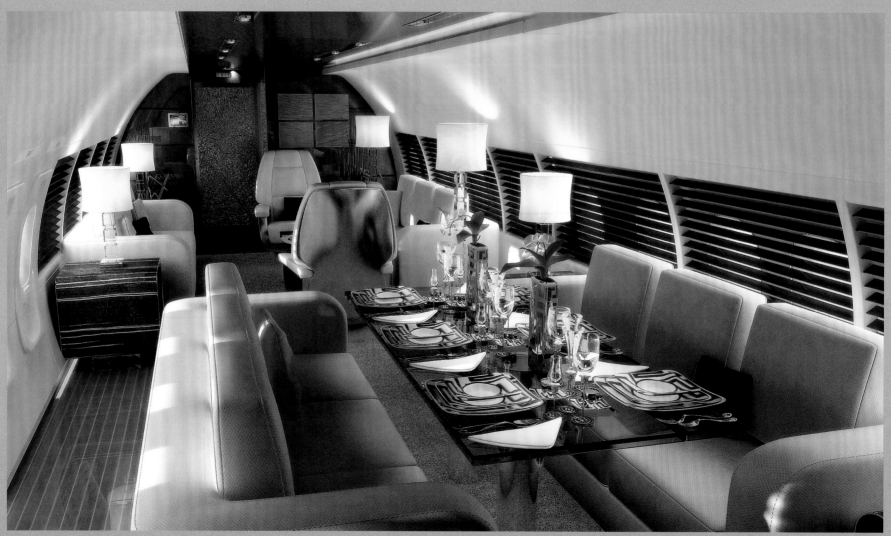

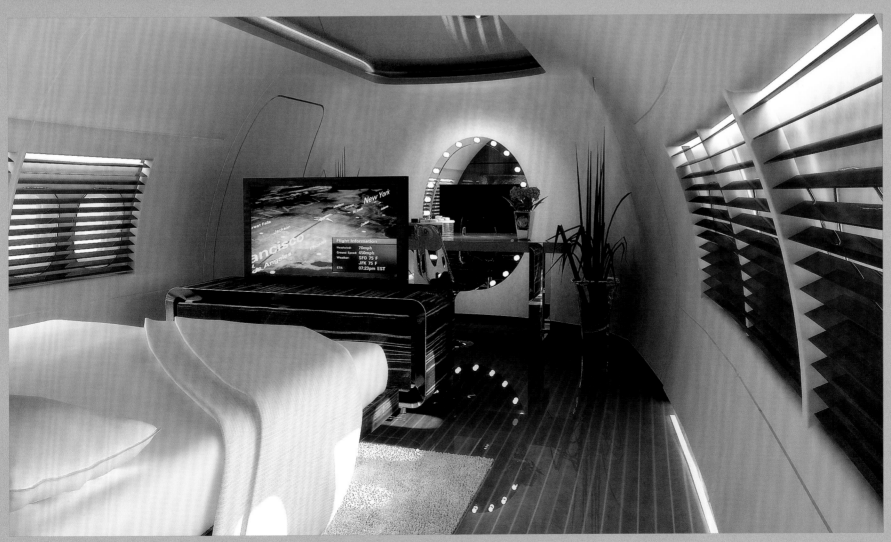

As one of the world's best helicopter manufacturers, AgustaWestland is a major source of innovation in the industry by offering a unique fleet of customized executive helicopters. What could be more convenient and comfortable as your very own privately chauffeured helicopter, but with customized leather interiors that provide the ultimate comfort for even the most demanding VIP customer.

Classé au nombre des meilleurs fabricants d'hélicoptères au monde, Agusta Westland est l'une des principales sources d'innovation du secteur grâce à sa flotte d'hélicoptères destinés aux élites dirigeantes. Quoi de plus pratique et d'aussi confortable qu'un hélicoptère particulier pourvu d'intérieurs en cuir personnalisés ? Agusta Westland, c'est la promesse d'un confort ultime, auquel même les clients VIP les plus exigeants ne trouveront rien à redire.

Als een van de beste helikopterbouwers ter wereld is AgustaWestland een grote bron van vernieuwing in de industrie. Ze werd dit door een unieke vloot op maat gemaakte helikopters voor de bedrijfswereld aan te bieden. Wat is er handiger en comfortabeler dan uw eigen privéhelikopter met piloot, en met een op maat gemaakt lederen interieur dat zorgt voor het ultieme comfort van zelfs de meest veeleisende VIP-klant?

The Vision

Cirrus | www.cirrusaircraft.com

Cirrus is the world's leading innovator of single-engine, piston-powered aircraft. The company aims to revitalize general aviation by designing and building affordable personal aircrafts that are safer, more comfortable and easier to operate than some of the other models on the market.

Cirrus est le numéro un mondial de l'innovation dans le domaine des avions à moteur à piston unique. La société a pour objectif de dynamiser l'aviation classique, en concevant et en construisant des jets privés abordables plus sûrs, plus confortables et plus faciles à piloter que certains des autres modèles présents sur le marché.

Cirrus is wereldleider in innovatie op het vlak van vliegtuigen met één zuigmotor. Het bedrijf streeft ernaar om de algemene luchtvaart nieuw leven in te blazen door betaalbare vliegtuigen te ontwerpen en te bouwen die veiliger, comfortabeler en gemakkelijker te bedienen zijn dan sommige andere modellen op de markt.

Supersonic Business Jet

Aerion Jet | www.aerioncorp.com

The stunning Aerion supersonic business jet is designed to fly executives at twice the speed of today's aircraft. A flight from New York to Paris might be reduced to half the time, but with the comfort and economy of operation of conventional long-range business jets. The craft, in both looks and operation, is a glimpse into the future, with top speeds of Mach 1.6.

L'Aerion Supersonic Business Jet est une innovation impressionnante, conçue pour transporter les hommes d'affaires deux fois plus vite que les avions classiques. Le temps de vol d'un New York/ Paris peut ainsi être réduit de moitié, sans que le confort ne soit affecté ou les coûts de fonctionnement augmentés. L'engin, capable d'atteindre une vitesse de pointe à Mach 1.6, offre une vision futuriste de l'aviation, tant au niveau de son apparence que de son fonctionnement.

De verbazingwekkende supersonische zakenjet van Aerion werd ontworpen om zakenmensen dubbel zo snel te vervoeren dan de vliegtuigen van vandaag. De tijd voor een vlucht van New York naar Parijs zou tot de helft ingekort kunnen worden, maar het comfort en de bedrijfseconomie van conventionele langeafstandzakenjets zou behouden blijven. Het vliegtuig is zowel qua uiterlijk als qua bediening futuristisch, met topsnelheden tot Mach 1.6.

super jets 347

Aeroscraft Aeros ML866

Worldwide Aeros Corp. | www.aerosml.com/ml866

This absolutely unique aircraft incorporates technologies used in both blimps and planes to exciting effect. It boasts an expansive 5,000-square-feet of interior space that can fly over oceans or float on them. Because it can take off vertically, there are many possibilities for runway free take-offs in exotic locations other than crowded airports.

Cet étonnant engin cumule les technologies caractéristiques des dirigeables aux potentialités classiques des avions, pour un effet des plus surprenants. Bénéficiant en sus d'un vaste espace intérieur de 465 m², Aeros est en effet capable de voler comme de flotter sur l'océan. Parce qu'il peut également décoller à la verticale, il offre de nouvelles possibilités, permettant de se poser dans des endroits exotiques et d'éviter pistes d'atterrissage et aéroports surchargés.

Dit absoluut unieke luchtvaarttuig integreert met veel succes technologieën die worden gebruikt in drukluchtschepen en vliegtuigen. Het biedt een binnenruimte van niet minder dan 465 m² en kan over oceanen vliegen of erop drijven. Doordat het verticaal kan opstijgen zonder landingsbaan zijn er veel mogelijkheden op exotische locaties buiten de drukke luchthavens.

Icon's zippy lightweight aircraft aims to bring freedom, fun and adventure to flying. Even though it is designed by people who share the love of aerospace and industrial engineering, it is specifically designed with amateur flyers in mind as the ultimate consumer-focused sport aircraft. Borrowing much of its concept from the automobile industry, its wings conveniently fold up so that it fits in a car garage.

Les avions légers et maniables d'Icon allient un esprit d'aventure à un inconditionnel plaisir de voler. Bien que conçus par des ingénieurs à la pointe de l'aéronautique, ces petits engins sont spécialement destinés aux pilotes amateurs. Inspirés en grande partie du secteur automobile, ils présentent un système d'ailes repliables très pratique, qui permet de les entreposer aisément dans un garage auto.

Het pittige lichtgewichttoestel van Icon wil vliegen vrijer, plezieriger en avontuurlijker maken. Hoewel het bedacht werd door mensen die de liefde voor de lucht- en ruimtevaart en industriële engineering delen, werd het ontworpen met vooral amateur-piloten voor ogen als het ultieme klantgerichte sportvliegtuig. Veel van het concept is ontleend uit de auto-industrie en de vleugels kunnen handig opgevouwen worden zodat het toestel in een auto-garage past.

This unique aircraft has the vertical-take-off and landing capability of a helicopter, but without the exposed rotors that make it impossible to maneuver in complex urban and natural environments. With its modular cargo bay that can be customized in various ways, the X-Hawk can even serve as a private taxi for the savvy traveler wanting to land on a high-rise building or visit a remote mountain lodge.

À la manière d'un hélicoptère, cet avion unique possède la capacité de décoller et d'atterrir à la verticale, sans s'encombrer des hélices qui rendent impossibles les manœuvres dans les environnements urbains et naturels. Grâce à une aire de chargement personnalisable, le X-Hawk peut même servir de taxi privé pour des voyageurs avisés qui souhaitent se poser sur le sommet d'un building, ou visiter un refuge perdu dans une zone de montagnes.

Dit unieke vliegtuig kan verticaal opstijgen en landen zoals een helikopter, maar zonder de externe rotors die het onmogelijk maken om te manoeuvreren in complexe stedelijke en natuurlijke omgevingen. Met zijn modulaire cargoruimte die op verschillende manieren kan worden aangepast, kan de X-Hawk zelfs dienst doen als privétaxi voor de gewiekste reiziger die op een hoog gebouw wil landen of een afgelegen berghut wil bezoeken.

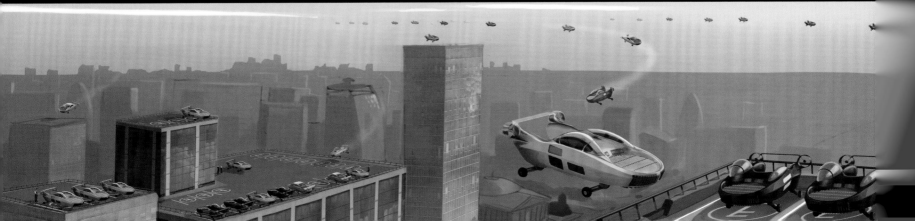

Virgin Galactic Spaceline

Virgin Galactic | www.virgingalactic.com

Virgin Galactic is Richard Branson's most ambitious project to date with a vision to make private space travel available to everyone. But the only setback to the world's first commercial spaceline is not the exorbitant €150,000 ticket price, but the endless waiting list. Not really surprising when being the first private astronaut will be the unequivocal experience of a lifetime.

Virgin Galactic est à l'heure actuelle le projet le plus ambitieux de Richard Branson. Visant à rendre les voyages privés dans l'espace accessibles à tous, cette première compagnie spatiale à vocation commerciale présentait à priori un inconvénient de taille : le coût de sa prestation. Mais au regard de la liste déjà interminable des réservations enregistrées, il semble que les 150.000 € requis pour le vol ne soient pas un frein à la demande... Être l'un des premiers cosmonautes amateurs de l'histoire n'a pas de prix.

Virgin Galactic is tot op heden het meest ambitieuze project van Richard Branson, met een vooruitzicht om private ruimtereizen voor iedereen bereikbaar te maken. Het enige nadeel van de eerste commerciële ruimtevaartlijn is niet de exorbitante prijs van € 150.000 voor een ticket, maar de ellenlange wachtlijst. Dat is niet echt verwonderlijk, aangezien de eerste privé-astronaut worden een unieke ervaring zal zijn in een mensenleven.

interiors
and design

Our homes are our respite from the world, our personal entertainment center and our sanctuary. It makes sense that we would want them to display our tastes down to the smallest details. From a private poker room for the gaming enthusiast to a personal spa that rivals any of the world's great hammams, these examples of great design and outstanding personal style are state-of-the-art.

La maison est un havre de paix, un lieu de relaxation déconnecté du monde. Il est donc logique d'y imprimer nos goûts et nos envies jusque dans les moindres détails. De la salle de poker privée au spa individuel de luxe, les exemples d'aménagements intérieurs personnalisés ne manquent pas, tous plus incroyables les uns que les autres.

Onze huizen zijn ons toevluchtsoord, ons persoonlijk ontspanningscentrum en ons heiligdom. Het is logisch dat we onze smaak tot in de kleinste details willen tonen. Van een private pokerruimte voor spelfanaten tot een persoonlijk wellnesscentrum dat kan concurreren met de grootste hammams ter wereld, we krijgen telkens mooi design en ongelooflijke interieurs te zien, die echt 'state-of-the-art' zijn.

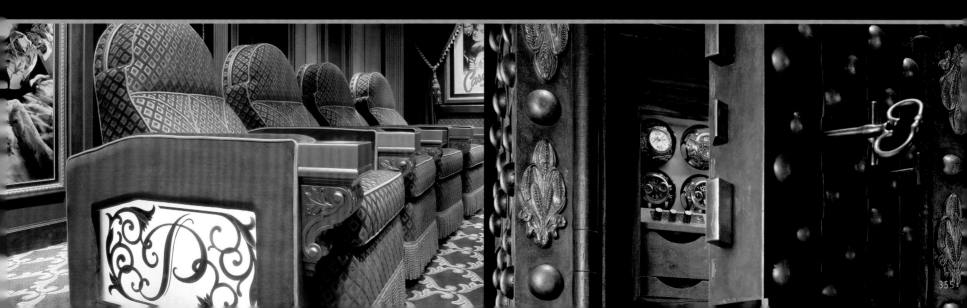

interiors and design

Custom Luxury Safes	358		Designer House	380
First Impressions Theme theaters	362		Infinity Pool	384
Bolero Pool Table	366		Ocean Garden Terrace	388
Pool Chalk Cue	367		Private Home Spa	390
Fusion Pool Table	368		Spa Shower	391
Time Table	371		Floating Bed	
Modern Poker Table	372		by Janjaap Rujissenaars	392
Private Poker Room	373		Fireplace	394
Gold-Plated Office Chair	374			
Energy Pod	375			
Villian Chair	376			

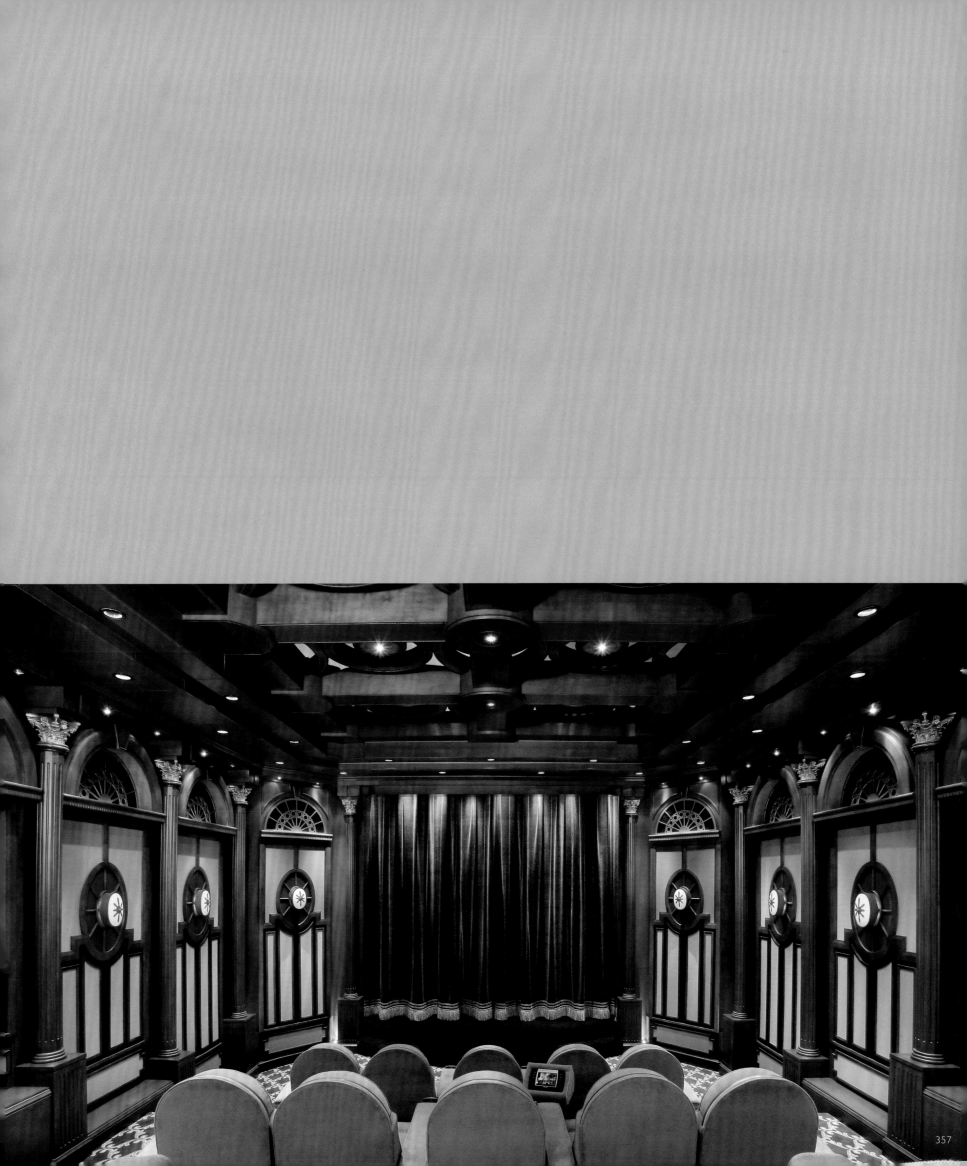

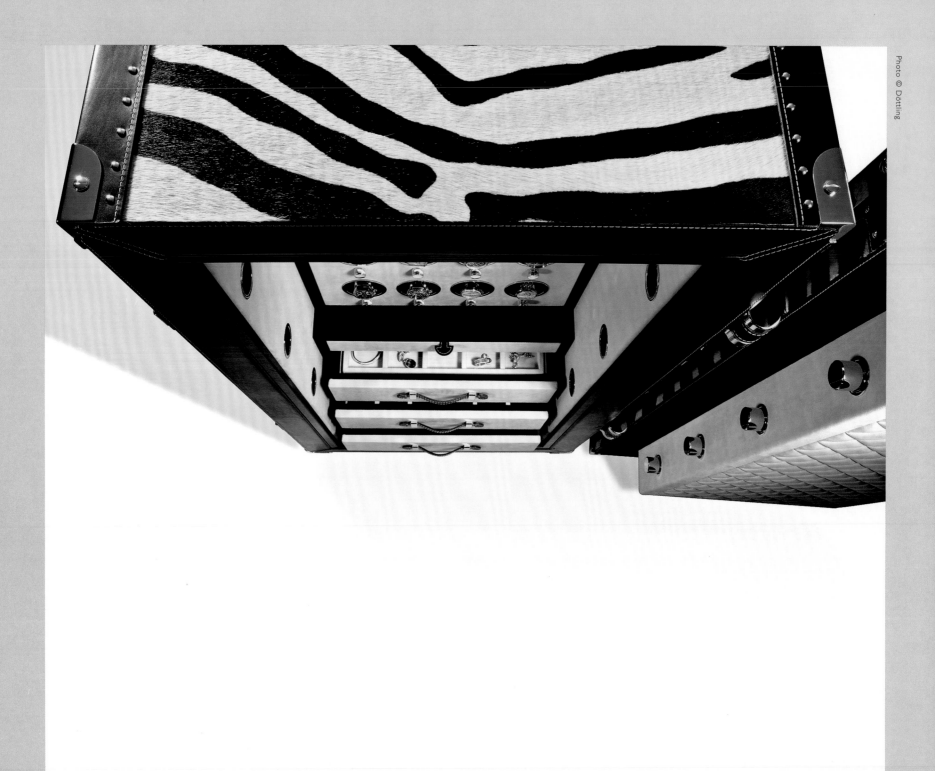

Custom Luxury Safes

Döttling | www.doettling.com

These custom made safes have not only appealing exteriors, but use patented armor plating behind their exquisite designs for maximum security. Selected materials are crafted with utmost care combine to insure that each safe fulfills the personal requirements of its owner. Aptly described as luxurious and elegant with state-of-the-art technology, it is a modern masterpiece that offers a priceless luxury: peace of mind.

Ce mobilier au design exquis, uniquement réalisé sur demande, est doté d'un blindage breveté qui garantit une sécurité optimale. Pour assurer une satisfaction parfaite du futur propriétaire, chaque coffre-fort est conçu à l'aide de matériaux sélectionnés et façonnés avec le plus grand soin. Véritables chefs-d'œuvre décrits à juste titre comme "luxueux et élégants", ils sont dotés d'une technologie de pointe. Un produit d'exception à l'origine d'un luxe sans prix : la tranquillité de l'esprit.

Deze op maat gemaakte brandkasten zien er niet alleen aantrekkelijk uit, maar verbergen achter hun mooie uiterlijk, gebrevetteerde pantserplaten voor een maximale veiligheid. Geselecteerde materialen worden met de grootste zorg verwerkt om ervoor te zorgen dat elke brandkast voldoet aan de persoonlijke eisen van de eigenaar. Toepasselijk beschreven als luxueus en elegant met de modernste technologie, is het een modern meesterwerk dat onbetaalbare luxe biedt: geestelijke rust.

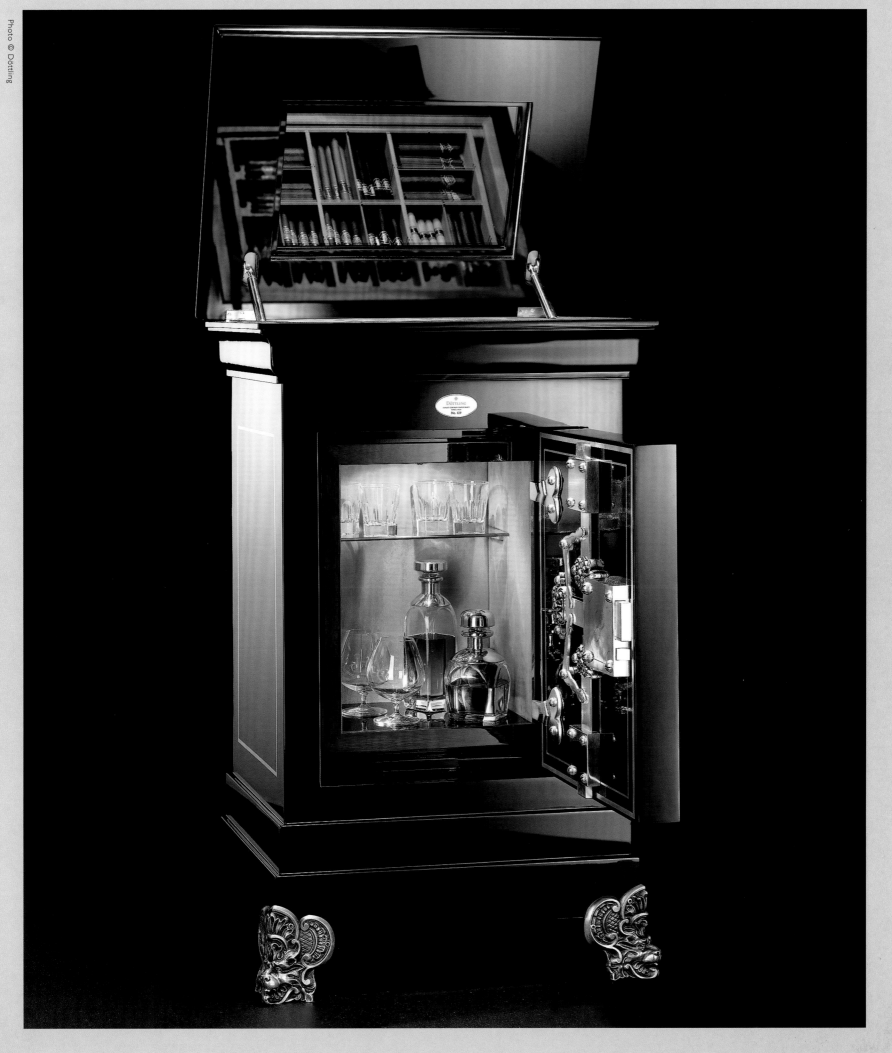

First Impressions Theme Theaters

First Impressions | www.cineloungers.com

The décor of these made-to-order home theaters are completely customizable and can be tailored to suit any favorite theme or color scheme. Real velvet covered theater seats recall the Golden Age of cinema and, depending on the size of the space, can be arranged to suit as large or small an audience as a homeowner would like.

Depuis 1975, First Impressions synthétise ce qui se fait de mieux en acoustique, en affichage, en confort et en style pour concevoir ses home cinema. En fonction de votre espace intérieur, les fauteuils pourront ainsi être disposés de façon à répondre à votre demande, du plus petit au plus grand nombre de places assises. La décoration, entièrement personnalisable, pourra également s'inspirer de vos thèmes favoris ou mettre en valeur la teinte de votre choix. Ci-dessous, parsemé de velours véritable, l'aménagement rappelle l'âge d'or de l'industrie cinématographique.

Met echt fluweel beklede theaterfauteuils doen denken aan de gouden jaren van de film en ze kunnen, afhankelijk van de grootte van uw ruimte, worden voorzien voor een groot of klein publiek, zoals u verkiest. De aankleding kan volledig worden gepersonaliseerd en aangepast worden aan uw favoriete thema of kleurenpallet.

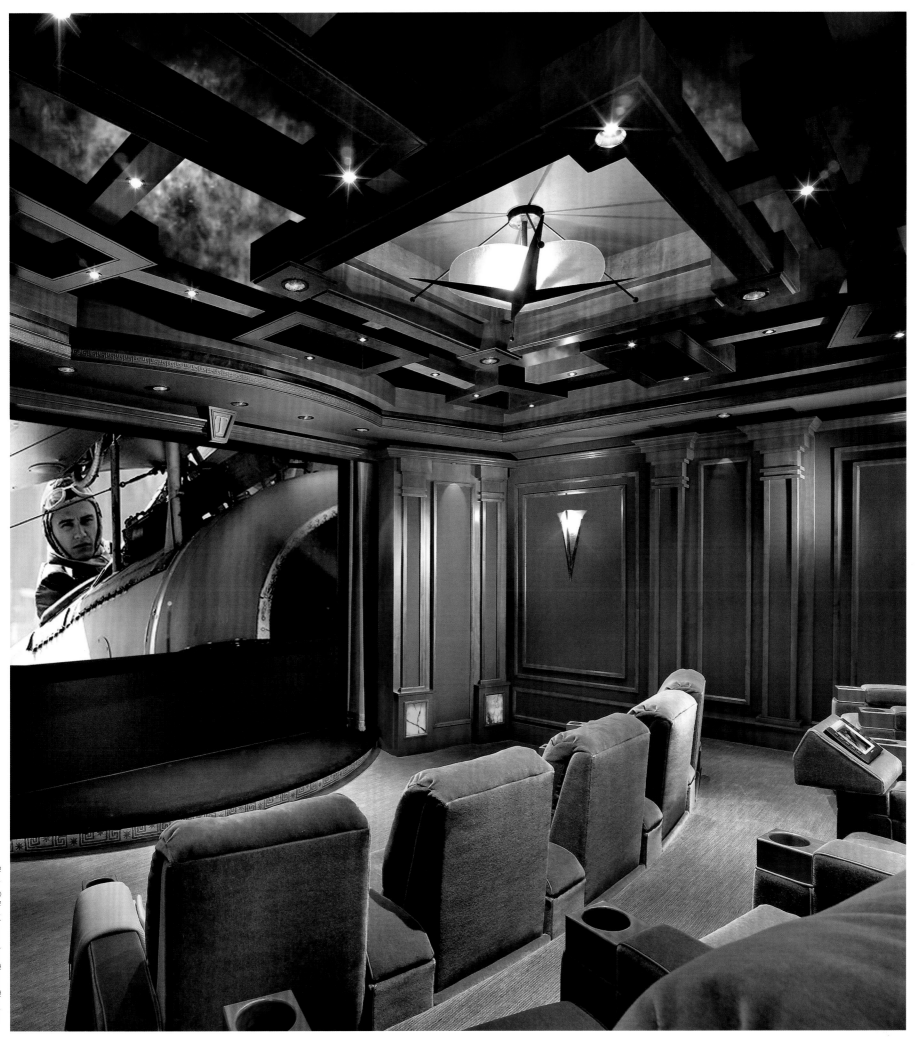

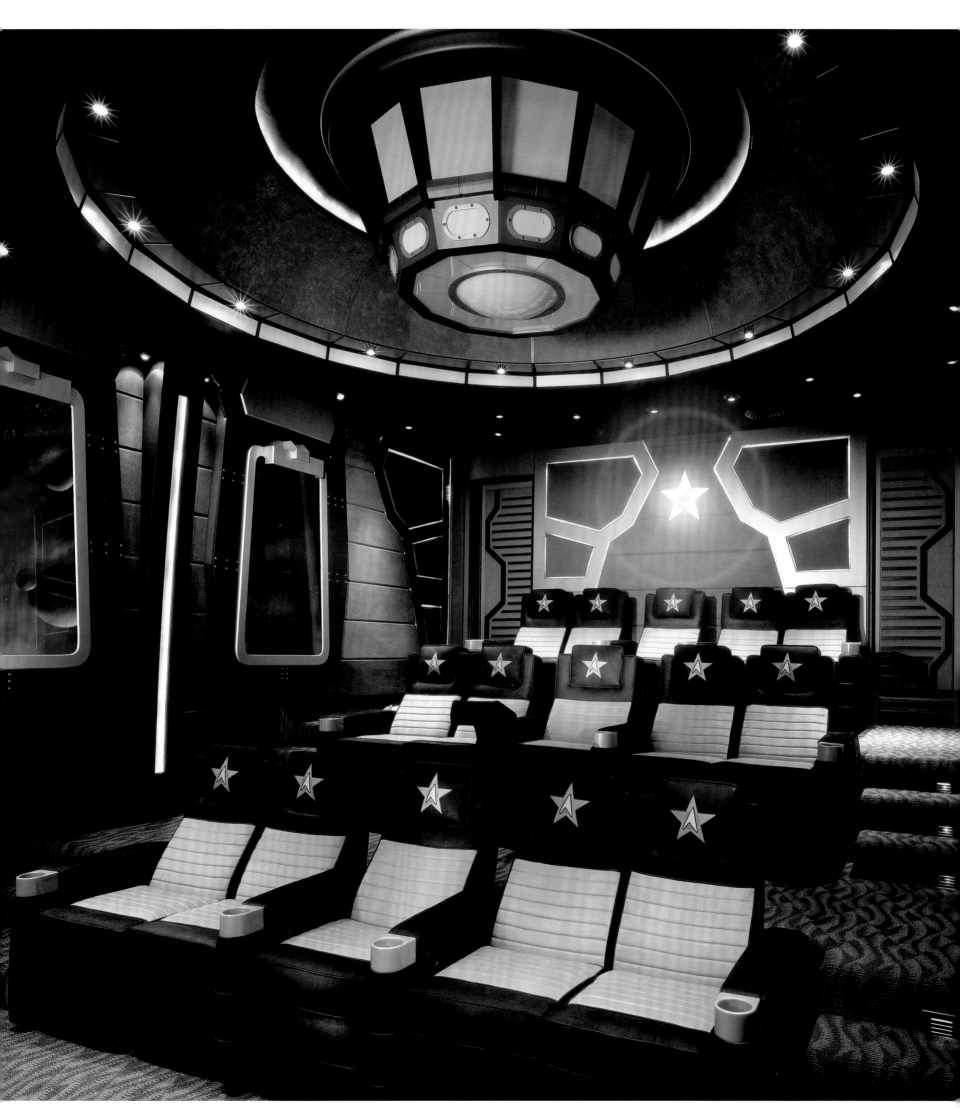

Bolero Pool Table

Tresserra Collection | www.tresserra.com

This pool table designed by Jaime Tresserra brings classic style and modernized luxury to any room in the house. Constructed from Ceylon Lemon wood and beige Vaquetilla leather, this contemporary pool table will be a family favorite for generations to come and adds a spark of fun to any adult gathering.

Conçue par Jaime Tresserra, cette table de billard est capable, tout en restant moderne et luxueuse, d'apporter à n'importe quelle salle de séjour une élégante touche de tradition. Fabriquée à partir de bois de citronnier de Ceylan et de cuir de vachette beige, cette pièce contemporaine ajoutera une touche de divertissement à vos dîners entre amis, et s'inscrira dans votre espace familial pendant des générations.

Deze door Jaime Tresserra ontworpen biljart-tafel brengt stijl en moderne luxe in elke ruimte in huis. Deze eigentijdse biljarttafel, gebouwd van citroenhout uit Ceylon en beige Vaquetilla-leder, zal generaties lang een favoriet zijn van de familie en zal bij elke bijeenkomst voor plezier zorgen.

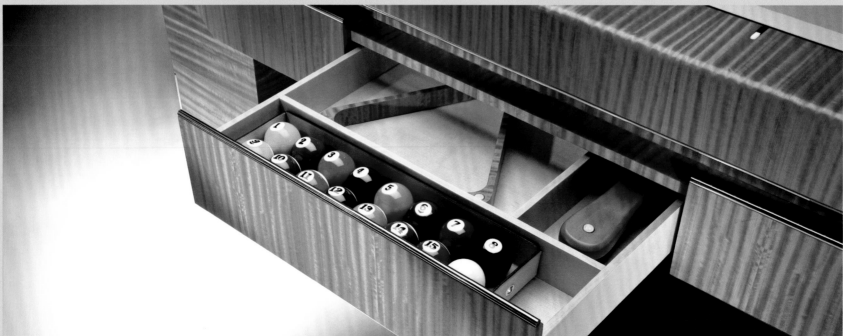

Pool Chalk Cue

Chrome Hearts | www.chromehearts.com

Be a pool shark—or just look like one—with this custom-made pool chalk cue. Chrome hearts, known for taking a small accessory and packing it with a lot of attitude, is a favorite designer of fashionistas and celebrities. With their pool chalk cue, you can now bring a little bling to your billiard game.

Que vous soyez ou non un professionnel du billard, ce porte craie vous permettra au moins d'en avoir l'air ! Chrome Hearts, connu pour sa capacité à transformer tout objet ordinaire en une pièce incontournable, est le designer favori des passionnés, des fashonistas et des célébrités. Faites briller votre jeu avec cet objet unique.

Kom hip voor de dag aan de biljarttafel met dit gepersonaliseerde biljartkrijt. Chrome Hearts, dat erom bekend staat kleine accessoires om te bouwen tot stijlvolle hebbedingen, is een favoriete designer van fashionista's en beroemdheden. Met hun biljartkrijt krijgt uw biljartspel nog meer glans.

Fusion Pool Table

Aramith | www.fusiontables.com

These super stylish tables have the sleek minimalist look of designer furniture that adds that perfect European accent to any modern living space. The tables, which come in a variety of styles, are the ultimate showpiece for those who like to entertain. As a dining table, there is room enough to seat eight, but it also discreetly houses a full-featured state-of-the-art billiards table.

Ces tables profilées possèdent une touche minimaliste très européenne, idéale pour s'insérer dans n'importe quel espace de vie moderne. Disponible en de nombreuses déclinaisons de bois, de métaux et de finitions, chaque pièce constitue un objet unique. Modulable, elle peut être utilisée comme table à manger, pour accueillir jusqu'à huit personnes ; mais elle abrite également une discrète table de billard dernier cri.

Deze superstijlvolle tafels hebben de strakke minimalistische look van designermeubilair dat dat perfecte Europese accent toevoegt aan elke moderne leefruimte. De tafel, beschikbaar in een aantal stijlen in hout en metaal met verschillende afwerkmogelijkheden, is het ultieme meubelstuk voor mensen die graag bezoek ontvangen. Als eettafel is er plaats genoeg voor acht personen, maar het meubel biedt ook discreet plaats aan een volledig ingerichte, hypermoderne biljarttafel.

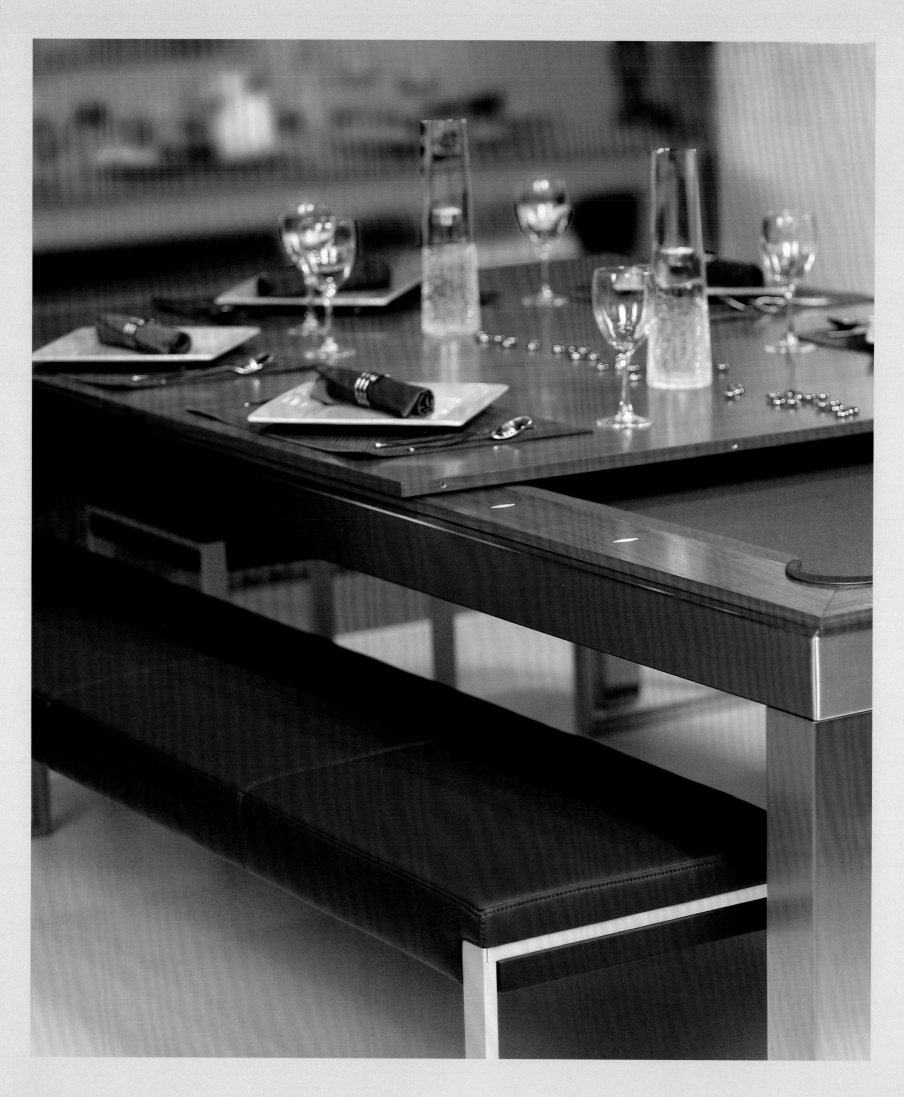

Time Table

David Linley | www.davidlinley.com

British designer David Linley is the gold standard for distinctive custom made furniture, and one of his particular areas of expertise is in making first-class furnishings and bespoke pieces such as this beautiful, rose wood and leather side table with a fully functioning clock beneath the surface of the table.

Le designer Anglais David Linley est la référence en matière de meubles originaux et personnalisés. L'un de ses domaines d'expertise est la fabrication d'un mobilier de première qualité réalisé sur mesure, telle que cette magnifique table d'appoint en cuir et bois de rosier dans laquelle repose une véritable horloge.

De Britse designer David Linley is de gouden standaard op het gebied van apart, op maat gemaakt meubilair. Eén van zijn bijzondere expertisedomeinen is het maken van eersterangs en gewaardeerde stukken zoals deze mooie bijzettafel in rozenhout en leder, met een volledig werkende klok onder het oppervlak van de tafel.

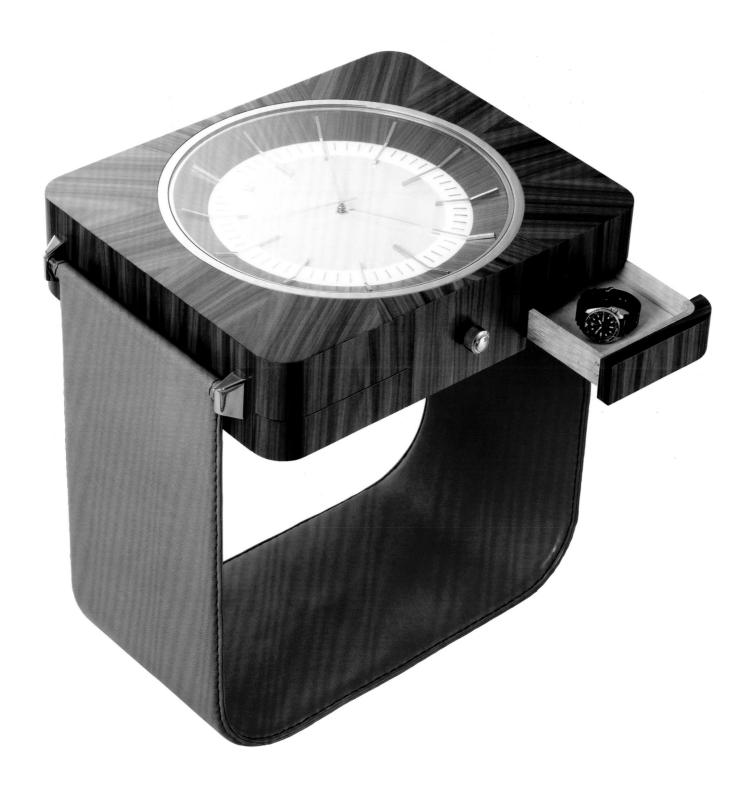

Modern Poker Table

Lee J Rowland | www.leejrowland.com

What sets this modern poker table apart from others is that it doubles as a dining room table. Its sleek design incorporates Aeropanel, an aerospace grade material—proving once again that there's more than meets the eye in this hi-tech, deceptively simple piece that can convert your space from dining room to game room with the flip of a panel.

Ce qui rend la table de poker moderne Lee J. Rowland différente des autres est sa capacité à se convertir en un tour de main en une table à manger. Faite d'Aeropanel, un matériau extrêmement léger utilisé dans l'aérospatial, ce meuble est en effet d'une grande maniabilité. C'est ainsi que votre salle à manger, par un simple retournement du panneau, se transformera en une salle de jeux prête à recevoir vos convives dans les meilleures conditions.

Wat de moderne pokertafel van Lee J. Rowland onderscheidt van de andere is dat ze ook dienst kan doen als eettafel. Het strakke design maakt gebruik van Aeropanel, een materiaal dat ook wordt gebruikt in de lucht- en ruimtevaart, wat eens te meer bewijst dat er meer in dit ogenschijnlijk eenvoudig maar hoogtechnologisch meubelstuk zit dan men op het eerste gezicht zou vermoeden. Aeropanel zorgt ervoor dat de tafel zeer licht is en daardoor kan, door een paneel weg te klappen, uw ruimte gemakkelijk worden omgevormd van eetkamer tot speelzaal.

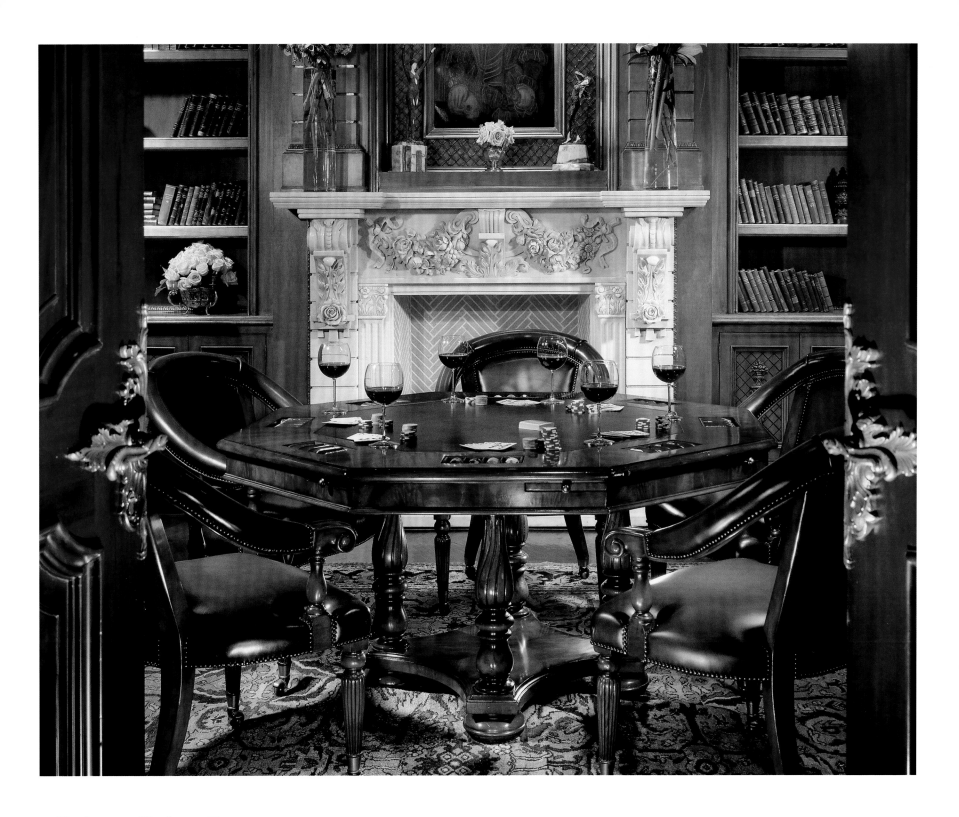

Private Poker Room

Hadid Development | www.mohamedhadid.com

For the serious poker player, nothing can be more luxurious than a customized room reserved exclusively for this favorite card playing pastime. The masculine style of this poker room was developed by countless artisans that have hand-carved each ornate fixture and furnishing for this private area where players can be in their own uninterrupted element.

Pour le joueur de poker averti, rien ne vaut le confort d'une salle personnalisée exclusivement réservée à son passe-temps favori. Le style masculin de cette pièce est le fruit du travail de nombreux artisans, qui se sont appliqués à sculpter à la main chacun des meubles et accessoires. Repliés dans leur espace privatif, les joueurs peuvent ainsi s'adonner en toute liberté à leur passion.

Voor de ernstige pokerspeler, bestaat er geen grotere luxe dan een op maat gemaakte ruimte die uitsluitend voorbehouden is voor zijn favoriete tijdverdrijf. De mannelijke stijl van deze pokerkamer werd ontwikkeld door ontelbare ambachtslieden die elk versierd detail met de hand hebben uitgesneden voor deze privéruimte waar spelers ongestoord in hun element kunnen zijn.

Gold-Plated Office Chair

interstuhl manufactur | www.interstuhl.de

This €50,000 ultimate office chair is designed by Hadi Teherani for the mogul who needs a real golden throne to conduct his mega-million-dollar business deals in. The gold-plated version can be custom ordered in individual fabrics and colors, and there is a silver edition for those moguls-in-training.

Idéal pour les nababs multimillionnaires qui souhaitent mener leurs affaires à bien, ce trône doré d'une valeur de 50.000 € a été conçu par Hadi Teherani. La version plaquée or peut être personnalisée, fabriquée sur commande dans des matériaux et des couleurs déterminés par le client. Une version en argent est également prévue pour les "apprentis nababs".

Deze ultieme bureaustoel van € 50.000 werd door Hadi Teherani ontworpen voor de mogul die een echte gouden troon nodig heeft van waaruit hij zijn megamiljoenenzaak kan runnen. De vergulde versie kan op maat worden besteld in individuele stoffen en kleuren en er bestaat een zilveren versie voor de moguls-in-opleiding.

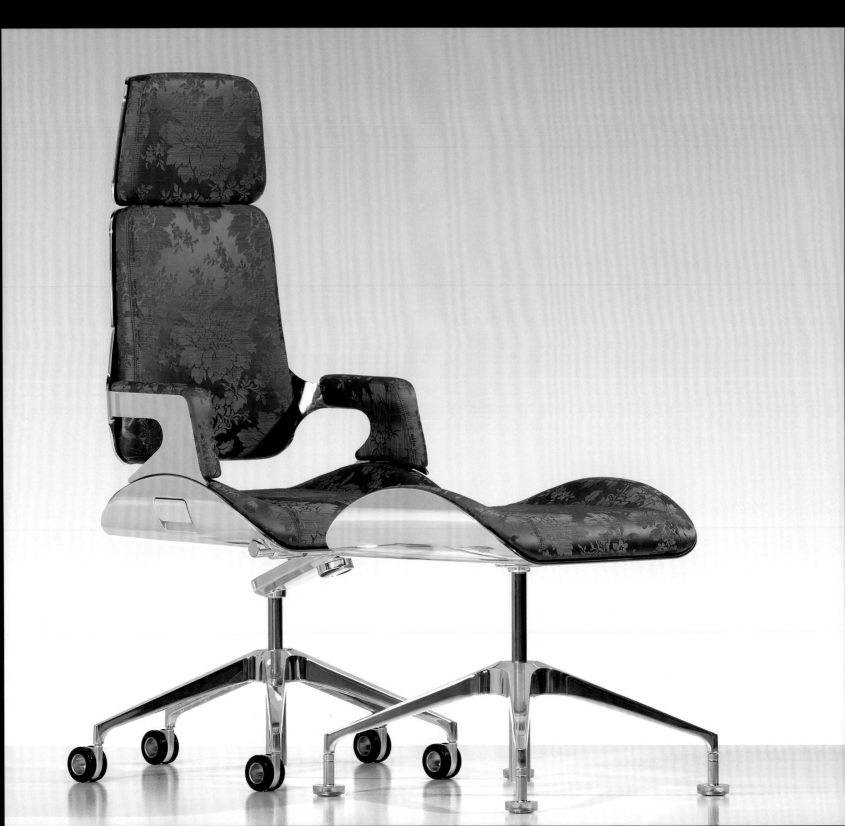

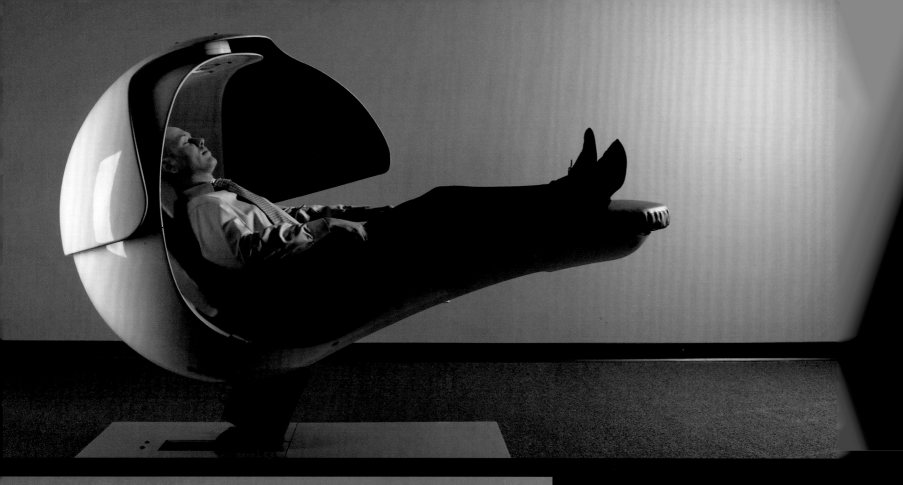

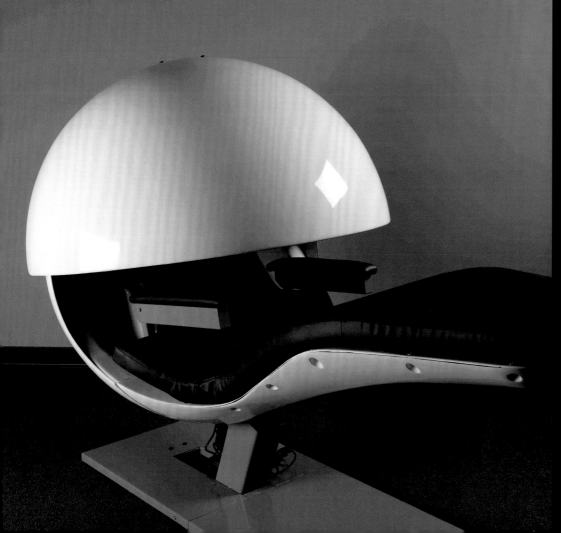

Energy Pod

Metronaps | www.metronaps.com

A busy executive can improve their overall productivity by taking a 20-minute 'power' nap during their workday with their own stylish relaxation cocoon. The Energypod costs about €8,000, which for the chronically sleep-deprived might be well worth it.

Un dirigeant débordé peut accroître sa productivité en s'accordant une mini sieste de vingt minutes dans sa journée de travail. C'est pourquoi la société Metronaps a créé le fauteuil-cocon Energypod Vendu 8.000 €, c'est un objet des plus rentables pour ceux qui souffrent d'un manque de sommeil chronique.

Metronaps, met hoofdkantoor in de Empire State Building, streeft ernaar de productiviteit op de werkplek te verbeteren door de drukke New Yorkers de gelegenheid te bieden een kort dutje te doen in de loop van hun werkdag. De dutjes worden opgedeeld in segmenten van 20 minuten die 'power naps' worden genoemd. De EnergyPod kost ongeveer € 7.995, wat het voor mensen met een chronisch slaaptekort wellicht wel waard is.

Villain Chair

SUCK UK | www.suck.uk.com

This oversized lounger from edgy British design firm Suck UK is sure to instill thoughts of deviousness from the name alone. Even though it's made of chrome, steel, and aluminum, its plump leather frame embraces the human form with its semi-cocooned shape. The price of such an evil throne? €6,000.

Ce fauteuil de relaxation édité par Suck UK évoquera sans doute des pensées lubriques, rien qu'à cause de son nom. Surdimensionné, fait de chrome, d'acier et d'aluminium capitonné de cuir, il épouse les courbes de votre corps. Le prix de ce trône diabolique ? 6.000 €.

Deze grote fauteuil van de trendy Britse designfirma Suck UK inspireert al tot wegdromen door de naam alleen al. Deze stoel, gemaakt van leder, chroom, staal en aluminium, zal ruimschoots tegemoet komen aan uw wildste meubileringdromen. Bovendien omringt zijn robuuste lederen frame het menselijk lichaam in een halve coconvorm. De prijs voor zo'n boosaardige troon? € 6.000.

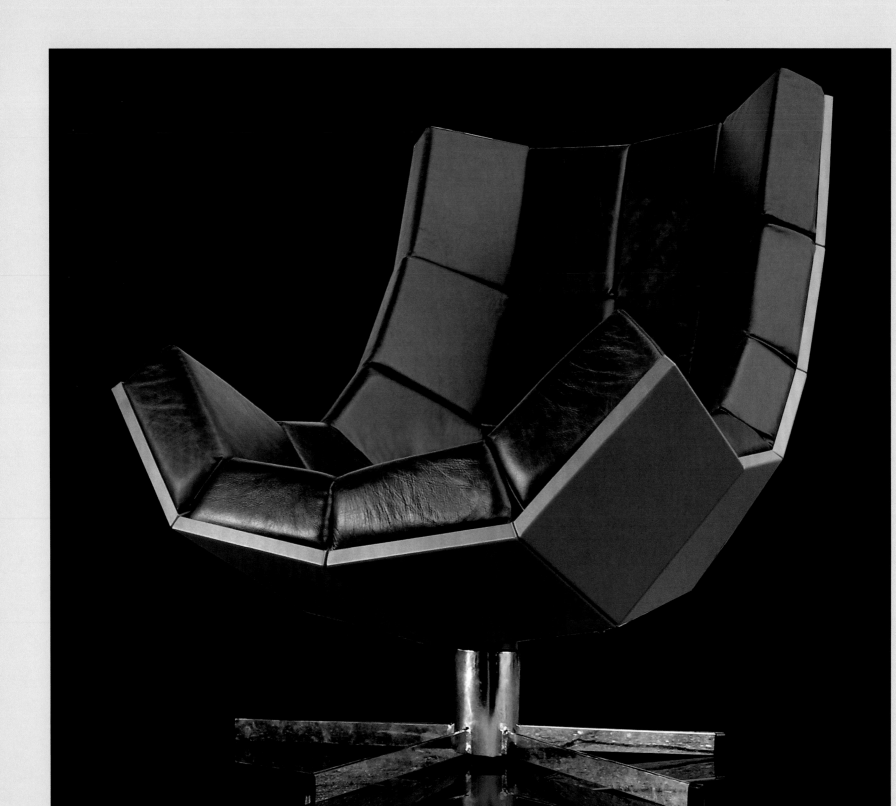

Chairman

Marijn van der Poll | www.marijnvanderpoll.com

What is most fascinating about this piece is not the angular shape or metallic shine, but the fact that it is suspended about 3 cm off the ground and can be moved with one finger with the help of its unique suspension thanks to the forward-thinking creativity of Dutch industrial designer Marijn Van Der Poll.

Ce qui fascine le plus dans cet objet n'est ni sa forme atypique, ni son reflet métallique ; c'est le fait que, suspendu à trois centimètres du sol, il se déplace d'un seul doigt, grâce à la technologie innovante mise au point par le designer hollandais Marijn Van Der Poll.

Wat het meest fascineert aan dit stuk, is niet de hoekige vorm of de glans van het metaal, maar het feit dat het zo'n 3 cm boven de grond hangt, dankzij de vooruitdenkende creativiteit en het technologisch vernuft van de Nederlandse industriële ontwerper Marijn Van Der Poll. De zware stoel kan dankzij de unieke ophanging worden verplaatst met één vinger.

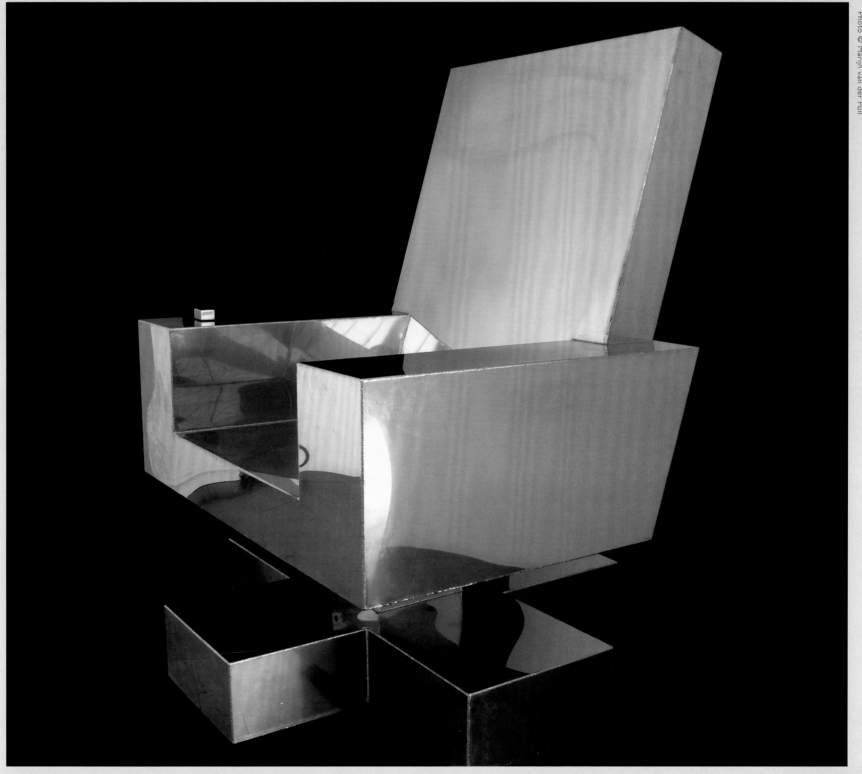

Executive Desk

Parnian | www.parnian.com

A bold desk is the staple of any powerful CEO or renowned figure, and this particular desk is sumptuous and sleek in six different types of exotic woods with inlaid gold accents. This desk took over five months to produce as a custom piece costing over €150,000.

Disposer d'un mobilier qui sort de l'ordinaire est devenu une nécessité pour tout grand patron. Ce bureau, disponible en six types de bois exotiques différents et agrémenté de mises en relief en or, est justement de cette trempe-là. Sa forme contemporaine contraste avec l'aspect classique de l'ébène, de l'orme des Carpates et des éléments en fer forgé réalisés sur mesure. Cinq mois sont nécessaires à sa production. Il est vendu 150.000 €.

Een in het oog springend bureau is het belangrijkste voor een machtige bedrijfsleider of bekende figuur. Dit bureau is er een goed voorbeeld van, met zijn luxueuze en strakke vormgeving. Het is vervaardigd uit zes verschillende exotische houtsoorten met ingelegde goudaccenten. Het duurde meer dan vijf maanden om dit bureau op maat te maken en het kost meer dan € 150.000. De vorm is eigentijds en biedt een mooi contrast met de klassieke materialen zoals ebbenhout, Kaukasische olm en op maat gegoten stukken glas.

Designer House

DEDON | www.dedon.de

Modern life is busier than ever. While movers and shakers are accustomed to a fast-paced lifestyle, everyone needs time to relax, take a deep breath and tune the world out. The privacy and view afforded by a modern designer home allows for a moment of reflection and total calm. The minimalist design allows the view to take center stage so that the world's busiest boys can take a well-deserved break.

La vie moderne n'a jamais été aussi trépidante. Même habitué à un rythme de vie effréné, chacun a besoin de se détendre, de prendre une grande inspiration et de se couper du monde. L'intimité et le panorama qu'offre une maison de designer permettent de profiter de ces moments précieux de réflexion et de calme. Un minimalisme qui laisse s'exprimer la beauté des paysages, afin que même l'homme le plus occupé puisse enfin s'accorder une pause bien méritée.

Het moderne leven is drukker dan ooit. Terwijl 'movers' en 'shakers' gewend zijn aan een snelle levensstijl, heeft iedereen toch tijd nodig om te ontspannen, diep in te ademen en de wereld los te laten. De privacy en het uitzicht die geboden worden door een modern designerhuis bieden ruimte voor een moment van reflectie en totale rust. In dit minimalistische design gaat de hoofdrol naar het uitzicht zodat zelfs de drukst bezette jongen een welverdiende ruspauze kan nemen.

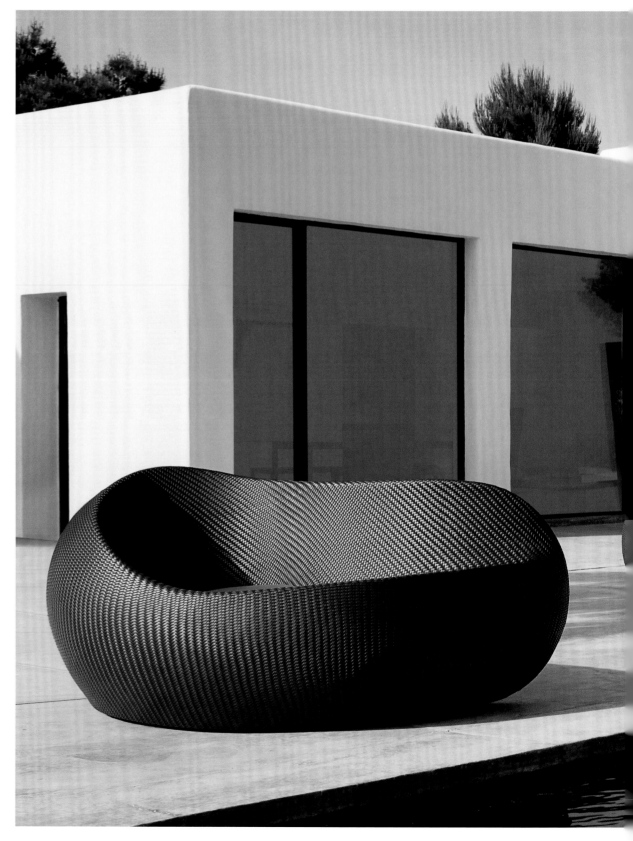

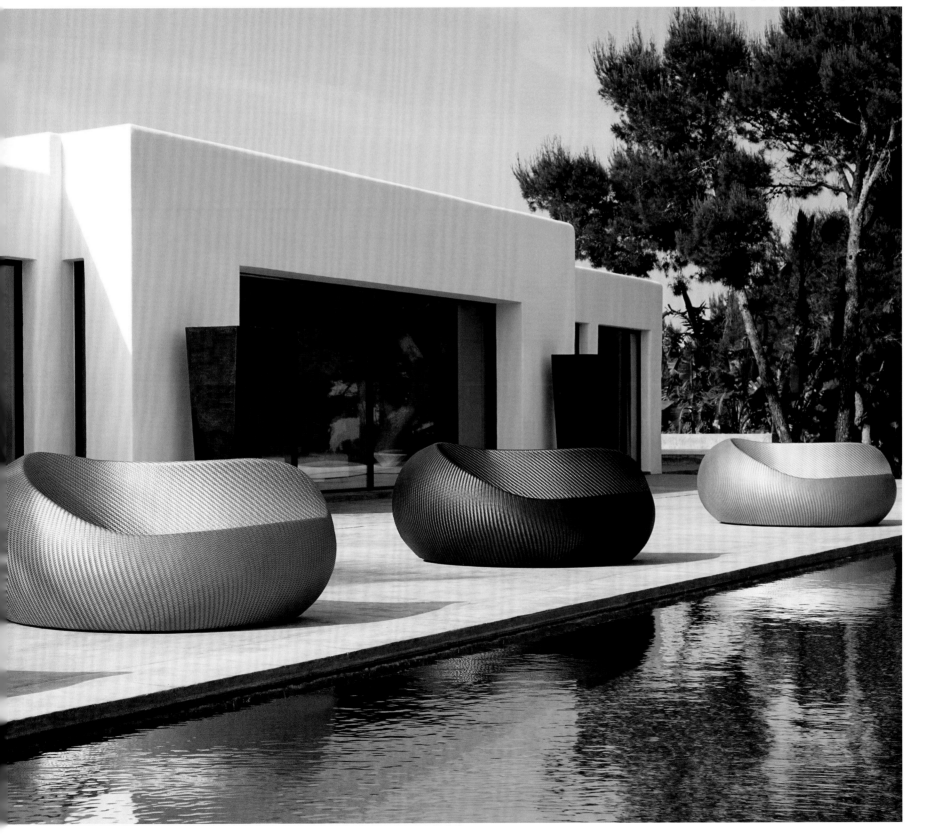

Infinity Pool

DEDON | www.dedon.de

The Zen-like calm created by an infinity pool looking out toward the endless horizon of the serene sea is a one-of-a-kind feeling. The refreshing sense of water and cool hues of blue transports you to faraway places without ever leaving your house. DEDON outdoor furnishings perfectly complement the ambience with their clean lines and simplicity, joining your outdoor space with nature.

La quiétude d'une piscine à débordement face à une mer tranquille est une sensation unique au monde. Infinity Pool recrée cette ambiance rare, source d'un dépaysement hors du commun, en mêlant l'eau, le ciel et la mer. Partenaire idéal de cet espace de rêve, le mobilier d'extérieur DEDON offre une ligne pure et simple, en parfaite harmonie avec la nature environnante.

De Zen-achtige rust die wordt gecreëerd door een landschapszwembad dat uitkijkt op de eindeloze horizon van de serene zee is een uniek gevoel. De verfrissing van het water en koele blauwe tinten voeren u weg naar verre plaatsen, zonder dat u uw huis hoeft te verlaten. Het buitenmeubilair van DEDON vult de sfeer perfect aan met zijn strakke lijnen en eenvoud, waardoor uw buitenruimte verbonden wordt met de natuur.

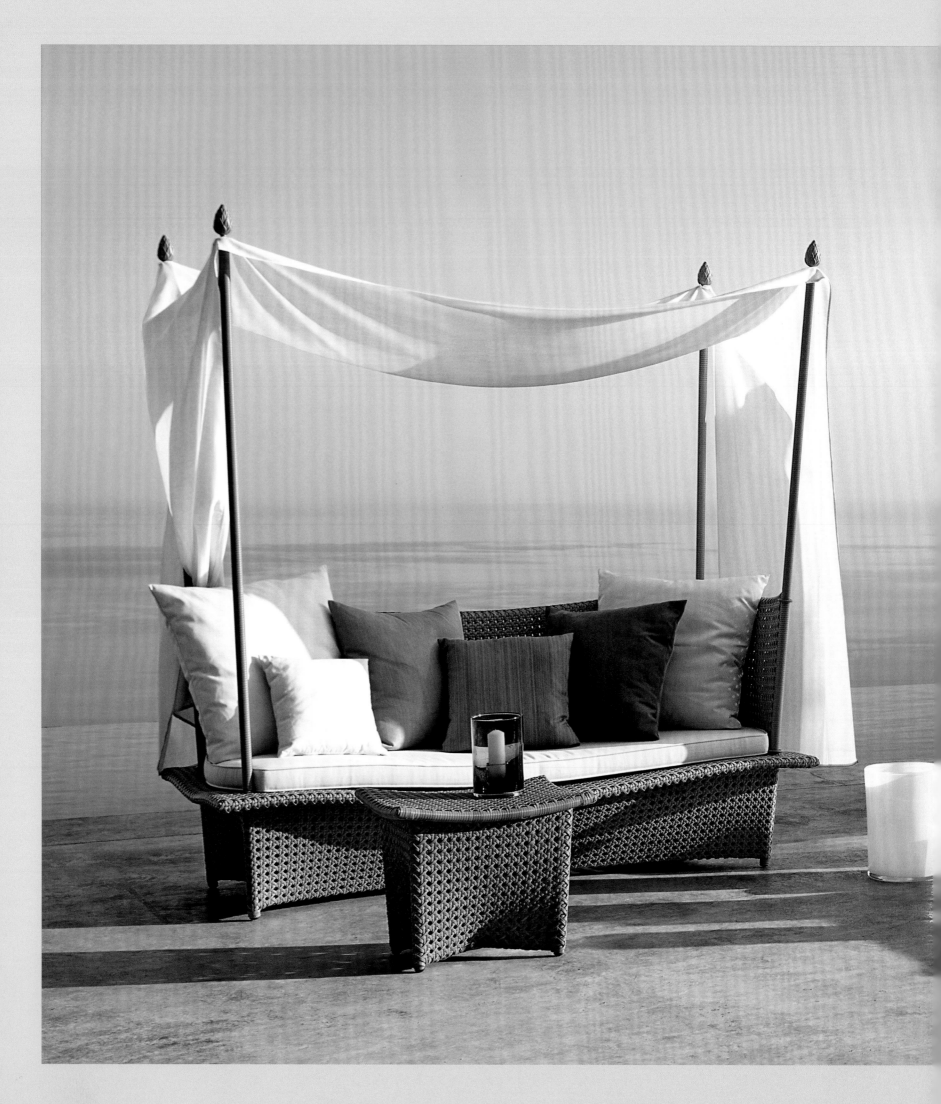

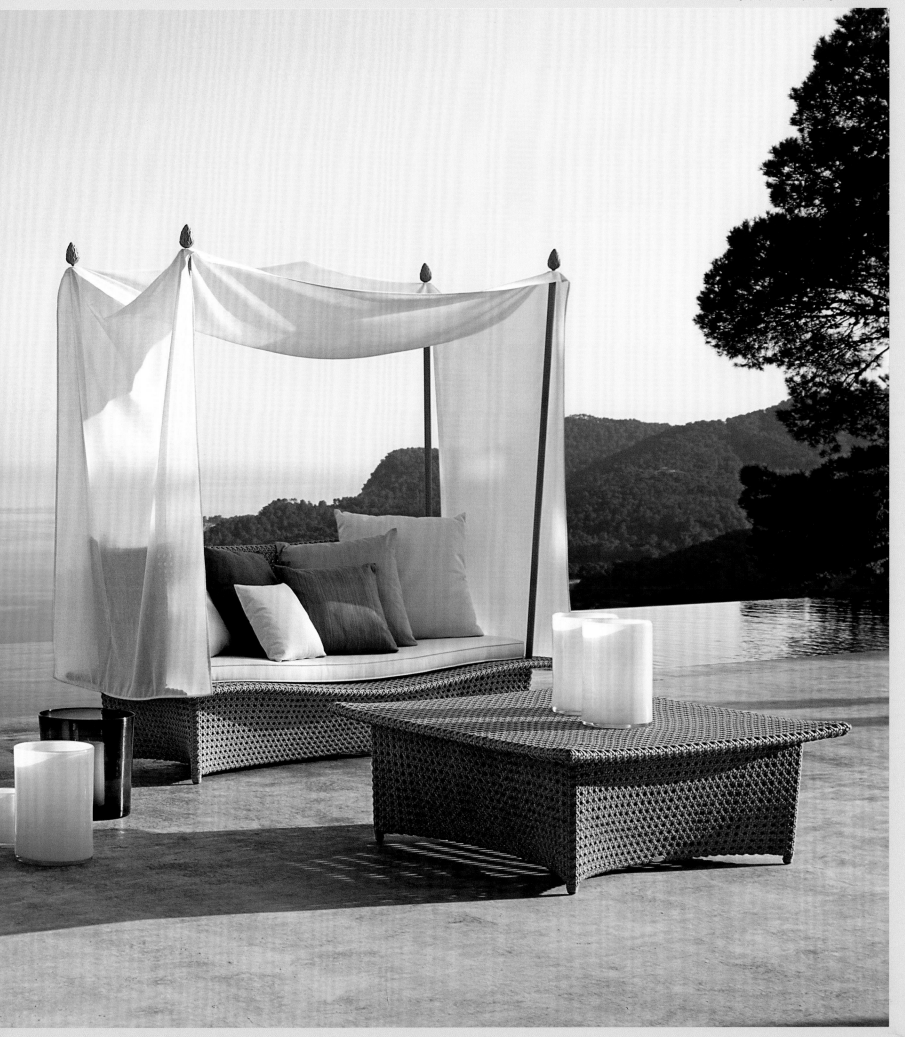

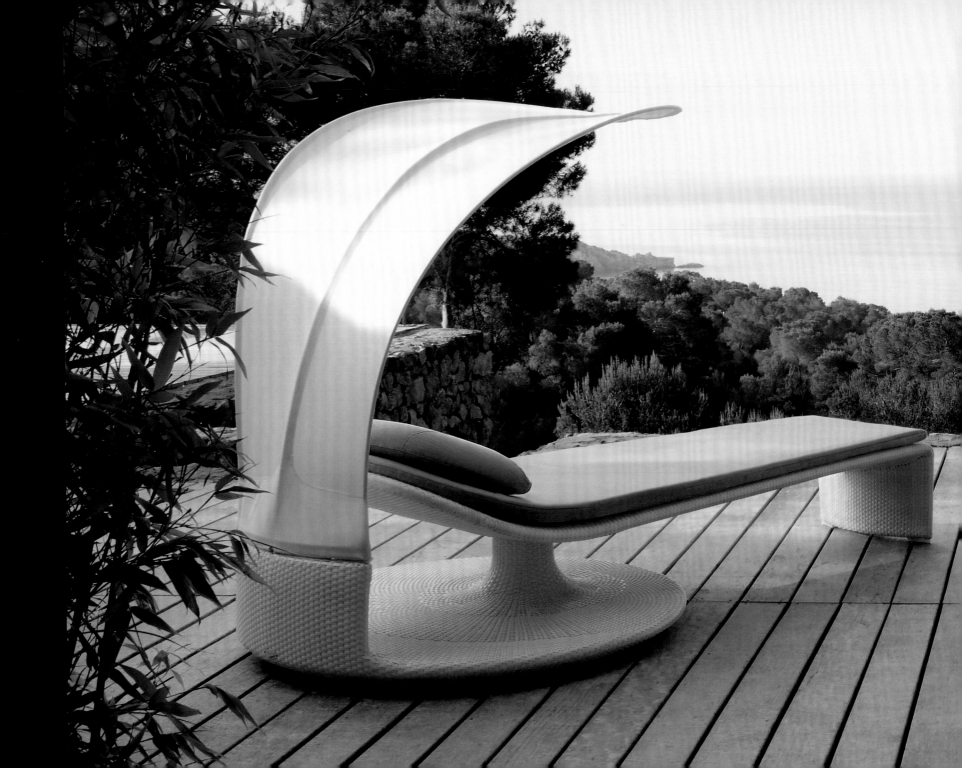

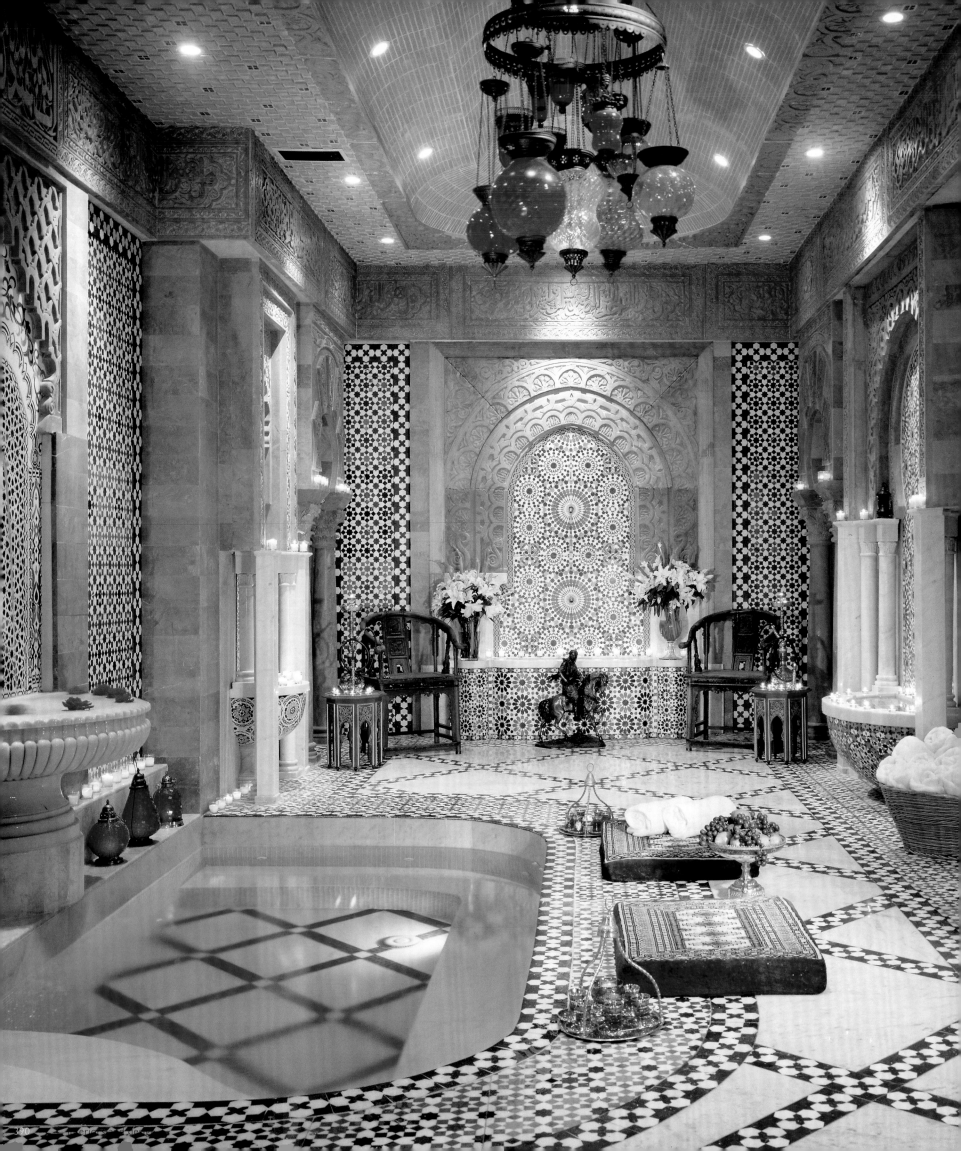

very impressive estate needs its own private spa as luxurious as those found in most five star hotels. Here luxury resort developer Mohamed Hadid recreates the traditional Hamman spa more lavish than those found in any upscale spa. The Turkish-style spa is reminiscent of a traditional bathhouse; iridescent Moroccan tiles form elaborate mosaic designs in the floors and walls, and colorful Bedouin lamps hang from the ceilings.

route propriété digne de ce nom mérite un spa privé aussi luxueux qu'un hôtel cinq étoiles. Mohamed Hadid, concepteur de luxueux complexes hôteliers, a recréé un hammam traditionnel qui rappelle les bains publics d'autrefois. Extrêmement fastueux, il est orné de carrelages marocains irisés formant des mosaïques complexes au sol et sur les murs, et de lampes suspendues de style bédouin, hautes en couleur.

lijk indrukwekkend landhuis heeft een eigen kuuroord nodig dat even luxueus is als in een vijfsterrenhotel. Hier creëert de ontwikkelaar van luxeresorts, Mohamed Hadid, de traditionele Hamman, maar nog weelderiger dan in een topkuuroord. De kuurruimte in Turkse stijl herinnert aan een traditioneel badhuis. Iriserende Marokkaanse tegels vormen prachtige mozaïeken op de vloeren en de wanden, en aan de plafonds hangen kleurrijke bedoeïenenlampen.

Spa Shower

TAG | www.tagsignature.com

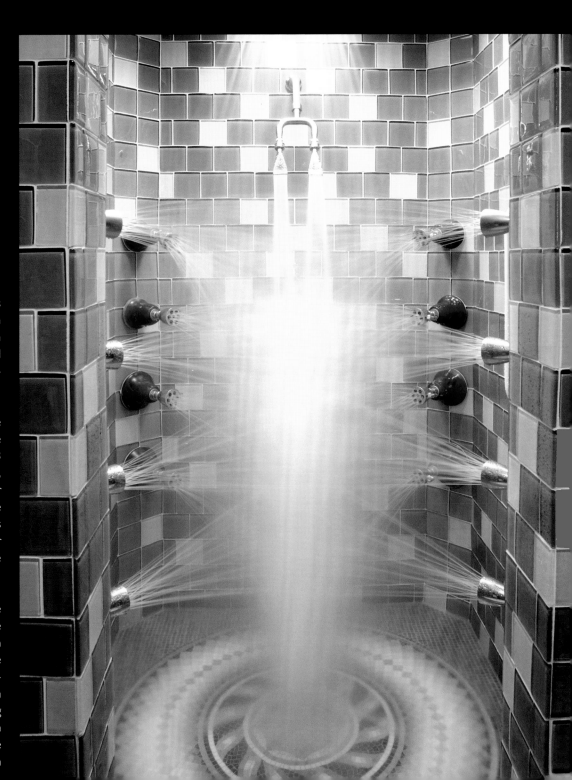

Showers go from mundane to magical with this €80,000 Silver TAG Spa Shower that is custom made for each customer. Each of its 18 high-tech showerheads is computer-controlled to quickly and accurately change the water temperature for different areas of the body.

Cette douche spa argentée de chez TAG relève presque de la magie. D'un prix de 80.000 €, elle offre une sensation extraordinaire grâce à ses 18 jets haute technologie. Contrôlés par ordinateur, ces derniers sont en effet conçus pour changer rapidement et avec précision la température de l'eau, selon les zones visées de votre corps. Les jets peuvent ainsi être programmés pour s'adapter aux besoins et aux goûts spécifiques de chaque utilisateur.

Douches gaan van mondain tot magisch met deze zilveren Spa Shower van TAG, met een prijskaartje van € 80.000. Revitaliserend is slechts het topje van de ijsberg wanneer het erop aan komt het gevoel te beschrijven van douchen onder de 18 hightech douchekoppen. De computergestuurde douchekoppen worden op maat ontworpen om de verandering van de watertemperatuur voor verschillende delen van het lichaam snel en accuraat aan te passen. Elke douche wordt individueel ontworpen op basis van

Floating Bed by Janjaap Rujissenaars

Universe Architecture | www.universearchitecture.com

Would you rest easy on an architectural wonder that costs €1,200,000? This inventive floating bed is connected to the ground by only four thin cables, but miraculously can carry a load of 900 kilograms. Engineered with very strong permanent magnetic material, it is essentially suspended in reverse.

Et si vous vous délassiez tranquillement sur cette curiosité architecturale d'une valeur de 1,2 million d'euros ? Doté d'une technologie magnétique dernier cri, ce lit flottant, relié au sol par quatre câbles métalliques, peut miraculeusement supporter un poids de 900 kilos.

Zou u rustig slapen op een architecturaal wonder dat € 1.200.000 kost? Dit inventieve zwevende bed is met de grond verbonden via slechts vier dunne kabels, maar kan op miraculeuze wijze een last dragen van 900 kg. Het werd vervaardigd uit een zeer sterk, permanent magnetisch materiaal en blijft in essentie zweven door het principe van afstotende magneten.

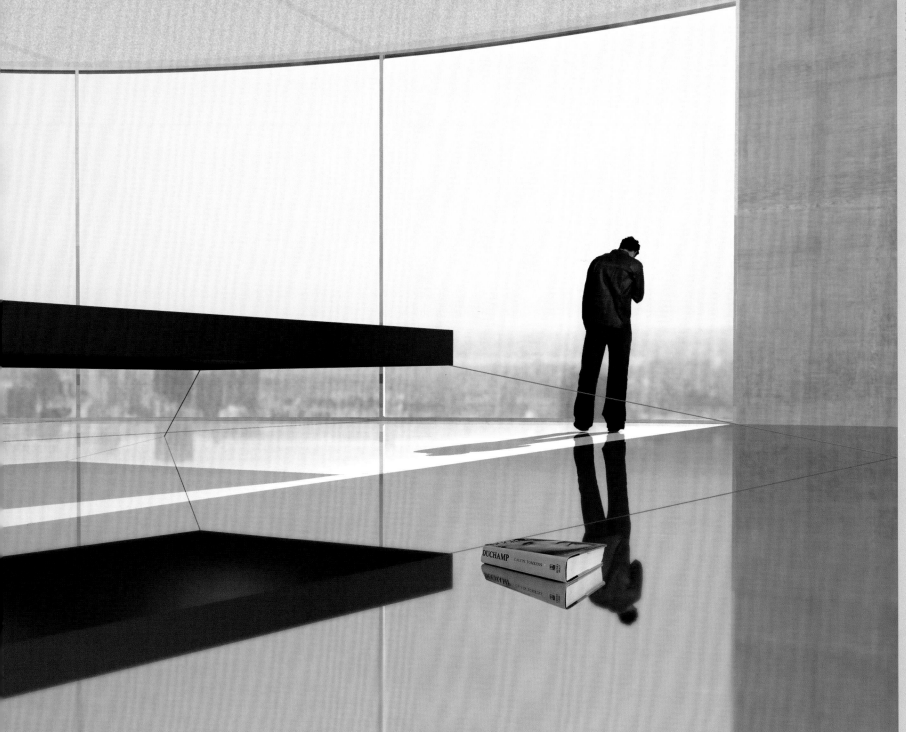

Fireplace

Wagner | www.pontonliving.ev

This is the most versatile fireplace in existence because it burns on bio-alcohol, which results in minimal CO2 emissions. The Ponton has an overall diameter of 30 cm, allowing it to be placed almost anywhere—indoors or outdoors. Depending on the size of the flame that you enjoy most, this distinctively modern rendition can burn up to 2.5 hours.

Cette création est la cheminée la plus polyvalente et la plus facile d'utilisation qui soit. D'un diamètre de 30 centimètres, elle peut être installée partout, à l'intérieur comme à l'extérieur. Faite de verre trempé et d'acier inoxydable, la Ponton fonctionne au bio alcool et génère de très faibles émissions de CO_2. En fonction de l'intensité de la flamme choisie, elle dispose d'une autonomie allant jusqu'à deux heures et demi.

Dit is de gemakkelijkste, meest veelzijdige haard die er bestaat en doordat hij een minimale CO2-uitstoot heeft, kan hij zowel binnen als buiten worden geplaatst. De Ponton is gemaakt van gehard glad en roestvrij staal en hij heeft een totale diameter van 30 cm, wat klein genoeg is om bijna overal geïnstalleerd te kunnen worden. Deze aparte versie gebruikt bioalcohol en brandt 2,5 uur, afhankelijk van de grootte van de vlam die u wenst.

personal
pleasures

In 1985 it was the turn of Van Cleef & Arpels to show off their talents with a new limited edition bottle, revealed at a sumptuous celebration at the Chateau of Versailles.

Today, Cuvée Rare is back, decorated with an ornamental lace design produced by the Parisian jeweller Arthus-Bertrand, perpetuating the legend of this exceptional bottle.

The general impression is that of a wine with timeless personality.

The Vintage Rare 1999 is ample and harmonious, yet delicate. Its color is pale gold with a beautiful brilliance. A long finish, ending in finesse.

MILLESIME 1999
Rare
PIPER-HEIDSIECK
CHAMPAGNE

What is luxury if not the ability to enjoy life's most sybaritic pleasures? These are the most sought after, expensive, and rarest of the world's most decadent offerings. From aged 100-year-old bottle of Heidsieck Champagne to a four-thousand-euros burger, this awe-inspiring collection sets the bar higher than ever for the world's high-end hedonists.

Qu'est-ce que le luxe si ce n'est la possibilité de goûter aux plaisirs les plus raffinés qu'offre la vie ? Les produits présentés dans ce chapitre comptent parmi les plus recherchés, les plus chers et les plus rares au monde… peut être aussi parmi les plus décadents. D'une bouteille de champagne Heidsieck de 100 ans d'âge à un hamburger d'une valeur de 4.000 €, cette extravagante sélection met la barre plus haut que jamais pour les hédonistes.

Wat is luxe anders dan het vermogen om te genieten van de hoogste geneugtes die het leven te bieden heeft? Dit zijn de meest gegeerde, de duurste en de zeldzaamste van de decadente luxeartikelen ter wereld. Van een honderd jaar oude fles Heidsieck champagne tot een hamburger van vierduizend euros, deze verbazingwekkende collectie legt de lat hoger dan ooit voor de meest veeleisende hedonisten ter wereld.

personal pleasures

Limited Edition Grand Château Collection with David Linley

The Antique Wine Company | www.antique-wine.com

These exquisite wine cabinets feature a new Grand Château vintage each year they are produced. Here three of the rarest bottles of Château Margaux are presented in the exquisite handcrafted cabinets made from the world's finest materials. The lower part of the cabinet is fitted with a door and drawers in which fifteen more priceless vintages are stored.

Ces exquises armoires à vin accueillent chaque année un nouveau grand millésime. Ici, trois Château Margaux d'une extrême rareté sont répartis dans les compartiments faits main à partir de matériaux parmi les plus raffinés au monde. La partie basse du cabinet est équipée d'une porte et de tiroirs, dans lesquels sont stockés quinze millésimes encore plus inestimables.

Deze uitgelezen wijnkasten bevatten, elk jaar dat ze worden geproduceerd, een nieuw Grand Château wijnjaar. Hier worden drie van de zeldzaamste flessen Château Margaux aangeboden in prachtige kasten die met de hand worden vervaardigd uit de mooiste materialen ter wereld. Het onderste gedeelte van de kast is voorzien van een deur en schuiven waarin nog vijftien kostbare flessen van grote wijnjaren zijn opgeslagen..

Custom Wine Case

Louis Vuitton | www.louisvuitton.com

Make an impression at any wine tasting event. The two-bottle Porte-Bouteilles wine case has a fully lined interior with a divider flap, a strong reinforced bottom to protect the best glassware, and includes a sturdy carry strap that is stamped with the emblem of the iconic luggage maker.

Faites de l'effet lors de dégustations. La valise porte-bouteilles Louis Vuitton est entièrement doublée et bénéficie d'un fond renforcé capable de protéger la plus belle des verreries. Ce bagage très particulier peut contenir deux bouteilles, séparées par un rabat de protection ; sa bandoulière est frappée du logo de l'emblématique créateur.

Maak indruk op elk wijnproefevenement. De wijnkist voor twee flessen, de 'Porte-Bouteilles', is binnenin volledig gevoerd met een verdeelflap, een verstevigde bodem om het beste glaswerk te beschermen en is van een sterke draagriem voorzien waarin het embleem van de beroemde bagagemaker geperst is.

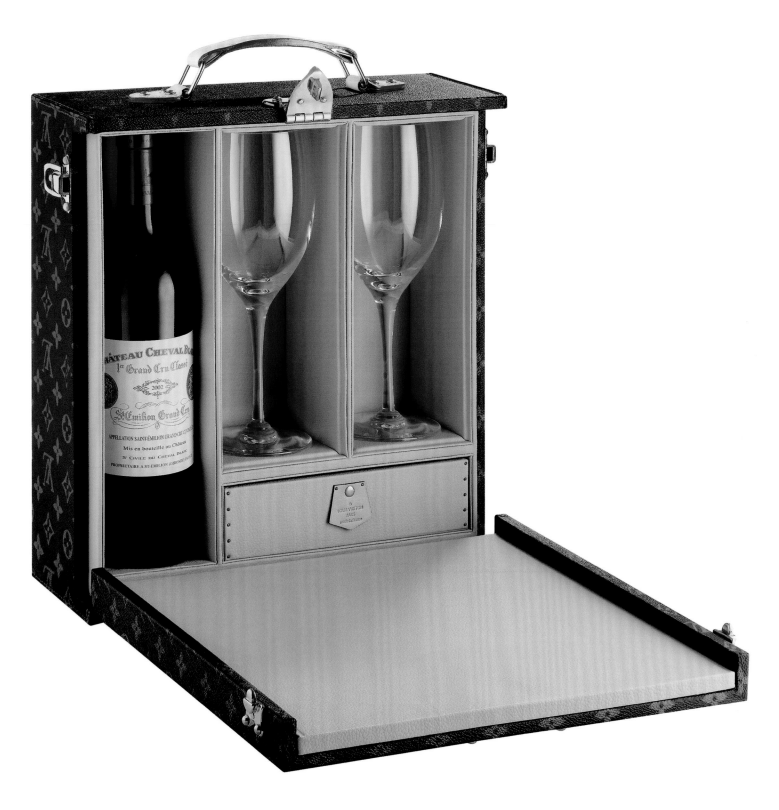

The Aficionados Collection of Chocolates

La Maison du Xocolatl SA | www.grauerchocolates.com

This collection was put together with cigar smokers in mind; the attractively packaged box and chocolate wrapping call to mind a box of fine cigars. The 104 handmade Swiss chocolates come in 14 different varieties, each one specially prepared to evoke a unique aroma. Some of the flavors include organic bee pollen, Japanese matcha tea, and French raspberry.

Élaborée tout spécialement pour les fumeurs de cigares, la dernière gourmandise en date de La Maison du Chocolat se démarque par le soin apporté à son emballage, qui rappelle une cave à cigares de luxe. Les 104 chocolats suisses faits main y sont répartis en 14 variétés distinctes, chacune évoquant un arôme différent. Parmi ces parfums, on retient le "miel organique d'abeille", le "thé matcha" et l'incontournable "framboise française".

Deze collectie werd speciaal samengesteld voor sigaarrokers. De aantrekkelijk verpakte kist en de vorm en wikkels van de chocolade doen denken aan een kistje fijne sigaren. De 104 met de hand gemaakte Zwitserse chocolaatjes zijn beschikbaar in 14 verschillende variëteiten, die elk speciaal zijn bereid om een uniek aroma te evoceren. De smaken zijn ondermeer organische bijenstuifmeel, Japanse matcha-thee en Franse framboos.

Champagne Russian Royal Family

The Ritz-Carlton, Moscow | www.ritzcarlton.com

This story will prove fascinating for history buffs and oenophiles alike. In 1916, during the throes of World War I, a submarine sunk in the Baltic Sea. Among the wreckage, which was not discovered until 1998, was a case of perfectly kept, drinkable 1907 Heidseick champagne. One precious bottle of such a treasure sold at an auction for €2,770.

Cette anecdote a tout pour fasciner les férus d'histoire et les œnophiles. En 1916, en plein milieu de la Première Guerre mondiale, un sous-marin sombra dans la mer Baltique. Parmi les restes de l'épave, qui ne fut découverte qu'en 1998, se trouvait une caisse de champagne Heidseick 1907 en parfait état de conservation et de consommation. Une de ces précieuses bouteilles s'est récemment vendue aux enchères pour 2.770 €.

Dit verhaal zal even fascinerend blijken voor geschiedenisfanaten als voor wijnkenners. In 1916, toen de Eerste Wereldoorlog hevig woedde, verging een duikboot in de Baltische Zee. In het wrak, dat pas in 1998 werd ontdekt, zat een kist perfect bewaarde, nog drinkbare Heidsieck champagne van 1907. Eén van die waardevolle flessen van deze schat werd op een veiling verkocht voor € 2.770.

Certificate of Genuineness

This document serves to certify that this bottle of Champagne
HEIDSIECK & Co Monopole 1907 GOÛT AMERICAIN
has been recovered from the wreck of the Jönköping.

The Jönköping was sunk by the German submarine
on 3rd November 1916 off Raumo, Finland.

HEIDSIECK & Co Monopole
1907
GOÛT AMERICAIN
N° 2621
SALVAGED FROM
1998
The Baltic Wreck Jönköping

HM 1907
KÖPING

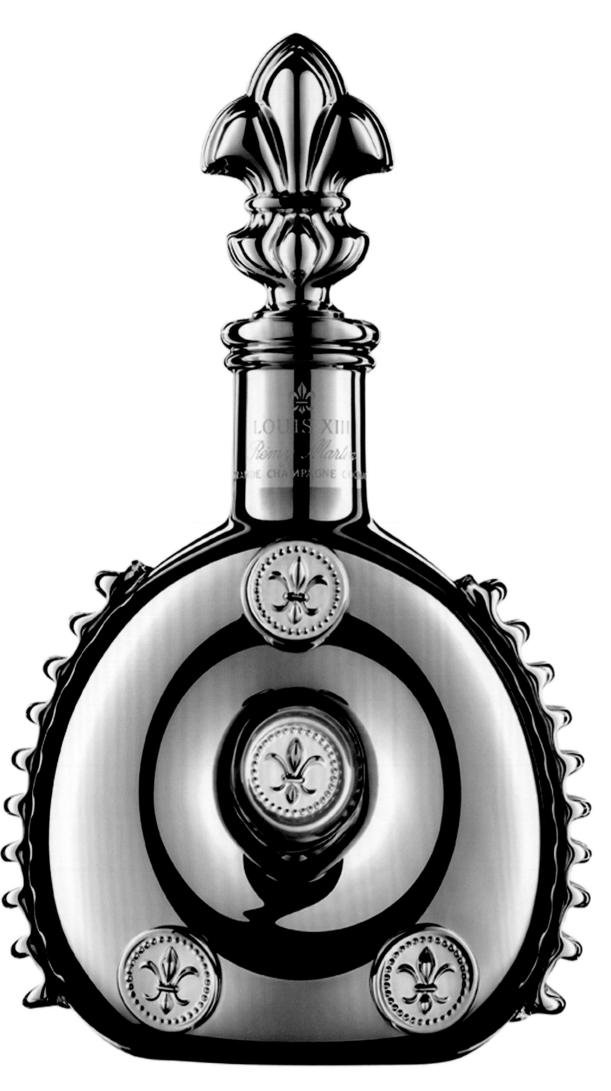

Black Pearl Magnum

Louis XIII | www.louis-xiii.com

Louis XIII Black Pearl Magnum pays homage to the heritage of Louis XIII de Rémy Martin. This extremely rare, limited-edition cognac is drawn exclusively from eaux-de-vie aged 40-100 years in a single tierçon barrel, one of the oldest barrels of the Rémy Martin private family reserve. Only 358 numbered decanters of Black Pearl Magnum, handcrafted by Baccarat in crystal with platinum accents, were produced worldwide for €24,000 each.

Le Magnum Black Pearl est un hommage à l'héritage de Louis XIII. Ce cognac extrêmement rare, produit en édition limitée, est obtenu à partir d'eaux de vie vieillies de 40 à 100 ans dans l'un des plus vieux fûts de la réserve familiale de la maison Rémy Martin. Seuls 358 flacons faits main en cristal de Baccarat et agrémentés de décors en platine, ont été réalisés dans le monde. Numérotés, les flacons de cette série sont vendus 24.000 € pièce.

Louis XIII Black Pearl Magnum brengt hulde aan het erfgoed van Louis XIII van Rémy Martin. Deze uiterst zeldzame cognac, die tot een gelimiteerde editie behoort, is uitsluitend gemaakt van brandewijnen die 40-100 jaar hebben gerijpt in één enkel tierçon, één van de oudste vaten uit de private familiereserve van Rémy Martin. Er werden wereldwijd bij Baccarat slechts 358 genummerde, van platina voorziene kristallen karaffen Black Pearl Magnum met de hand gemaakt voor € 24.000 elk.

Decanter

Asprey | www.asprey.com

Asprey is best known for jewelry and particularly its amazing diamond collection. But now the new line of home accessories has established the company as an all-inclusive luxury goods brand. The Game Collection includes a sterling silver cocktail shaker and the Connoisseur Collection carries a beautifully cut crystal decanter.

Asprey est bien connu dans le monde de la joaillerie, en particulier pour son époustouflante collection de diamants. En présentant une nouvelle ligne de décoration d'intérieur, la société s'est imposée comme marque de luxe aux compétences multiples. Ainsi, diverses gammes offrent de véritables bijoux, comme les collections "Game" et "Connoisseur" qui proposent respectivement ce shaker à cocktail en argent fin et ce flacon en cristal magnifiquement ouvragé.

Asprey is het best gekend voor zijn juwelen en in het bijzonder voor zijn indrukwekkende diamantcollectie. Maar nu heeft de nieuwe lijn interieuraccessoires het bedrijf op de kaart gezet als een allround merk van luxegoederen. De Game Collection bestaat uit een cocktailshaker in sterlingzilver en de Connoisseur Collection bevat een mooie karaf van geslepen kristal.

Tequila Ley 925 Henri IV Dudognon Heritage

Tequila Ley | www.ley925.com

This Mexican tequila maker recently was bestowed a Guinness world record for the priciest liquor ever sold. The company broke the record recently when a private collector from Las Vegas purchased one of the bottles for around €150,000. Not shocking when the bottle is encased in 4.4 pounds of white gold and platinum.

Tequila Ley, fabricant mexicain de tequila, est récemment entré dans le Guinness pour avoir produit la liqueur la plus chère au monde jamais vendue. Tequila Lay a en effet établi un record en vendant une de ses bouteilles à un collectionneur privé de Las Vegas pour environ 150.000 €. Un record peu surprenant en réalité lorsque l'on sait que le produit est présenté dans un étui composé de 2 kg d'or blanc et de platine.

Deze Mexicaanse tequilastoker kwam onlangs in het Guinness Recordboek voor de duurste sterke drank die ooit werd verkocht. Het bedrijf brak het record niet lang geleden toen een privéverzamelaar uit Las Vegas één van de flessen kocht voor zo'n € 150.000. Dat is niet verwonderlijk, aangezien de fles bekleed is met 2 kg wit goud en platina.

Rare 1998 Magnum Only

Piper-Heidseick | www.piper-heidsieck.com

Churchill said "a magnum is the perfect size for two gentlemen over lunch." Perhaps that sentiment is no longer practical, but connoisseurs agree that Champagne tastes best from a magnum as it ages more gracefully. The new vintage release Rare 1998 is especially rare because it was produced in magnum size only in an extremely limited edition and is one of only seven Rare vintages that were produced in the last 30 years.

Churchill a déclaré : "Un magnum a la taille parfaite pour deux gentlemen partageant un déjeuner." Peut-être que ce sentiment n'est plus d'actualité, mais les connaisseurs sont d'accord sur le fait qu'un champagne vieillit mieux lorsqu'il est conservé en magnum. Le nouveau millésime de Piper-Heidseick, uniquement embouteillé dans ce type de bouteilles, est particulièrement recherché. Produit en édition extrêmement limitée, il est l'un des sept millésimes "Rare" élaborés ces trente dernières années.

Churchill zei dat "een magnum de perfecte maat is voor twee heren tijdens de lunch". Wellicht is dat gevoel niet langer gangbaar, maar kenners zijn het erover eens dat champagne het best smaakt uit een magnum, omdat hij beter rijpt. De nieuwe 'Rare' vintage 1998 is bijzonder zeldzaam omdat hij slechts in een zeer geringe hoeveelheden werd geproduceerd en enkel in magnums op de markt werd gebracht. Het is één van de slechts zeven vintages van Rare die de afgelopen 30 jaar op de markt werden gebracht.

1989 Grande Champagne Cognac

Rémy Martin | www.remy.com

Some of the best things that life has to offer are worth the wait. Though great cognac has a lot to do with the blend of grapes from different years, this new release comes with 18 years in the making from one of the best harvest years in Cognac. These grapes were picked from Rémy Martin's own Grand Champagne vineyards that particular year, limiting this release to 1,500 cases.

Certaines des meilleures choses de la vie méritent l'attente. C'est ce que nous enseigne la maison Rémy Martin avec son Cognac Grande Champagne 1989. Bien qu'un bon cognac soit le fruit d'un mélange de raisins issus de différentes années, cette production spéciale est quant à elle réalisée uniquement à partir des raisins récoltés en 1989 sur les terres de Champagne. Issue de cette année particulière où la récolte fut exceptionnelle, cette production a été limitée à 1.500 caisses.

Een aantal van de beste zaken die het leven te bieden heeft, lonen de moeite om op te wachten. Hoewel goede cognac sterk afhangt van de mix druiven van verschillende jaren, bestaat deze lichting uit druiven van één van de beste oogstjaren in Cognac, die men 18 jaar liet rijpen. Deze druiven werden dat specifieke jaar geplukt op de eigen Grand Champagnewijngaarden van Rémy Martin, waardoor deze editie beperkt is tot 1.500 kisten.

Limited Edition Scotch

The Macallan | www.themacallan.com

The Macallan Fine Oak 30 Years Old is a rarefied whisky, spending 30 years maturing in carefully selected European and American oak casks that have previously held Sherry or Bourbon. The newest offering, called The Masters of Photography Collection, adorns select bottles with one-of-a-kind Polaroid labels shot by famed fashion photographer Rankin, making each of the 1,000 bottles produced an exquisite collector's item and original piece of art at €1,300 per bottle.

Exigeant 30 ans de maturation dans des fûts de chêne européen et américain soigneusement sélectionnés pour avoir contenu au préalable du Sherry ou du Bourbon, le Macallan Fine Oak 30 ans d'âge est un whisky qui se fait rare. Les bouteilles de la nouvelle cuvée, appelée "Collection des Maîtres de la Photographie", sont décorées de Polaroids uniques réalisés par le célèbre photographe de mode Rankin. Chacune des 1.000 bouteilles de la gamme devient ainsi un prestigieux collector, une œuvre unique d'une valeur de 1.300 €.

De 30 jaar oude Macallan Fine Oak is een exclusieve whisky, die gedurende 30 jaar heeft gerijpt in geselecteerde Europese en Amerikaanse vaten waar voordien sherry of bourbon in zat. In het nieuwste aanbod, onder de naam The Masters of Photography Collection, worden geselecteerde flessen versierd met unieke Polaroidlabels van de beroemde fotograaf Rankin, waardoor elk van de 1.000 geproduceerde flessen een uitgelezen collector's item en een origineel kunstwerk wordt . Het kan het uwe worden voor € 1.300 per fles.

Bar Set and Travel Case

Louis Vuitton | www.louisvuitton.com

This snifter and ice bucket in sterling silver and pure crystal bar set would not be immediately recognizable as the work of the luggage house par excellence. But take a closer look and you will see the designs of the monogram fabric are carved in the crystal body of the elegant snifter.

Ce nécessaire de bar signé Vuitton est composé d'un verre à whisky et d'un seau à glace en argent fin et pur cristal. Cette création, qui pourrait paraître déconnectée de l'univers de l'illustre fabricant de bagages, porte pourtant, incrustés dans son corps en cristal, les motifs de la célèbre toile monogramme.

Dit borrelglas en deze ijsemmer in sterlingzilver en deze zuiver kristallen barset zijn niet meteen herkenbaar als het werk van het bagagehuis bij uitstek. Als u het van dichterbij bekijkt, ziet u echter dat de contouren van de monogramstof in het kristal van het elegante glas gegraveerd zitten.

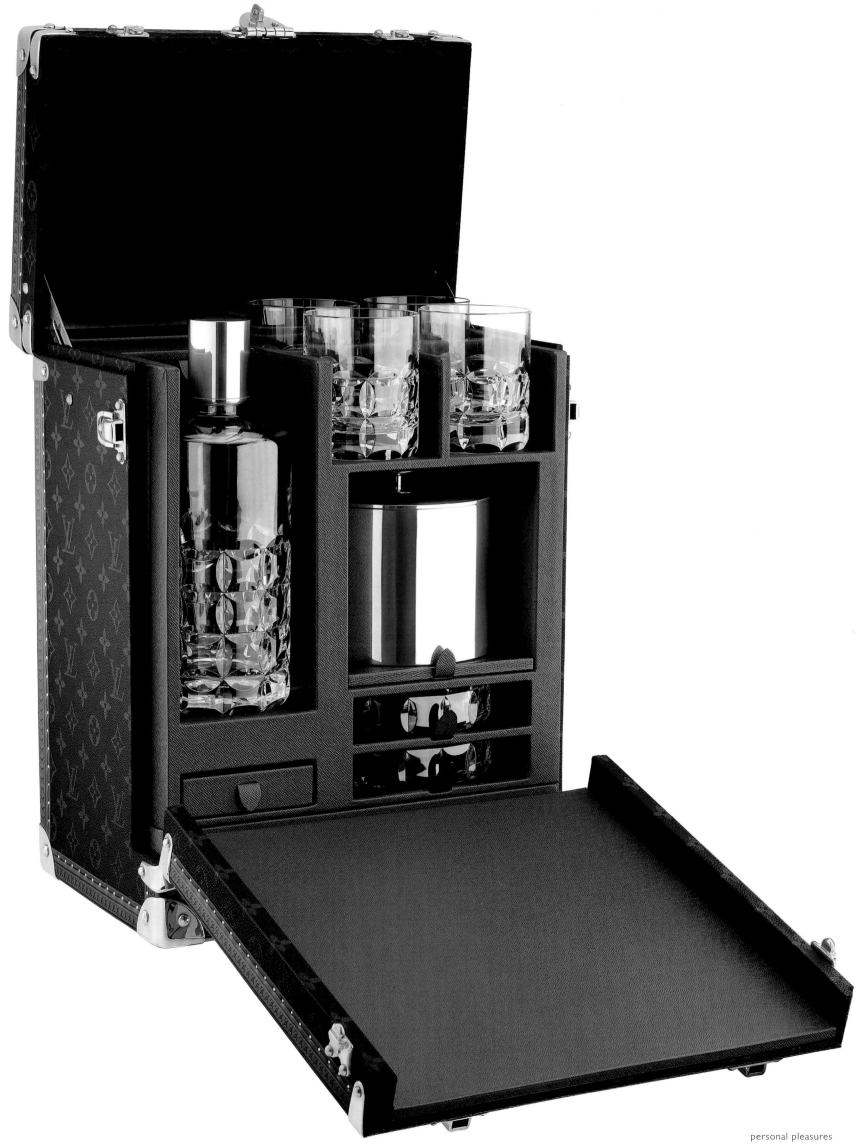

Utopias

Samuel Adams | www.samueladams.com

With a price of €75 per bottle, it deemed the strongest beer ever brewed. With an alcohol content of 27%, it is not for the faint of heart. It is best enjoyed as an after dinner drink, sipped in small doses, the way one would a cognac or port. Though it is a beer, its taste resembles a vintage port or cognac, thanks to an aging process that uses scotch, cognac and port barrels.

Vendue 75 € la bouteille, on estime qu'il s'agit là de la bière la plus forte jamais brassée. Affichant une teneur en alcool de 27°, l'Utopias de Samuel Adams est déconseillée aux personnes à insuffisances cardiaques. Elle s'apprécie mieux à petite dose en fin de repas, tel un porto ou un cognac millésimé, dont le goût ne lui est d'ailleurs pas si éloigné puisqu'elle vieillit dans des fûts ayant contenu du whisky, du cognac et du porto.

Dit bier van € 75 per fles wordt het sterkste bier genoemd dat ooit gebrouwen werd. Met een alcoholgehalte van 27 % is dit geen bier voor mensen met een zwak hart. Het smaakt het beste na het eten en in kleine dosissen, net zoals cognac of porto. Daar lijkt het qua smaak trouwens op, dankzij een verouderingsproces waarbij gebruik wordt gemaakt van whisky-, cognac- en portovaten.

Photo © The Boston Beer Company

Hennessy Beauté du Siècle

Jas. Hennessy | www.hennessy.com

At €150,000 per bottle, an after dinner glass of Beauté du Siècle is a rich digestif indeed. There are only 100 bottles ever produced of this rich blend, but the price owes more to the artist-designed bottle. Each collectible bottle comes with four gold-leaf adorned glasses which come in an aluminum-and-glass chest decorated with colored Venetian glass beads.

À 150.000 € la bouteille, un verre de Beauté du Siècle constitue un digestif très "riche". Seules 100 bouteilles de ce précieux nectar ont été produites, mais son coût élevé s'explique avant tout par le souci accordé au design de son présentoir. Chacune de ces pièces de collection est en effet revêtue d'une décoration réalisée en aluminium et en verre, agrémentée de perles vénitiennes colorées. Quatre verres recouverts de feuilles d'or sont également fournis pour déguster ce précieux breuvage.

Met een prijskaartje van € 150.000 de fles is een glaasje Beauté du Siècle na het eten onmiskenbaar een rijkelijk digestief. Er werden slechts 100 flessen geproduceerd van deze rijke blend, maar de prijs is meer het gevolg van de door een kunstenaar ontworpen fles. Elke fles is immers een verzamelobject en zit, samen met vier met bladgoud versierde glazen, in een kistje van aluminium en glas, verfraaid met gekleurde Venetiaanse glasparels.

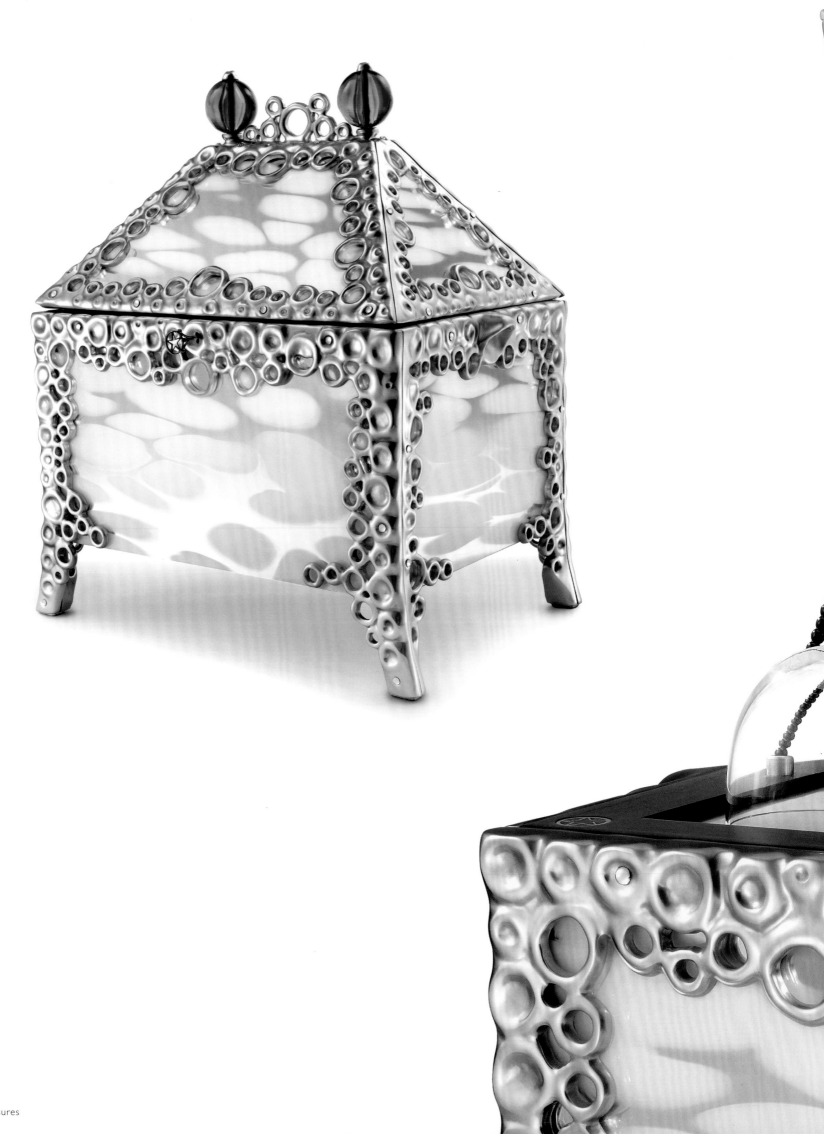

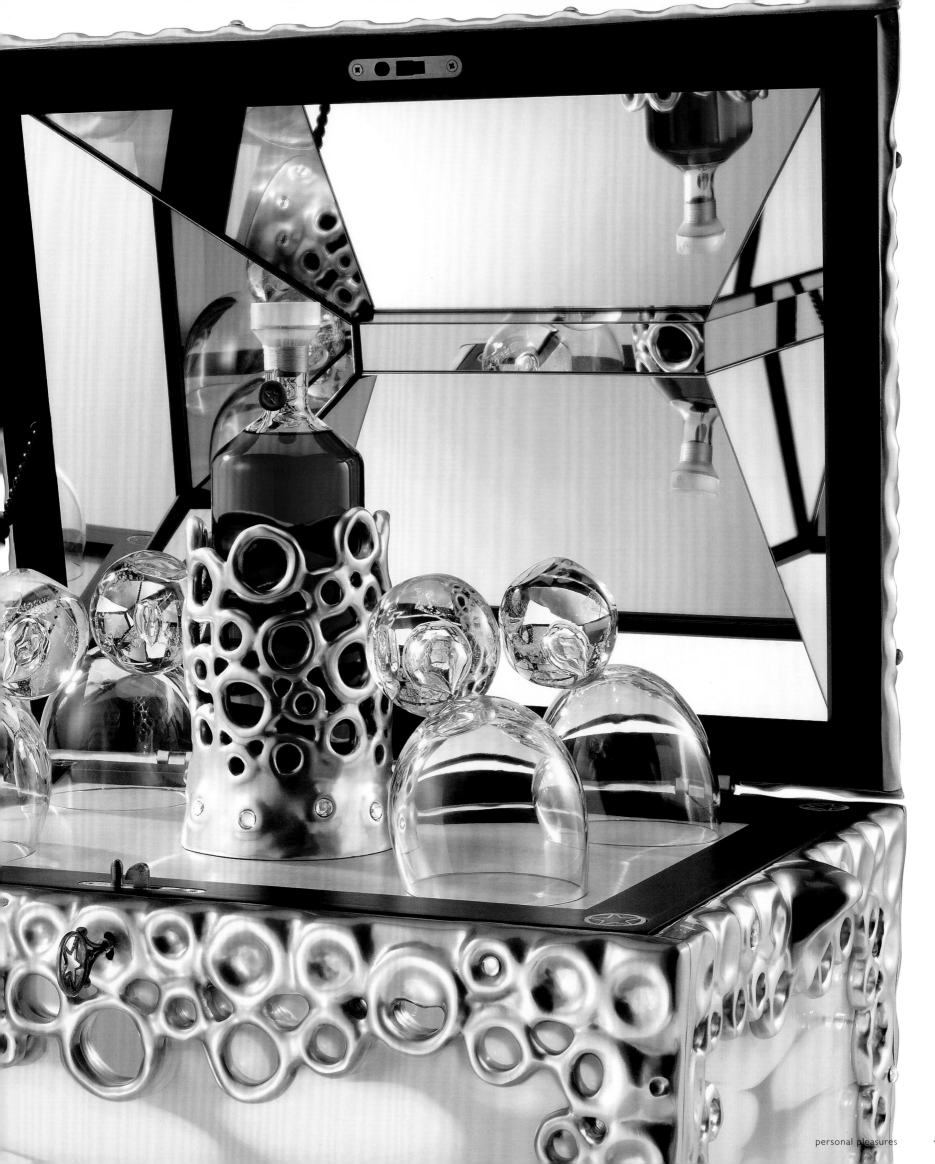

Perfume

Clive Christian | www.clive.com

This sleek, crowned perfume by Clive Christian is in fact the world's most expensive perfume. For €500 you can purchase a 50ml spray perfume in a luxe gold bottle that was awarded its crown by Queen Victoria for its excellence and quality. It is produced in limited quantity each year due to the availability of its essential ingredients, which include some of the most exotic plants, flowers and spices in the world.

Cet élégant parfum de Clive Christian est le plus cher au monde. Pour 500 €, vous obtiendrez 50 millilitres d'une fragrance présentée dans un luxueux flacon doré surmonté d'une réplique miniature de la couronne de la reine Victoria. Les quantités vendues, limitées chaque année, dépendent de la disponibilité des ingrédients très rares qui composent le précieux jus.

Dit strakke, bekroonde parfum van Clive Christian is eigenlijk het duurste parfum ter wereld. Voor € 500 kunt u een verstuiver kopen van 50 ml in een gouden luxeflacon, die bekroond werd door koningin Victoria voor zijn uitmuntendheid en kwaliteit. Het is elk jaar slechts in beperkte hoeveelheden beschikbaar door de zeldzaamheid van de essentiële bestanddelen.

Majesty's Reserve

Gurkha | www.gurkhacigars.com

Gurkha has earned the reputation of being the 'Rolls-Royce' of the cigar industry by exclusively using unique blends of rare tobaccos hand crafted by the world's foremost rollers. This particular cigar holds the title of world's most expensive cigar ever made. Once the secret blend of premium tobacco is rolled into a rare aged Dominican wrapper, they undergo a unique infusion process that involves an entire bottle of Louis XIII Cognac.

Gurkha a acquis la réputation d'être la "Rolls-Royce" de l'industrie du cigare. Sa méthode ? Restreindre sa production à des mélanges inédits de tabacs rares et faire rouler à la main chacune des pièces par les plus grands professionnels au monde. Le "Réserve de sa Majesté" détient notamment le titre du cigare le plus cher jamais roulé, un coût justifié par son étonnante méthode de production. Une fois le mélange de qualité supérieure (tenu secret) roulé dans une feuille vieillie de tabac dominicain, chaque cigare est ensuite soumis à un processus unique d'infusion, nécessitant une bouteille entière de cognac Louis XIII.

Gurkha maakte zijn reputatie van 'Rolls-Royce' van de sigarenindustrie waar, door uitsluitend unieke combinaties te gebruiken van zeldzame tabaksoorten die met de hand worden verwerkt door de beste rollers ter wereld. Deze bijzondere sigaar heeft de naam de duurste sigaar te zijn die wereldwijd ooit werd gemaakt. Wanneer de geheime mix van eersteklas tabaksoorten in een zeldzaam verouderd Dominicaans dekblad zijn gerold, ondergaan ze een uniek infusieproces, waarbij er een volledige fles Louis XIII cognac aan te pas komt.

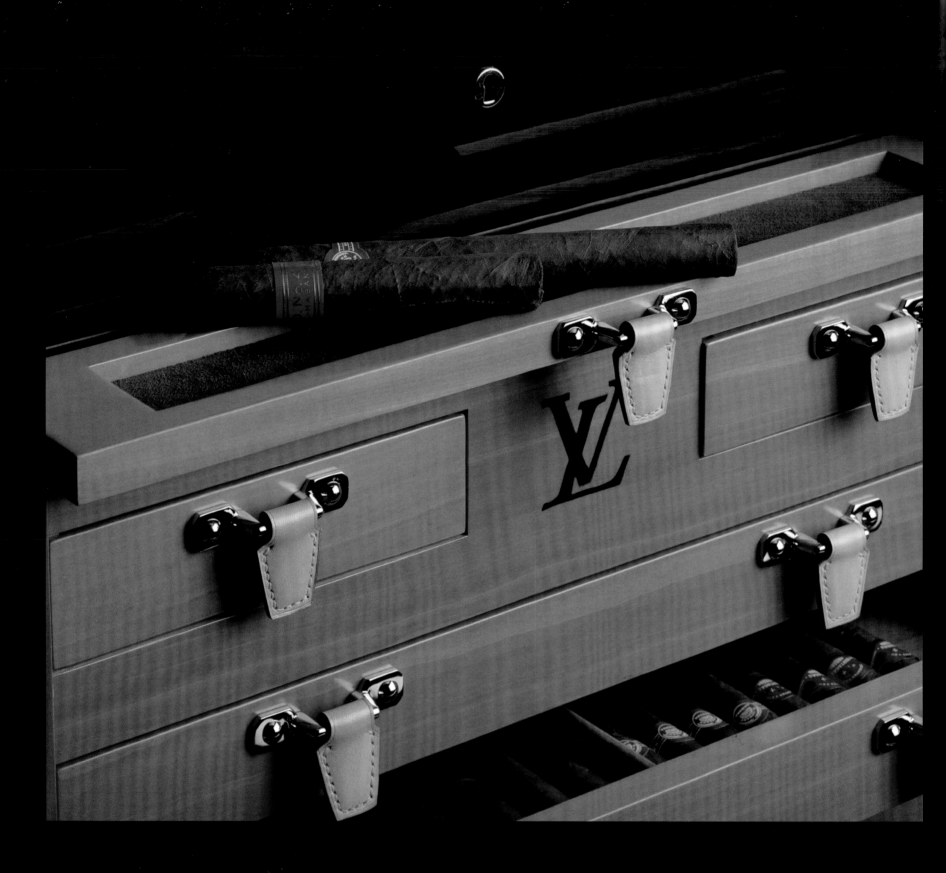

Humidor

Louis Vuitton | www.louisvuitton.com

This travel humidor case is a truly one-of-a-kind collectors' item. The humidifier is made by Creed and the piece itself is pure mahogany with an ebony finish and pear-wood inlay. The exterior features the iconic monogram logos in classic marquetry with finishings of fine polished brass.

Cet humidificateur de voyage est un véritable collector. Créé par Creed pour la marque Vuitton, il est intégré dans un meuble en acajou massif agrémenté d'une marqueterie en poirier et de finitions en ébène. De l'extérieur, ce luxueux bagage relève d'un artisanat classique, présentant d'élégantes finitions en laiton poli et ne manquant pas d'afficher le prestigieux monogramme de la marque.

Deze reishumidor is echt een uniek collector's item. De bevochtiger wordt gemaakt door Creed en het stuk zelf is van zuiver mahoniehout met een ebbenhouten afwerking en ingelegde perelaar. De buitenzijde is voorzien van iconische monogramlogo's in klassiek inlegwerk met details in fijn gepolijst messing.

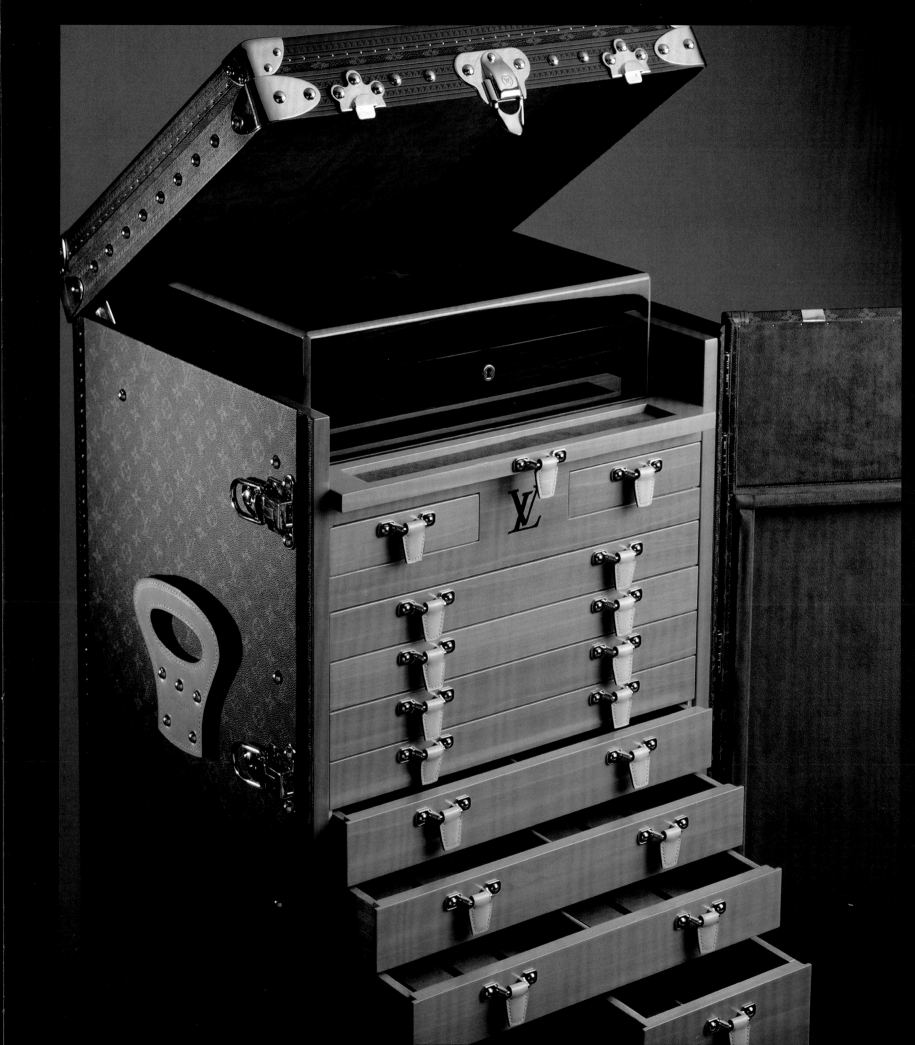

Espresso Maker

OTTO espresso pty ltd | www.ottoespresso.com

The OTTO espresso maker, with its bright, stainless steel mirror polish, is a beautiful edition to any bachelor's kitchen. It not only makes a wonderful cup of coffee in its dynamic, all one piece structure, but it also includes a handy foaming mechanism that is attached right to the body of the machine.

Réalisé en acier inoxydable, l'appareil à expresso OTTO s'exhibera fièrement dans la cuisine de tout célibataire. Cette magnifique édition, équipée d'un corps de machine dynamique réalisé d'une seule pièce, produit un café délicieux. Pourvu également d'un mécanisme pratique pour faire mousser le lait, il enchantera les plus gourmands.

De expressomachine van OTTO, met zijn lichte behuizing van spiegelglad gepolijst roestvrij staal, is een mooie aanvulling in elke vrijgezellenkeuken. Ze maakt niet enkel een heerlijk kopje koffie in zijn dynamische, uit één stuk bestaande structuur, maar ze is ook voorzien van een handig opschuimmechanisme dat geïntegreerd is in de machine..

Caviar Case

Louis Vuitton | www.louisvuitton.com

This custom-fitted Taiga Carrying Case is the ultimate accessory for true caviar enthusiasts. It is designed as a handy cube with neat dimensions that include four vodka glasses, plates, a caviar dish with silver lid, a large serving spoon and four individual caviar spoons with mother of pearl inlay.

La boîte Taïga, réalisée sur mesure, est l'accessoire ultime pour les vrais amateurs de caviar. Pensée pour les voyageurs gourmets, elle a été conçue avec les justes dimensions d'un cube permettant de ranger quatre verres à vodka, des assiettes, un plat spécifique pourvu d'un couvercle en argent, une grande cuillère de service et quatre cuillères à caviar recouvertes de nacre.

Deze gepersonaliseerde draagkist van Taiga is het ultieme accessoire voor echte kaviaarliefhebbers. Het is ontworpen als een kubus met handige afmetingen, die plaats biedt aan vier wodkaglazen, borden, een kaviaarschotel met een zilveren deksel, een grote serveerlepel en vier individuele parelmoeren kaviaarlepeltjes.

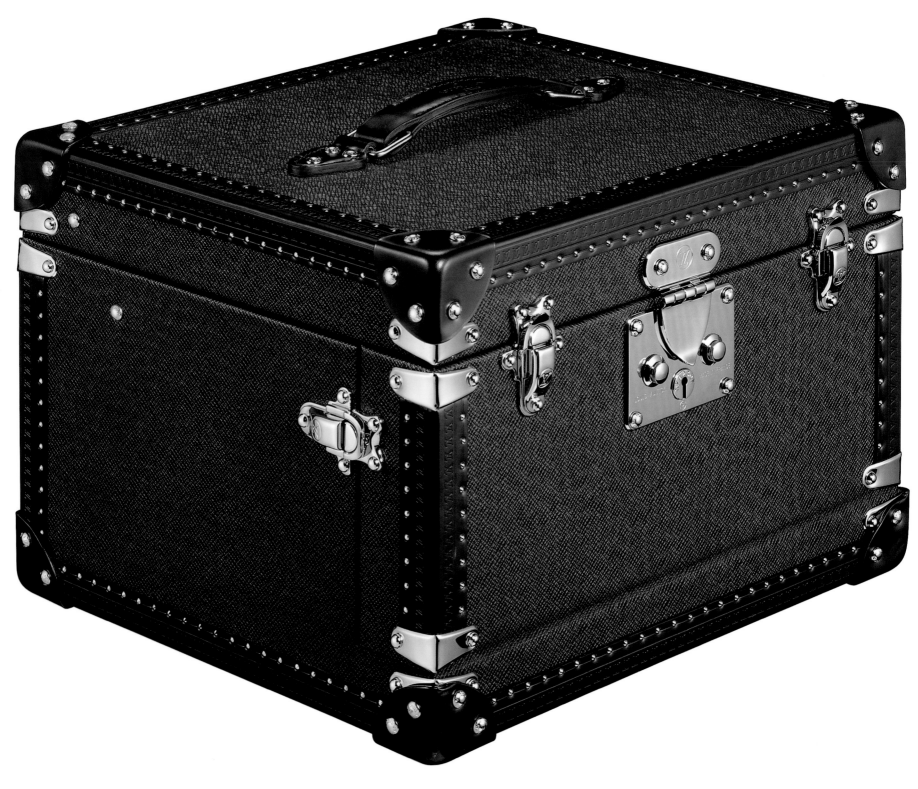

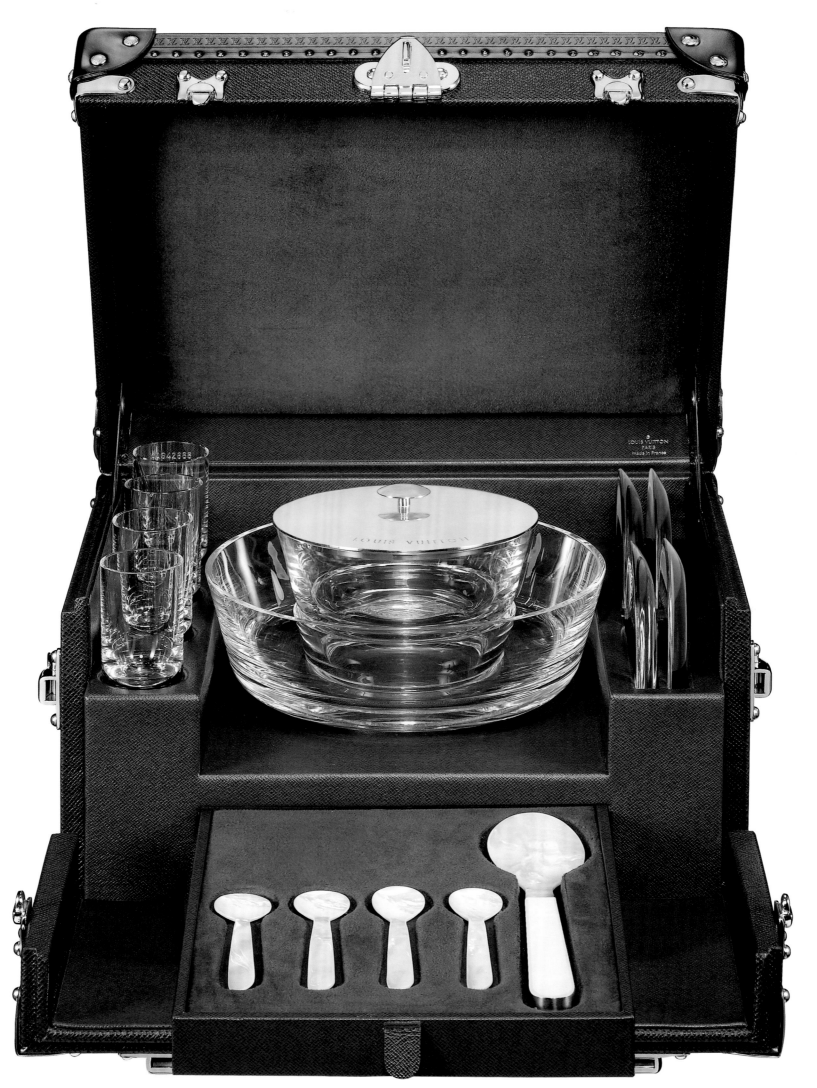

Osetra Caviar

Marky's | www.markys.com

Marky's caviar has received countless awards for its superior quality and consistency, but they are especially known for their Osetra caviar. Their main supplier is one of the largest Russian fisheries in Astrakhan City in the Volga River delta. Recently, Marky's began to take quality control a step further with required DNA batch tests for each species of caviar in order to ensure origin and quality of caviar to their customers.

Le caviar de Marky a reçu diverses récompenses pour sa qualité et sa consistance supérieures. La marque, surtout connue pour son caviar Osetra, fait appel pour cette gamme à l'un des plus grands élevages russes d'esturgeons, situé dans la ville d'Astrakhan, dans le delta de la Volga. Récemment, Marky a accru son contrôle qualité, rendant obligatoire un ensemble de tests ADN visant à garantir l'origine et la qualité de chaque type de caviar fourni à ses clients.

De kaviaar van Marky kreeg diverse prijzen voor zijn superieure kwaliteit en consistentie. Ze zijn vooral bekend voor hun osetra kaviaar. Hun belangrijkste leveranciers is één van de grootste Russische visserijbedrijven in Astrakhan-stad in de Wolga-delta. Niet lang geleden begon Marky de kwaliteitscontrole nog op te drijven met een verplichte DNA-test van elke kaviaarsoort om de herkomst en de kwaliteit van de kaviaar voor de klanten te waarborgen.

Caviar d'escargots

DEJAEGER | www.caviar-escargot.com

De Jaeger's premium caviar-producing snails are provided with a special environment including a luxurious vegetation and regular watering. Each snail lays an average of about a hundred eggs a year, which is just four grams. After meticulous cleaning, the harvesters sort the eggs out by hand so to keep only the eggs of highest quality. In order to produce a kilogram of snail caviar, it takes about 260 carefully selected layings.

Les escargots producteurs de caviar "De Jaeger premium" bénéficient d'un environnement spécifique, avec une végétation luxurieuse et un arrosage régulier. Chaque escargot pond en moyenne 100 œufs par an, ce qui représente à peine quatre grammes de produit fini. Après un nettoyage méticuleux, les récolteurs effectuent encore un dernier triage à la main pour ne conserver que les œufs de la meilleure qualité. Pour produire un kilo de caviar d'escargots, il faut environ 260 pontes, tamisées avec soin.

De kostbare, kaviaarproducerende slakken van De Jaeger krijgen een speciale leefomgeving, waaronder luxueuze plantengroei en regelmatige bewatering. Elke slak legt gemiddeld ongeveer honderd eitjes per jaar, wat neerkomt op vier gram. Na zorgvuldige reiniging sorteren de oogsters de eitjes en worden enkel de exemplaren van de beste kwaliteit behouden. Om een kilogram slakkenkaviaar te produceren, zijn ongeveer 260 zorgvuldig geselecteerde legsels nodig.

Photo © DE JAEGER

Photo © JC Bourcart

DB Royal Double Truffle Burger

DB Bistro Moderne | www.danielnyc.com

Daniel Boulud's burger is in a class all its own. The middle of the burger is filled with braised short ribs to make the meat extremely tender and flavorful. Black truffles add depth and the foie gras at the very center pushes it over the top. It sits regally on a crispy parmesan bun and is finished with a hint of horseradish to give the burger an added zing of flavor.

Le hamburger de Daniel Boulud est une véritable star. Garni de morceaux de côtes à peine braisés, l'intérieur du hamburger est conçu pour conserver une viande tendre et goûteuse. Les truffes noires apportent de l'ampleur à la pièce, et le foie gras, placé juste en son centre, lui donne la dimension d'une création de haute gastronomie. Reposant fièrement sur une brioche croquante au parmesan et parachevé d'un soupçon de raifort, le Hamburger DB Royal Double à la truffe se donne sans conteste les moyens de ses ambitions.

De burger van Daniel Boulud is een klasse apart. De burger is in het midden gevuld met gebraiseerde short ribs om het vlees uiterst mals en smaakvol te maken. Zwarte truffels geven diepte en de foie gras in de kern doet er nog een schepje bovenop. Hij ligt vorstelijk op een knapperig parmezaanbroodje en wordt afgewerkt met een toefje mierikswortel om de burger extra pit te geven.

Fleur Burger 5000

Fleur de Lys Las Vegas | www.mandalaybay.com

This foie gras and black truffle-topped Kobe burger is served on a brioche truffle bun and garnished with the chef's special sauce—which consists primarily of more truffles. To accompany this decadent burger, guests will enjoy a bottle of Chateau Petrus 1995 poured in Ichendorf Brunello stemware, exclusively imported from Italy. After the meal, the team at Fleur de Lys will ship the glasses to the guest's home as part of the €4,000 cost of the meal.

Ce hamburger Kobe au foie gras est servi sur un petit pain brioché surmonté de truffe noire et garni d'une sauce spéciale du chef – elle aussi essentiellement composée de truffes. Pour accompagner ce burger décadent, les convives pourront déguster un Château Pétrus 1995, servi dans un verre d'Ichendorf Brunello en provenance exlusive d'Italie. Après le repas, l'équipe de la Fleur de Lys se fera le plaisir de livrer les verres au domicile des convives, ces pièces faisant en effet partie d'une addition globale s'élevant à 4.000 €.

Deze burger met Kobe-rundvlees, foie gras en zwarte truffel wordt geserveerd op een truffelbroodje met de speciale saus van de chef – die hoofdzakelijk bestaat uit nog meer truffels. Bij deze decadente burger kunnen de gasten een fles Chateau Petrus 1995 degusteren, die wordt geserveerd in roemers van Ichendorf Brunello, exclusief ingevoerd vanuit Italië. Na de maaltijd stuurt het team van Fleur de Lys de glazen naar het huis van de gast op, aangezien dat inbegrepen is in de prijs van € 4.000 voor de maaltijd.